KB18944Z

한국사능력검정시험 **1위**

주간동아 선정 2022 올해의교육브랜드파워
온·오프라인 한국사능력검정시험 부문
1위 해커스

해커스한국사
history.Hackers.com

해커스임용
teacher.Hackers.com

듣기만 해도 외워지는 자동암기 한국사
해커스한국사 안지영

해커스 한국사능력검정시험
심화 기본서 종합 강의
무료수강권

3357BK6850BFA000

교재 별도 구매 / 수강기간 : 60일

해커스 한국사능력검정시험
초단기 5일 합격 심화(4판)
무료 수강권

4350BK69C260F000

교재 별도 구매 / 수강기간 : 100일 / 강의 수 : 57강

쿠폰 등록 방법

| 해커스한국사 홈페이지 접속 (history.Hackers.com) | → | 우측 QUICK MENU | → | [쿠폰/수강권 등록] 클릭한 후, 위의 쿠폰번호 등록 | → | 해당 강의 결제 시 쿠폰사용 |

한국사능력검정시험 1위* 해커스!

해커스 한국사능력검정시험
교재 시리즈

* 주간동아 선정 2022 올해의 교육 브랜드 파워 온·오프라인 한국사능력검정시험 부문 1위

빈출 개념과 기출 분석으로
기초부터 문제 해결력까지
꼭 잡는 기본서

해커스 한국사능력검정시험
심화 [1·2·3급]

스토리와 마인드맵으로 개념잡고!
기출문제로 점수잡고!

해커스 한국사능력검정시험
2주 합격 **심화 [1·2·3급]** **기본 [4·5·6급]**

시대별/회차별 기출문제로
한 번에 합격 달성!

해커스 한국사능력검정시험
시대별/회차별 기출문제집 **심화 [1·2·3급]**

개념 정리부터 실전까지!
한권완성 기출문제집

해커스 한국사능력검정시험
한권완성 기출 500제 **기본 [4·5·6급]**

빈출 개념과 기출 선택지로
빠르게 합격 달성!

해커스 한국사능력검정시험
초단기 5일 합격 **심화 [1·2·3급]**
기선제압 막판 3일 합격 **심화 [1·2·3급]**

해커스임용

최단
전공미술

동양미술사

해커스

최단

약력

한국교원대학교 미술교육과 졸업
한국교원대학교 대학원 미술교육과 석사학위 취득
한국교원대학교 대학원 미술교육과 박사학위 수료
1급 미술 정교사 자격증 취득
교육부 주관 한-미 교사 교류 프로그램 파견 교사(미국 뉴욕)

현 | 해커스 임용 전공미술 전임 선생님
　　　건국대학교 미술교육대학원 겸임교수
　　　한국교원대학교 미술교육과 강사
　　　2022 개정 중학교 미술 교과서 집필위원

전 | G스쿨 전공미술 전임교수
　　　2015 개정 중학교 미술 교과서 집필위원
　　　2015 개정 고등학교 미술 교과서 검토위원

저서

해커스임용 최단 전공미술 미술내용학
해커스임용 최단 전공미술 미술교육학
2025 최단 전공미술 서양미술사, 지북스
2025 최단 전공미술 동양미술사, 지북스
2025 최단 전공미술 미술내용학, 지북스
2025 최단 전공미술 미술교육학, 지북스
2015 교과서 집필(공저), 비상교육
2022 교과서 집필(공저), 비상교육

저자의 말

"미술 임용은 공부를 한다고 되는 게 아닌 것 같아요."

대학원에서 석사과정을 밟고 있을 당시, 학과 후배가 체념한 듯 저에게 건넨 말입니다. 그 말을 계기로 시작된 강의가 벌써 10년 차에 접어들었습니다. 후배들에게 조금 더 쉽게 공부하는 방법을 알려주고 자신감을 심어주겠다는 다짐을 원동력으로 삼아 왔습니다. 지금도 제 강의 덕분에 공부가 즐거워졌다는 수험생을 만날 때마다, 교단을 나와서 이 강의를 시작한 것에 큰 보람을 느낍니다.

체계적으로 잘 정리된 교재는 공부를 한결 쉽게 만들어 줍니다. 교재를 쓰면서 가장 중요하게 생각한 것도 바로 이 부분입니다. 온갖 지식을 한 데 모아놓아 지식의 구조가 한 눈에 들어오지 않으면 혼란스럽습니다. 그래서 수험생이 이해하기 쉽고 정리하기 좋은 교재를 만들기 위해 노력하였습니다. 그 과정에서 국어교육을 부전공하며 얻은 지식과 직접 수험생활을 거쳐 합격한 경험도 녹여내고자 힘썼습니다.

총 네 권으로 구성된 『최단 전공미술』은 이런 점이 좋습니다.

1. 기본과 심화를 한 번에 공부할 수 있습니다.
 꼭 알아야 하는 지식의 정수를 기본 뼈대로 하고, 〈더 알아보기〉에서 심화된 내용을 덧붙였습니다. 수험생은 기본이론은 물론 더 심층적인 내용까지 한꺼번에 학습할 수 있습니다. 특히 초수생들이 어느 범위까지 공부해야 될지 빠르게 감을 잡기에도 좋습니다.

2. 목차만 봐도 내용의 체계가 보입니다.
 지식이 체계적으로 구조화되어 있을수록 이해와 암기가 훨씬 편해집니다. 그래서 방대한 내용들을 영역별, 시대별, 유형별로 합리적으로 정선하고 체계화하였습니다. 구조화가 잘 된 교재는 수험생이 서브노트를 만드는 데에도 도움이 됩니다.

3. 매끄럽고 쉽게 읽히는 문장이 공부를 더 쉽게 만듭니다.
 필독서의 어려운 문장들을 수험생 입장에서 이해하기 쉽게 수정하고 다듬었습니다. 더 이상 문장 자체의 의미를 해석하느라 아까운 공부 시간을 허비하지 않아도 됩니다. 좋은 문장에 익숙해지면 자연스레 매끄럽게 답안을 쓰는 능력도 길러집니다.

'걱정 대부분에 희망 한 스푼.' 아마 모든 수험생의 마음은 이럴 겁니다. 이제 처음으로 이 교재를 펼쳐 들었든 심기일전의 마음으로 또다시 펼쳐 들었든 말이죠. 그렇지만 우리가 놓치지 말아야 할 것은, 당당하게 합격 수기를 쓴 합격생들도 처음에는 마찬가지였다는 사실입니다. 여러분과 똑같은 마음으로 시작하여 조금씩 단단해지고 성장하는 과정을 거쳤기에 그 자리에 이를 수 있었던 것입니다. 자신을 믿고 인내한다면 여러분 역시 어느덧 원하는 자리에 서 있을 겁니다. 그 여정을 최단이 함께하겠습니다.

새 연구실 창가에서, 최단

목차

목차

이 책의 활용법

1 체계적인 구성으로 전공미술 철저하게 대비하기

쉽고 체계적인 이론

방대한 동양미술사 내용들을 시험에 최적화된 구성으로 분석하여 체계적으로 정리하였습니다. 어렵고 많은 내용을 쉽게 풀어 설명하여 빠른 이해를 돕습니다.

요점정리 및 주요 용어 제시

학습이 끝날 때마다 중요한 요점정리와 주요 용어를 수록하였습니다. 요점 정리는 각 단원 학습 이후에 이론의 내용을 간략하게 훑으며 반복 학습할 수 있고 주요 용어는 인출 연습을 통한 암기학습이 가능하여 시험에 철저하게 대비할 수 있습니다.

2 풍부한 이미지자료로 쉽게 학습하기

풍부한 이미지자료 수록

이해를 돕기 위해 다양한 이미지자료를 수록하였습니다. 본문에서 설명하는 내용의 대표 작품은 어떤 작품이 있는지, 글로만 파악하기 힘든 내용을 쉽게 파악하여 빠른 학습을 돕습니다.

3 다양한 요소를 활용하여 효과적으로 이론 학습하기

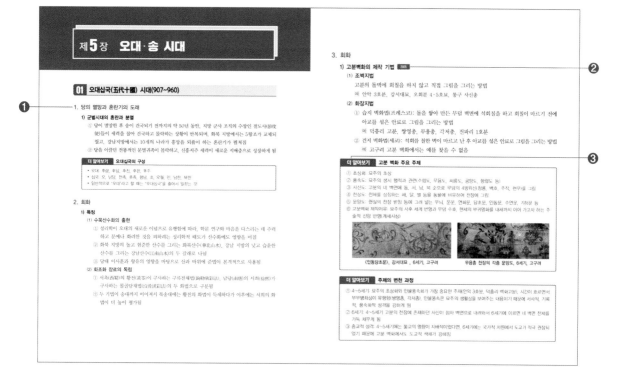

❶ 과목별 이론 학습
과목별로 학습해야 할 이론을 체계적으로 정리하였습니다. 쉽고 상세한 설명을 통해 방대한 이론을 효과적으로 학습할 수 있습니다.

❷ 기출연도 표시
기출되었던 개념에 기출연도를 표시하여 기출 이론을 쉽게 파악할 수 있습니다.

❸ 더 알아보기
심화된 이론 내용은 '더 알아보기'로 수록하여 이론에 대한 깊이 있는 학습이 가능합니다.

중등임용 시험 Timeline

* 아래 일정은 평균적인 일정이며, 각 시점은 변경될 수 있습니다.

사전예고 **시행계획 공고** **원서접수**

6~8월 **9~10월** **10월**

사전예고
- **대략적 선발 규모(=가 T.O.)** : 선발예정 과목 및 인원
- **전반적 일정** : 본 시행계획 공고일, 원서접수 기간, 제1차 시험일 등
- 사전예고 내용은 변동 가능성 높음

원서접수
- 전국 17개 시·도 교육청 중 1개의 교육청에만 지원 가능
- 시·도 교육청별 온라인 채용시스템으로만 접수 가능
- **준비물** : 한국사능력검정시험 3급 이상, 증명사진

시행계획 공고
- **확정된 선발 규모(=본 T.O.)** : 선발예정 과목 및 인원
- **상세 내용** : 시험 시간표, 제1~2차 시험 출제 범위 및 배점, 가산점 등
- 추후 시행되는 시험의 변경사항 공지

 ☑ **아래 내용은 놓치지 말고 '꼭' 확인하세요!**
- ☐ 응시하고자 하는 과목의 선발예정 인원
- ☐ 원서접수 일정 및 방법
- ☐ 제1차 ~ 제2차 시험 일정
- ☐ 스캔 파일 제출 대상자 여부, 제출 필요 서류
- ☐ 가산점 및 가점 대상자 여부, 세부사항

제1차 시험 **제1차 합격자 발표** **제2차 시험** **최종 합격자 발표**

11월 **12월** **1월** **2월**

제1차 합격자 발표
- 제1차 시험 합격 여부
- 과목별 점수 및 제1차 시험 합격선
- 제출 필요 서류
- 제2차 시험 일정 및 유의사항

제2차 시험
- 교직적성 심층면접
- **수업능력 평가** : 교수·학습 지도안 작성, 수업실연 등(일부 과목은 실기·실험 포함)
- 제1차 합격자를 대상으로 시행됨
- 시·도별/과목별로 과목, 배점 등이 상이함

최종 합격자 발표
- 최종 합격 여부
- 제출 필요 서류 및 추후 일정

제1차 시험
- 준비물 : 수험표, 신분증, 검은색 펜, 수정테이프, 아날로그 시계
- 간단한 간식 또는 개인 도시락 및 음용수(별도 중식시간 없음)
- 시험과목 및 배점

구분	1교시: 교육학	2교시: 전공 A		3교시: 전공 B	
출제분야	교육학	교과교육학(25~35%) + 교과내용학(75~65%)			
시험 시간	60분 (09:00~10:00)	90분 (10:40~12:10)		90분 (12:50~14:20)	
문항 유형	논술형	기입형	서술형	기입형	서술형
문항 수	1문항	4문항	8문항	2문항	9문항
문항 당 배점	20점	2점	4점	2점	4점
교시별 배점	20점	40점		40점	

제1부

인도미술사

제1장 인도 문명의 시원

1. 인더스(Indus) 문명(B.C. 3000년~B.C. 2000년경)

1) 인더스 문명 이전

① 모헨조다로(Mohenjo-daro)를 중심으로 한 인더스 문명이 본격적으로 등장하기 이전인 B.C. 7000년경부터 인더스 강 서쪽 메흐르가르흐(Mehrgarh)에서 원시적인 농경 문화가 발달함

② 토기와 더불어 흙, 동물 뼈, 돌, 조개껍데기를 세공한 다양한 물품이 제작됨

③ 흙으로 빚어 구운 테라코타 여인상을 통해 생육과 땅의 번성, 풍요를 상징하는 지모신(地母神) 숭배 사상이 존재했음을 짐작할 수 있음

④ B.C. 3500년경 코트 디지(Kot diji)에서도 도시 문명이 출현하여 높은 성채와 일반 주거시설이 세워지고 다양한 형태의 토기, 흙으로 만든 동물 조각상 등이 제작됨

⑤ 인더스 문명기에 발견하게 되는 여러 가지 특징이 이미 오래전부터 형성되었으나, 인더스 문명기의 전형적인 유물인 인장과 인더스 문자 등은 나타나지 않음

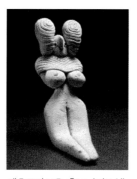
메흐르가르흐 출토 〈지모신〉

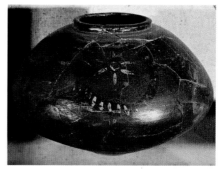
코트 디지 출토 〈채문토기〉

2. 모헨조다로와 하라파(Harappa)

1) 특징

① 인더스 문명에서 가장 규모가 컸던 두 도시로, 거대한 성채와 그 아래쪽의 주거지역으로 구성되어 있어 상당한 권위를 가진 지배층이 형성되고 계급이 분화되었음을 알려줌

② 건물은 구운 벽돌로 정연하게 건축되었고, 우물과 하수구 시설까지 갖추어져 있어 높은 수준의 도시 문명이 발달했을 것으로 추측됨

③ 모헨조다로에서 발굴된 거대한 욕장(浴場)의 바닥에는 방수용 역청이 발라져 있던 흔적이 남아 있으며, 단순한 목욕시설이 아닌 종교적 세정 의식에 쓰였던 것으로 짐작됨

④ B.C. 2000~1500년경 아리아인들의 침입, 문명의 노쇠, 기후 변화 등의 요인으로 인더스 문명은 쇠락하여 종말을 맞음

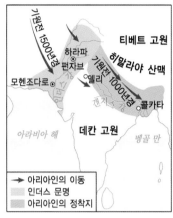

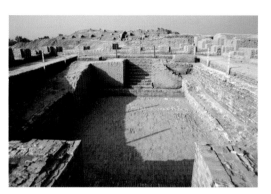

아리아인의 이동 경로와 인더스 문명　　　　　　　모헨조다로의 〈욕장〉

2) 주요 유물

(1) 인장(印章)

① 인더스 문명을 가장 특징적으로 보여주는 유물로, 동석(凍石)이라는 비교적 연한 돌에 그림과 문자를 음각으로 새겨서, 그것을 진흙 위에 찍으면 그림과 문자가 양각으로 도드라짐

② 메소포타미아 지방의 원통형 인장에서 영향받아 만들어진 것으로, 상거래 등에서 봉인의 의미로 사용된 것으로 추측됨

③ 인장의 그림에는 주로 황소가 등장하며, 황소가 후대 힌두교에서 시바신을 상징하는 동물로 여겨졌다는 점에서 인도 문명의 연속성을 보여줌

(2) 조각상

① 작은 크기의 조각상들만 발견되었으며, 후대 인도에서 전혀 나타나지 않는 머리띠 복식을 한 〈남자 인물상〉은 서아시아와의 연관성을 보여줌

② 〈춤추는 소녀상〉은 목걸이와 팔찌, 춤사위, 가늘고 길면서도 탄탄한 느낌을 주는 팔다리 등에서 후대 인도의 전통과 밀접한 연관성을 보여줌

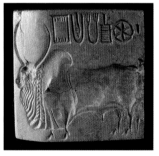　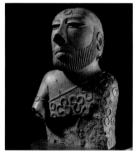　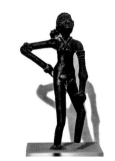

모헨조다로의 〈황소 인장〉　　　모헨조다로의 〈남자 인물상〉　　　모헨조다로의 〈춤추는 소녀상〉

 요점정리 및 주요 용어

1. 요점정리

1) 인더스 문명 이전 유물인 흙으로 빚어 구운 테라코타 여인상을 통해 생육과 땅의 번성, 풍요를
상징하는 지모신(地母神) 숭배 사상이 존재했음을 짐작할 수 있음

2) 모헨조다로와 하라파의 건물은 구운 벽돌로 정연하게 건축되었고, 우물과 하수구 시설까지 갖추
어져 있어 높은 수준의 도시 문명이 발달했을 것으로 추측됨

3) 모헨조다로에서 발굴된 거대한 욕장(浴場)의 바닥에는 방수용 역청이 발라져 있던 흔적이 남아
있으며, 단순한 목욕시설이 아닌 종교적 세정 의식에 쓰였던 것으로 짐작됨

4) 인장은 인더스 문명을 가장 특징적으로 보여주는 유물로, 동석(凍石)이라는 비교적 연한 돌에
그림과 문자를 음각으로 새겨서, 그것을 진흙 위에 찍으면 그림과 문자가 양각으로 도드라지도
록 함

2. 주요 용어

• 인더스 문명	• 지모신	• 모헨조다로

제2장 불탑과 석굴의 시대

1. 마우리아(Maurya) 왕조(B.C. 317~B.C. 180)

1) 아쇼카왕 석주

① 마우리아 왕조의 3대 왕인 아쇼카(Asoka) 왕이 인도 전역에 세운 조각 기둥으로, 무력이 아닌 불법(다르마, dharma)으로 통치하겠다는 맹세를 담고 있으며 석가모니의 성스러운 업적을 기념하는 목적을 띠고 있음

② 주두의 위쪽에 사자, 수소, 코끼리, 말 등을 조각하고, 그 밑에 수레바퀴나 연꽃 등 불법과 관련된 형상, 신성한 동물 등을 부조로 나타냄

③ 높은 기둥은 천계와 지상을 연결하는 역할을 함. 석주 상부에 조각된 동물상은 우주의 4방향을 수호하는 상징으로, 코끼리는 동쪽, 말은 남쪽, 수소는 서쪽, 사자는 북쪽을 수호함. 동물상 아래의 수레바퀴는 불교의 법륜(法輪, 부처의 가르침)을 상징하며, 연꽃은 불교의 '연화화생(蓮花化生)' 사상을 의미함

④ 석조의 적극적 활용이나 왕의 칙령을 돌에 새기는 형식, 기념 석주의 건립 풍습 등은 인도가 고대 메소포타미아 문명과 이란의 아케메네스 왕조의 영향을 받았다는 사실을 말해줌

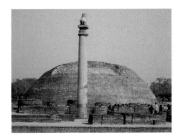

〈아쇼카왕 석주〉

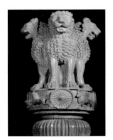

석주의 머리 부분 4사자(좌)와 수소, B.C. 3세기

2) 스투파

① 석가모니의 유골을 봉안한 반구형의 불탑을 인도어로 '스투파(stupa)' 혹은 '투파(thupa)'라고 하며, 이 말이 중국에서 한자로 옮겨지면서 '탑파(塔婆)' 혹은 '탑(塔)'이라는 말이 생김

② 반구형의 돔(안다, anda)은 인도인들이 세계의 중심에 솟아있다고 믿었던 상상의 산인 수미산을 형상화한 것이고, 울타리(베티카, vedika)로 외부와 구분된 공간에 세워짐

③ 울타리 내부 공간에 1단 혹은 2단의 기단이 깔리고 그 위에 벽돌과 흙으로 쌓아 올린 돔이 얹힌 구조로, 돔은 정상의 사각형 난간(하르미카, harmika), 중심의 기둥(야슈티, yashti), 기둥에 꽂힌 여러 개의 도넛모양 원반(차트라, chattra)으로 구성됨

3) 산치(Sanchi) 대탑(제1스투파)

① 인도에 현존하는 스투파 중 가장 완벽하게 보존되어 있는 대표적인 스투파

② 베티카는 세속의 세계와 성역을 구분하는 역할을 하고, 안다는 수미산 혹은 원형의 우주를 상징하며, 안다의 절반은 땅을 표현, 나머지는 우주를 표현함

③ 하르미카는 수미산 정상의 천계를, 차트라는 신들의 공간을, 야슈티는 세계의 기둥을 상징하며, 세계의 중심이 되는 기둥 아래에 석가모니의 사리를 보관하고 있음

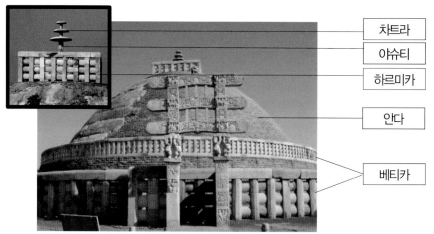

차트라
야슈티
하르미카
안다
베티카

⟨산치 대탑⟩, B.C. 3세기

구성요소	상징 의미
베티카	세속과 성역의 구분
안다	수미산, 원형의 우주, 하늘과 땅
하르미카	수미산 정상의 천계
야슈티	세계의 중심 기둥
차트라	신들이 사는 공간인 33천

⟨스투파의 구성요소와 상징 의미⟩

2. 안드라(Andra) 왕조(B.C. 2C~A.D. 3C)

1) 다수의 스투파 제작

① 산치 대탑 탑문 건립: 무덤문에 불교 설화를 부조로 조각
② 제2, 3스투파, 바르후트 스투파 등 다수의 스투파 건립

2) 무불상의 표현

① 열반한 석가모니를 인간의 형상으로 표현하는 것이 부적절하다는 판단에서, 불상의 이미지가 필요한 자리에 석가모니를 상징하는 법륜, 불탑, 보리수, 연꽃, 공백, 불족적 등을 대신 위치시킴
② 바르후트 스투파의 울타리와 문을 장식한 불전도(석가모니의 삶을 표현한 그림) 부조 조각에서 경배자가 절을 하는 자리에 석가모니의 모습 대신 빈 대좌와 보리수 나무만 조각한 점에서 그 예를 찾을 수 있음

3) 신상 조각

① 쿠샨 왕조 때부터 만들어지기 시작한 불상에 비해 인도 재래 신앙의 신상은 그보다 이른 시기에 다수 만들어졌으며, 주로 풍요와 다산의 신 '약샤(남신)'나 '약시(여신)'가 많이 표현됨
② 산치 대탑 동문의 장식으로 조각된 〈산치 약시〉는 전체 건축 구조를 활력 있게 만드는 중요한 역할을 하고 있으며, 망고나무 줄기를 잡고 서 있는 형상으로 표현되어 나무에 꽃이 피고 열매가 풍족하게 열리게 함을 상징함
③ 머리는 오른쪽을 향해 기울이고, 가슴은 왼쪽으로 비틀었으며, 엉덩이는 다시 오른쪽으로 우뚝 솟아 있는 삼곡(삼굴) 자세를 통해 몸 전체가 율동감이 풍부한 S자형 곡선을 이루고 있어, 기존 조각에서 보였던 정면 직립의 어색하고 딱딱한 조형을 타파하였으며 점차 인도 여성상의 표준 인체미를 형상화하는 예술적 규범으로 발전함

〈나가 엘라파트라의 경배〉, B.C. 1세기

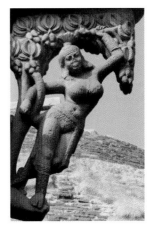

〈산치 약시〉, A.D. 1세기

4) 초기 석굴군 착공

① 로마스 리시(Romas rish) 석굴, 바자(Bhaja) 석굴, 베드사(Bedsa) 석굴, 콘다네(Kondane) 석굴 등과 아잔타(Ajanta) 석굴 8~13호 등의 착공이 시작됨

② 승려들의 예배 의식을 위해 지어진 석굴을 차이티야(Chaitya) 굴(혹은 탑묘굴, 지제굴)이라고 하고, 승려들의 생활과 좌선을 위해 지어진 굴을 비하라(Vihara) 굴(혹은 승방굴)이라고 함

③ 차이티야 굴은 방형의 전실과 원형의 후실이 길게 합쳐진 구조로, 후실의 가장 안쪽에 예배 대상으로 스투파가 안치됨. 비하라 굴은 정방형으로 굴을 파고 세 면에 작은 방들을 내어 승려들이 기거할 수 있도록 함

④ 서까래 모양의 천장과 길쭉한 방의 양옆을 따라 놓인 열주로 보아 목조건축을 충실히 재현했음을 알 수 있음

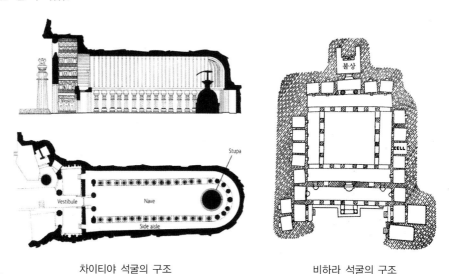

차이티야 석굴의 구조 비하라 석굴의 구조

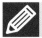 **요점정리 및 주요 용어**

1. 요점정리

1) 아쇼카왕 석주는 마우리아 왕조의 3대 왕인 아쇼카(Asoka) 왕이 인도 전역에 세운 조각 기둥으로, 무력이 아닌 불법(다르마, dharma)으로 통치하겠다는 맹세를 담고 있으며 석가모니의 성스러운 업적을 기념하는 목적을 띠고 있음

2) 아쇼카왕 석주의 높은 기둥은 천계와 지상을 연결하는 역할을 함. 석주 상부에 조각된 동물상은 우주의 4방향을 수호하는 상징으로, 코끼리는 동쪽, 말은 남쪽, 수소는 서쪽, 사자는 북쪽을 수호함. 동물상 아래의 수레바퀴는 불교의 법륜(法輪, 부처의 가르침)을 상징하며, 연꽃은 불교의 '연화화생(蓮花化生)' 사상을 의미함

3) 산치대탑의 구성요소와 상징의미

구성요소	상징 의미
베티카	세속과 성역의 구분
안다	수미산, 원형의 우주, 하늘과 땅
하르미카	수미산 정상의 천계
야슈티	세계의 중심 기둥
차트라	신들이 사는 공간인 33천

〈스투파의 구성요소와 상징 의미〉

4) 안드라 왕조까지는 열반한 석가모니를 인간의 형상으로 표현하는 것이 부적절하다는 판단에서, 불상의 이미지가 필요한 자리에 석가모니를 상징하는 법륜, 불탑, 보리수, 연꽃, 공백, 불족적 등을 대신 위치시킴

5) 〈산치 약시〉는 머리는 오른쪽을 향해 기울이고, 가슴은 왼쪽으로 비틀었으며, 엉덩이는 다시 오른쪽으로 우뚝 솟아 있는 삼곡(삼굴) 자세를 통해 몸 전체가 율동감이 풍부한 S자형 곡선을 이루고 있어, 기존 조각에서 보였던 정면 직립의 어색하고 딱딱한 조형을 타파하였으며 점차 인도 여성상의 표준 인체미를 형상화하는 예술적 규범으로 발전함

6) 승려들의 예배 의식을 위해 지어진 석굴을 차이티야(Chaitya) 굴(혹은 탑묘굴, 지제굴)이라고 하고, 승려들의 생활과 좌선을 위해 지어진 굴을 비하라(Vihara) 굴(혹은 승방굴)이라고 함

7) 인도 석굴군은 서까래 모양의 천장과 길쭉한 방의 양옆을 따라 놓인 열주로 보아 목조건축을 충실히 재현했음을 알 수 있음

2. 주요 용어

• 아쇼카왕 석주	• 법륜	• 연화화생 사상
• 스투파	• 차이티야	• 비하라

제**3**장 불상의 시대

1. 쿠샨(Kushan) 왕조(A.D. 1~3C)

1) 헬레니즘 문화의 영향

① B.C. 326년 마케도니아의 알렉산드로스 왕이 동방원정을 통해 인더스 강까지 진출함에 따라 마우리아 왕조의 영토에 인접했던 아프가니스탄과 파키스탄 북부에는 그리스계인들이 정착하고 헬레니즘 문화가 뿌리를 내리게 됨 `2019`

② 마우리아 왕조가 멸망한 이후의 A.D. 1세기에 중앙아시아계 유목민인 쿠샨이 아프가니스탄과 파키스탄 북부, 인도 서북부를 포괄하는 지역을 지배하였으며, 그 중심지인 간다라는 그리스 헬레니즘 양식에 뿌리를 둔 불교 미술이 태동하여 번성하게 됨

③ 헬레니즘 조각의 영향으로 인해, 이전까지 이어지던 무불상 시대가 종말을 맞고 불상의 시대가 시작됨

알렉산드로스 왕의 동방원정 경로

간다라와 마투라의 위치

2) 간다라(Gandhara) 미술

① 인도 서북부 지역의 미술로, 그리스 헬레니즘 미술의 영향을 강하게 반영함

② 헬레니즘 문화에 대한 애호로, 서방에서 장인들을 불러들이고 모델이 될 만한 물품들을 들여와, 지중해 양식으로 건물을 짓고 조각상을 만들고 공예품을 제작함

③ 이전까지는 법륜, 불탑, 연꽃, 보리수, 공백, 불족적 등의 상징으로 표현되던 석가모니 이미지가 헬레니즘 조각의 영향을 받아 인간 형태의 불상으로 제작됨에 따라 인도 문화에 불상의 시대가 도래함

④ 간다라 불상 양식의 특징 `2019`

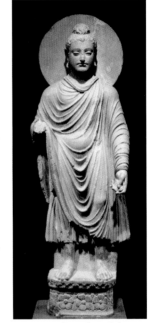

간다라 불상, 2세기

- 서구형의 곱슬머리를 위로 묶어 상투를 튼 머리 형태
- 갸름한 얼굴형에 뚜렷한 이목구비를 하고 명상에 잠긴 듯 반쯤 눈을 감은 표정
- 양쪽 어깨를 다 감싸는 두꺼운 통견의에 사실적인 옷주름
- 그리스 조각상에서 나타나는 콘트라포스토 자세의 반영
- 외형의 사실적이고 구체적인 재현에 초점을 둠

⑤ 건축에서는 그리스식의 신전이 건축되거나 방형 기단을 코린트식 기둥으로 장식한 변형된 스투파가 다수 제작됨

3) 마투라(Mathura) 미술

① 인도 중부 지역의 미술로, 인도 전통의 힌두교 양식을 기반으로 함

② 간다라와는 달리 석가모니 상에 인도 재래의 풍요의 신, 위대한 인간, 전륜성왕(통치의 수레바퀴를 굴려 세계를 통일하는 이상적인 제왕) 등의 관념이 복합적으로 투영되어 사실적 재현보다는 충만한 생기의 표현에 중점을 둠

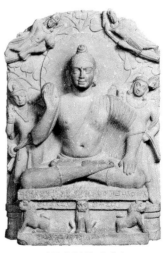

마투라 불상, 2세기

③ 마투라 불상 양식의 특징

- 동양형의 직모를 위로 묶어 소라형 상투를 튼 머리 형태
- 둥근 얼굴형에 눈을 크게 뜨고 깨달음의 환희를 표현하며 미소짓는 생동감있는 표정
- 한쪽 어깨를 드러낸 얇은 편단우견의에 도식적인 옷주름
- 적색 사암 재질로 조각됨
- 신체의 육감적인 양감과 생기를 드러내는 데 초점을 둠

④ 마투라 지역은 후대에 이슬람교의 지배를 받아 많은 불교 유적이 파괴됨에 따라 불교 사원과 불탑은 그 흔적만 남아 있음

2. 굽타(Gupta) 왕조(A.D. 4~7C)

1) 인도문화의 황금시대

① 찬드라굽타(Chandragupta) 1세가 창시한 굽타 왕조가 번영을 거듭하여 3대 왕인 찬드라굽타 2세 때에는 인도 북반부의 대부분을 지배하게 되며 물질적 번영과 문화적 황금기를 누리게 됨

② 수학과 천문학 등이 발달하고, 연극과 음악, 문학이 흥성했으며, 미술에서는 불교에 대한 국가적 지원이 뒷받침됨에 따라 장엄하고 우아한 마투라와 사르나트의 불상, 아잔타 석굴의 화려한 채색벽화가 시대를 대표하게 됨

2) 불상 양식의 특징 `2013`

① 침체기를 겪었던 마투라 지역의 조각 양식이 간다라 양식과의 절충을 통해 4세기 후반부터 다시 발전을 이룩하여 5세기에 들어 전성기를 맞이하게 되면서, 쿠샨왕조의 불상에 비해 표현이 더욱 정교해지고 모든 부분이 치밀한 비례에 따라 구성됨

② 마투라(굽타) 불상 양식의 특징

- 직모였던 머리카락이 나발의 형태로 바뀌고, 육계가 뚜렷하게 나타남
- 양감이 풍부한 둥근 얼굴에 강한 윤곽의 이목구비
- 반쯤 감은 명상적인 눈과 근엄한 표정을 통해 초월성을 강조함
- 몸매가 그대로 드러나도록 속이 비치는 얇은 옷을 통견의로 걸치며, 가느다란 줄 모양으로 표현된 동심원 문양의 추상적 옷주름
- 정신적 고상함과 육감적 인체미를 동시에 추구함

③ 사르나트 불상 양식의 특징

- 사르나트 지역은 조각에서 뚜렷한 특징이 없었으나 5세기에 접어들어 굽타 불상의 양식을 소화하면서 독자적인 양식으로 발전하게 됨
- 장중한 느낌의 마투라 불상에 비해 어깨가 좁고 몸이 가늘어지면서 더 단정하고 우아한 아름다움을 추구함
- 신체에 밀착된 옷의 주름을 완전히 생략하여 나체에 가까운 신체로 표현함으로써 신체 윤곽의 아름다움을 극대화함

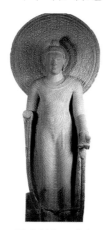

굽타 불상, 5세기

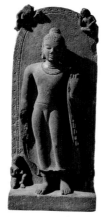

사르나트 불상, 5세기

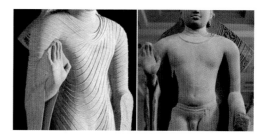

굽타 불상(좌)과 사르나트 불상의 옷주름 비교

3) 아잔타 석굴 사원

① B.C. 1세기경에 착공했다가 중단되었던 아잔타 석굴 사원 건립이 굽타왕조 시기에 다시 재개되면서 총 20여개가 넘는 석굴이 조성됨

② 정교하게 짜인 건축적 내부구조, 열주, 서까래 모양의 천장 구조물 등에서 목조건축 양식의 영향을 찾을 수 있음

③ 외부에서 내부에 이르기까지 각 부위를 벽화와 조각으로 화려하게 장엄하였으며, 차이티야 굴은 초기 석굴과 평면은 같으나 안쪽의 스투파 앞에 감실을 만들고 불상을 새겨 넣음으로써 무불상 시대의 전통에서 벗어남

④ 아잔타 석굴 벽화

- 벽면에 석회를 바르고, 석회가 어느 정도 마른 후 아교를 섞은 안료로 그림을 그림으로써 프레스코와 템페라 기법을 병용해서 제작함
- 다양한 불교 설화를 주제로 그린 인도의 대표적 회화로, 불화의 기원이 됨
- 몸의 감각적인 형태, 유연하게 비튼 자세, 화려한 장신구와 복장 등이 돋보이며, 특히 서역에서 전파된 '음영법'을 활용하여 얼굴과 몸에 음영과 하이라이트를 주어 입체적으로 표현함

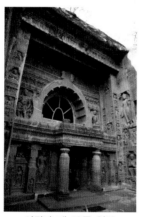
아잔타 제 19굴 입구

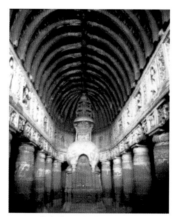
서까래 모양의 천장 구조

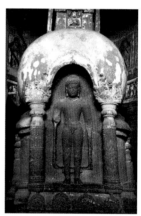
차이티야 굴의 불상 조각

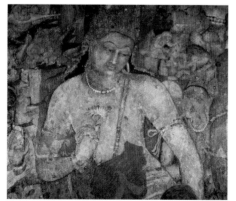
아잔타 제 1굴 벽화, 5세기

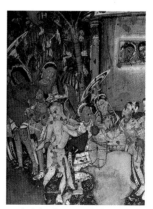
아잔타 제 17굴 벽화, 5세기

요점정리 및 주요 용어

1. 요점정리

1) 마우리아 왕조가 멸망한 이후의 A.D. 1세기에 중앙아시아계 유목민인 쿠샨이 아프가니스탄과 파키스탄 북부, 인도 서북부를 포괄하는 지역을 지배하였으며, 그 중심지인 간다라는 그리스 헬레니즘 양식에 뿌리를 둔 불교 미술이 태동하여 번성하게 됨

2) 간다라 불상 양식의 특징
 ① 서구형의 곱슬머리를 위로 묶어 상투를 튼 머리 형태
 ② 갸름한 얼굴형에 뚜렷한 이목구비를 하고 명상에 잠긴 듯 반쯤 눈을 감은 표정
 ③ 양쪽 어깨를 다 감싸는 두꺼운 통견의에 사실적인 옷주름
 ④ 그리스 조각상에서 나타나는 콘트라포스토 자세의 반영
 ⑤ 외형의 사실적이고 구체적인 재현에 초점을 둠

3) 마투라 불상 양식의 특징
 ① 동양형의 직모를 위로 묶어 소라형 상투를 튼 머리 형태
 ② 둥근 얼굴형에 눈을 크게 뜨고 깨달음의 환희를 표현하며 미소짓는 생동감있는 표정
 ③ 한쪽 어깨를 드러낸 얇은 편단우견의에 도식적인 옷주름
 ④ 적색 사암 재질로 조각됨
 ⑤ 신체의 육감적인 양감과 생기를 드러내는 데 초점을 둠

4) 마투라(굽타) 불상 양식의 특징
 ① 직모였던 머리카락이 나발의 형태로 바뀌고, 육계가 뚜렷하게 나타남
 ② 양감이 풍부한 둥근 얼굴에 강한 윤곽의 이목구비
 ③ 반쯤 감은 명상적인 눈과 근엄한 표정을 통해 초월성을 강조함
 ④ 몸매가 그대로 드러나도록 속이 비치는 얇은 옷을 통견의로 걸치며, 가느다란 줄 모양으로 표현된 동심원 문양의 추상적 옷주름
 ⑤ 정신적 고상함과 육감적 인체미를 동시에 추구함

5) 사르나트 불상은 신체에 밀착된 옷의 주름을 완전히 생략하여 나체에 가까운 신체로 표현함으로써 신체 윤곽의 아름다움을 극대화함

6) 아잔타 석굴은 정교하게 짜인 건축적 내부구조. 열주, 서까래 모양의 천장 구조물 등에서 목조건축 양식의 영향을 찾을 수 있음

7) 아잔타 석굴 벽화는 몸의 감각적인 형태, 유연하게 비튼 자세, 화려한 장신구와 복장 등이 돋보이며, 특히 서역에서 전파된 '음영법'을 활용하여 얼굴과 몸에 음영과 하이라이트를 주어 입체적으로 표현함

2. 주요 용어

• 헬레니즘 문화	• 간다라 미술	• 마투라 미술
• 굽타 불상	• 사르나트 불상	

제4장 힌두교의 시대

1. 팔라(Pala) 왕조(A.D. 765~1200)

1) 마지막 불교 왕조

① 굽타 왕조가 멸망한 뒤 인도 북부를 차지하기 위해 몇 개의 왕국이 각축을 벌이는 상황 속에서 팔라 왕조가 힘의 한 축을 담당하게 됨

② 인도 고유의 민족 종교였던 힌두교가 굽타 왕조 때부터 체계를 갖추며 완성되었고, 팔라 왕조에 들어서 점차 주도권을 잡아감에 따라 상대적으로 불교 미술이 쇠퇴하기 시작하며 후기에는 힌두교가 크게 융성함

2) 힌두교 미술의 부흥

① 힌두교는 시바, 비슈누, 브라만의 세 신과 고대 지모신 숭배에 기초한 여신들을 섬기는 다신교로서, 힌두교 신전 건축과 그 신전을 장식하는 다양한 힌두교 신상 조각의 형태로 힌두교 미술이 발달함

② 조각의 특징
 • 굽타 왕조 때 절정에 이르렀던 불상 조각의 조형성이 쇠퇴함
 • 힌두교 신상은 주로 힌두교 신전의 벽면을 장식하는 고부조의 형태로 표현되는데, 관능적이고 양감이 풍부하며 한 몸에 많은 팔과 다리를 가지기도 함
 • 신상 자체가 숭배의 대상이 아니라 신전의 장식물적인 성격이 컸기 때문에 불상과 같은 높은 완성도를 갖추지 못한 경우가 많음

우다야기리 제5굴 바하라 부조,
5세기

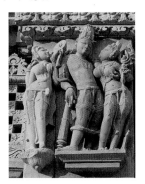
칸다리야 마하데바 신전 부조,
10세기

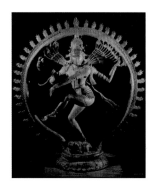
〈춤추는 시바상〉, 10세기

2. 힌두교 신전

1) 신전의 특징

신전의 평면은 주로 정방형으로 이루어지며, 중앙에 성소가 위치하고 성소의 윗부분은 위쪽으로 상승하는 구조로 축조됨. 후기로 갈수록 정방형의 성소와 함께 '만다파(mandapa)'라 불리는 장방형의 준비 공간이 결합된 형태로 축조됨

2) 신전의 종류

① 나가라(Nagara) 형식과 드라비다(Dravida) 형식, 베사라(Vesara) 형식으로 구분되나, 베사라 형식은 그 경계가 모호하여 크게 나가라와 드라비다 형식으로 나뉨

② 나가라 형식: 북방 양식으로, 작은 구성요소들이 수직적인 띠를 이루면서 쌓여 높은 탑을 형성하기 때문에 고탑(高塔) 양식으로도 불림. 탑의 전체 형태가 포탄이나 종 모양을 하고 있음

③ 드라비다 형식: 남방 양식으로, 여러 개의 수평 단이 위로 올라갈수록 좁아지는 형태로 쌓이기 때문에 피라미드 양식으로도 불림. 제일 꼭대기에는 돔형이나 팔각형의 지붕이 얹힘

파라슈라메쉬바라 신전(나가라 형식), 7세기

카일라사나타 신전(드라비다 형식), 8세기

 요점정리 및 주요 용어

1. 요점정리

1) 인도 고유의 민족 종교였던 힌두교가 굽타 왕조 때부터 체계를 갖추며 완성되었고, 팔라 왕조에 들어서 점차 주도권을 잡아감에 따라 상대적으로 불교 미술이 쇠퇴하기 시작하며 후기에는 힌두교가 크게 융성함

2) 힌두교는 시바, 비슈누, 브라만의 세 신과 고대 지모신 숭배에 기초한 여신들을 섬기는 다신교로서, 힌두교 신전 건축과 그 신전을 장식하는 다양한 힌두교 신상 조각의 형태로 힌두교 미술이 발달함

3) 힌두교 신상은 주로 힌두교 신전의 벽면을 장식하는 고부조의 형태로 표현되는데, 관능적이고 양감이 풍부하며 한 몸에 많은 팔과 다리를 가지기도 함

4) 나가라 형식의 신전은 북방 양식으로, 작은 구성요소들이 수직적인 띠를 이루면서 쌓여 높은 탑을 형성하기 때문에 고탑(高塔) 양식으로도 불림. 탑의 전체 형태가 포탄이나 종 모양을 하고 있음

5) 드라비다 형식의 신전은 남방 양식으로, 여러 개의 수평 단이 위로 올라갈수록 좁아지는 형태로 쌓이기 때문에 피라미드 양식으로도 불림. 탑의 제일 꼭대기에는 돔형이나 팔각형의 지붕이 얹힘

2. 주요 용어

• 힌두교	• 나가라	• 드라비다

제 5 장 이슬람의 시대

1. 무굴(Mughal) 제국(1526~1858)

1) 이슬람의 진출
① 1200년경을 기점으로 인도에서 무슬림들이 정치적인 존재로 급부상함에 따라 이슬람교라는 새로운 종교와 그와 관련된 미술이 발달하게 됨
② 유일신인 알라를 섬기고 우상을 부정하는 이슬람 교리로 인해 재현적인 조각 양식이 쇠퇴함
③ 매주 금요일 정오의 기도를 모스크에서 행해야 한다는 율법에 따라 공동 예배 공간인 모스크 건축이 발달하였으며, 건축물은 아치와 열주, 돔 천장, 첨탑 등으로 구성되고 복잡하고 화려한 아라베스크(arabesque) 문양으로 장식됨

2) 무굴 제국의 형성
① 중앙아시아계 유목민 바부르(Babur)가 1526년에 인도 북부를 점령하고 아그라(Agra)를 수도로 하여 세운 왕조를 시작으로, 아크바르(Akbar, 1556~1605년), 자한기르(Jahangir, 1605~1628년), 샤 자한(Shah Jahan, 1628~1658년), 오랑제브(Aurangzeb, 1658~1707년) 등을 거치며 인도 전역을 지배한 대제국인 무굴(Mughul) 제국이 형성됨
② 많은 이슬람 건축물을 지은 아크바르 왕조, 궁정 세밀화의 큰 발전을 이룬 자한기르 왕조, 거대한 규모의 건축과 화려한 보석, 금속공예, 의복 등을 통해 무굴 미술의 정점을 이룩한 샤 자한 왕조 등이 인도의 이슬람 미술을 대표함

3) 건축
(1) 후마윤의 묘(1564~1571)
① 아크바르가 죽은 아버지 후마윤(Humayun)을 기리기 위해 지은 묘당
② 이란에서 온 건축가가 설계한 것으로, 돔형 지붕과 뾰족한 아치에서 이란 건축의 영향이 보임
③ 인공수로로 정밀하게 구획된 정방형 정원의 중앙에 묘당을 세우는 건축 형식은 이후 무굴 건축의 전형적인 형식이 되었으며, 정방형으로 잘 구획된 정원은 무굴 왕조가 규율이 강하고 안정된 국가였음을 상징함

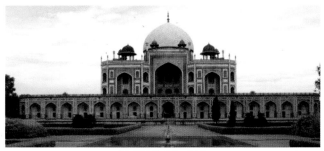

〈후마윤의 묘〉, 1571

(2) **타지마할(Taj Mahal) 묘당(1631~1647)** `2011`

① 17세기에 전 인도를 통일한 샤 자한이 죽은 왕비를 안치하고 자신의 사후에도 묘로 사용하기 위해 백대리석으로 세운 무덤 겸 사원

② 건축물과 조경의 균형미와 대칭성, 세부 장식의 우아함, 여백의 미 등에서 무굴 건축의 절정을 보여줌

③ 당시 이슬람 성인들의 묘만 전체를 백대리석으로 짓던 전통에서 벗어나 왕가의 묘당에 처음으로 전체 백대리석을 사용함

④ 정원에 심어진 수많은 나무들은 1년 내내 꽃이 피는 이슬람교의 천국을 상징함

⑤ 정원의 끝에 위치한 묘당은 이중 돔을 얹은 정방형의 건물로서, 네 귀퉁이의 첨탑, 표면에 새겨진 정교한 아라베스크 문양 부조 등에서 당시의 뛰어난 기술을 짐작할 수 있음

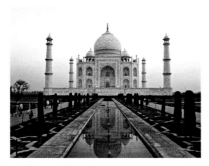

〈타지마할 묘당〉, 1647

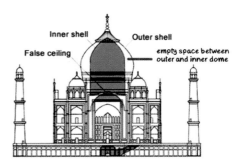

타지마할의 이중 돔 구조

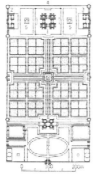

타지마할의 건물 배치도

타지마할의 아라베스크

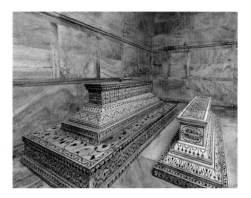

샤 자한과 뭄타즈 마할의 관

> **더 알아보기**　**아라베스크**
>
> 좁은 의미로는 이슬람 미술에서 양식화된 잎이나 꽃, 열매 등의 모티브를 덩굴풀과 같은 우아한 곡선으로 표현한 독특한 장식무늬를 가리킨다. 넓은 의미로는 이슬람의 장식무늬 모두를 의미하고, 당초문, 기하학문, 문자문 등으로 구별된다. 이 무늬의 리드미컬한 연속무늬는 이슬람 건축과 공예품에 있어서 이슬람 미술 특유의 밀도 있는 환상적 분위기를 주는 중요한 장식요소가 된다. 이슬람 이외의 미술에서는 중국 원대의 청화백자에서 이 영향을 찾을 수 있다.

4) 회화

(1) 궁정 세밀화의 발달

① 서화 수집에 관심이 많고 감식안이 뛰어났던 자한기르 시대에 화려하고 정교한 궁정의 세밀화 양식이 크게 발달함

- 사실적인 세밀화: 아프리카에서 가져온 얼룩말이나 신대륙에서 가져온 칠면조와 같이 희귀한 동식물을 정밀하게 묘사한 회화가 다수 남아 있으며, 인물화에서도 현실의 모습을 있는 그대로 섬세하게 표현함

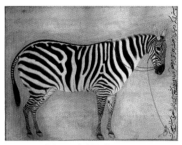

만수르, 〈얼룩말〉, 1621

〈죽어가는 이나야트 한〉, 1618

- 알레고리적 세밀화: 자한기르를 상징적으로 묘사한 초상화들이 주를 이룸. 대표작 〈모래시계에 앉은 자한기르〉에는 이슬람 성인, 오스만 제국의 황제, 영국의 제임스 1세, 남인도의 술탄 앞에서 시간이 얼마 남지 않은 모래시계를 깔고 앉은 노년의 자한기르를 표현한 것으로, 세계의 군주들보다 이슬람 성인에게 책을 건네는 모습을 통해 세속의 권력보다 영혼의 평안을 추구하려는 마음을 상징적으로 나타냄. 화면의 가장자리에 작품의 내용과 관련된 코란의 구절을 써 넣음

- 샤 자한 시대에는 황제의 위엄을 강조하는 질서정연한 예식 장면을 주로 그렸으며, 사실적으로 묘사된 얼굴 옆에 참석자 전원의 이름을 명기하고, 직책이 높을수록 황제와 가까운 위치에 그림. 반측면을 선호했던 이전 시대와 달리 가장 왜곡이 적은 완전 측면만을 그리도록 했고, 나이가 들어서도 주름 하나 없는 완벽한 모습을 표현함으로써 신과 유사한 황제의 완벽함을 강조함

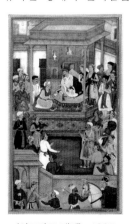

〈아크바르 대제〉, 1605

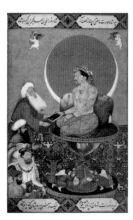

〈모래시계에 앉은 자한기르〉, 1625

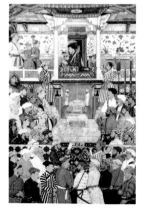

〈즉위식에서 아들들을 맞는 샤 자한〉, 1630

2. 라지푸트 미술(17~19C)

1) 무굴 제국의 라지푸트족

무굴 제국의 지배를 받아 궁정으로 영입된 힌두 왕조의 지배자들은 스스로를 '왕의 아들'이라는 뜻의 '라지푸트(Rajput)'라고 불렀으며, 무굴 제국에 영입된 후에도 어느 정도의 정치적 독립성을 유지하면서 주로 인도 북서부 라자스탄(Rajasthan) 지역을 중심으로 무굴 건축과 힌두교 신전 건축 양식이 섞인 궁성과 사원을 건립하고 다양한 주제의 세밀화를 제작함

2) 라지푸트 회화의 발달

① 크리슈나 전설과 시바 신화가 담긴 힌두교 경전 필사본의 삽화나 힌두교 왕족들의 초상화를 주로 그렸으며, 무굴 회화 양식과 전통적인 서인도 회화 양식이 공존하는 특징을 보임. 라지푸트족의 활동 중심지의 명칭을 따서 '라자스탄 회화'라고도 함

② 무굴 궁정 세밀화의 영향을 받아 섬세하고 사실적인 표현 양식을 바탕으로 하며, 강렬한 원색을 사용한 평면적인 배경, 복잡한 문양이 염색된 화려한 의상, 정형화되었으면서도 역동적인 인물 표현 등을 특징으로 함

③ 라가말라(Ragamala)의 유행

인도의 전통 음악에서 사용하는 개념을 회화에 접목한 양식을 가리키는 말로, 음악의 음조와 가락이 어우러져 표현하게 되는 사랑, 연민, 기다림 등의 감정을 일정한 형식의 그림을 통해 표현하고자 함. 36장 혹은 42장의 그림이 한 단위인 라가말라는 6명의 라가(남성)와 그들의 배우자인 라기니(Ragini)가 각각의 상황에 맞게 등장함

〈한밤중에 포옹하는 라다와 크리슈나〉, 1730년경

〈바산타 라기니〉, 1660년경

더 알아보기	무굴 궁정 세밀화 vs 라지푸트 회화	

구분	무굴 궁정 세밀화	라지푸트 회화
제작자	궁정 직업화가	라지푸트 집단의 무명화가
주요 제재	왕족이나 귀족의 생활상	크리슈나 전설과 같은 민간신앙
조형적 특징	사실주의에 입각한 극사실적 조형성	상징주의에 입각한 과장된 조형성

✏️ 요점정리 및 주요 용어

1. 요점정리

1) 무굴 제국에서는 유일신인 알라를 섬기고 우상을 부정하는 이슬람 교리로 인해 재현적인 조각 양식이 쇠퇴함

2) 〈후마윤의 묘〉에서 나타나는 인공수로로 정밀하게 구획된 정방형 정원의 중앙에 묘당을 세우는 건축 형식은 이후 무굴 건축의 전형적인 형식이 되었으며, 정방형으로 잘 구획된 정원은 무굴 왕조가 규율이 강하고 안정된 국가였음을 상징함

3) 타지마할 묘당은 건축물과 조경의 균형미와 대칭성, 세부 장식의 우아함, 여백의 미 등에서 무굴 건축의 절정을 보여주며, 당시 이슬람 성인들의 묘만 전체를 백대리석으로 짓던 전통에서 벗어나 왕가의 묘당에 처음으로 전체 백대리석을 사용함

4) 정원의 끝에 위치한 타지마할 묘당은 이중 돔을 얹은 정방형의 건물로서, 네 귀퉁이의 첨탑, 표면에 새겨진 정교한 아라베스크 문양 부조 등에서 당시의 뛰어난 기술을 짐작할 수 있음

5) 서화 수집에 관심이 많고 감식안이 뛰어났던 자한기르 시대에 화려하고 정교한 궁정의 세밀화 양식이 크게 발달하였고, 사실적인 세밀화와 알레고리적 세밀화로 나뉨

6) 라지푸트 회화는 크리슈나 전설과 시바 신화가 담긴 힌두교 경전 필사본의 삽화나 힌두교 왕족들의 초상화를 주로 그렸으며, 무굴 회화 양식과 전통적인 서인도 회화 양식이 공존하는 특징을 보임. 라지푸트족의 활동 중심지의 명칭을 따서 '라자스탄 회화'라고도 함

7) 라지푸트 회화는 무굴 궁정 세밀화의 영향을 받아 섬세하고 사실적인 표현 양식을 바탕으로 하며, 강렬한 원색을 사용한 평면적인 배경, 복잡한 문양이 염색된 화려한 의상, 정형화되었으면서도 역동적인 인물 표현 등을 특징으로 함

2. 주요 용어

• 아라베스크	• 이중 돔	• 궁정 세밀화
• 라지푸트 회화	• 라가말라	

제2부

중국미술사

제1장 상·주·춘추전국 시대

01 상(商) 시대(B.C. 1750~1045년경)

1. 중국 최초의 국가

1) 왕조의 등장
① 황하 중하류 지역의 많은 부족 공동체들을 지배하는 왕이 처음으로 등장하며, 하남성의 안양(安陽)현에 있는 은(殷)을 도읍으로 한 중국 최초의 왕조가 설립됨
② 출토된 갑골문(甲骨文, 거북의 배딱지나 소의 어깨뼈에 새긴 중국에서 가장 오래된 문자)의 기록에 의하면, 상은 신관이 점친 신의 뜻에 따라 왕이 모든 일을 결정하는 제정일치 사회였으며, 제사와 농업의 필요에 따라 천문학적 지식으로 역법을 사용하고, 궁궐을 세우고 순장 풍습을 따르는 등 강력한 왕권을 바탕으로 한 농업 중심의 계급사회였음을 알 수 있음

2. 조각과 공예

1) 뛰어난 주조기술의 청동기
① 상대 유적에서 출토된 대량의 청동기와 청동 조각은 상대의 주조기술이 상당히 발전했음을 짐작케 하며, 주로 흙으로 만든 틀에 녹인 청동물을 부어 만드는 주조기술을 활용함
② 청동기는 제사를 위한 기물이 주를 이루었으나 칼과 화살촉 등의 무기류, 생활용품과 장신구에 이르기까지 다양함
③ 문양은 도철문(饕餮文)이나 기타 동물 문양이 가장 많으며, 뇌문(雷文)과 같은 추상적인 문양도 존재함. 도철문은 탐욕스럽고 흉악한 짐승의 얼굴 형상을 한 무늬로, 탐욕을 경계하기 위해 제사용기나 생활 용기에 새김. 뇌문은 직선을 이리저리 꺾어 번개모양을 나타낸 무늬로, 주로 도철문의 바탕에 새겨 넣음 **2014**

2) 옥공예, 상아 세공의 발달과 금제공예의 시작
① 새, 양, 용, 사람 모양을 섬세하게 조각하고 연마한 뛰어난 수준의 옥공예품이 출토되었으며, 상아에 터키석을 상감하고 선각으로 도철문과 매미문을 화려하게 새긴 상아제 술잔을 통해 상대 중기부터 시작된 상아 세공이 뛰어난 수준으로 발전했음을 보여줌
② 제사용품으로 추정되는 금제 지팡이와 금판을 자르거나 두드려서 만든 금귀고리, 팔찌, 비녀 등이 드물게 출토됨에 따라, 중국 미술사에서 금제공예가 상대부터 시작됨을 알 수 있음

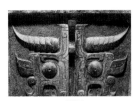
도철문

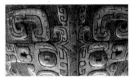

〈청동 도철문준〉, 상대 중기 〈청동 도철문작〉, 상대 중기 도철문 바탕의 뇌문

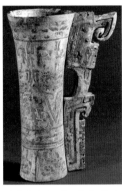

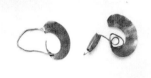

〈상아제 술잔〉, 상대 후기 〈금제 귀고리〉, 상대 후기 〈갑골문〉, 상대 후기

> **더 알아보기** **상대 청동기 제작 방법**
>
> 흙으로 원형 제작 → 원형 위에 흙을 씌워 외형틀 만들기 → 외형틀을 분리한 후 원형의 표면을 일정하게 깎아
> 내어 내형틀로 만들기 → 외형틀을 다시 결합한 후 빈 공간에 녹인 청동물 붓기 → 청동이 식으면 외형틀과
> 내형틀을 제거하여 완성
>
>
>
>
>
>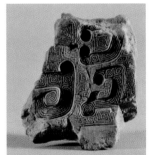
>
> 다양한 청동기 주형틀

1. 봉건제 지배질서의 확립과 혼란

1) 봉건제와 종법제

주대에는 봉건제(封建制)와 종법제(宗法制)를 결합하여 혈연적인 질서와 단결을 도모하는 지배 체제를 공고히 함. 봉건제는 왕이 중심부를 직접 다스리고 그 밖의 지역은 왕의 일족이나 공신으로 구성된 제후들에게 분배하여 세습시키면서 공납과 군역의 의무를 부과하는 제도이며, 종법제는 같은 조상을 가진 일족들 사이에 장자상속의 예법을 지키도록 하는 제도를 가리킴

2) 봉건제의 혼란

① 제후들의 세력 확장과 이민족의 침략에 의해 봉건제의 지배체제가 흔들리게 되면서 춘추전국 시대가 시작됨

② B.C. 480년부터는 주 왕실은 물론 제후들의 권위도 떨어져 그 아래의 신하가 제후가 되는 하극상이 벌어지거나 강한 제후국이 약한 제후국을 병합하는 대혼란의 시대가 전개됨

2. 회화와 조각

1) 춘추전국 시대의 백화(帛畵)

① 백화는 비단에 그려진 그림으로, 감상용 회화가 아니라 무덤의 관을 덮는 분묘미술품으로 제작되었으며, 중국에서 가장 오래된 회화작품에 해당함

② 〈용봉사녀도〉, 〈남자어룡도〉: 각각 여자와 남자 묘주가 용이 끄는 마차를 타고 저승에서 좋은 심판을 받아 영생의 세계로 들어가기를 기원하는 의미를 내포하여 수묵담채로 제작함

2) 무덤 부장용 조각

① 무덤의 부장품으로 옥으로 만든 조각이 많이 제작되었으며, 전국시대 유물인 옥마(玉馬)는 이후의 능묘 조각에서 볼 수 있는 말의 조형적인 선구를 이룸

② 굵고 짧은 머리와 쫑긋한 귀, 짧은 다리 등에서 사실적인 모습은 찾아볼 수 없으나 옥이라는 새로운 재료를 조각에 이용했다는 점에서 의의를 지님

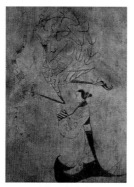
〈용봉사녀도〉,
전국시대 후기, 견본수묵담채

〈남자어룡도〉, 전국시대 후기,
견본수묵담채

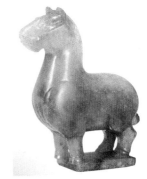
〈옥마〉, 전국시대 후기

3. 공예

1) 청동기의 특징

① 상대의 전통을 계승하면서도 명문이 길어지고, 명문의 내용이 왕의 공적을 기념하기 위한 것으로 변화되며, 새로운 기형이 유행하는 등 상대와의 차이를 보임

② 주대 전기부터 상대에 유행했던 도철문이 간략화되고 봉황무늬가 많아지며, 기물의 몸체에는 굵은 횡선대나 종선대가 돌려지는 경우가 많음

③ B.C. 8~7세기경부터 북방 유목민족을 비롯한 외국과의 교섭이 활발해지면서 청동기 제작에 실랍법(失蠟法, lost - wax)이 사용되기 시작하며, 매끈한 표면에 금은 상감기법으로 문양을 넣는 방법이 등장함

④ 청동기에 새겨진 문자인 '금문(金文)'은 쇠솥에 새겨졌다는 의미로 '종정문(鍾鼎文)'이라고도 하며 상대부터 존재했으나 주대에는 자형이 점차 정제되어 주대 말기에 이르러 소전체에 가까운 형태로 발전하며, 글자수도 상당히 늘어나게 됨

〈사장반〉, B.C. 10세기

〈은상감복〉, B.C. 4~3세기

2) 기타 공예

① 금속공예에서는 유목민족의 영향을 받아 얇은 금판을 두드려서 금관이나 목걸이를 비롯한 장신구나 마구, 허리띠 장식품 등을 제작함

② 도자기는 대부분 무덤 부장용으로 제작된 것으로, 회도, 채회도, 회유도, 흑도 등이 제작되었으며, 청동기를 모방하여 표면에 문양을 그려넣는 경우가 많았음

③ 북 모양의 돌에 새겨진 문자인 '석고문(石鼓文)'은 전서체의 초기 형태인 대전체로 새겨져 있음

〈회도 가채호〉, B.C. 5세기

〈석고문〉, 주대 후기

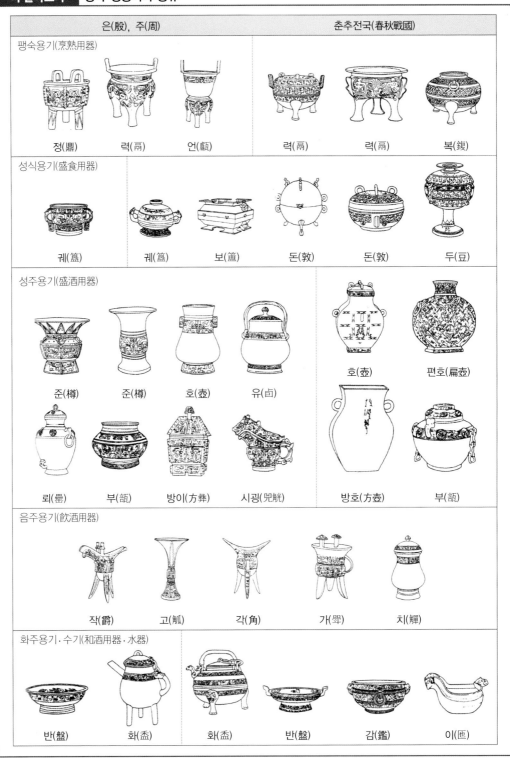

은(殷), 주(周)				춘추전국(春秋戰國)		
팽숙용기(烹熟用器)						
정(鼎)	력(鬲)	언(甗)		력(鬲)	력(鬲)	복(鍑)
성식용기(盛食用器)						
궤(簋)	궤(簋)	보(簠)	돈(敦)	돈(敦)	두(豆)	
성주용기(盛酒用器)						
준(樽)	준(樽)	호(壺)	유(卣)	호(壺)	편호(扁壺)	
뢰(罍)	부(瓿)	방이(方彝)	시굉(兕觥)	방호(方壺)	부(瓿)	
음주용기(飮酒用器)						
작(爵)	고(觚)	각(角)	가(斝)	치(觶)		
화주용기·수기(和酒用器·水器)						
반(盤)	화(盉)	화(盉)	반(盤)	감(鑑)	이(匜)	

 요점정리 및 주요 용어

1. 요점정리

1) 황하 중하류 지역의 많은 부족 공동체들을 지배하는 왕이 처음으로 등장하며, 하남성의 안양(安陽)현에 있는 은(殷)을 도읍으로 한 중국 최초의 왕조인 상나라가 설립됨

2) 상대 유적에서 출토된 대량의 청동기와 청동 조각은 상대의 주조기술이 상당히 발전했음을 짐작케 하며, 주로 흙으로 만든 틀에 녹인 청동물을 부어 만드는 주조기술을 활용함

3) 제사용품으로 추정되는 금제 지팡이와 금판을 자르거나 두드려서 만든 금귀고리, 팔찌, 비녀 등이 드물게 출토됨에 따라, 중국 미술사에서 금제공예가 상대부터 시작됨을 알 수 있음

4) 춘추전국시대의 백화는 비단에 그려진 그림으로, 감상용 회화가 아니라 무덤의 관을 덮는 분묘 미술품으로 제작되었으며, 중국에서 가장 오래된 회화작품에 해당함

5) B.C. 8~7세기경부터 북방 유목민족을 비롯한 외국과의 교섭이 활발해지면서 청동기 제작에 실랍법(失蠟法, lost-wax)이 사용되기 시작하며, 매끈한 표면에 금은 상감기법으로 문양을 넣는 방법이 등장함

6) 청동기에 새겨진 문자인 '금문(金文)'은 쇠솥에 새겨졌다는 의미로 '종정문(鍾鼎文)'이라고도 하며 상대부터 존재했으나 주대에는 자형이 점차 정제되어 주대 말기에 이르러 소전체에 가까운 형태로 발전하며, 글자수도 상당히 늘어나게 됨

7) 북 모양의 돌에 새겨진 문자인 '석고문(石鼓文)'은 전서체의 초기 형태인 대전체로 새겨져 있음

2. 주요 용어

• 도철문	• 뇌문	• 백화
• 종정문	• 석고문	

제**2**장 진·한 시대

01 진(秦) 시대(B.C. 221~206)

1. 강력한 통일 정책

1) 중앙집권 체제의 확립
① 춘추전국 시대에 전국을 처음으로 통일한 진왕(秦王)은 스스로를 시황제(始皇帝)라 칭하며 전국시대의 봉건제를 폐기하고, 군현제를 전국적으로 실시함으로써 중앙집권적인 정치체제를 구축함
② 전국의 화폐, 도량형, 문자, 도로를 통일하고 사상을 통제하기 위해 분서갱유(焚書坑儒)를 단행하는 등 강력하고 폭압적인 통일정치를 추진함

2. 회화와 조각

1) 함양궁(咸陽宮)의 벽화
① 회화 유물이 거의 전하지 않는 가운데, 당시의 궁궐이었던 함양궁의 발굴 과정에서 수습된 벽화 편들을 통해 진대의 회화 수준을 짐작할 수 있음
② 주로 힘차게 달리는 전투용 말 그림을 통해 당시 진나라 기병대의 기상과 힘찬 모습을 반영하고 있으며, 말과 마차의 표현에서 진대에 사물의 입체적 표현법이 존재했음을 알 수 있음

함양궁 벽화, B.C. 3세기, 프레스코

2) 진시황릉의 토용
① 진시황릉 동쪽 구덩이에서 발견된 6천여 구의 등신대 테라코타상으로, 엄청난 규모와 뛰어난 제작 기술로 인해 중국 분묘 조각에서 선구적인 역할을 함
② 개성 있는 얼굴과 자연스러운 손동작, 양팔 위의 옷주름, 섬세하게 처리된 손톱, 다양한 공격과 방어 자세의 표현 등에서 극도의 사실성과 뛰어난 소조 기술을 발견할 수 있음
③ 앞면은 물론 옆면과 뒷면도 사실적이면서 입체적으로 처리하여 당시 장인들의 입체적 공간 인식 능력을 엿볼 수 있음

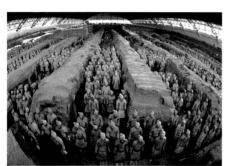
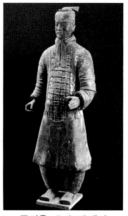
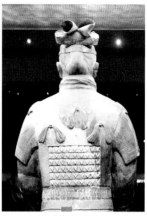

진시황릉 병마용갱 전경, B.C. 210년경 　　　　군리용, B.C. 3세기 　　　　군리용의 뒷모습

3. 건축

1) 아방궁과 진시황릉

① 아방궁(阿房宮)은 함양궁 옆 상림원에 세워진 거대한 궁궐 건축으로, 현재는 그 터만 존재하지만 『사기(史記)』에 의하면, 그 규모가 동서로 500보(약 650m), 남북으로 50장(약 115m)이고 한 번에 1만명이 앉을 수 있을 정도로 거대했음을 알 수 있음

② 진시황릉은 한 변의 길이가 500m이고 높이가 87m인 피라미드형 능묘건축으로, 70만여 명이 동원되어 37년에 걸쳐 완성되었으며 내부에는 진시황이 통치하던 지상의 모습을 그대로 재현해 놓은 것으로 전해짐

진시황릉 피라미드식 구조

2) 만리장성

① 전국시대에 연(燕), 조(趙), 진(秦)의 세 나라가 변방의 방어를 강화하기 위해 만든 성벽의 부분들을 진대에 서로 연결하여 지금의 감숙성(甘肅省) 민현(岷縣)에서부터 요동(遼東)까지 이르는 2240km의 대규모 군사방어시설로 확충함

② 자갈을 섞은 흙을 평평하게 다져 층층이 쌓아 올리는 방식으로 축조하는 판축(板築)공법으로 축성하였으며, 망루에 적용된 아치형 구조는 서역과의 교류를 짐작케 함

진대의 만리장성 위치 　　　　　　　　　　만리장성 망루의 아치형 구조

1. 진의 계승과 온건 정치

1) 군현제와 봉건제의 병용

① 한의 고조(高祖)는 진의 제도를 그대로 계승하면서도 시황제의 공포 정치가 진의 멸망을 초래했다고 보고 민생 안정에 중점을 둔 온건 정치를 추구함

② 군현제와 봉건제를 병용하여 공신과 근친 세력을 규합함으로써 경제적 안정을 꾀하는 한편, 점차 제후의 세력을 약화시켜 무제(武帝) 때에 다시 강력한 중앙집권적 군현제를 확립하여 전성기를 누림

2) 유교와 불교 문화의 공존

유교를 국교로 지정하여 장려하였기 때문에 미술에서도 유교적 주제를 많이 다루었으며, 인도로부터 불교가 처음으로 전래됨에 따라 미술에서는 중국 전통의 민간 신앙과 불교가 결합한 양상으로 나타남

2. 회화

1) 분묘 미술의 발달

① 이전 시대와 달리 많은 회화 자료가 남아 있으나, 감상용 회화의 예는 거의 없고 대부분 백화나 화상석(畫像石)의 형태로 존재함

② 전국시대의 초(楚)에서 발달한 주술적이고 신비주의적인 남방 문화가 노장사상으로 변모하여 계승하였고, 북방의 이성적인 유교와 결합함에 따라 한대의 회화는 신화적 측면과 유교적 측면이 공존하는 특징을 지님

2) 화상석

① 화상석은 돌로 된 무덤의 벽과 바닥, 기둥, 석관의 뚜껑 등을 장식하기 위해 부조 형식의 그림을 새겨 넣은 돌을 가리키는 것으로, 유교적인 주제와 일상생활 모습을 그린 그림이 주를 이룸

② 공자와 그의 제자들, 효자, 충신, 열녀 등 유교와 관련된 인물상이 주로 그려졌으며, 공자와 노자가 만나는 장면을 그린 '공자견노자(孔子見老子)'도 많이 채택됨. 유교적 주제의 그림에서는 원근이 나타나는 공간 구성이 아닌 나열식의 평면적인 구성이 나타남

③ 화상석 중 벽돌에 그림을 새긴 경우를 '화상전(畵像塼)'이라고 하며, 생활 모습을 표현한 예가 가장 많이 전해짐. 사천성 광한에서 출토된, 사냥과 추수 장면을 표현한 화상전은 앞에 있는 대상은 크게 그리고 뒤에 있는 대상은 작게 그렸으며, 오리들이 나는 모습을 대각선으로 표현하는 등 공간 표현과 원근 처리에서 큰 발전을 보여주고 있음

화상석 탁본 〈공자견노자〉, 3세기 화상전 탁본 〈사냥과 추수〉, 3세기

3) 마왕퇴(馬王堆) 1호분 비의(飛衣)

① '비의'는 백화의 일종으로, 관을 덮을 때 사용했던 T자형의 비단 덮개를 가리키며 비의에는 당시의 사후세계관을 묘사한 그림이 그려짐

② 장사 태수였던 이창(利蒼)의 부인묘인 마왕퇴 1호분에서 출토된 것으로, 하단은 저승세계, 중간은 현실세계, 상단은 천상세계를 묘사하고 있으며, 중단의 현실세계에는 죽은 태수 부인이 사실적으로 표현되어 있고 인물의 중첩으로 초보적인 원근처리를 하고 있음

③ 천상세계의 상단 우측에는 삼족오가 있는 해, 좌측에는 두꺼비가 있는 달을 그림으로써 해와 달의 상징을 삼족오와 두꺼비로 설정한 최초의 예가 됨

마왕퇴 1호분 출토 비의, B.C. 2세기 비의의 도해

4) 고분 벽화

① 〈기마출행도〉는 하북성에서 출토된 고분의 벽화로, 일상에서의 행렬과 저승세계로 달려가는 행렬을 같이 그렸으며, 중국 특유의 마차가 사실적으로 묘사되어 있음

② 〈연회도〉는 하남성에서 출토된 고분의 벽화로, 음악을 연주하는 사람들, 감상하는 고관들, 묘기를 부리는 연기자들이 흥미로운 악기와 마술 도구들과 함께 입체적인 공간 속에 묘사되어 있음

하북성 한묘 〈기마출행도〉, 2~3세기,
프레스코

하남성 한묘 〈연회도〉, 2~3세기,
프레스코

3. 조각

1) 사실적 조형의 발달

① 진시황릉에서 시작된 사실적 조형이 더욱 발전하여 인물상과 동물상에 반영됨

② 〈토제 남자 입상〉은 한나라 경제(京帝)의 무덤에서 발견된 것으로, 어깨 양측에 구멍이 나 있어서 팔은 따로 만들어 끼웠던 것으로 보이며, 머리와 몸, 허벅지, 다리를 나누어 구운 다음, 채색하고 서로 연결하여 제작함

③ 〈여자 인물상〉은 태후의 궁전인 장신궁(長信宮)에서 사용된 등(燈)으로 추정되어 '장신궁등'이라고 불리며, 청동에 도금하여 제작한 것으로, 인체 비례가 적절하고 얼굴 표정에 생기가 있어 마치 살아 있는 듯한 느낌을 줌. 등의 설계가 매우 정교하여 등잔, 등갓, 바람막이, 궁녀의 머리와 오른팔이 모두 분리되며, 등갓 아래의 바람막이를 돌려서 여닫음으로써 빛의 밝기를 조절하게 되어 있음

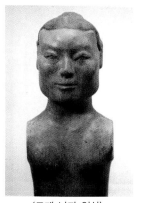

〈토제 남자 입상〉,
B.C. 141년경

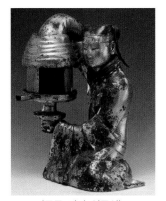

〈금동 여자 인물상〉,
B.C. 141년경

4. 공예

1) 공예의 급격한 발전

① 중앙과 지방에서 관영 수공업을 관리하는 전담기구가 설립됨에 따라, 고급 관영 수공예품이 우수한 장인에 의해 제작되었으며 동시에 민영 수공업도 성행함

② 〈칠기함〉은 강소성 해주에서 발견된 것으로, 구름으로 둘러싸인 짐승 무늬를 그리고 채색하여 옻칠로 마무리하여 제작했으며, 도교적인 도상을 통해 한대에 황실의 후원을 받은 도교가 공예품에도 영향을 미쳤음을 알 수 있음

③ 〈금은상감박산향로〉는 한대 청동기에 나타나는 독특한 기형이며, 도교의 전설에 나오는 신선이 사는 산을 형상화 했다는 점에서 도교 의례에서 사용된 것으로 추정함

④ 〈금루옥의〉는 옥 조각을 잘라서 금실로 꿰어 만든 수의(壽衣)로서, 2천 개가 넘는 옥 조각이 사용되기 때문에 상당한 비용과 노동력을 필요로 함

〈칠기함〉, 100~220년경

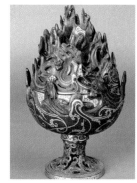

〈금은상감박산향로〉, B.C. 2세기

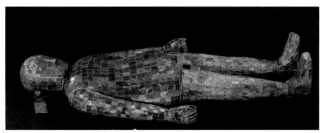

〈금루옥의〉, B.C. 2세기

금루옥의의 부분

요점정리 및 주요 용어

1. 요점정리

1) 춘추전국 시대에 전국을 처음으로 통일한 진왕(秦王)은 스스로를 시황제(始皇帝)라 칭하며 전국 시대의 봉건제를 폐기하고, 군현제를 전국적으로 실시함으로써 중앙집권적인 정치체제를 구축함

2) 함양궁의 벽화는 주로 힘차게 달리는 전투용 말 그림을 통해 당시 진나라 기병대의 기상과 힘찬 모습을 반영하고 있으며, 말과 마차의 표현에서 진대에 사물의 입체적 표현법이 존재했음을 알 수 있음

3) 진시황릉의 토용은 개성 있는 얼굴과 자연스러운 손동작, 양팔 위의 옷주름, 섬세하게 처리된 손톱, 다양한 공격과 방어 자세의 표현 등에서 극도의 사실성과 뛰어난 소조 기술을 발견할 수 있고, 앞면은 물론 옆면과 뒷면도 사실적이면서 입체적으로 처리하여 당시 장인들의 입체적 공간 인식 능력을 엿볼 수 있음

4) 만리장성은 돌을 쌓고 그 위에 진흙을 펴서 다진 후 다시 돌을 쌓아 축조하는 판축(板築)공법으로 축성하였으며, 망루에 적용된 아치형 구조는 서역과의 교류를 짐작케 함

5) 화상석은 돌로 된 무덤의 벽과 바닥, 기둥, 석관의 뚜껑 등을 장식하기 위해 부조 형식의 그림을 새겨 넣은 돌을 가리키는 것으로, 유교적인 주제와 일상생활 모습을 그린 그림이 주를 이룸

6) '비의'는 백화의 일종으로, 관을 덮을 때 사용했던 T자형의 비단 덮개를 가리키며 비의에는 당시의 사후세계관을 묘사한 그림이 그려짐

7) 중앙과 지방에서 관영 수공업을 관리하는 전담기구가 설립됨에 따라, 고급 관영 수공예품이 우수한 장인에 의해 제작되었으며 동시에 민영 수공업도 성행함

2. 주요 용어

• 진시황릉 토용	• 만리장성	• 화상석
• 화상전	• 비의	• 금루옥의

제3장 위진남북조 시대(A.D. 220~581)

1. 육조(六朝)의 흥망성쇠

1) 삼국시대의 종식과 동진의 등장

① 한의 멸망 후 위(魏), 촉(蜀), 오(吳)의 3개 나라로 분열된 삼국시대는 위의 사마염(司馬炎)이 세운 진(晉)에 의해 평정됨으로써, 280년에 중국은 잠시 재통일의 상태가 됨

② 이후 제위를 둘러싼 내분을 이어가다 흉노족에게 멸망 당하면서, 사마염의 일족 사마예(司馬睿)가 다시 수도를 강남으로 옮겨 동진(東晉)을 건립함

2) 남북조 시대의 시작

① 동진에 이어 송(宋), 제(齊), 양(梁), 진(陳)의 4왕조가 교체된 강남지역의 정권 흐름을 남조(南朝)라고 칭하며, 유교와 도교를 숭상하여 서예와 회화 분야에서 주로 우아하고 화려하며 현실 도피적인 미술 양식을 추구함

② 북위(北魏), 동위(東魏), 서위(西魏), 북제(北齊), 북주(北周)로 이어지는 북방지방의 정권 흐름을 북조(北朝)라 부르며, 서역을 거쳐 들어온 불교를 적극 수용하여 석굴 사원을 개착함과 동시에 선이 강하고 단순하며 소박한 미술 양식을 추구함

2. 회화

1) 특징

① 유·불·도교의 사상을 각기 반영한 다양한 회화가 발달함

② 초상화의 성장으로, 초상화를 그리는 법에 대해 정리한 사혁(謝赫)이나 고개지(顧愷之)의 화론이 처음으로 등장함

2) 고개지(顧愷之, 344~405, 동진)

(1) 서예가이고, 도교 사상을 바탕으로 한 산수화가이자, 인물화에서도 최고의 경지에 오른 빼어난 화가로, 『화운대산기』, 『위진승류화찬』 등의 화론서를 통해 산수화와 인물화를 그리는 방식과 품평을 제시함

(2) 〈여사잠도(권)〉, 380년경

① 장화(張華)가 궁녀들이 왕을 보필하고 바르게 행동하는 법에 대해 쓴 「여사잠」 이라는 글을 고개지가 다시 그림으로 도해한 작품으로, 그림의 옆에 「여사잠」 의 내용이 적혀 있어서 그림과 어떻게 연관되는지 확인할 수 있음

② 여인을 날씬하게 표현하고, 봄누에가 뿜어낸 실처럼 가늘고 날렵하며 부드러운 선묘인 '춘잠토사묘(春蠶吐絲描)'를 활용하여 인물을 묘사함으로써 한대의 회화에 비해 크게 세련된 양식을 보임

③ 유교적이고 교훈적인 주제를 반영하고 있어, 유교를 숭상했던 당시의 사회 풍조를 엿볼 수 있음

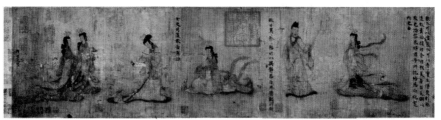

고개지, 〈여사잠도(권)〉, 380년경, 견본채색

(3) 〈낙신부도(권)〉, 4~5세기

① 조식(曹植)이 쓴 시 「낙신부」 를 그림으로 표현한 것으로, 조식과 낙수(洛水)에 사는 여신과의 사랑을 주제로 하여 도교적인 색채를 강하게 드러내고 있음

② '권(卷)'은 가로로 길게 펼쳐지는 두루마리 형식을 가리키는 말로, 이야기의 전개 방식에 따라 필요할 때면 언제나 동일한 인물들이 수차례 등장하는 '이시동도법(異時同圖法)'을 활용하여 표현함

③ 특유의 유려한 춘잠토사묘를 활용한 인물 표현이 돋보이며, 배경에 그려 넣은 둥글둥글한 나무와 언덕은 4세기경의 고졸한 산수화 양식을 짐작할 수 있게 한다는 점에서 가치를 지님

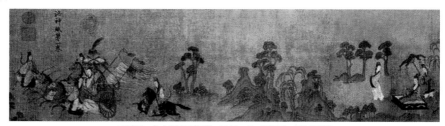

고개지, 〈낙신부도(권)〉 부분, 4~5세기, 견본채색

3) 장승요(張僧繇, 생몰년 미상, 양)

① 불화와 초상화에 뛰어났던 화가로, 많은 불교사찰과 도교사원의 벽을 벽화로 장식함

② 서역에서 들여온 음영법을 활용하여, 산수와 인물을 표현할 때 윤곽을 그리지 않고 색과 먹의 농담으로 입체감을 표현하는 '요철법'을 창시함

장승요, 〈설산행려도〉
부분, 6세기, 견본채색

장승요, 〈28성수도〉 부분, 6세기, 견본채색

> **더 알아보기** **서역화풍의 유입**
>
> 장승요는 양무제의 명으로 여러 차례 서역에 다녀왔으며, 각 사원의 벽화 제작을 시행하였다. 선묘 없이 청록색으로 산봉우리를 먼저 그리는 그의 몰골준은 인도의 구검법에서 전해진 것으로, 후에 청록산수화의 선구가 된다. 인물화에서도 윤곽을 그리지 않고 채색부터 한층 한층 칠하면서 음영을 먼저 표현하는데, 이는 중국 회화에서 새로운 경지를 개척한 것이었다.

> **더 알아보기** **장승요의 4가지 필법**
>
> ① 점(點): 붓을 내릴 때 위에서 아래로 힘을 가하면서 짧고 긴박하게 용필하여 강인함을 내포함
> ② 예(曳): 비교적 긴 필선을 끌어당기듯 긋는 방법으로, 붓의 방향을 다양하게 함
> ③ 작(斫): 마치 칼로 베는 듯한 기세로 위에서 아래로 강한 힘으로 용필하며, 역동성을 강조함
> ④ 불(拂): 붓을 내릴 때 역세(逆勢)를 많이 취하여 측면에서 시작하거나 아래에서 위로 용필함

4) 육탐미(陸探微, 생몰년 미상, 송)

현재 진적(眞蹟)이 남아 있진 않지만, 기록에 의하면 고개지의 부드러운 필선에서 벗어나 힘차고 예리한 필선을 사용하여 일필화(一筆畵)를 구사한 것으로 알려져 있음

5) 벽화

① 육조시대 회화작품 중 진품은 거의 전하지 않고, 고개지의 그림이 후대의 모사본으로 전해지고 있는 정도이지만, 고분과 불교 석굴에서는 많은 벽화들이 온전한 모습으로 출토되고 있음

② 큰 벽돌에 회칠을 하고 밝은 색으로 그린 고분 벽화들은 농사, 사냥, 낙타몰이 등 일상생활의 장면들을 잘 보여주고 있음

③ 〈서현수묘 벽화〉, 6세기

묘주 부부와 시종들의 모습을 그린 벽화로, 천장에는 여러 가지 깃발들이 나부끼고, 꽃무늬와 구름들이 공간을 화려하게 채우고 있어 육조시대 특유의 도교적 분위기를 느끼게 함. 아직 개성적인 인물 표현의 단계로 완전히 접어들지는 못했으나, 4세기 고개지의 인물화보다 훨씬 발전한 인물 표현을 보여주고 있음

서현수묘 벽화, 6세기, 프레스코

서현수묘 벽화의 세부

④ 〈돈황석굴 벽화〉, 6세기

- 석가모니의 전생설화를 주제로 한 초기의 불교회화
- 대표작인 〈사신구호도〉는 석가모니가 외출을 나갔다가 굶어 죽어가는 어미 호랑이와 새끼들을 보고는 자신의 몸을 부스러뜨려 먹기 쉽게 만들어주었다는 설화를 담고 있으며, 여러 장면에 걸쳐 이야기가 나뉘어 그려지면서 중국의 두루마리식 전개를 보임
- 인도 아잔타 석굴 벽화의 영향을 받아 화려한 색채와 초보적인 음영 표현이 나타남

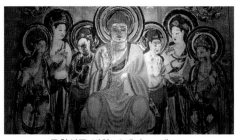

돈황석굴 벽화, 6세기, 프레스코

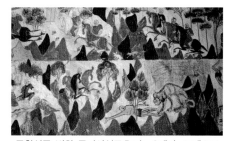

돈황석굴 벽화 중 〈사신구호도〉, 6세기, 프레스코

3. 조각과 건축

1) 특징

① 동진 때에 많은 고승들이 불경을 번역하고 연구함으로써 중국 불교의 기초가 정립되고, 그에 따라 인도 간다라 불상과 굽타 불상 양식의 영향을 받은 금동불상과 석굴사원의 거대 석불상들이 활발하게 제작됨

② 건축에서는 돈황 석굴, 운강 석굴, 용문 석굴 등을 통해 당시 불교 건축의 수준과 조형예술의 성격을 보여주고 있음

2) 금동불상 `2021`

(1) 〈금동불좌상〉, 300년경

① 사자좌(獅子座) 형식의 대좌에 결가부좌의 자세로 앉아있는 불상으로, 이목구비가 뚜렷하고 콧수염이 표현되었으며, 손을 포개어 손바닥을 위로 향한 모습의 선정인을 취하고 있음

② 통견의 착의법을 따르는 법의는 도드라진 융기선으로 주름을 표현하여 사실적이면서 입체적이며, 약간 돌출된 가슴, 탄력이 느껴지는 양팔과 무릎, 생동감 넘치는 사자의 모습 등에서 인도 간다라 불상의 영향을 볼 수 있음

(2) 〈건무 4년명 금동불좌상〉, 338년

① 얼굴이 둥글고 머리카락이 직모이며, 이마가 넓고 수염이 사라진 중국인의 면모를 갖추고 있음

② 법의의 주름이 좌우대칭으로 정리되면서 선정인을 한 손바닥이 배를 덮고 있는 형식은 한대의 도제 인물상에서 그 전통을 찾을 수 있음

③ 전반적으로 인도풍의 양식이 중국화(中國化)되어가는 과도기적인 양식을 나타냄

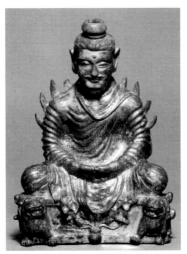 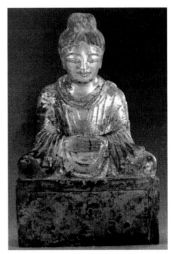

〈금동불좌상〉, 300년경　　　　〈건무 4년명 금동불좌상〉, 338년

3) 석굴사원과 석불상

(1) 돈황(둔황) 석굴과 불상(366년에 축조 시작) `2017`

중국 최초의 석굴로, 자갈돌로 이루어진 석굴의 특성으로 인해 조각이 쉽지 않아 소조불상을 만들고 채색하는 양식이 등장함. 이외에도 발견된 고대 서류를 통해 동, 서 문화의 교류와 중국 불교의 기원을 엿볼 수 있음

(2) 운강(윈강) 석굴과 불상(460년경) `2024`

① 불교가 고난에 처하지 않고 영원히 지속되기를 바라는 염원을 담아 5세기 중엽부터 6세기 까지의 단기간에 걸쳐 총 53개의 석굴을 조성하였으며, 미세한 사암재질로 인해 조각이 비교적 쉬워 대규모의 석불상이 제작됨

② 460~465년에 조성된 16굴~20굴까지의 다섯 굴은 석굴의 조성을 주관했던 승려의 이름 을 따서 '담요 5굴'이라 불렸으며, 이 시기의 불상들은 왕즉불(王卽佛) 사상을 바탕으로 불상을 황제의 모습과 똑같이 만들기 위해 황제의 신체적 특징을 불상에 반영하게 됨

③ 460~465년의 초기 불상은 부드러우며 양감이 풍부하고 어깨가 넓은 신체에 오똑한 코와 깊게 패인 눈을 지녀 중국 양식과 간다라 양식이 융합된 특징을 띠다가, 465~494년의 2기 불상은 전체적으로 '수골청상秀骨淸像)'의 가늘고 긴 조형성에 '포의박대(褒衣博帶)' 식 법의를 착용함에 따라 북위불, 육조불로 불리며 이후의 금동불, 석불 양식에 지대한 영향을 미침

(3) 용문(룽먼) 석굴과 불상(5세기 말)

① 치밀한 석회암 석질의 용문산(龍門山)에 총 1천3백여 개의 석굴과 10만여 존의 불상을 조성함. 북위의 낙양 천도 때인 5세기 말부터 청대 말기에 이르기까지의 긴 시기에 걸쳐 조성 작업을 진행함

② 초기에는 운강 석굴과 비슷한 북위불 양식의 불상이 등장하나, 차츰 운강 석불에 비해 인 간적인 느낌이 나는 남조 불상양식의 영향을 보임

③ 북위불에서 나타났던 예리한 이목구비, 갸름한 얼굴이 점차 부드러운 느낌의 이목구비나 둥근 얼굴형으로 바뀌고 편평한 불신에 한층 유려해진 옷주름이 돋보임

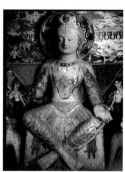 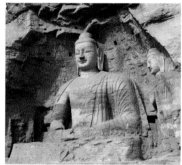 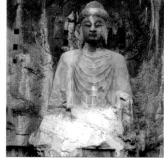

돈황석굴 〈미륵보살교각상〉,　　　운강석굴 〈노좌대불〉, 5세기　　　용문석굴 〈아미타불〉, 5세기 말
4세기

4. 공예

1) 청자의 생산

① 주로 무덤의 부장용으로 제작되며, 앞선 시대의 회유도기에 비해 태토가 견고하고 균질하여 더욱 높은 온도에서 구울 수 있고, 환원염으로 구울 경우 청록색을 띠는 등 자기화(磁器化)의 완성 단계에 해당함

② 삼국시대의 고식(古式)청자가 남조로 계승되어 더욱 발전함에 따라, 청자의 색이 담청록색이나 담황록색으로 바뀌게 되고, 실생활용기로 사용할 수 있는 사발, 항아리, 그릇 받침 등이 많으며 각화(刻花) 기법이 발전하여 청자의 표면에 양각이나 음각 문양이 장식됨

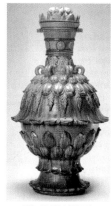

〈청자첩화연화준〉,
565년경

〈청자각화연판문육이호〉,
6세기 중엽

2) 금속공예

① 주로 제사의식을 위해 제작된 전통적인 중국 청동기와 달리 일상용기에 가까워진 형식의 그릇들이 중심을 이루게 됨

② 전국시대 이후로 계속 제작되어온 동경(銅鏡)의 제작 기술이 크게 발전하여 북방 유목민족을 비롯한 인근 지역에 수출하기 시작함

③ 불교 공예품도 많이 제작되었으나 전해지는 유물이 많지 않은 편이며, 〈태건 7년명 범종〉(757년)은 중국의 가장 오래된 범종으로 알려져 있음

〈청동제 호자〉, 415년경

〈방격규구사신경〉, 3~5세기

〈태건 7년명 범종〉,
575년

✏️ 요점정리 및 주요 용어

1. 요점정리

1) 〈여사잠도〉는 여인을 날씬하게 표현하고, 봄누에가 뿜어낸 실처럼 가늘고 날렵하며 부드러운 선묘인 '춘잠토사묘(春蠶吐絲描)'를 활용하여 인물을 묘사함으로써 한대의 회화에 비해 크게 세련된 양식을 보임

2) 〈낙신부도(권)〉에서 '권(卷)'은 가로로 길게 펼쳐지는 두루마리 형식을 가리키는 말로, 이야기의 전개 방식에 따라 필요할 때면 언제나 동일한 인물들이 수차례 등장하는 '이시동도법(異時同圖法)'을 활용하여 표현하였고, 특유의 유려한 춘잠토사묘를 활용한 인물 표현이 돋보이며, 배경에 그려 넣은 둥글둥글한 나무와 언덕은 4세기경의 고졸한 산수화 양식을 짐작할 수 있게 한다는 점에서 가치를 지님

3) 장승요는 서역에서 들여온 음영법을 활용하여, 산수와 인물을 표현할 때 윤곽을 그리지 않고 색과 먹의 농담으로 입체감을 표현하는 '요철법'을 창시함

4) 〈서현수묘 벽화〉는 아직 개성적인 인물 표현의 단계로 완전히 접어들지는 못했으나, 4세기 고개지의 인물화보다 훨씬 발전한 인물 표현을 보여주고 있음

5) 돈황 석굴 벽화는 인도 아잔타 석굴 벽화의 영향을 받아 화려한 색채와 초보적인 음영 표현이 나타남

6) 〈건무 4년명 금동불좌상〉은 전반적으로 인도풍의 양식이 중국화(中國化)되어가는 과도기적인 양식을 나타냄

7) 돈황 석굴은 중국 최초의 석굴로, 자갈돌로 이루어진 석굴의 특성으로 인해 조각이 쉽지 않아 소조불상을 만들고 채색하는 양식이 등장함

8) 460~465년의 운강 석굴 초기 불상은 부드러우며 양감이 풍부하고 어깨가 넓은 신체에 오똑한 코와 깊게 패인 눈을 지녀 중국 양식과 간다라 양식이 융합된 특징을 띠다가, 465~494년의 2기 불상은 전체적으로 '수골청상秀骨淸像'의 가늘고 긴 조형성에 '포의박대(褒衣博帶)'식 법의를 착용함에 따라 북위불, 육조불로 불리며 이후의 금동불, 석불 양식에 지대한 영향을 미침

9) 용문 석굴은 초기에는 운강 석굴과 비슷한 북위불 양식의 불상이 등장하나, 차츰 운강 석불에 비해 인간적인 느낌이 나는 남조 불상양식의 영향을 보이며, 북위불에서 나타났던 예리한 이목구비, 갸름한 얼굴이 점차 부드러운 느낌의 이목구비나 둥근 얼굴형으로 바뀌고 편평한 불신에 한층 유려해진 옷주름이 돋보임

10) 위진남북조 시대의 도자기는 주로 무덤의 부장용으로 제작되며, 앞선 시대의 회유도기에 비해 태토가 견고하고 균질하여 더욱 높은 온도에서 구울 수 있고, 환원염으로 구울 경우 청록색을 띠는 등 자기화(磁器化)의 완성 단계에 해당함

2. 주요 용어

• 춘잠토사묘	• 이시동도법	• 요철법
• 북위불	• 수골청상	• 포의박대

제**4**장 수·당 시대(581~906)

1. 중국 문화의 황금기

1) 수나라의 등장과 멸망

① 양견(楊堅)이 북주를 찬탈하여 581년에 세운 수나라가 589년에 남북조 시대의 분열을 종식시킨 이후, 과거제의 창시, 강남과 화북지역을 잇는 대운하의 건설 등으로 후대 중국의 발전에 큰 영향을 미치는 선구적인 업적을 낳음

② 무리한 대외 정벌, 고구려 원정의 실패, 대규모 토목 사업의 확장 등으로 고통받던 백성들이 폭동을 일으켜 수나라는 개국 30년만에 멸망함

2) 당나라의 등장과 번영

① 수를 함락시키고 당의 첫 번째 황제가 된 고조와 그의 아들 태종(太宗)은 수 말기의 혼란을 빠르게 수습하고, 이후의 1세기 동안 계속되는 평화와 번영의 시대를 이룩함

② 당이 이룩한 정치·경제적 안정과 대외적인 영토 확장은 중국 역사상 가장 화려하고 당당하며 국제적인 문화의 발전을 가져옴

③ 장안(長安)의 웅장한 궁궐을 중심으로 잘 정비된 도로와 부속 건물들을 통해 완벽에 가까운 도성 구조를 확립하였고, 남북조 문화의 전통과 새롭게 전래된 외래문화를 융합한 당 문화의 국제성과 귀족성은 통일 신라와 일본 나라 시대를 비롯한 8세기 동아시아 문화 전체에 지대한 영향을 미침

2. 회화

1) 특징

(1) 궁정 회화의 발전
① 국가적 사업으로 역대의 왕들과 궁정의 정사와 관련된 장면들을 그림으로 남김
② 왕권의 안정을 바탕으로 궁녀를 주인공으로 한 사녀도(仕女圖)가 많이 그려짐

(2) 본격적인 산수화의 등장
① 청록산수가 주를 이루는 가운데 수묵산수화 또한 등장하며, 준법의 초기 형태가 나타나 송대의 본격적인 준법 사용에 기초를 제공함
② 왕유의 수묵산수화는 이후 문인화의 시초가 되며, 남종문인화가 본격적으로 등장하는 송대 이후의 중국 화단에 지대한 영향을 미침

(3) 외래 영향을 반영한 불교 회화
① 주로 불교 석굴의 벽화를 중심으로, 중국 고유의 요소와 외래적 요소들이 풍부하게 혼합된 양식으로 나타남
② 돈황석굴 벽화에 그려진 보살들이 화려한 의상을 걸치고 삼굴(三屈) 자세를 취하고 있는 점은 인도 신상 조각과의 연관성을 엿볼 수 있고, 인물 표현에 나타나는 바림(暈取, 구마도리) 기법을 통해 서역에서 전해진 음영법의 영향을 찾을 수 있음

2) 염립본(閻立本, 600~673)

(1) 우승상(右丞相)이라는 총리급의 고위관직에 오른 문인으로, 그림에도 재능이 뛰어나 국가의 중요한 그림을 맡아 화려한 채색과 유려한 필선으로 제작함

(2) 〈제왕도(권)〉, 7세기
① 당나라에 정통성을 부여하기 위해 국가적 사업의 일환으로 제작한 육조시대 이래의 제왕 초상화로, 큰 몸집의 제왕과 작은 시종이 대조를 보이는 주대종소의 고식을 적용함
② 각 인물 그룹이 그 자체로 하나의 기념비적인 구도를 이루고 있는가 하면, 그림 전체는 비할 데 없는 위엄을 지닌 황제들의 화려한 행렬을 형성하고 있음
③ 화면을 가득 채우고 있는 인물들의 의복은 풍성하고, 필선은 유려하면서도 굵직하며, 얼굴에 양감을 표현하기 위한 자의적이면서도 절제된 음영 표현이 나타남

염립본, 〈제왕도(권)〉 부분, 7세기, 견본채색

(3) 〈당태종 직공도〉, 631년경

　① 당나라 태종에게 기이한 물건들을 조공하러 오는 주변 국가의 사신들을 그린 그림으로, 서역인들의 표정이 각기 다르게 표현되어 있고 의습과 행동을 잘 나타내고 있어 남북조 시대부터 그려지던 직공도 중 단연 으뜸으로 평가받음

　② 당시 서역의 풍습은 물론, 당나라의 국제적 번영과 강성함을 짐작할 수 있는 사료적 가치가 있음

염립본, 〈당태종 직공도〉 부분, 631년경, 견본채색

3) 장훤(張萱, 714~742)

　① 화려한 의상을 걸친 풍만한 여인의 모습을 통해 당대(唐代) 미인 특유의 모습을 창안하였으며, 다양한 자세를 취하고는 있으나 아직 개성적인 얼굴 표현은 찾아볼 수 없음

　② 〈도련도(권)〉, 8세기

　　배경을 생략하고 인물 중심으로 나타낸 화면 구성이 뛰어나며, 의상 표현이 매우 섬세하고 화려하여 당시 궁녀들의 생활상을 생생하게 볼 수 있음

장훤, 〈도련도(권)〉, 8세기, 견본채색

4) 주방(周昉, 730~800)

① 장훤의 미인도 양식을 그대로 따라, 장훤과 함께 당대 사녀도의 대표 화가로 꼽힘

② 〈잠화사녀도(권)〉, 8세기

머리에 꽃을 꽂아 화려하게 치장하고 있는 궁정 여인을 그린 작품으로, 신분에 따라 인물의 크기를 달리하고 있으며, 궁정 여인들의 고독함을 한 송이의 꽃이나 한 마리의 새 등으로 상징하고 있음

주방, 〈잠화사녀도(권)〉, 8세기, 견본채색

5) 전자건(展子虔, 약 531~604)

(1) 수나라 조정의 관리를 역임한 화가로, 인물과 동물, 불화, 산수화에 두루 능하였다고 전해지나, 현재는 후대의 모사본으로 추정되는 청록산수 양식의 〈유춘도〉 한 작품만 남아 있음

(2) 청록산수화의 시조로, 당대(唐代) 이사훈의 청록산수 양식에 큰 영향을 미침

(3) 〈유춘도(권)〉, 6세기

① 진적이 아닌 후대의 모사본으로 추정되지만, 이사훈, 이소도 부자(父子)가 당대 청록산수 양식을 정립시키는 데 지대한 영향을 미침

② 산의 전후 단계가 분명하고 전대후소의 화면구성으로 오행감이 뚜렷하며, 남북조 시대의 '사람이 산보다 큰' 비례 표현에서 벗어나 산과 사람, 수목 간의 비례가 적절해짐

③ 수목도 남북조 시대에 비해 훨씬 진보되어, 대소곡직(大小曲直)의 조화에 세심한 주의를 기울였고, 호초점, 개자점 등의 다양한 점법으로 나뭇잎을 표현함

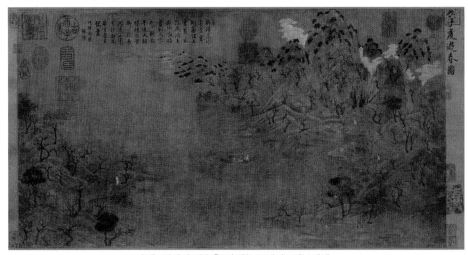

(전) 전자건, 〈유춘도(권)〉, 6세기, 견본채색

6) 이사훈(李思訓, 651~716) `2005`

(1) 당나라 조정의 고위 관료이자 산수화만 전문으로 그린 화가로, 아들 이소도와 함께 청록산수 양식을 정립하여 북종화 계열의 시초가 됨

(2) 기록에 의하면, 이사훈은 필선이 가늘고 강건하여 고개지와 육탐미의 화풍을 두루 갖추었다고 하며, 산수, 수목, 바위를 정교하고 세밀하게 그려 지극히 오묘한 경지에 이르렀다고 평가됨

(3) 윤곽선을 먼저 그리고 내면의 질감을 나타내기 위해 붓을 눕혀서 도끼로 찍은 듯한 붓자국을 내는 '구작법(鉤斫法)'을 사용함으로써 송대에 본격적으로 등장하는 준법의 초기 단계를 보여줌

(4) 〈강범누각도〉, 7세기

① 왼쪽에 모여있는 경물과 나무들 사이로 정교한 필치로 그린 건물들이 있고, 멀리 강 위에 고깃배가 떠 있는 풍경을 그린 청록산수화

② 그물 같은 물결 표현과 푸른 산 위의 큰 나무들에서 전자건의 〈유춘도〉에 영향을 받은 당대 청록산수의 전형을 볼 수 있음

(5) 〈명황행촉도〉, 7세기

안록산(安祿山)의 난을 피해 촉 지방으로 피신하는 당나라 현종(玄宗, '명황'은 현종의 시호)과 그 일행을 그린 그림으로, 수레, 사람, 가축과 날짐승 등의 빼어난 묘사나 산봉우리가 첩첩이 이어지며 구름과 노을이 아득히 멀어지는 공간 표현 등을 통해 당대 청록산수화의 높은 경지를 보여줌

(전) 이사훈, 〈강범누각도〉, 7세기, 견본채색

(전) 이사훈, 〈명황행촉도〉, 7세기, 견본채색

청색과 녹색을 주로 사용하여 그린 채색산수화이다. 산악을 명확한 윤곽선으로 모양을 잡아 멀리 있는 산은 군청 계통으로, 앞산은 녹청 계통으로 채색한다. 산꼭대기와 산골짜기의 능선에는 녹청색에다 다시 군청을 겹쳐 칠하는 경우가 많고, 금니를 병용하는 일도 있는데 금니 위주로 그려진 경우에는 금벽산수라고 칭한다. 화려하고 장식성이 강하며 당대 이사훈, 이소도 부자에 의해 양식적으로 완성되었다. 채색과 공필을 요하는 청록산수는 수묵산수화가 보급된 송대 이후부터는 의고적, 복고적인 화풍으로 여겨졌고, 명말에 전개된 남·북종화의 가름에서 북종화로 구분되어 품격이 낮은 것으로 여겨지게 되었다. 당대 이후 청록산수화를 잘 그린 대표적인 작가로는 남송의 조백구·조백숙, 원대의 전선, 명대의 석예 등이 있다.

7) 왕유(王維, 699~759) `2005`

(1) 당대의 시인이자 화가로, 조정의 관직을 지내는 동안 보고 경험한 부조리들로 인해 염세주의를 추구하며 선종사상에 심취함으로써, 그의 시와 산수화에도 무위자연을 추구하는 선종사상의 영향이 많이 반영되어 후대 남종화 계열의 시초가 됨

(2) 초기에는 이사훈의 필법을 배워 섬세하고 딱딱한 화풍을 추구하였으나, 오도자(吳道子)의 화풍을 배운 이후부터는 유려하고 맑은 기운이 느껴지는 수묵화풍을 추구함

(3) 대략적으로 용필하여 완성하고 더 이상 꾸미지 않는 화법인 '족성법(簇成法)'을 활용함으로써 이사훈의 구작법에서 벗어난 새로운 표현법을 제시함

(4) 〈강간설제도〉, 8세기

① 강변에 눈이 내린 후 갠 풍경을 그린 그림으로, 얕은 산과 넓은 강물을 바탕으로 한 평원산수(平遠山水)이며, 근경의 언덕에 몇 그루의 나무를 그리고 중경에 강물, 원경에 낮고 부드러운 토산을 배치하여 청담하고 고요한 분위기를 강조함으로써 왕유의 무위자연 사상을 잘 나타내고 있음

② 청록 안료 대신 수묵으로 선염하여 묵색의 단계를 다양하게 분리해내는 '파묵법(破墨法)'을 활용하여 하늘과 물을 표현함

③ 산과 바위에 가한 부드러운 주름선들은 오대(五代)의 동원(董源)이 완성한 '피마준(披麻皴)'의 기초가 됨

(전) 왕유, 〈강간설제도〉부분, 8세기, 견본수묵

8) 오도자(吳道子, 710~760)

(1) 장언원이 그의 화론서 『역대명화기』에서 당대 최고의 '화성(畫聖)'이라고 극찬한 화가로, 귀족 출신이 아니었기에 일반 백성으로 성장하며 오히려 자유분방하고 비범한 화풍을 익혀 자신만의 독보적인 회화 세계를 구축함

(2) 인물화에 능하였고, 산수화도 잘 그렸으나 대부분 벽화로 제작되어 현재 남아 있는 산수화 진적이 존재하지 않음

(3) 기록에 의하면, 오도자의 필선은 '끊어졌다가 이어지는' 변화를 갖추고 있으며, 의도적으로 점과 획의 산만한 정취를 추구하는 특징을 지니는데, 사람들은 그러한 오도자의 필선을 '오대당풍(吳帶當風)'이라 부르며 칭송하였음. 고개지의 춘잠토사는 비교적 고르고 완만한 리듬감을 가지는 반면, 오대당풍은 몰아치는 비바람처럼 강하고 변화무쌍한 기세를 보여주는 것으로 평가됨

오도자, 〈지옥변상도〉 부분, 8세기, 견본수묵

오도자, 〈팔십칠신선도〉 부분, 8세기, 견본수묵

9) 돈황석굴 벽화

화려한 의상을 걸치고 삼굴 자세를 취하고 있는 세밀한 선 위주의 보살 표현이 돋보임

돈황석굴 벽화, 8세기, 프레스코

10) 한간(韓幹, 740~760)

(1) 인물화에 뛰어났고, 특히 말 그림에 뛰어났던 궁정 화가

(2) 〈조야백도〉, 당대

현종의 애마 가운데 한 마리인 '조야백(照夜白)'을 그린 것으로, 기둥에 묶인 말이 놀란 듯 눈을 크게 뜨고 뒷발로 선 모습을 입체감과 역동적인 운동감을 살려 생생하게 표현함으로써 당대 영모화의 높은 수준을 짐작케 함

한간, 〈조야백도〉, 당, 지본수묵

11) 위지을승(尉遲乙僧, 생몰년 미상)

(1) 서역 출신의 당나라 화가로, 인물과 산수, 화조화에 뛰어났다고 평가받았으며, 서역화파로서 정통화파인 염립본과 함께 당대 인물화의 양대 산맥을 형성함

(2) 철선묘를 이용해 강인하고 긴장된 화법을 구사했으며, 명암을 표현하는 강한 채색을 통해 입체감 있는 인물 표현에 탁월한 능력을 보임

(3) 〈루스탐 초상〉, 8세기

페르시아 신화의 영웅인 루스탐 장군을 강한 채색의 서역화풍으로 묘사함

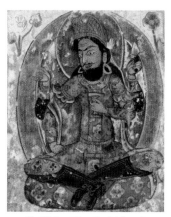

위지을승, 〈루스탐 초상〉, 당, 목판채색

위지을승, 〈석가모니상〉, 당, 지본채색

3. 조각과 공예

1) 조각

(1) 수대에는 돈황석굴의 조성이 여전히 활발히 진행되는 가운데 석굴의 불상 조각이 발달함

(2) 〈불삼존상〉, 수대

인도 굽타불상의 영향으로 인체의 육감적인 면이 강조되기 시작하고, 커다란 얼굴에 부풀어 오른 눈동자가 특징이며, 금채를 사용하여 법의를 화려하게 장식함

(3) 당대에는 황제들이 도교 우위의 정책을 펼침으로써 불교 미술이 상대적으로 약화되었다가, 7세기 후반 인도와 서역 여행을 마치고 돌아온 현장(玄奘) 법사가 귀국한 이후부터 새로운 양식의 불상들이 출현하기 시작함

(4) 〈정관 13년명 불좌상〉, 639년

유려한 옷자락과 힘이 넘치는 불신의 모습에서 수대의 불상 양식에서 벗어난 당대 불상 양식의 시작을 알림

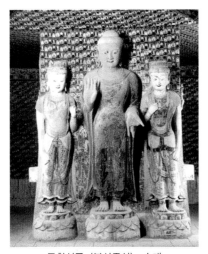

돈황석굴 〈불삼존상〉, 수대

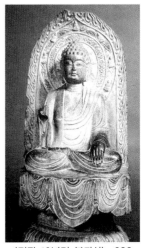

〈정관 13년명 불좌상〉, 639

2) 공예

① 당삼채 **2011**

황색, 적색, 녹색, 남색, 자색, 백색 등의 다양한 색을 입힌 화려한 채색도기. 주로 황색, 녹색, 백색의 3색 유약을 사용해서 '삼채'라는 명칭이 붙음. 탄산연을 섞은 유약을 사용하기 때문에 800℃의 저온에서 구워지는 연유도기에 속함. 귀족들의 무덤 부장용 도기로 사용됨

② 청자와 백자 기술의 발전

수대의 청자, 백자 기술이 당에 전해지면서, 유약과 태토의 질이 안정되어 수준 높은 자기가 많이 제작됨

③ 금, 은 세공 기술 발전

페르시아와의 교역으로 인해 중국 전통 청동기 주조술에서 발전하여 타출, 누금 등의 다양한 조금기법과 평탈기법, 도금기법 등이 유행함

〈당삼채〉, 8세기 　　〈백자천계호〉, 608년경 　　〈금제단화문잔〉, 7세기 후반

 요점정리 및 주요 용어

1. 요점정리

1) 염립본의 〈역대제왕도(권)〉은 당나라에 정통성을 부여하기 위해 국가적 사업의 일환으로 제작한 육조시대 이래의 제왕 초상화로, 큰 몸집의 제왕과 작은 시중이 대조를 보이는 주대종소의 고식을 적용함

2) 장훤의 사녀도는 화려한 의상을 걸친 풍만한 여인의 모습을 통해 당대(唐代) 미인 특유의 모습을 창안하였으며, 다양한 자세를 취하고는 있으나 아직 개성적인 얼굴 표현은 찾아볼 수 없음

3) 전자건은 청록산수화의 시조로, 당대(唐代) 이사훈의 청록산수 양식에 큰 영향을 미침

4) 이사훈은 윤곽선을 먼저 그리고 내면의 질감을 나타내기 위해 붓을 눕혀서 도끼로 찍은 듯한 붓자국을 내는 '구작법(鉤斫法)'을 사용함으로써 송대에 본격적으로 등장하는 준법의 초기 단계를 보여줌

5) 대략적으로 용필하여 완성하고 더 이상 꾸미지 않는 화법인 '족성법(簇成法)'을 활용함으로써 이사훈의 구작법에서 벗어난 새로운 표현법을 제시함

6) 왕유의 〈강간제설도〉는 청록 안료 대신 수묵으로 선염하여 묵색의 단계를 다양하게 분리해내는 '파묵법(破墨法)'을 활용하여 하늘과 물을 표현하였으며, 산과 바위에 가한 부드러운 주름선들은 오대(五代)의 동원(童源)이 완성한 '피마준(披麻皴)'의 기초가 됨

7) 오도자의 필선은 '끊어졌다가 이어지는' 변화를 갖추고 있으며, 의도적으로 점과 획의 산만한 정취를 추구하는 특징을 지니는데, 사람들은 그러한 오도자의 필선을 '오대당풍(吳帶當風)'이라 부르며 칭송하였음. 고개지의 춘잠토사는 비교적 고르고 완만한 리듬감을 가지는 반면, 오대당풍은 몰아치는 비바람처럼 강하고 변화무쌍한 기세를 보여주는 것으로 평가됨

8) 당대는 페르시아와의 교역으로 인해 중국 전통 청동기 주조술에서 발전하여 타출, 누금 등의 다양한 조금기법과 평탈기법, 도금기법 등이 유행함

2. 주요 용어

• 사녀도	• 청록산수	• 삼굴 자세
• 주대종소	• 전대후소	• 오행감
• 구작법	• 족성법	• 파묵법
• 오대당풍	• 당삼채	

제 5 장 오대·송 시대

01 오대십국(五代十國) 시대(907~960)

1. 당의 멸망과 혼란기의 도래

1) 군벌시대의 혼란과 분열

① 당이 멸망한 후 송이 건국되기 전까지의 약 50년 동안, 지방 군사 조직의 수장인 절도사(節度使)들이 세력을 잡아 건국하고 몰락하는 상황이 반복되며, 화북 지방에서는 5왕조가 교체되었고, 강남지방에서는 10개의 나라가 흥망을 되풀이 하는 혼란기가 펼쳐짐

② 당을 이끌던 전통적인 문벌귀족이 몰락하고, 신흥지주 세력이 새로운 지배층으로 성장하게 됨

> **더 알아보기** **오대십국의 구성**
> - 오대: 후량, 후당, 후진, 후한, 후주
> - 십국: 오, 남당, 전촉, 후촉, 형남, 초, 오월, 민, 남한, 북한
> - 일반적으로 '오대'라고 할 때는 '오대십국'을 줄여서 일컫는 것

2. 회화

1) 특징

(1) **수묵산수화의 출현**

① 성리학이 오대의 새로운 이념으로 유행함에 따라, 학문 연구와 마음을 다스리는 데 주력하고 문예나 화려한 것을 피하려는 성리학적 태도가 산수화에도 영향을 미침

② 화북 지방의 높고 험준한 산수를 그리는 화북산수(華北山水), 강남 지방의 낮고 습윤한 산수를 그리는 강남산수(江南山水)의 두 갈래로 나뉨

③ 당대 이사훈과 왕유의 영향을 바탕으로 산과 바위에 준법이 본격적으로 사용됨

(2) **화조화 장르의 독립**

① 서촉(西蜀)의 황전(黃筌)이 구사하는 구륵전채법(鉤勒塡彩法), 남당(南唐)의 서희(徐熙)가 구사하는 몰골담채법(沒骨淡彩法)의 두 화법으로 구분됨

② 두 기법이 송대까지 이어져서 북송대에는 황전의 화법이 득세하다가 이후에는 서희의 화법이 더 높이 평가됨

(3) **인물화 부문에서 선종화의 등장과 당대 궁정회화의 계승**

① 관휴(貫休), 석각(石恪) 등의 승려화가들이 선종의 취지를 살려 간략하게 그린 선종화가 발달하며, 남송의 목계(牧谿)나 양해(梁楷) 등의 승려화가들에게 계승됨

② 수묵산수화의 성행으로 오대의 궁정회화는 퇴조를 보이지만, 고굉중의 작품에서 나타나는 인물의 개성을 살린 표현이나 뛰어난 사실주의 화풍을 통해 당대에 비해 한 단계 성숙한 면모를 보임

2) 화북산수(형관파) `2013`

① 형호와 관동의 두 화가가 중심이 되는 화파로, 두 사람의 성을 따서 '형관파(荊關派)'라 칭함

② 화면 중앙에 높이 솟은 산을 배치하고 그 좌우로 낮은 산들을 두고, 그 사이로 폭포가 흘러내리며 전경에는 큰 소나무들이 배치되는 구성으로 화북산수의 전형적인 구도를 확립함

③ 춥고 메마른 화북 지방의 기후에 따라 나무들은 대개 잎이 없거나 침엽수로 표현됨

④ **형호(荊浩, 855~915)**

- 오대 화북산수 양식의 개척자이자 깊은 학식과 문장력으로 화론사에서 유명한 『필법기』를 저술한 화가로, 관직을 버리고 태행산에 머물며 수많은 수묵산수를 그린 것으로 전해짐
- 현재 남은 진적은 없으며 전칭작으로 〈설경산수도〉와 〈광려도〉가 전해지고 있음
- 〈광려도〉, 10세기: 강남의 여산(廬山)을 그린 것이지만, 형호의 생활 터전인 북방의 산수 특색을 반영하여 바위의 질감이 딱딱하고 기세가 웅장하고 험준하게 표현

⑤ **관동(關仝, 855~915)**

- 형호의 새로운 화법과 정신을 배워 화북산수 양식을 더욱 발전시킴
- 형호보다 산을 더욱 괴량감 넘치게 표현하며, 『도화견문지』에서는 관동의 산수를 "산석이 견고하고 딱딱하며 잡목이 무성하다"고 평가함
- 전칭작으로 〈추산만취도〉와 〈관산행려도〉가 전해지며, 관동의 화풍은 이후 북송의 범관에 의해 계승되어 북송 원체화의 기틀을 마련하는 데 큰 영향을 미침

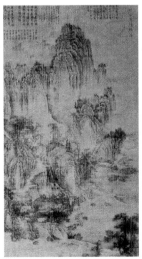 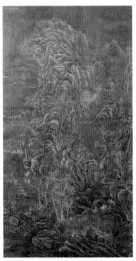 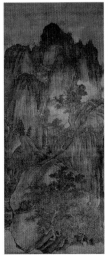 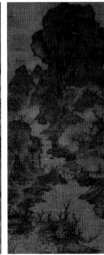

| (전) 형호, 〈광려도〉, 오대, 견본수묵 | (전) 형호, 〈설경산수도〉, 오대, 지본분채 | (전) 관동, 〈추산만취도〉, 오대, 견본담채 | (전) 관동, 〈관산행려도〉, 오대, 견본담채 |

3) 강남산수(동거파) `2013` `2025`

① 동원과 거연이 중심이 되는 화파로, 두 사람의 성을 따서 '동거파(董巨派)'라 칭함

② 물과 호수가 많고 낮은 산과 평지가 전개되는 강남 지방의 산수를 그리며, 전경에는 수면이 넓게 펼쳐지고 뒤로는 낮은 산이 배치되는 구성을 통해 왕유의 수묵산수 이후로 강남산수 구도의 기틀을 확립함

③ 온화하고 습윤한 강남 지방의 기후를 반영하여 나무들은 주로 활엽수로 그려짐

④ 왕유에게서 영향을 받아, 긴 선을 죽죽 그어 산석의 주름을 표현하는 피마준을 즐겨 구사함으로써 피마준이 이후 문인산수화의 대표적 준법이 되는 데 결정적인 역할을 함

⑤ 동원(董原, ?~962)

- 남당의 국가 소유 산림을 관리하는 한가로운 직책인 북원부사(北苑副使)직을 수행하며 산수화 연구에 전념하였으며, 산수 이외에도 사녀화, 영모화 등에도 재능이 있었다고 전해짐
- 후대에 왕유에 이은 문인산수화의 실질적인 시조로 평가받음
- 동원이 그리는 산수에는 피마준과 우점준, 반두준이 많고, 전체적인 분위기는 온화하고 평담하고 천진하고 요원하여 '평담천진(平澹天眞)'한 화풍의 대명사로 불림
- 이후의 거연(巨然), 미불(米芾), 조맹부(趙孟頫), 원4대가의 화풍에 직접적인 영향을 미침
- 〈소상도〉, 10세기: 동원의 후기 산수화풍을 대표하는 작품으로, "동정(洞庭)은 장락(張樂)의 땅이요, 소상(瀟湘)은 황제의 아들이 놀던 곳이라"라는 시의 뜻을 취한 명칭이며, 중첩되면서 길게 이어진 산과 원경의 울창한 수림의 정취가 평담하고 부드러우면서도 중후하고, 명암대비를 통한 원근 처리가 광활하고 아득한 정취를 더해주고 있음

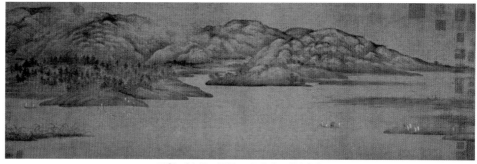

동원, 〈소상도(권)〉, 10세기, 견본담채

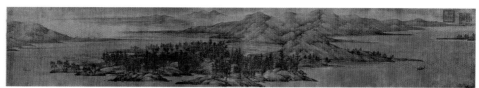

동원, 〈하경산구대도도〉, 10세기, 견본담채

⑥ 거연(巨然, 10세기 중반~985)

- 승려가 되어 개원사(開元寺)에서 수업하다가, 남당에서 동원의 제자가 되어 그림을 배운 후부터 한평생 산수화만 그림. 오대가 끝나자 북송으로 옮겨가 살았기 때문에, 동원의 강남산수 화풍에 화북산수의 특징을 결합하여, 높은 산을 주로 그리되 부드럽고 습윤한 분위기를 살리는 표현을 특징으로 함
- 『도화견문지』에서는 거연의 산수화에 대해 "필묵이 빼어나고 윤택하며 안개와 푸르스름한 기운이 자욱한 분위기와 산천의 높고 광활한 경치를 잘 그렸다"고 평가함
- 작품의 산꼭대기에 크고 둥근 바위들이 무리 지어 있는 형상인 반두준(礬頭皴)을 즐겨 사용한 것으로 널리 알려져 있음

거연, 〈층암총수도〉, 980년, 견본수묵 거연, 〈만학송풍도〉, 10세기, 견본담채 거연, 〈추산문도도〉, 10세기, 견본담채

4) 화조화

① 황전(黃筌, 903~965)
- 서촉의 화원이었다가 촉이 멸망하자 아들들과 함께 송의 한림도화원에 소속되어 뛰어난 그림 실력으로 명성을 떨쳤고, 이후 화조화에서는 황전의 화풍이 거의 100여 년간 성행하게 됨
- 먹을 많이 쓰지 않고 섬세한 윤곽선을 그은 후 색을 중심으로 화려하게 채색하는 '구륵전채법'을 활용하였으며, 그 섬세하고 화려한 화풍으로 인해 '부귀체(富貴體)'라는 명칭을 얻음

② 서희(徐熙, ?~975)
- 남당의 재야에서 학문을 했던 선비 화가로서, 지조와 절개가 높고 호방하여 그림도 구속됨이 없이 자유롭게 그렸으며, 이후의 문인들은 서희의 화풍을 화조화 부문에서 '신품(神品)'으로 가장 높게 평가함
- 주로 묵필을 이용하여 윤곽선을 생략한 형상을 빠르게 대강 그리고 색은 간략하게 넣는 '몰골담채법'을 활용하였으며, 그 거침없는 기세로 인해 '야일체(野逸體)'라고 불림

황전, 〈사생진금도〉, 960년, 견본채색 서희, 〈묵조도〉, 10세기, 견본담채

5) 인물화

① 관휴(貫休, 832~912)
- 승려화가로, 평생 선종화(禪宗畵)에 심취하였으며 주로 먹만을 이용하여 인물을 과장되고 거친 필치로 빠르게 그려내는 것을 특징으로 함
- 〈십육나한도〉, 9세기: 십육나한의 얼굴을 모두 다르게 그려 개성을 살리고 기괴한 왜곡과 변형을 가함으로써, 당대 인물화에서 얼굴을 모두 획일적으로 유사하게 표현했던 것에서 한층 발전한 형식의 인물표현법을 개척함

② 석각(石恪, 10세기 중엽 활동)
- 관휴와 같은 승려화가로, 관휴의 정신을 본받아 자유로운 화풍을 추구하였으며, 기록에 의하면, 사람들을 놀라게 하거나 모욕하기를 좋아하고 또 사람들을 풍자하는 시를 즐겨 쓴 것으로 알려져 있음
- 〈이조조심도(권)〉, 10세기: 굵고 거친 시필묘(柴筆描)를 활용하여 인물을 극도로 생략하여 표현함으로써 감필화(減匹畵)의 시작을 알린 그림으로 평가받으며, 문인화단에서는 신(神)·묘(妙)·능(能)품의 3품으로 설명하지 못하는 '일품(逸品)'의 경지에 다다른 것으로 판단함

관휴, 〈십육나한도〉,
9세기, 견본수묵

석각, 〈이조조심도(권)〉 부분, 10세기, 지본수묵

③ 고굉중(顧閎中, 10세기 중엽 활동)
- 상세한 전기는 남아있지 않지만, 궁정인물화인 〈한희재 야연도〉로 알려져 있음
- 〈한희재 야연도(권)〉, 약970년: 남당의 왕인 이욱((李煜)에게서 지시를 받아 이욱의 신하였던 한희재(韓熙載)의 사생활을 몰래 그린 그림으로, 풍속화이자 기록화적인 성격을 보임. 보고용으로 제작했기 때문에, 이시동도법을 활용하여 한희재가 밤에 사람들을 초대해 연회를 벌이는 장면을 여러 시간대에 걸친 연속적인 화면으로 구성함. 한희재는 다소 크게 그려져 있어서 주대종소의 표현이 나타나며, 참석자들의 얼굴을 서로 다르게 그려 인물의 개성을 의식한 시각을 엿볼 수 있음

고굉중, 〈한희재 야연도(권)〉 부분, 약 970년, 견본채색

1. 정치의 안정과 대외적 불안

1) 문치주의의 시작

① 송을 건국한 조광윤(趙匡胤)은 오대십국 시기에 나타났던 군벌시대의 폐단을 되풀이하지 않기 위해, 사병제를 폐지하고 지방관을 문관으로 대치시켰으며, 과거제를 강화하여 문관을 우대하는 정책을 통해 황제 중심의 강력한 관료체제를 확립하게 됨

② 정치적 안정을 누리게 됨에 따라 인구, 경제력, 문화 등의 모든 분야가 발달하고, 세계 최초의 지폐를 발행하고 인쇄술이 급속히 발전하는 등 유럽의 수준을 능가하는 성장을 이룩하게 됨

2) 군사력의 약화와 이민족의 침략

무관에 대한 대우가 열악해지고, 주변의 적대적 세력들에 대해 공물을 바치는 임기응변으로 위기를 모면하는 동안 송의 군사력이 급격히 쇠퇴하게 됨에 따라, 금(金)의 공격을 받아 1126년에 화북지역을 빼앗기면서 북송시대(960~1126년)가 막을 내리고, 1127년부터 항주(杭州)로 남하하여 시작된 남송시대도 몽골족의 침략으로 1279년에 끝을 맺게 됨

더 알아보기 송대의 중국과 주변 세력

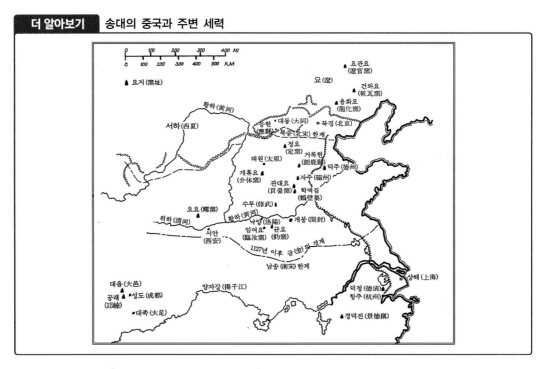

2. 회화

1) 특징

(1) 화원을 중심으로 한 수묵산수화의 대유행

① 성리학의 정착과 문인문화의 성행으로 수묵산수화가 화단을 풍미하는 시대가 열림

② 오대 때부터 등장했던 수묵산수화가 정형화되면서 양식으로 자리 잡게 되는 단계로, 처음으로 설립된 한림도화원(翰林圖畵院)에 소속된 화원들을 중심으로 양식화가 가속화됨

③ 강남산수보다 화북산수가 더 크게 유행함에 따라 높고 험준한 산의 사실적 표현을 가장 중시하여 산을 화면 가득히 표현하는 구도가 자리 잡게 됨

(2) 문인화의 등장

① 과거제의 정착으로 많은 문인 사대부들이 배출되었고, 소식(蘇軾)을 중심으로 시와 서예, 그림, 화평, 감정에까지 관여하는 문인 사대부들이 늘어남

② 다양한 화론이 등장함에 따라 화원들의 화풍인 '원체화(院體畵)'와 대조되는 문인화의 규범이 정립되고, 묵죽화, 산수화, 인물화 등에서 문인화풍이 등장하게 됨

(3) 오대 화조화의 계승

오대 황전의 구륵전채법이 성행하며, 황전의 아들 황거채(黃居寀), 휘종(徽宗) 황제 등을 중심으로 화조화가 발달함

2) 원체화

(1) 북송원체화

① 엄격한 법칙에 의해 대상을 치밀하게 묘사하는 이상주의 산수화를 추구하며, 화면에 가득 차는 거대한 산을 근, 중, 원경이 유기적으로 연결되는 고원법으로 표현하는 '대산식 고원산수'를 즐겨 그림

② 이성(李成, 919~967)

- 문인이면서도 직업화가의 길을 걸었던 화원으로, 형관파의 산수화풍을 계승하여 화북산수의 전형을 구축한 것으로 평가됨

- 섬세하고 치밀한 묵법을 바탕으로, 경물의 멀고 가까움을 탁월하게 표현하고 안개가 자욱하고 스산한 분위기의 산수를 즐겨 그림

- 운두준(雲頭皴), 우점준(雨點皴), 해조묘(蟹爪描) 등의 새로운 화법을 창시하여 이후 북송대 화북산수의 전형적인 화법으로 정착시킴

- 곽희(郭熙)에게 많은 영향을 미침에 따라 두 화가의 성을 따 '이곽파(李郭派)'라는 명칭의 화파가 형성됨

- 〈청만소사도〉, 약 960년: 형호의 산수에서부터 이어진, 중앙에 높은 산이 자리 잡고 좌우로 낮은 산이 보좌하고 있는 전형적인 구도를 따르며, 빗방울 모양의 작은 점을 무수히 찍는 우점준을 이용해 산의 질감을 표현하고, 나뭇가지의 끝단을 게의 발톱처럼 날카롭게 구부리는 해조묘로 메마른 나무를 표현함

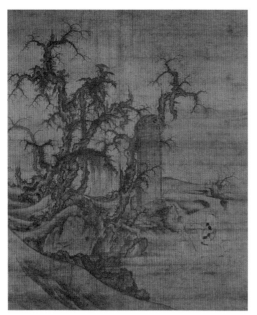

이성, 〈독비과석도〉, 10세기, 견본담채

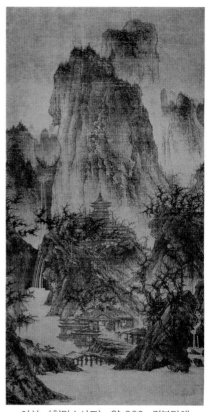

이성, 〈청만소사도〉, 약 960, 견본담채

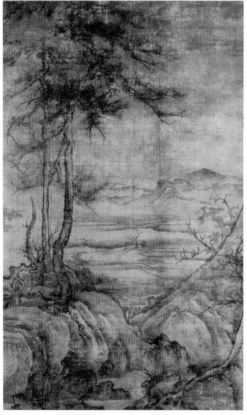

이성, 〈교송평원도〉, 10세기, 견본담채

③ 범관(范寬, 10C 중엽~약 1027) 2022

- 직업화가로 그림을 그렸으며, 이성의 화법을 계승하면서도 산의 크기를 더욱 키워 화면 가득 채우고, 거대한 비석과도 같은 형상으로 표현함으로써 '거비파(巨碑派) 산수(Monumental Style Landscape)'라는 용어가 생겨나는 계기를 마련함
- 범관의 산수는 중후하고 웅장하며, 필선은 쇠꼬챙이와 같이 강하고 산과 나무의 질감은 마치 쇠로 주조한 것처럼 단단하다는 평가를 받음
- 산꼭대기에 관목을 빼곡하게 그려 넣는 것을 특징으로 하고, 우점준으로 산의 견고한 질감을 표현함
- 〈계산행려도〉, 약 1000년: 고증을 거쳐 범관의 진적으로 확정된 작품으로, 화면 가운데 주산이 있고 좌우로 작은 산들이 보조하고, 그 사이로 폭포가 흐르고 있는 전형적인 구도를 따르면서도, 중앙의 산이 화면을 가득 채울 정도로 거대하게 그려져 거비적 산수의 전형을 보여줌

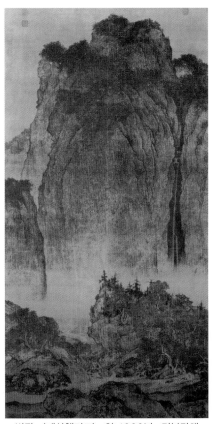

범관, 〈계산행려도〉, 약 1000년, 견본담채

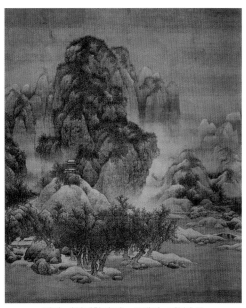

범관, 〈설경한림도〉, 11세기, 견본수묵

④ 곽희(郭熙, 1023~1085) **2004**

- 어려서부터 도교에 심취해 자연 속에서 수행하고 이성의 그림을 모사하며 독학으로 그림을 터득하였고, 그 실력을 인정받아 화원이 된 이후로 궁정 내에 수많은 그림을 남기며 명성을 이어가다 마침내 도화원의 최고 자리인 '한림대조직장(翰林待詔直長)'에까지 올라, '북송에서 가장 뛰어난 화가'로 인정받음
- 아들 곽사(郭思)에 의해 정리·편집된 대표적인 화론서 『임천고치(林泉高致)』를 통해 수묵산수를 그리는 이유, 사실적으로 그리는 방법, 투시법과 비례 처리의 방법 등을 체계적으로 밝혀 후대에 큰 영향을 미쳤고, 자신의 이론에서 제시한 엄격한 법칙에 따라 산수화를 제작함
- 이성의 운두준과 해조묘를 이어받아 더욱 정교하게 발전시켰고, 산의 질감을 표현할 때 표면을 가볍게 쓸 듯이 붓을 연이어 그음으로써 필선이 드러나지 않도록 하는 '연선필묵법(聯線筆墨法)', 뿌연 안개 속에 옅은 빛이 관통하고 있는 듯한 느낌의 조광효과를 위해 산 아래를 밝게 처리하는 방법, 삼원법을 통합하여 근·중·원경이 유기적으로 연결되도록 표현하는 화면 구성 등의 독자적 화법을 정립함
- 안평대군(安平大君)의 소장품에 곽희의 그림이 17점이나 있었고, 안견(安堅)의 그림에서 곽희의 직접적인 영향을 찾을 수 있는 등 조선 초기 화단에도 큰 영향을 미침
- 〈조춘도〉, 1072년: 이른 봄날 아침의 안개 낀 산의 모습을 절묘하게 묘사한 작품으로, 그림을 그릴 때 계절, 일시, 시간 등을 잘 살펴서 그려야 한다는 『임천고치』의 이론이 반영되어 있음. 복합적인 삼원법, 연선필묵, 운두준, 해조묘, 조광효과 등 곽희 화풍의 대표적인 특징이 집약되어 있는 작품으로 평가받음
- 〈과석평원도〉, 11세기: 곽희가 80세 경의 늦은 시기에 제작한 작품으로, 큰 바위가 있는 숲을 평원법으로 묘사함. 곽희는 삼원을 인물에 비유하여 고원은 명료한 사람, 심원은 자질구레한 사람, 평원은 맑고 깨끗한 사람이라 했으며, 그 중 자신의 정신세계를 가장 잘 나타내 주는 것이 평원이라 여김

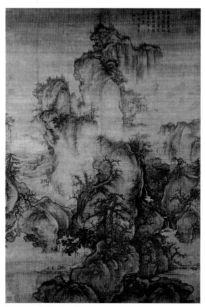

곽희, 〈조춘도〉, 1072, 견본담채

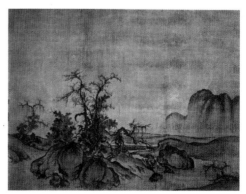

곽희, 〈과석평원도〉, 11세기, 견본담채

① 분해법(分解法): 맑은 물을 사용하여 농묵을 다양한 단계의 묵색으로 분해하는 이른바 '먹을 오색으로 나누는 것'으로, 즉 묵색의 짙고 옅은 단계를 나누어 농담, 건습의 적절한 배합과 선명도를 얻는 기법이다.

② 소쇄법(瀟洒法): 청려하고 산뜻한 화면을 구사해야 한다는 것이다. 화폭을 가득 칠해 놓으면 그것이 감상자의 시야를 답답하게 막아버리므로 청려한 느낌을 줄 수 없다. 또한 머리가 맑지 않아 마음에 거슬리는 바가 있게 되면 그림이 상쾌하지 못하게 되며, 상쾌하지 못하면 소쇄법을 잃게 된다는 것이다.

③ 체재법(體裁法): 완전한 산수경계를 선별 수용하는 것으로, 높은 산과 낮은 산 고유의 특징을 구분하여 표현해야 된다는 것이다. 경솔한 마음으로 함부로 그리면 그 형상이 아름답게 완비되지 못하여 원만하지 못하게 되며, 원만하지 않으면 체재법을 잃게 된다.

④ 긴만법(緊慢法): 신중하게 수습한다는 것으로, 작품을 마지막으로 다듬고 정리한다는 뜻이다. 곽희는 '정제되지 않은 그림은 긴만법을 잃은 것이다'라고 하였다. 한 번으로 괜찮은데도 또다시 그리고, 다시 그린 것도 괜찮은데 또다시 그렸으며, 특별히 이것을 긴만법이라 하였다.

(2) **남송원체화**

① 북종화풍의 거친 표현과 남종화풍의 서정적 화면 구성을 결합하는 감성주의 산수화로, 산의 일부분만을 표현하고 산 대신 인물을 더 부각시키는 '소경산수'를 즐겨 그림

② 이당에 의해 창시된 변각구도(邊角構圖)와 대부벽준(大斧壁皴)의 바위표현이 대표적인 특징이며, 명나라 절파(浙派), 조선 초 강희안(姜希顔), 이상좌(李上佐) 등에 영향을 줌

③ **이당(李唐, 1066~1150)** `2022`

- 48세 경에 한림도화원 시험에 응시하여, 심사를 직접 진행한 휘종 황제에게 높은 평가를 받고 화원으로 선출된 이후, 북송의 화원과 남송의 화원에 모두 종사하며 시기별로 다른 화풍을 선보임

- 북송의 화원에 종사할 때는 범관과 이성의 화풍을 본받은 복고주의 화풍을 추구하였고, 남송의 화원에 종사할 때는 기존의 구도법에서 완전히 벗어난 변각구도와 산석을 표현하는 새로운 방법인 대부벽준을 창시하여 이후 마원과 하규의 화풍에 지대한 영향을 미침

- 〈만학송풍도〉, 1124년: 북송 화원에 종사할 때 그린 복고적 성향의 작품으로, 형호와 이성, 범관의 화풍을 따라 거대한 바위산이 화면의 중앙에 우뚝 선 구도를 취함. 이전에는 사용되지 않았던 소부벽준이 화면 전체를 뒤덮고 있어 복고적 경향 속에서 이당만의 독창성이 엿보임. 얼핏 보면 수묵화처럼 보이지만 실제로는 청록이 짙게 채색되어 있는데, 이는 당대 이사훈의 청록산수화법을 배운 후 재해석한 것에 해당함

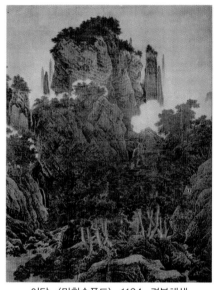

이당, 〈만학송풍도〉, 1124, 견본채색

- 〈청계어은도〉, 12세기: 남송 화원에서 독창적 화풍을 반영해 제작한 작품으로, 변각구도를 통해 경물을 최소화하면서 무한한 여운의 정취를 제공하고 있으며, 소부벽준을 더 성숙시킨 대부벽준으로 근경의 언덕을 처리함. 물결도 이전의 장식적인 어린문(魚鱗紋)이 아니라, 구불구불 감돌면서 소용돌이치거나 출렁이는 등의 다양한 물결을 기세에 따라 자유롭게 그어 표현함

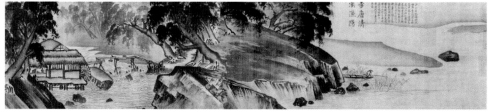

이당, 〈청계어은도〉 부분, 12세기, 견본담채

④ 마원(馬遠, 약 1140~1225년경) `2010`

- 화면의 구도나 준법에서 이당의 화풍을 본받았으나, 이당보다 화면을 더욱 간략하게 구성하여 감상자의 상상력을 자극하는 화법을 구사함
- 대부벽준을 통해 근경의 바위는 매우 거칠고 강경하게 표현하며, 나무를 심하게 구부러진 형상으로 표현하는 타지법(拖枝法)을 즐겨 사용함
- 하규와 함께 둘의 성을 딴 명칭인 '마하파(馬夏派)'로 불리며 남송원체화의 대표적인 유파를 형성함
- 〈산경춘행도〉, 12세기 말~13세기 초: 왼쪽의 근경에 사물이 집중되어 있는 변각구도를 취하고 있으며, 근경에 구부러진 큰 나무를 두고 바위를 대부벽준으로 마무리함. 후경의 산은 옅은 실루엣으로 마무리하고 중경은 안개로 처리하여 마하파의 전형적인 양식을 구사한 작품에 해당함

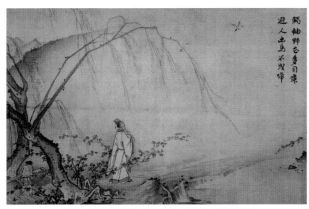

마원, 〈산경춘행도〉, 12C말~13C초, 견본담채

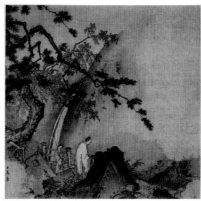

마원, 〈고사관록도〉, 남송, 견본담채

⑤ 하규(夏珪, 생몰년 미상)

- 〈풍우산수도〉, 남송대: 마원의 화풍과 유사하나 서정성이 더 짙은 것이 특징. 비바람이 치는 산수의 모습을 표현한 작품으로, 이후에 남송에서 제작되는 '소상팔경도(瀟湘八景圖)'의 양식에 큰 영향을 미침
- 〈산수십이경도(권)〉, 약 1225년: 강남 지방 자연의 아름다움을 12가지 모습으로 보여주는 작품으로, 하규의 서정성을 잘 보여주고 있음. 〈풍우산수도〉와 함께 소상팔경도의 바탕이 됨

하규, 〈풍우산수도〉, 남송, 견본담채

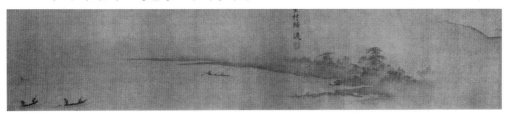

하규, 〈산수십이경도(권)〉부분, 약 1225, 견본수묵

⑥ 조백구(趙伯駒, ?~1162)·조백숙(趙伯肅, 1124~1182)

- 조백구·조백숙 형제는 남송대 왕족으로, 북송대에 쇠퇴했던 청록산수를 재현한 복고적 산수를 추구하여, 당시에 주류를 차지했던 마하파와는 다른 화풍을 모색함
- 조백구, 〈계산추색도〉, 약 1160년경: 장대하게 굽이치는 산을 청록의 설채로 표현한 대관산수로, 당의 청록산수보다는 경물이 근경으로 많이 이동하고, 인간적인 활동이 더 부각되는 등 남송대의 회화 경향이 반영된 것을 볼 수 있음
- 조백숙, 〈만송금궐도〉, 남송대: 마하파의 변각구도와 청록산수를 결합한 형식의 작품으로, 왼쪽 근경의 나무와 오른쪽으로 길게 뻗은 둔덕이 마하파의 구성을 떠올리게 하지만, 준법과 후경의 뾰족하게 솟은 산봉우리들에서 확연한 차이를 보임

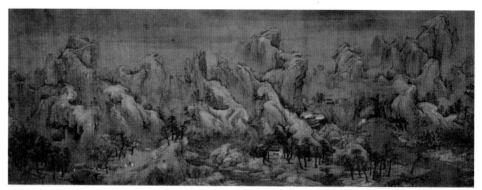

조백구, 〈계산추색도〉, 약 1160, 견본채색

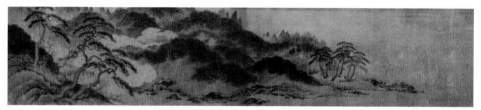

조백숙, 〈만송금궐도〉, 남송, 견본채색

3) 문인화

① 북송대의 문인화는 문동과 소식의 묵죽화(墨竹畫)로부터 시작되었으며, 윤곽선을 그리고 안을 채색으로 채우는 화원들의 대나무 그림과는 달리 먹으로 한 번에 그리고 채색을 하지 않는 새로운 화법을 선보임. 묵죽을 통하여 대나무의 아름다움이 아니라 문인의 기상을 드러내고, 서예의 품격을 회화에 적용하고자 함 `2012`

② 산수화에서의 문인화는 미불과 미우인의 미법산수(米法山水)에 의해 개척되었으며, 붓질을 많이 하지 않으면서도 여백을 활용하여 기품있는 산수를 표현하는 획기적인 기법을 선보임

③ 선종화에서는 오대에 관휴와 석각에 의해 마련된 기틀 위에 남송의 양해와 목계가 가세함에 따라 큰 성과를 거두게 됨

④ 문동(文同, 1018~1079)
- 시와 서화에 뛰어났고, 특히 묵죽화를 가장 잘 그려, 묵죽화의 시조로 평가받음
- 소식과 함께 '호주죽파(湖州竹派)'로 불리며 원대(元代) 오진(吳鎭)과 같은 후대 화가들에게 모범이 됨. 화파의 명칭은 문동의 관직이 '지호주(知湖州)'인 점에서 유래함
- 그가 평생동안 그린 수많은 묵죽화는 모두 사라지고 현재는 대만 국립고궁박물관에 있는 〈묵죽도〉 정도가 남아 있음
- 〈묵죽도〉, 북송대: 비교적 초기의 작품으로, 깔끔하고 사실적으로 묘사한 대나무로 보아 아직 사의적 표현이 원숙해지기 전임을 알 수 있음

⑤ 소식(蘇軾, 1036~1101)
- 호는 동파거사(東坡居士)로, 소식보다는 소동파로 더 널리 알려져 있음. 송대의 산문, 시, 서예, 회화 분야에 지대한 영향을 미친 문학가이자 화가, 화론가로 평가 받음
- 문동으로부터 묵죽화를 배워 대나무 그림에 뛰어났으며, 그 밖에도 고목, 괴석 그림에서도 시대를 풍미할 정도의 실력을 갖춤
- 〈묵죽도〉, 북송대: 문동의 묵죽도와 마찬가지로 아직 완전한 사의적 단계의 작품은 아니며, 이후의 작품은 거의 남아 있지 않음

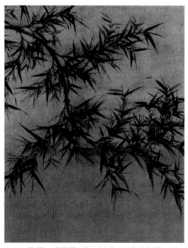

문동, 〈묵죽도〉, 북송, 견본수묵

소식, 〈묵죽도〉, 북송, 견본수묵

⑥ 미불(米芾, 1051~1107)
- 평생을 관직에 머물면서도 서화에 관심이 더 많아 항상 대가들의 작품을 임모하였으며, 그 임모 실력은 원작과 구별이 안 될 정도라는 평가를 얻음
- 측필(側筆)을 사용하여 옆으로 누운 점을 찍는 방법을 창안하였으며, 이 점을 이용해 산을 그리는 준법을 미점준(米點皴)이라 부름

- 먼저 맑은 물을 머금은 붓으로 종이를 적당히 적신 후, 담묵을 바림하고 이어서 중묵으로 필선을 그은 다음 크고 작은 미점을 찍어 완성하는 방식으로 미법산수화를 그림으로써 습윤하고 안개가 많은 강남 지방의 산수를 절묘하게 표현함
- 〈춘산서송도〉, 북송대: 미불의 화법을 그대로 보여 주는 작품이지만, 미불이 직접 그린 작품으로 보지 않는 시각도 있음. 확실한 미불의 작품은 현재 남아 있지 않아, 그의 아들 미우인의 작품으로 미불의 작품 세계를 이해하고 있음

(전) 미불, 〈춘산서송도〉, 북송, 지본수묵

⑦ 미우인(米友仁, 1072~1151)
- 아버지 미불이 휘종 황제에게 미우인의 그림을 헌상하였는데, 그 실력에 감탄한 휘종이 미우인의 그림을 왕실에 소장하도록 한 후부터 큰 명성을 얻기 시작함
- 서화에 특출했고, 작품 감식에도 정통하여 왕실에서 작품 감정이나 제발을 쓰는 일을 도맡아 함
- 산수화는 미불의 화풍을 그대로 계승하여, 미점 위주의 습윤하고 여백이 많으며 담백한 표현이 주를 이룸. 신중을 기하지 않고 자유분방하면서도 자연스럽게 이루는 미우인의 선염법은 정신을 긴장시킬 필요가 없고 한 필의 실수 때문에 그림 전체가 실패에 이르는 일도 없어 후대 사람들은 미우인의 그림을 '묵희(墨戲, 기법에 구애되지 않는 놀이와 같은 제작 태도)'라고 칭함
- 〈소상기관도〉, 남송대: 구름을 묘사할 때 묵선으로 윤곽을 그은 후 어두운 부분을 담묵으로 바림했는데, 종이에 미리 물을 발라 놓았기에 필적이 보이지 않음. 미점은 모든 부분에 가한 것이 아니라, 근경에는 가하고 원경에는 가하지 않았으며, 움푹 파인 부분에는 가하고 돌출된 부분에는 가하지 않아 산의 원근과 요철 대비가 더욱 강렬해져서 공간감이 뚜렷해짐. 수목은 몰골법(沒骨法)을 사용하여 줄기와 가지를 그은 다음 다양한 묵색의 미점을 거듭 가하여 잎을 조성함으로써, 몽롱하고 습윤한 분위기를 잘 나타내고 있음

미우인, 〈소상기관도〉, 남송, 지본수묵

⑧ 이공린(李公麟, 1049~1106)
- 인물화와 동물화, 고풍스런 산수화를 개척하여 문인화의 영역을 넓히는 데 크게 기여함
- 원대부터 모든 문인화의 기본 자세가 되는 복고적 태도를 북송대에 이미 견지함으로써 복고적 문인화의 발전에 선구적 발자취를 남김
- 〈오마도〉, 약 1090년: 고졸하고 품위 있는 인물과 동물의 모습을 통해 고개지나 오도자와 같은 이전 대가들의 화법으로 회귀하는 태도를 볼 수 있으며, 그러한 태도는 원대의 조맹부(趙孟頫)에 의해 계승됨

이공린, 〈오마도〉, 약 1090년, 지본수묵

- 〈용면산장도〉, 북송대: 산수에서 고격(古格)이 어떻게 표현될 수 있는지를 보여주는 기념비적인 작품으로, 당시 유행하던 화북산수의 화법을 따르지 않고 당이나 육조시대의 고풍을 살려 새로운 문인 취향의 산수를 완성함으로써 이후의 문인 산수화에 큰 영향을 미침

이공린, 〈용면산장도〉, 북송, 지본수묵

⑨ 양해(梁楷, 1140~1210) 2023
- 화원 출신이지만 선승들과 교류하며 감필법(減筆法)의 도석(道釋)인물화 등 일품적이고 사의적인 화풍을 구사하였으며, 양해의 선종화는 중국과 일본 승려들의 왕래와 교류를 통해 대부분 일본으로 유입되어 일본 선종화의 발전에 지대한 영향을 미침
- 〈출산석가도〉, 1204년경: 깨달음을 얻은 후 설산을 내려오는 석가의 모습을 그린 것으로, 선종화의 주제를 화원풍으로 그린 점에서 화원으로서의 창작태도가 남아 있음을 알 수 있음
- 〈발묵선인도〉, 남송대: 파격적인 발묵법과 선인의 깨달음이 전해지는 감필

양해, 〈출산석가도〉, 1204, 견본담채

양해, 〈발묵선인도〉, 남송, 지본수묵

의 표정 처리에서 선종화가로서의 탁월한 기량을 확인할 수 있음

⑩ 목계(牧谿, 1225~1265)

- 선승화가로 산수, 도석인물화, 화조화 등에 능함
- 산수를 그릴 때 마음이 가는대로 쓸고 지나가듯 신속하게 그리고, 용필을 최대한 간략화하여 더 이상 꾸미지 않았으며, 필치가 호쾌하고 수분이 많아 생기를 갖추었다 평가받음
- 오대 석각의 화풍을 계승하며 감필법을 통한 일품적 묵법 구사
- 〈관음원학도〉, 13세기: 바위에 앉아 명상에 잠겨 있는 관음보살의 좌우에 학과 원숭이를 표현한 세 폭 병풍으로, 비본질적인 부분은 희미하게 흐리고, 중요한 세부는 정밀하게 묘사함으로써 감상자의 관심을 집중시키고 있음

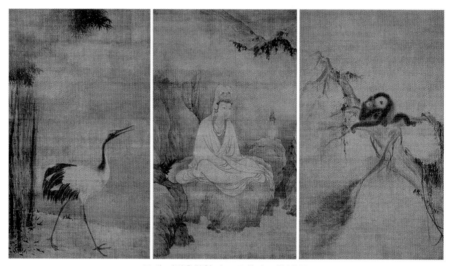

목계, 〈관음학원도〉, 13세기, 견본수묵

4) 화조화

① 황거채(黃居寀, 933~993)

- 오대 화원 황전의 아들로, 북송 초에 화원이 되어 수도인 변경(汴京)에 황전의 화풍을 전했으며, 이후 그것이 북송화원이 화조화를 그릴 때의 기본 화풍이 되는 데 큰 영향을 미침
- 〈산자극작도〉, 북송대: 새들은 황전의 화법으로 처리되었으나 북송대의 산수화법을 가미하여, 감상하기에 좀 더 편하고 재미있는 화조화로 재탄생시킴

② 휘종(徽宗, 1082~1135)

- 북송의 마지막 황제이자 화가, 수장가로, 주로 나뭇가지에 한 마리나 두 마리 앉아 있는 새를 보석같이 정교하고 영롱하게 그림으로써 북송대 사실주의의 정수를 보여줌
- 〈죽금도〉, 북송: 푸른잎의 대나무를 통해 북송대 화원들이 대나무를 어떻게 그렸는지 알수 있으며, 이후 남송의 화원들에 의해 그 전통이 어어짐

황거채, 〈산자극작도〉, 북송, 견본채색

휘종, 〈죽금도〉, 북송, 견본채색

3. 공예

1) 중국 도자기의 황금시대

① 당대에는 한정된 곳에서만 생산되던 도자기가 중국 전역에서 제작되어 생산량과 제작기술이 급격하게 발전함

② 북송시대의 청자는 이집트까지 수출되었고, 얇고 고르게 시유된 유약은 올리브그린이 감도는 담록색(월주요), 청록색(요주요), 담청색(여요) 등을 띠며, 그릇 표면에 선이나 부조로 여러 가지 문양을 표현하기 시작함. 북송 시기의 청자는 고려의 초기 청자에 영향을 미침

③ 남송시대의 청자는 고대 옥기나 청동기를 모방한 기형이 많으며, 두껍게 시유된 유약은 좀 더 푸른빛이 도는 담청색을 띠고, 유약을 2회 이상 입혔기 때문에 이중 빙렬과 같은 다양한 형태의 빙렬이 많은 것을 특징으로 함

④ 백자는 상아색의 투명한 유색을 띠며, 그릇 표면에 양각, 음각의 문양이 부조되거나 음각된 문양이 있는 틀을 이용해 찍어내는 압형(壓型) 기법으로 같은 문양이 반복적으로 찍힘. 발(鉢)이나 완(椀)의 경우에는 그릇을 엎어놓고 굽는 '복소법(伏燒法)'을 사용하는 경우가 많아 구연부(口緣部)를 제외한 나머지 부분에만 시유되고, 구연부는 얇은 은판이나 금동판을 씌워 사용하기도 함

〈청자각화당초문향로〉, 북송 〈청자종형병〉, 남송 〈백자압인당초문반〉, 북송

2) 복고 취향의 청동기, 은기 제작

① 남송 시대에 상류층을 중심으로 고대 청동기와 옥기 등의 골동품 수집이 인기를 끌며 공예에서도 복고 취향이 크게 유행하게 됨

② 사리탑에 공양되는 소형탑도 독특한 금속기의 하나로, 금속판을 오리고 두드려서 탑 모양을 만들었으며, 이러한 경향이 고려에도 유입되어 소형 금속탑의 유행에 영향을 미침

〈은제수주와 승반〉, 12세기 〈은제도금육각탑〉, 북송

4. 조각과 건축

1) 조각

① 일반 대중 주도의 조상 활동

- 황실 주도로 발원되던 대규모 불상 조성은 거의 사라지고 일반 대중 주도로 바뀜
- 인도와 서역으로부터 새로운 경전이 유입되지 않아 외부적 자극이 없었고, 불교 사상도 불상 조성에 크게 관심이 없는 선종이 주류를 이루고 있었기 때문

〈통화26년명 금동보살좌상〉,
1008년

〈도제 나한상〉, 11세기

2) 건축

① 건축 기술의 발달

송대까지의 건축 기술을 집대성한 『영조법식』이라고 하는 건축문법서가 출간되어 목조건축의 설계와 시공에서 표준화가 이루어졌고, 수공업의 발전으로 건축재료의 다양화가 촉진되었으며, 건축 기술이 점점 더 세밀하고 정교한 수준으로 향상됨

② 누각식 탑의 유행

팔각의 누각식 목탑이 유행하며, 산서성(山西省) 응현(応县)의 불궁사(佛宫寺) 목탑은 중국에서 현존하는 가장 오래된 목탑임

〈불궁사 목탑〉, 1056년

송대의 건축양식을 반영한 요대의 산서성 선화사 전경

요점정리 및 주요 용어

1. 요점정리

1) 형관파는 화면 중앙에 높이 솟은 산을 배치하고 그 좌우로 낮은 산들을 두고, 그 사이로 폭포가 흘러내리며 전경에는 큰 소나무들이 배치되는 구성으로 화북산수의 전형적인 구도를 확립하였으며, 춥고 메마른 화북 지방의 기후에 따라 나무들은 대개 잎이 없거나 침엽수로 표현됨

2) 동거파는 물과 호수가 많고 낮은 산과 평지가 전개되는 강남 지방의 산수를 그리며, 전경에는 수면이 넓게 펼쳐지고 뒤로는 낮은 산이 배치되는 구성을 통해 왕유의 수묵산수 이후로 강남산수 구도의 기틀을 확립하였으며, 온화하고 습윤한 강남 지방의 기후를 반영하여 나무들은 주로 활엽수로 그려짐

3) 동원이 그리는 산수에는 피마준과 우점준, 반두준이 많고, 전체적인 분위기는 온화하고 평담하고 천진하고 요원하여 '평담천진(平澹天眞)'한 화풍의 대명사로 불림

4) 거연은 오대가 끝나자 북송으로 옮겨가 살았기 때문에, 동원의 강남산수 화풍에 화북산수의 특징을 결합하여, 높은 산을 주로 그리되 부드럽고 습윤한 분위기를 살리는 표현을 특징으로 함

5) 황전은 먹을 많이 쓰지 않고 섬세한 윤곽선을 그은 후 색을 중심으로 화려하게 채색하는 '구륵전채법'을 활용하였으며, 그 섬세하고 화려한 화풍으로 인해 '부귀체(富貴體)'라는 명칭을 얻음

6) 주로 묵필을 이용하여 윤곽선을 생략한 형상을 빠르게 대강 그리고 색은 간략하게 넣는 '몰골담채법'을 활용하였으며, 그 거침없는 기세로 인해 '야일체(野逸體)'라고 불림

7) 관휴의 〈나한도〉는 십육나한의 얼굴을 모두 다르게 그려 개성을 살리고 기괴한 왜곡과 변형을 가함으로써, 당대 인물화에서 얼굴을 모두 획일적으로 유사하게 표현했던 것에서 한층 발전한 형식의 인물표현법을 개척함

8) 이성은 문인이면서도 직업화가의 길을 걸었던 화원으로, 범관의 산수화풍을 계승하여 화북산수의 전형을 구축한 것으로 평가되며, 운두준(雲頭皴), 우점준(雨點皴), 해조묘(蟹爪描) 등의 새로운 화법을 창시하여 이후 북송대 화북산수의 전형적인 화법으로 정착시킴

9) 범관은 직업화가로 그림을 그렸으며, 이성의 화법을 계승하면서도 산의 크기를 더욱 키워 화면 가득 채우고, 거대한 비석과도 같은 형상으로 표현함으로써 '거비파(巨碑派) 산수(Monumental Style Landscape)'라는 용어가 생겨나는 계기를 마련함

10) 곽희는 이성의 운두준과 해조묘를 이어받아 더욱 정교하게 발전시켰고, 산의 질감을 표현할 때 표면을 가볍게 쓸 듯이 붓을 연이어 그음으로써 필선이 드러나지 않도록 하는 '연선필묵법(聯線筆墨法)', 뿌연 안개 속에 옅은 빛이 관통하고 있는 듯한 느낌의 조광효과를 위해 산 아래를 밝게 처리하는 방법, 삼원법을 통합하여 근·중·원경이 유기적으로 연결되도록 표현하는 화면 구성 등의 독자적 화법을 정립함

11) 이당은 북송의 화원에 종사할 때는 범관과 이성의 화풍을 본받은 복고주의 화풍을 추구하였고, 남송의 화원에 종사할 때는 기존의 구도법에서 완전히 벗어난 변각구도와 산석을 표현하는 새로운 방법인 대부벽준을 창시하여 이후 마원과 하규의 화풍에 지대한 영향을 미침

12) 마원은 화면의 구도나 준법에서 이당의 화풍을 본받았으나, 이당보다 화면을 더욱 간략하게 구성하여 감상자의 상상력을 자극하는 화법을 구사하였으며, 대부벽준을 통해 근경의 바위는 매우 거칠고 강경하게 표현하며, 나무를 심하게 구부러진 형상으로 표현하는 타지법(拖枝法)을 즐겨 사용함

13) 조백구·조백숙 형제는 남송대 왕족으로, 북송대에 쇠퇴했던 청록산수를 재현한 복고적 산수를 추구하여, 당시에 주류를 차지했던 마하파와는 다른 화풍을 모색함

14) 미불은 먼저 맑은 물을 머금은 붓으로 종이를 적당히 적신 후, 담묵을 바림하고 이어서 중묵으로 필선을 그은 다음 크고 작은 미점을 찍어 완성하는 방식으로 미법산수화를 그림으로써 습윤하고 안개가 많은 강남지방의 산수를 절묘하게 표현함

15) 신중을 기하지 않고 자유분방하면서도 자연스럽게 이루는 미우인의 선염법은 정신을 긴장시킬 필요가 없고 한 필의 실수 때문에 그림 전체가 실패에 이르는 일도 없어 후대 사람들은 미우인의 그림을 '묵희(墨戲, 기법에 구애되지 않는 놀이와 같은 제작 태도)'라고 칭함

16) 이공린은 〈용면산장도〉에서 당시 유행하던 화북산수의 화법을 따르지 않고 당이나 육조시대의 고풍을 살려 새로운 문인 취향의 산수를 완성함으로써 이후의 문인산수화에 큰 영향을 미침

17) 북송시대의 청자는 이집트까지 수출되었고, 유약은 올리브그린이 감도는 담록색을 띠며, 그릇 표면에 선이나 부조로 여러 가지 문양을 표현하기 시작함

18) 남송시대의 청자는 고대 옥기나 청동기를 모방한 기형이 많으며, 유약은 좀 더 푸른빛이 도는 담청색을 띠고 두껍게 시유되어 빙렬이 많은 것을 특징으로 함

19) 남송 시대에 상류층을 중심으로 고대 청동기와 옥기 등의 골동품 수집이 인기를 끌며 공예에서도 복고 취향이 크게 유행하게 됨

20) 팔각의 누각식 목탑이 유행하며, 산서성(山西省) 응현(应县)의 불궁사(佛宫寺) 목탑은 중국에서 현존하는 가장 오래된 목탑임

2. 주요 용어

• 화북산수(형관파)	• 강남산수(동거파)	• 평담천진
• 부귀체	• 야일체	• 이곽파
• 거비파 산수	• 연선필묵	• 타지법
• 호주죽파	• 묵희	• 압형 기법
• 복소법	• 구연부	

제 6 장 원 시대(1279~1368)

1. 몽골족의 전 중국 장악

1) 한족(漢族)에 대한 박해
① 몽골족이 남송을 지배하여 원나라를 세움에 따라 중국 역사상 처음으로 중국의 전 영토가 북방민족의 지배 하에 들어가게 됨
② 몽골 제일주의를 고수하여 중앙과 지방의 주요 관직을 몽골족이 독점하였고 한족은 피지배 계급으로 전락하였으며 끝까지 저항한 남송의 남인(南人)은 가장 심한 차별대우와 박해를 받게 됨

2) 외래문화의 유입
① 유럽과 아시아 대륙에 걸쳐 건설된 대제국을 개방적 대외정책으로 경영함으로써 동서문화의 교류가 활발해짐
② 티베트 고유 종교와 인도의 밀교가 혼합된 라마교가 유입되어 불상과 탑 등의 양식에 영향을 미침

2. 회화

1) 특징
① 화원 활동의 위축
몽골 유목민족의 특성상 한림도화원을 통해 체계적으로 화원을 육성하지 않고, 필요에 따라 임시적으로 화가를 동원하는 방식을 선호하였기 때문에 화원에 의한 창작활동이 크게 위축되어 원체화풍이 급격히 쇠퇴함
② 유민화가의 출현
남송을 그리워하며 충절의 마음을 드러내는 유민화가(遺民畫家)들이 출현하여 나라를 잃은 분노나 이민족에 대한 비판을 상징적인 주제로 표현하거나, 한족이 다스리던 이전 시대의 회화 양식을 동경한 복고적 화풍을 추구함
③ 문인화의 성행
몽골의 박해를 피해 강남에 은거하던 문인들이 많은 여유시간 동안 서화의 창작에 몰두하게 됨으로써 문인화의 전성시대가 시작되었고, 원대를 기점으로 중국의 회화는 문인화가 화단을 주도하는 시대로 접어들게 됨

2) 유민화가

(1) 정사초(鄭思肖, 1241~1318) 2021

〈난도〉, 원대: 난의 뿌리를 그리지 않는 무근란(無根蘭)이나 바탕의 흙을 그리지 않아 뿌리가 드러난 노근란(露根蘭)을 그림으로써 이민족의 나라에 뿌리를 내리고 싶어 하지 않는 마음을 표현함

(2) 공개(龔開, 1222~1307)

〈준골도〉, 원대: 고개를 떨구고 아래를 내려다보는 늙고 수척한 말을 통해 나라를 잃은 채 우울하게 사는 자신을 비롯한 남송 문인들의 모습을 표현함

정사초, 〈난도〉, 원, 지본수묵

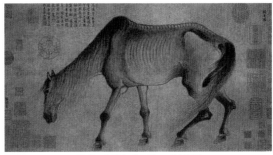

공개, 〈준골도〉, 원, 지본수묵

(3) 전선(錢選, 생몰년 미상)

① 남송대에 조맹부와 함께 관직에 있었으나, 남송 멸망 후에는 원의 조정에 발탁된 조맹부의 권유를 뿌리치고 산수를 유람하며 은둔생활을 함

② 원 조정에 맞서 적극적으로 저항하는 쪽을 선택하지 않고, 남조시대에 속세를 초월한 이상향을 노래했던 시인 도연명(陶淵明)의 삶을 본받아 은일(隱逸)을 추구하는 쪽을 택하였으며, 당나라와 송나라의 화풍을 되찾기 위해 복고주의를 천명함으로써 이후의 중국 문인화가 복고주의를 기본 자세로 삼는 데 결정적 역할을 함

③ 〈부옥산거도(권)〉, 원대: 자신의 고향인 오흥(吳興)에 있는 부옥산(浮玉山)을 소재로 그린 산수화로, 산 위의 잡목은 범관의 〈계산행려도〉의 잡목과 닮아있고, 산을 당나라 이소도의 산수처럼 고식(古式)으로 그리고 독특한 점묘법을 구사함

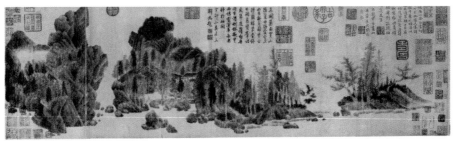

전선, 〈부옥산거도(권)〉, 원, 지본채색

④ 〈산거도(권)〉, 원대: 조용한 산속에 들어가 은거하고 싶다는 소극적인 저항정신을 표현한 그림으로, 남송대 조백숙이 그린 〈만송금궐도〉의 동글동글한 소나무 형태와 구도를 따르고 청록산수 화풍으로 그린 복고적 산수화

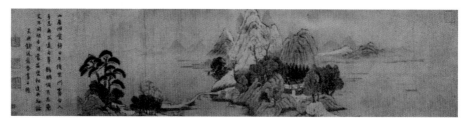

전선, 〈산거도(권)〉, 원, 지본채색

⑤ 〈왕희지 관아도(권)〉, 원대: 육조시대의 뛰어난 서예가 왕희지(王羲之)가 거위의 유연한 목을 보고 서체를 고안했다는 고사(古事)를 주제로 당대 청록산수화풍으로 채색하고, 북송의 이곽파가 구사한 해조묘로 나무를 그렸으며 마하파의 변각구도를 바탕으로 하는 등 종합적인 복고 경향을 드러냄. 마하파에서 실루엣으로 표현되던 원경을 강조하여 그리고 나뭇잎을 점묘로 표현한 점에서 마하파의 구도법에 당나라 청록산수의 세부 표현법을 결합했음을 알 수 있음 2014

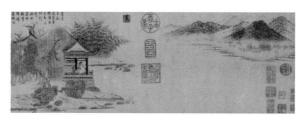

전선, 〈왕희지 관아도〉 부분, 원, 지본채색 〈왕희지 관아도〉 부분 확대

3) 원대 동거파

(1) **조맹부(趙孟頫, 1254~1322)** `2025`

① 중국 역사상 학문과 시, 서예, 그림 등 모든 분야에서 손꼽히는 천재적 인물로, 원 조정에 관리로 특채됨에 따라 은일을 주제로 한 그림보다는 주로 복고적 주제로 그림을 그렸으며, 전선이 마련한 복고주의 화풍을 다른 문인들이 더욱 모방하기 쉬운 세련된 형태로 발전시킴

② 전통을 숭상하는 태도인 '고의(古意)'를 그림을 그리는 데 있어서 가장 중요한 덕목이라 여김에 따라 남송 마하파의 섬세하고 강한 필선을 비판하고, 북송 이전의 화법, 특히 당대(唐代)의 화법을 따를 것을 주장함 `2008`

③ 〈사유여구학도〉, 1285년경 `2024`

- 산수 위주의 인물화로, 서진(西晉)의 저명한 선비였던 사곤(謝鯤, 사유여)이 '조정의 대신보다 은일의 즐거움을 아는 자신이 더 낫다'는 말을 했던 일화를 바탕으로 산 속의 얕은 구릉에 홀로 앉아 은둔하고 있는 사유여의 모습을 그림
- 원 조정에 부역하지 않기 위해 대부분 은둔을 택했던 다른 문인들과 달리 조정의 벼슬자리를 택한 조맹부의 현실과 이상에 대한 갈등과 탈속에 대한 동경을 잘 드러내는 그림으로 평가됨
- 고의를 추구하여 의도적으로 육조시대의 화법을 따른 작품으로, 준, 찰, 점, 염을 가하지 않고 단순하게 윤곽을 그은 후 청록으로 착색하여 완성함

조맹부, 〈사유여구학도〉 부분, 1285년경, 견본채색

④ 〈작화추색도〉, 1295년 `2007`

- 42세 때 관직에서 물러나 고향인 오흥으로 돌아갔을 때 자신을 반겨준 벗 주밀(周密)에게 선물하기 위해, 주밀의 고향인 제남(齊南) 지방에 있는 작산(鵲山)과 화산(華山)의 가을 정취를 그린 그림
- 역삼각형의 전체 구도는 당나라 왕유와 오대 동원의 평원산수에서 차용하고, 우뚝 솟은 산의 형상이나 해조묘의 나무 표현은 북송대의 화풍에서 차용했으며, 산을 청록으로 설채한 것은 전선의 청록산수 화풍에서 영향을 받는 등 다양한 화풍을 종합하여 표현함

- 수평으로 길게 죽죽 그은 선들을 서예의 기법으로 처리하여 회화와 서예의 일치를 시도하고, 좌측의 작산은 피마준으로, 우측의 화산은 하엽준으로 묘사함
- 단순히 산수의 모습만을 그린 것이 아니라 평화로운 문인의 이상향을 표현함으로써 주제가 있는 산수로의 전환을 꾀함

조맹부, 〈작화추색도〉, 1295년, 견본채색

⑤ 〈수촌도〉, 1302년

굵기 변화가 풍부하고 자유분방한 서예적 필치가 〈작화추색도〉에 비해 더욱 강화되었으며, 피마준을 중심으로 처리하여 동거파의 정신을 계승함으로써 원대 동거파 산수화의 모범을 마련함

조맹부, 〈수촌도〉, 1302년, 지본수묵

⑥ 〈쌍송평원도〉, 1310년경

전경에 해조묘로 그린 큰 소나무 두 그루를 배치하고 중경에 넓은 수면, 원경에 낮은 산을 배치함으로써 원대 문인 산수의 핵심을 보여주고 있으며, 이러한 화면 구성은 원대 이곽파와 원대 동거파 화가들 모두에게 지대한 영향을 미침

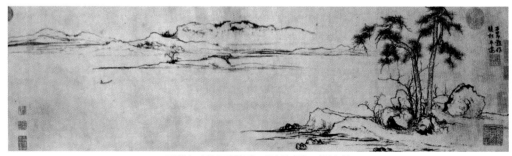

조맹부, 〈쌍송평원도〉, 1310년경, 지본수묵

(2) 원사대가(元四大家)

① 원대 말기에 동거화법을 바탕으로 자신만의 독자적인 화풍을 형성했던 오진, 예찬, 황공망, 왕몽을 가리킴

② 조맹부가 개척한 동거파 화풍을 한 단계 변모시켰으며 후대에는 문인화의 4가지 다른 형식 규범으로 정착될 정도로 큰 명성을 얻음

③ 네 명 모두 관직에 제대로 머물지 않고 대개 야인으로 지내며 예술에만 전념하였으며, 실제의 경치를 바탕으로 하되 작가 내면의 사의(寫意)를 담아 표현함으로써 명대의 오파(吳派)와 송강파(松江派), 청대의 사왕오운(四王吳惲)의 화풍에 지대한 영향을 미침

④ 오진(吳鎭, 1280~1354) `2025`

- 〈어부도〉, 1342년: 전체적으로 조맹부의 화면 구성을 따르고 있으며, 고기를 잡고 있는 어부가 아니라 낚싯대를 드리운 채 생각에 잠겨있는 어부를 묘사하여, 현실사회에 대한 불만을 간접적으로 드러냄
- 『묵죽보』, 1350년: 호주죽파의 화풍에 영향을 받아 그린 묵죽화 20점을 묶은 화첩으로, 묵죽화를 완전한 회화의 수준으로 승화시킨 걸작으로 평가받음. 여백에 '문동의 필의를 본뜬다'라고 쓴 제발로 인해 방작의 원류로 평가받음

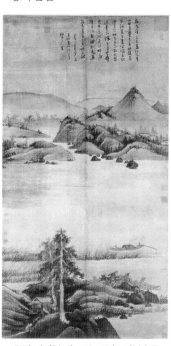

오진, 〈어부도〉, 1342년, 지본수묵

오진, 묵죽화첩 중 한 엽, 1350년, 지본수묵

⑤ **예찬(倪瓚, 1301~1374)** `2025`

- 부유한 집안 출신이었음에도 가산을 정리하고 청비각(淸閟閣)이라는 서재를 지어 고상한 사람들과 교제하는 것을 즐겼는데, 속된 사람이 다녀가면 재빨리 손을 씻었다고 전해질만큼 원대에 탈속의 고상함을 상징하는 문인이었으며, 그러한 품격이 그의 산수화에도 고스란히 드러남

- 형호, 관동, 이성의 화풍을 바탕으로, 동원의 화풍과 조맹부의 화풍을 더하여 자신만의 성글고 부드러우면서도 메마른 필법을 구축하였으며, 피마준(披麻皴)을 변형한 절대준(折帶皴)을 처음으로 구사함

- 〈용슬재도〉, 1372년: 친구의 서재를 원두막과 같이 초라하고 쓸쓸하게 표현함으로써 예찬 특유의 옥우법(屋宇法)이 탈속의 상징으로 널리 애용됨. 가로로 긋다가 수직으로 꺾어지는 절대준을 이용하여 기하학적인 느낌을 강조함으로써 청대(淸代) 황산파(黃山派)의 기하학적 화풍에 영향을 미침. 강을 사이에 두고 두 개의 언덕을 배치하는 '일하양안(一河兩岸)' 구도가 돋보이며, 거칠고 메마른 서예적 필치는 탈속의 경지를 보여줌

- 〈유간한송도〉, 1370년대: 예찬의 말년에 그린 작품. 인적이 없는 곳에 우뚝 솟은 소나무를 소재로 한 작품으로, 벼슬자리를 뿌리치고 은거하는 삶의 모습을 소나무에 비유해서 표현함. 예찬 특유의 일하양안 구도에서 벗어나 화면 상단에 많은 여백을 주는 자유로운 구성이 돋보임

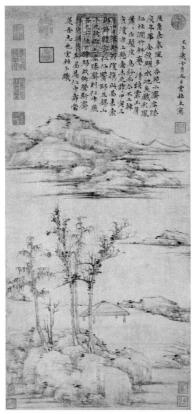

예찬, 〈용슬재도〉, 1372년, 지본수묵

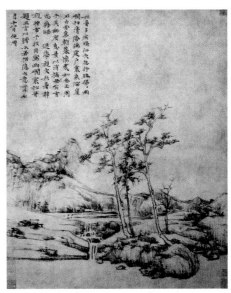

예찬, 〈유간한송도〉, 1370년대, 지본수묵

⑥ 황공망(黃公望, 1269~1354)

- 『사산수결』이라는 그의 화론서에 동원의 화법으로 산수를 그리는 방법에 대해 서술함으로써 원대 동거파로서의 자세와 입장을 분명히 함
- 실제 산수를 직접 사생하기보다는 도처를 유랑하면서 실제 산수를 마음 속에 담아 두었다가 자신의 사의와 융합시켜 표현하는 흉중구학(胸中丘壑)을 추구함
- 수묵을 사용하여 구륵(鉤勒), 준(皴), 염(染)을 가한 후에 자석(황갈색 광물) 계열의 색채를 엷게 바림하여 전체적으로 푸른 기운과 황갈색 기운이 감도는 '천강산수(淺絳山水)'도 즐겨 그림 `2020`
- 〈천지석벽도〉, 1341년: 산 중턱의 분지 표현이나 산등성이의 소나무 배치 등은 후대에 황공망 특유의 이미지로 자리를 잡음. 명대 동기창이 그린 〈청변산도〉의 모델이 됨
- 〈부춘산거도〉, 1350년: 항주(杭州)에 있는 부춘강(富春江) 주변의 풍광을 그린 작품으로, 가로 길이가 6미터가 넘는 대작이며, 마음 내킬 때마다 조금씩 그려 3년에 걸쳐 완성함. 변화무쌍한 산석과 나무, 지극히 간결하여 맑고 윤택한 필묵, 구륵, 몰골, 건묵(乾墨), 습묵(濕墨)을 적절히 섞은 필법 등을 통해 문인산수화 최고의 모범으로 평가되며, 후대 화가들에게 지대한 영향을 미침

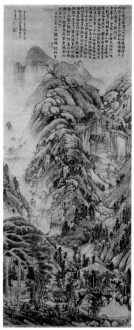

황공망, 〈천지석벽도〉,
1341년, 견본담채

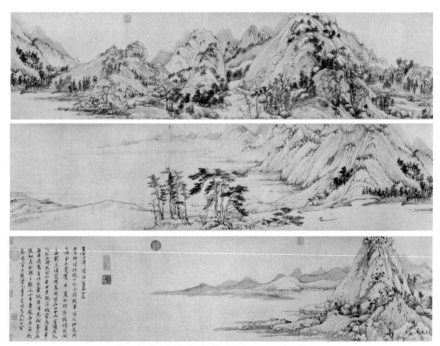

황공망, 〈부춘산거도(권)〉 부분, 1350년, 지본수묵

⑦ 왕몽(王蒙, 1308~1385)

- 조맹부의 외손자로, 정치적 사정이 여의치 않아 관리로 진출할 생각을 접고 황학산(黃鶴山)에 은거하며 작품 활동에 전념하였으나, 나머지 문인들과 달리 채색이 화려하고 화면을 가득 채우는 구도법을 사용하여 문인화단에 충격을 안겨줌
- 경물이 화면의 가장자리에서 갑자기 잘리거나, 문인들이 별로 사용하지 않는 붉은 색을 즐겨 썼다는 점에서 독창성을 보여줌
- 〈청변은거도〉, 1366년: 화면을 가득 메우며 수직으로 상승하는 산을 고원법으로 표현한 수묵산수화로, 왕몽이 개발한 우모준(牛毛皴)의 사용을 통해 강한 운동감과 높은 밀도를 구사함
- 〈구구림옥도〉, 1368년경: 붉은색을 사용한 화려한 채색과 여백 없이 화면을 가득 채우는 독창적 기법이 집약된 산수로, 산의 형상이나 구조보다 화면의 질감 표현에 관심을 둠. 우모준과 기괴한 형상의 바위를 표현한 귀면준(鬼面皴)을 통해 화면의 역동성을 극대화함

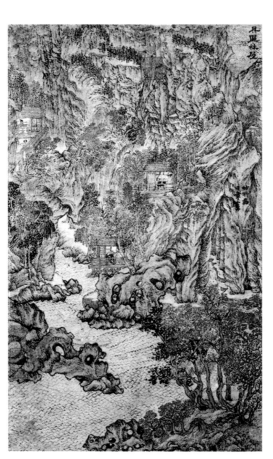

왕몽, 〈구구림옥도〉, 1368년, 지본채색

왕몽, 〈청변은거도〉, 1366년, 지본수묵

4) 도석인물화

① 원대에 도교가 특히 발달함에 따라 도석화가 유행하였고, 주로 산서성에 있는 영락궁(永樂宮)의 여러 건물의 벽화로 남아 있음

- 〈팔선과해도〉, 1358년: 신선으로 알려진 여동빈(呂洞賓)을 모시는 영락궁의 벽화로, 중국의 수많은 신선들 중 여덟 명의 신선을 선별하여 체계화하였고, 서왕모(西王母)의 생일 잔치에 참여하기 위해 바다를 건너는 팔선의 모습을 최초로 표현한 그림이라는 점에서 의미를 지님

작자미상, 〈팔선과해도〉, 1358년, 벽화

② 안휘(顔輝, 생몰년 미상)

- 직업적으로 도석화를 그렸던 화가로, 인체나 얼굴 모양을 기괴하게 과장한 도인, 귀신을 잘 그려 원대 도석화가 중 최고로 꼽힘
- 〈이철괴도〉, 원대: 여덟 명의 신선 중 한 명인 이철괴(李鐵拐)를 그린 그림으로, 이공린이나 조맹부의 고풍스런 인물화에서 벗어나, 실제로 살아 있는 사람 같은 생동감 넘치는 표정을 강조함. 몸에는 근육이 표현되어 있고, 의복의 필선은 굵기 변화가 강하다는 점에서 회화사적으로 매우 중요한 작품으로 평가받음. 명대 절파 화가들에 의해 안휘 특유의 인물묘사법이 계승됨

안휘, 〈이철괴도〉, 원, 견본채색

팔선도는 종리권(鍾離權), 장과로(張果老), 한상자(韓湘子), 조국구(曹國舅), 여동빈(呂洞賓), 이철괴(李鐵拐), 남채화(藍采和), 하선고(何仙姑) 등 8인의 신선을 묘사한 그림이다. '팔(八)'이라는 숫자의 의미는 문학작품에서 여러 사람을 지칭할 경우 '등등'의 의미를 지닌다. 따라서 팔선이란 곧 군선(群仙) 또는 모든 신선을 상징하는 의미를 내포하며 가난, 부귀, 귀족, 평민, 늙음, 젊음, 남성, 여성 등 삶의 모습을 다양하게 상징하는 의미를 지니기도 한다.

① 종리권: 팔선 중의 우두머리로서, 순양자 여동빈의 스승으로 알려져 있다. 한나라 때 사람으로 장년의 모습으로 도복을 입고 가슴과 배를 드러내고 부채, 주로 파초선을 들고 있다.

② 장과로: 당나라 때 방사(方士)로, 늙은이의 모습이며 나귀를 거꾸로 탔거나 혹은 어고간자(漁鼓簡子, 대나무 악기)를 든 모습으로, 때로는 박쥐를 동반하기도 한다.

③ 여동빈: 당나라 때 사람으로, 화양건(華陽巾, 은거 생활을 하던 사람이 쓰던 모자)을 쓰고 칼을 등에 메거나 들고 있는 서생의 모습으로 조선시대에 팔선 중에서도 단독으로 즐겨 그려진 것을 볼 수 있다.

④ 이철괴: 불구의 거지형상으로, 연기 나는 호로병을 들고 서 있는 모습으로 그려진다.

⑤ 한상자: 9세기경의 실존 인물로, 항상 피리를 불고 다녔다고 하며, 대개 피리나 어고간자를 가진 젊은이로 묘사된다.

⑥ 조국구: 송나라 태후의 동생으로, 중년의 모습이며 관복을 입고 부채를 들거나 벼슬을 한 사람의 상징인 박판을 든 도상으로 묘사된다.

⑦ 남채화: 당말기의 은사(隱士)로, 누더기 적삼을 입고 한쪽 발만 맨발인 채로 꽃바구니 혹은 박판을 든 젊은 선인의 모습으로 묘사된다.

⑧ 하선고: 팔선 중 유일한 여선인이며 역시 당나라 때 사람으로, 연꽃 줄기나 국자를 든 젊은 여인의 도상으로 나타난다.

| 종리권 | 장과로 | 여동빈 | 이철괴 | 한상자 | 조국구 | 남채화 | 하선고 |

5) 원대 이곽파

(1) 당체(唐棣, 1296~1364)

① 조맹부에게 그림을 배우고, 이곽파 화풍을 바탕으로 작품 활동을 함

② 〈방곽희추산행려도〉, 원대: 이곽파 화풍을 따르면서도 원대의 달라진 산수표현을 잘 보여 줌. 중앙에 유기적으로 연결된 하나의 산이 우뚝 솟은 곽희의 그림에 비해, 조각으로 나누어지고 회화적으로 재구성된 산으로 표현되고, 나무도 회화성을 위해 사실성을 잃은 모습으로 표현됨

③ 〈상포귀어도〉, 원대: 나무를 해조묘로 표현하였으나, 이곽파의 그림에 비해 전경의 나무를 과도하게 크게 그리고, 중경은 경물로 채우는 대신 여백으로 처리한 점 등에서 원대 이곽파 화풍의 전형을 읽을 수 있음

당체, 〈방곽희추산행려도〉, 원, 견본담채

당체, 〈상포귀어도〉, 원, 견본담채

⑵ **주덕윤(朱德潤, 1294∼1365)**

① 조맹부의 애제자이며, 조맹부와 함께 고려 충선왕의 거처였던 만권당에 출입하며 문인산수화와 서예를 고려에 전파함

② 〈송하명금도〉, 원대: 근경에 과장되게 큰 나무를 해조묘로 처리하여 배치하고, 중경을 넓은 여백으로 처리하며, 원경은 낮은 산으로 표현한 점에서 원대 이곽파의 특징을 잘 살리고 있음

③ 〈수야헌도〉, 1364년: 수야헌이라는 친구의 서재를 소재로 그림. 동거파 화풍을 바탕으로 한 산수화로, 조맹부의 〈수촌도〉와 유사하나 원경의 산을 변형된 피마준으로 표현하여 개성을 살리고자 함

주덕윤, 〈송하명금도〉, 원,
견본담채

주덕윤, 〈수야헌도〉부분, 1364년, 지본담채

⑶ **조지백(曹知白, 1271~1355)**

① 화정 지방에서 부유한 화가로 활동하며, 이곽파 화풍을 바탕으로 그림을 그림

② 〈한림도〉, 원대: 나무들만으로 그림을 완성한 독특한 작품으로 평가받음. 나무는 해조묘로 그려 이곽파의 영향을 보여줌

③ 〈소송유수도〉, 원대: 근경에 조지백 특유의 나무들을 배치하고, 후경에 높은 산을 배치하였으며, 원대 문인화의 경향을 반영하여 준법을 많이 사용하지 않고 갈필로 담백하게 마무리 함

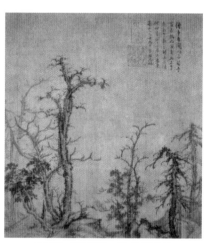

조지백, 〈한림도〉, 원, 지본수묵

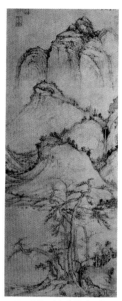

조지백, 〈소송유수도〉
부분, 원, 지본수묵

3. 공예

1) 청자의 다양화
① 회녹색이나 회청색의 유약을 사용하면서 비색이 쇠퇴하거나 부분적으로 적갈색을 띠기도 함
② 송대에 비해 그릇의 크기가 커지고 두께도 두꺼워지며, 기형도 매우 다양화됨
③ 기면 위에 별도의 얇은 문양판을 덧붙여 장식하는 '첩화문(貼花紋)'이나 철화문양이 검은 점처럼 드문드문 있는 '철반문(鐵班紋)'이 많이 활용됨

2) 청화백자의 등장
백자의 표면에 안료로 그림을 그리고 투명유약을 입혀 환원번조하는 기법으로, 이슬람 지역으로부터 산화코발트 안료와 청화백자 기술이 유입된 것으로 봄

〈청자첩화운룡문반〉, 14세기

〈청자철반문마상배〉, 14세기

〈지정11년명
청화운룡문쌍이병〉, 1351년

4. 조각과 건축

1) 조각

① 라마교 조각상의 등장

- 〈대덕9년명 금동문수보살상〉, 1305년: 티베트로부터 영향을 받아 처음으로 등장한 라마교 양식의 불상으로, 보석이 감입된 기법과 화려하고 세련된 조형미가 특징임
- 〈지원 2년명 석가불좌상〉, 1336년: 옷주름이 칼로 도려낸 듯 매끈하게 처리된 모습과 가슴을 가로지른 연주문 장식 등에서 라마불상의 특징을 볼 수 있음

〈대덕9년명 금동문수보살좌상〉,
1305년

〈지원2년명 석가불좌상〉,
1336년

2) 건축

① 라마 사원과 탑의 건축

- 원의 시조 쿠빌라이(忽必烈)가 라마교를 크게 제창하여 라마 사원, 라마탑과 같은 티베트의 라마 불교 건축이 중국 내륙으로 급속히 전파됨
- 〈묘응사 백탑〉: 네팔에서 건너 온 공예가가 세운 라마탑
- 〈거용관 운대〉: 길 위에 세운 문루 위에 라마탑 3기를 올린 형식의 건축물을 '과가탑(過街塔, 길이 뚫린 탑)'이라 하는데, 이 중 문루 부분을 '운대(雲臺)'라고 하며 현재는 위의 탑 3기는 모두 소실되고, 백대리석으로 축조한 아래의 운대만 남아 있음

〈묘응사 백탑〉, 원

〈거용관 운대〉, 원

✏️ 요점정리 및 주요 용어

1. 요점정리

1) 원대에는 몽골 유목민족의 특성상 한림도화원을 통해 체계적으로 화원을 육성하지 않고, 필요에 따라 임시적으로 화가를 동원하는 방식을 선호하였기 때문에 화원에 의한 창작활동이 크게 위축되어 원체화풍이 급격히 쇠퇴함

2) 남송을 그리워하며 충절의 마음을 드러내는 유민화가(遺民畫家)들이 출현하여 나라를 잃은 분노나 이민족에 대한 비판을 상징적인 주제로 표현하거나, 한족이 다스리던 이전 시대의 회화 양식을 동경한 복고적 화풍을 추구함

3) 몽골의 박해를 피해 강남에 은거하던 문인들이 많은 여유시간 동안 서화의 창작에 몰두하게 됨으로써 문인화의 전성시대가 시작되었고, 원대를 기점으로 중국의 회화는 문인화가 화단을 주도하는 시대로 접어들게 됨

4) 조맹부는 전통을 숭상하는 태도인 '고의(古意)'를 그림을 그리는 데 있어서 가장 중요한 덕목이라 여김에 따라 남송 마하파의 섬세하고 강한 필선을 비판하고, 북송 이전의 화법, 특히 당대(唐代)의 화법을 따를 것을 주장함

5) 〈작화추색도〉에서 역삼각형의 전체 구도는 당나라 왕유와 오대 동원의 평원산수에서 차용하고, 우뚝 솟은 산의 형상이나 해조묘의 나무 표현은 북송대의 화풍에서 차용했으며, 산을 청록으로 설채한 것은 전선의 청록산수 화풍에서 영향을 받는 등 다양한 화풍을 종합하여 표현함

6) 오진의 〈어부도〉는 전체적으로 조맹부의 화면 구성을 따르고 있으며, 고기를 잡고 있는 어부가 아니라 낚싯대를 드리운 채 생각에 잠겨있는 어부를 묘사하여, 현실사회에 대한 불만을 간접적으로 드러냄

7) 예찬의 〈용슬재도〉는 가로로 긋다가 수직으로 꺾어지는 절대준을 이용하여 기하학적인 느낌을 강조함으로써 청대(淸代) 황산파(黃山派)의 기하학적 화풍에 영향을 미침. 강을 사이에 두고 두 개의 언덕을 배치하는 '일하양안(一河兩岸)' 구도가 돋보이며, 거칠고 메마른 서예적 필치는 탈속의 경지를 보여줌

8) 황공망은 수묵을 사용하여 구륵(鉤勒), 준(皴), 염(染)을 가한 후에 자석(황갈색 광물) 계열의 색채를 엷게 바림하여 전체적으로 푸른 기운과 황갈색 기운이 감도는 '천강산수(淺絳山水)'도 즐겨 그림

9) 왕몽은 나머지 문인들과 달리 채색이 화려하고 화면을 가득 채우는 구도법을 사용하여 문인화단에 충격을 안겨줌

10) 당체의 〈방곽희추산행려도〉는 이곽파 화풍을 따르면서도 원대의 달라진 산수표현을 잘 보여줌. 중앙에 유기적으로 연결된 하나의 산이 우뚝 솟은 곽희의 그림에 비해, 조각으로 나누어지고 회화적으로 재구성된 산으로 표현되고, 나무도 회화성을 위해 사실성을 잃은 모습으로 표현됨

11) 원대의 청자에는 기면 위에 별도의 얇은 문양판을 덧붙여 장식하는 '첩화문(貼花紋)'이나 철화 문양이 검은 점처럼 드문드문 있는 '철반문(鐵班紋)'이 많이 활용됨

12) 〈대덕9년명 금동문수보살상〉은 티베트로부터 영향을 받아 처음으로 등장한 라마교 양식의 불상으로, 보석이 감입된 기법과 화려하고 세련된 조형미가 특징임

2. 주요 용어

• 유민화가	• 무근란	• 노근란
• 고의	• 원사대가	• 옥우법
• 일하양안	• 천강산수	• 귀면준
• 원대 이곽파	• 첩화문	• 철반문
• 라마교	• 과가탑	

제**7**장 명 시대(1368~1644)

1. 한족 왕조의 부활

1) 홍무제(洪武帝)의 등장

① 강남에서 시작된 한족의 반원항쟁에서 중심적인 역할을 한 주원장(朱元璋)이 몽골 세력을 만리장성 이북으로 몰아내고 중국을 재통일한 후 스스로 '홍무'라는 연호를 써서 황제의 자리에 오름

② 역대의 통일왕조는 모두 화북 지역에서 건국되었기 때문에 명 왕조는 강남 지방에서 일어나 중국 전역을 통일한 최초의 왕조가 됨

2) 한족 문화의 복원

① 황제권의 강화, 중농정책, 자국을 보호하고자 바다를 봉쇄한 해금(海禁)정책 등과 함께 한족의 전통 문화를 복원하는 데 주력함에 따라 명대 문화계에는 복고주의가 만연하게 됨

② 국제적인 문화 발달이 저해되기도 했으나, 한편으로 전통 안에서 격조 있는 변형을 추구하는 새로운 기풍이 형성되기도 함

2. 회화

1) 특징

(1) 화원 제도의 부활
① 송대의 문화를 부활하고자 하는 복고사업의 일환으로 한림도화원과 유사한 기구가 신설됨에 따라 많은 화가들이 궁정에서 활동함
② 초기의 궁정화가 중에는 직업화가와 문인화가가 섞여 있었기 때문에 명의 궁정화풍에는 문인화적 요소가 많이 가미되어 있음

(2) 직업화가와 문인화가의 대립
① 궁정화가나 절파에 속하는 직업화가, 오파와 송강파에 속하는 문인화가의 대립 구도가 형성되었으며, 전반기에는 직업화가의 화풍이 강세를 보였지만 오파의 등장 이후부터는 문인화가의 화풍이 화단을 주도함
② 명 말기에는 직업화가와 문인화가의 구분이 모호해지면서 절충적이고 개성이 강한 화가들이 등장하게 되었으며, 생계를 위한 화가들로 인해 문인화가 상거래의 대상이 되기도 함

(3) 방작의 유행
동기창을 중심으로 한 송강파의 등장으로, 원사대가의 화풍을 모방하려는 풍조와 함께 그림에 '倣 ○ ○ 筆意(방 ○ ○ 필의: ○ ○의 필의를 모방하다)'라고 써넣는 방작이 유행하게 됨

2) 초기 궁정화가
① 변문진(邊文進, 생몰년 미상)
〈삼우백금도〉, 1413년: 세한삼우 위에서 노는 수많은 새를 그린 그림으로, 명대 화원화풍에서 유행했던 문인화의 주제(세한삼우)와 직업화가들이 즐겨 쓰는 주제(화조화)를 결합하는 방식으로 화면을 구성함. 새의 개별적인 표현법은 북송대 휘종 황제 시기의 새들과 닮아 있으나 복잡한 화면 구성은 명대 화단에서 새롭게 나타남

② 임량(林良, 1428~1494)
〈추림취금도〉, 명대: 임량은 변문진 이래 가장 뛰어난 화조화가로 평가받으며, 특히 '수묵사의(水墨寫意) 화조화'를 개척하여 먹만으로 화조화를 그림. 변문진의 화조화와 같이 복잡한 구성을 취하고 있으며 활기차고 자신감 넘치는 필력을 특징으로 함. 수묵으로 화조화를 그리는 새로운 화풍은 조선 중기 조속과 조지운의 화조화에도 영향을 미침 **2016**

③ 이재(李在, ?~1480)
〈방곽희희산수도〉, 명대: 곽희의 〈조춘도〉를 바탕으로 했으나, 전체 경물이 혼잡하고 무질서하게 배치되어 있으며, 산은 도안화되어 있고 사찰이 부자연스럽게 자리 잡고 있음. 이러한 경향은 명대 산수의 대표적 특징이며, 절파 화풍의 기초가 됨

변문진, 〈삼우백금도〉,
1413년, 견본채색

임량, 〈추림취금도〉, 명,
견본수묵

이재, 〈방곽희산수도〉, 명, 견본담채

3) 절파(浙派) `2013` `2017` `2022`

① 절파는 대표 화가 대진의 고향 이름인 절강성(浙江省)에서 딴 이름으로, 15세기까지 남송원
체화풍이 잔존하였던 지역적 특색을 반영하여 마하파의 전통적인 구도와 수법을 구체화하면
서도 궁정화풍을 벗어난 느슨함과 자유분방함을 동시에 추구함

② 마하파보다 더 거칠고 흑백 대비가 강한 필묵을 구사하여 율동감을 강조하였으며, 마하파에
서 안개나 실루엣으로 처리했던 중경과 후경에 새롭게 경물을 삽입하고, 후경을 강하게 처리
하여 시각적 불안정성을 강조하는 등 의도적으로 복잡함과 무질서를 추구함

③ 후기 절파에 해당하는 오위(吳偉), 장로(張路), 장숭(蔣嵩) 등의 화풍은 문인들이 보기에 필치
가 너무 거칠고 조야하며 구성이 과격하였기에 경멸의 표현으로 '광태사학파(狂態邪學派)'라
고 불림

④ 절파 화풍은 조선 초기 강희안에게 영향을 미쳤고, 사회적 혼란기인 조선 중기에 이르러 크게
유행하게 됨

⑤ 대진(戴進, 1388~1462년경)

• 명대의 뛰어난 화원이었으나, 황제를 알현할 때 입는 관복의 색인 붉은색을 어부의 옷에
은유적으로 칠했다는 이유로 파면당한 후 고향인 절강성 항주(杭州)로 귀향하여 궁정화풍
에 원대의 문인화풍을 가미한 새로운 화풍인 절파의 중심 인물로 활동함

• 〈춘유만귀도〉, 명대: 변각구도로 그려진 화면의 아랫부분은 마원의 그림을 연상시키지만,
위쪽은 후경이 전경과 마찬가지로 강하게 그려지고 경물들의 연계성이 떨어지는 등 의도
적인 무질서와 복잡함을 드러내고 있음

• 〈산수도〉, 명대: 화면 아래 문인들의 모습은 문인화와의 연관성을 보여주고, 화면 위로
솟아오른 산은 부벽준으로 흑백 대비가 강하게 처리되어 북종화 양식을 보여줌

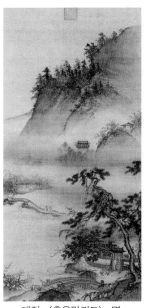

대진, 〈춘유만귀도〉, 명,
견본수묵

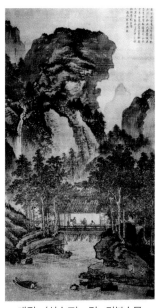

대진, 〈산수도〉, 명, 견본수묵

⑥ 장로(張路, 1464~1538)

- 거친 필치와 과감한 구도를 구사하여 오위, 장숭과 함께 광태사학파로 불림
- 〈산수인물도〉, 명대: 근경의 인물과 나무를 선의 굵기에 변화를 많이 주어 거칠게 그리고, 중경의 산을 부벽준으로 강하게 처리하여 절파 양식을 그대로 보여줌
- 〈어부도〉, 명대: 강한 부벽준으로 화면 오른쪽의 절벽을 기울어지게 처리하여 화면의 역동성을 강조하며 근경의 인물을 거친 필치로 부각시킴. 조선 초기 강희안의 〈고사관수도〉에 영향을 미침

장로, 〈산수인물도〉, 명, 견본수묵

장로, 〈어부도〉, 명, 견본수묵

4) 오파(吳派) `2023`

① 오파의 창시자인 심주의 고향 강서성(江西省) 오현(吳縣)의 지명을 따서 오파라는 이름이 붙었으며, 명대의 중국 화단이 문인화 위주로 전개되는 데 큰 역할을 함

② 원사대가의 필법을 바탕으로 하면서도 형식에 지나치게 구애받지 않고 신선하고 세련된 색채와 자유로운 화면 구성을 추구함

③ 심주(沈周, 1427~1509)

- 벼슬을 택하지 않고 부유한 지주로서 학자들과 수장가들 모임의 일원으로 은둔생활을 즐겼으며, 마하파부터 원사대가 화풍에 이르기까지 광범위한 양식을 습득함
- 명대 문인화 전개의 선구자로, 원대 이후로 저조했던 문인화를 부흥시킴
- 견고한 필치, 세련미와 절제를 동시에 추구하는 맑은 색채, 인간적인 온기가 느껴지는 풍성한 화면 구성 등을 특징으로 함
- 자신이 자란 오현(현재의 소주)의 경치를 그림으로 남김으로써 문인실경산수화의 선구적인 업적을 이룩함
- 〈책장도〉, 명대: 예찬의 일하양안 구도와 갈필의 효과를 살려 담백하게 표현한 필묵법 등을 본받은 작품으로, 예찬의 그림에 비해 근경과 원경이 좀 더 짜임새 있게 연결되고 있고 산의 괴량감을 더 강조했다는 점에서 예찬의 양식이 명대에 어떻게 변화되었는지를 잘 보여주고 있음
- 〈야좌도〉, 1492년: 비가 그친 달밤에 책상 앞에 앉아 외부 세계와 내면과의 조화에 대해 고찰한 경험을 그림으로 표현하고, 그에 대한 자신의 생각을 제발로 써 넣음으로써 그림을 통해 철학적인 물음을 던지는 격조 높은 문인화의 경지를 보여줌
- 『사생첩』, 1494년: 일상생활에서 찾아볼 수 있는 고양이, 닭, 게, 새우, 꽃 등의 여러 물상들을 19장으로 표현한 화첩으로, 문인들이 다루지 않았던 주제에 폭넓은 관심을 가졌다는 점에서 선구적인 역할을 함

심주, 〈야좌도〉, 1492, 지본담채

심주, 〈사생첩〉중 게와 새우, 1494년, 지본수묵

심주, 〈사생첩〉중 고양이, 1494년, 지본수묵

심주, 〈사생첩〉중 닭, 1494년, 지본수묵

심주, 〈책장도〉, 명, 지본수묵

④ 문징명(文徵明, 1470~1559)

- 심주에게서 그림을 배운 후 사교와 제자 양성에 주력하여 심주의 새로운 화풍을 널리 퍼뜨리는 데 큰 역할을 함
- 원사대가 중 특히 왕몽의 복잡한 화풍을 선호하여 치밀한 필치와 강한 채색으로 스승인 심주와는 다른 길을 걸었으며, 채색을 좋아하면서 준법 사용을 자제해갔던 문징명의 태도가 아들인 문가(文嘉), 조카 문백인(文伯仁), 진순(陳淳), 육치(陸治) 등의 제자들에게도 전해져서 윤곽선으로만 그리거나 채색을 선호하여 준법을 구사하지 않게 됨에 따라 건실한 그림이 되지 못한 한계를 드러냄
- 〈우여춘수도〉, 1509년: 준법을 자제하고 채색 위주로 그린 대표적인 작품으로, 사물을 모두 경사지게 처리하여 의도적으로 수평성을 깨뜨림으로써 화면에 긴장감을 부여하는 근대적 감각을 보여주고 있으며, 심하게 뒤틀린 나무와 기암괴석 등을 통해 과거시험에 수없이 떨어졌던 고뇌와 인고(忍苦)를 조형화함

문징명, 〈우여춘수도〉, 1509,
지본채색

5) 송강파(松江派)

① 후기의 오파가 건실한 구도와 세부처리를 추구하지 않고 윤곽선만으로 그리거나 기발한 아이디어만 추구하는 등의 감각적 화풍으로 흐르게 된 것을 퇴보라고 인식하고, 순수한 문인화를 추구하기 위해 등장함

② 화정(華亭) 지역을 중심으로 모인 화가들이라 '화정파'라고도 불리며, 고정의(顧正誼), 막시룡(莫是龍), 동기창(董其昌), 진계유(陳繼儒), 심사충(沈士充) 등이 포함됨

③ 원사대가를 모방하고 특히 황공망을 으뜸으로 여겼으며, 옛 대가의 그림을 따르는 것을 필수 덕목으로 여겨 '방작(倣作)'을 선호함

④ 동기창(董其昌, 1555~1636)

- 진사 시험에서 3위로 급제하여 한림원(翰林院) 근무와 왕세자의 스승 직책을 거치고, 높은 관직에 오르는 과정에서 서화에 대한 식견을 높여 당대 최고의 서화 수장가, 비평가, 서예가, 화가로 평가받음
- 자신의 그림에서 문인의 미적 이념들을 실현시켰을 뿐만 아니라 자신의 비평을 통해 그 작품들에 이론적 기반까지 부여함
- 방작을 최고의 가치로 여기되, 전통의 계승과 그 속에 새로운 변화를 삽입하는 것을 추구하였으나, 동기창 후대의 계승자들은 전통의 모방에만 치중하는 잘못된 결과를 낳게 됨
- 문인화의 전통이 다른 어떤 전통보다 우월하다는 것을 논증하고자 송강파의 동료 화가들과 함께 '남북종론(南北宗論)'을 펼침으로써 직업화가로 구성된 북종화가 아닌 문인화가로 구성된 남종화를 따라야 한다는 '상남폄북론(尙南貶北論)'을 주장함 `2012` `2017`

> **더 알아보기** **동기창의 남북종론**
>
> 문인의 그림은 왕우승(왕유)으로부터 시작되었다. 그후 동원·거연·이성·범관이 적자(嫡子)요, 이용면 (이공린)·왕진경(왕선)·미남궁(미불)·미호아(미우인)가 모두 동원과 거연으로부터 나왔으며, 그후 곧바로 원사대가 황자구(황공망)·왕숙명(왕몽)·예원진(예찬)·오중규(오진)에 이르렀는데, 이들도 모두 그 정전(正傳)이다. 우리 명의 문징명과 심주도 또한 멀리서 의발(衣鉢)을 접했다.
> 마원과 하규 및 이당, 유송년 같은 사람들은 또한 대이장군(이사훈)의 파로 우리들이 마땅히 배워야 할 바가 아니다.

> **더 알아보기** **막시룡의 남북종론**
>
> 선가(禪家)에 남북이종(南北二宗)이 있어 당나라 때 처음 나뉘어 졌는데, 그림의 남북 이종 또한 당나라 때 나뉘어졌다. 다만 그 사람이 남북인이 아닐 뿐이다. 북종은 이사훈, 이소도 부자의 착색 산수가 유전하여 송의 조간, 조백구, 조백숙이 되었다가 마원, 하규에 이르렀고, 남종은 왕유가 처음으로 선담법을 써서 구작의 법을 일변시킨 이래 그것이 전하여 장조, 형호, 관동, 곽충서, 동원, 거연, 미불, 미우인이 되었다가 원사대가에 이르렀는데…

- 〈청변산도〉, 1617년: 그림에 동원의 법으로 그렸다고 써 넣으며 동원의 필치를 바탕으로 하면서도, 황공망의 화풍도 보이고 산 정상은 미법(米法)으로 처리하는 등 선대의 문인화 양식을 종합적으로 반영함. 산의 줄기를 여러 갈래의 흰색 띠로 표현함으로써 평면성을 부각시키는 근대적 시각을 선보임
- 〈방왕몽산수도〉, 명대: 왕몽의 산수를 방작한 것으로, 우모준을 중심으로 하는 왕몽의 화법에 수직으로 떨어지는 필선이나 화면을 크게 양분하는 구도 등의 다양한 고전양식을 접목함

동기창, 〈청변산도〉 부분,
1617년, 지본수묵

동기창, 〈방왕몽산수도〉, 명, 지본채색

6) 환상파(幻想派)

① 명대 후기부터 환관(宦官)들이 정치에 관여하여 부정부패가 만연하였고 문인들이 자주 숙청을 당하였기 때문에 정치에 대한 혐오가 팽배해짐

② 혼란이 심화된 명 말기에는 비현실적인 이상향을 추구하는 풍조가 만연하여, 신선이 사는 세상을 그리워하거나 골동의 취미에 빠지는 등 현실의 고통에서 벗어나고자 하였으며, 화단에서도 그러한 풍조를 따르는 정운붕, 진홍수, 오빈, 최자충 등이 등장하여 환상파 혹은 변형주의자로 불리게 됨

③ 정운붕(丁雲鵬, 1547~1621)
- 도석인물화를 잘 그렸고, 대상의 변형을 통해 괴이한 느낌을 주는 표현이 두드러짐
- 〈세상도〉, 1588년: 코끼리 상(像)과 사물의 상(相)이 같은 발음인 점을 이용하여 마음의 형상을 씻는다는 의미를 내포하고 있음. 화면에 보이는 고졸하고 괴이한 분위기를 통해 강한 인상을 남김

④ 진홍수(陳洪綬, 1598~1652)
- 과거에 실패한 이후에 그림을 그리며 생계를 도모하다가 승려가 되었으며, 인물, 화조, 산수에 두루 뛰어났는데 모두 고풍스런 기법으로 처리하여 이색적이면서도, 공필로 정세한 표현을 잘함
- 육조시대에 활동했던 고개지의 그림을 보는 것과 같은 의습 처리는 당시의 골동취향을 반영한 것임
- 〈선문군수경도〉, 1638년: 고모의 60세 생신 축하를 위해 그린 그림으로, 고모를 4세기 중반 남북조 시대에 활동했던 뛰어난 여학자 선문군(宣文君)에 비유함으로써 복고적 취향을 드러내고 있음

⑤ 최자충(崔子忠, ?~1644)
- 과거에 낙방한 후 화가로 생을 보냈으며, 비사교적이었고 그림 파는 것에 열심히 아니었기 때문에 가난으로 고생하였으나 그의 그림은 새로운 면모가 많은 뛰어난 작품으로 평가됨
- 〈복생수경도〉, 명대: 평면적이며 도안적이고 반추상적인 성격을 띠는 작품으로, 이미 삼차원적 표현의 한계를 뛰어넘고자 하였으며, 중국화의 추상화 작업에 큰 진전을 이룩함

⑥ 오빈(吳彬, 1573~1652)
- 신선의 이상향에 살고 싶은 마음을 잘 표현한 작가로, 깊은 산속에 요새와 같은 집이 있고 비현실적으로 높이 치솟은 뒷산을 표현하는 등 판타지를 동경하는 명 말기의 분위기를 강조함
- 〈산음도상도(권)〉, 1608년: 자신이 직접 여행한 곳을 환상의 세계이자 천상의 세계로 표현함으로써, 그림을 보는 것만으로도 보는 이들이 행복의 세계로 들어갈 수가 있도록 유도함

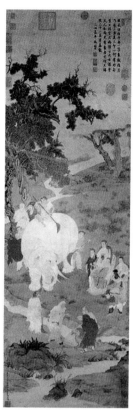

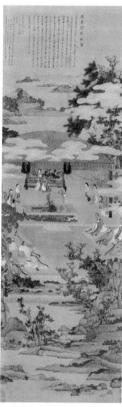

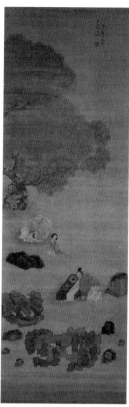

정운붕, 〈세상도〉, 1588, 지본채색

진홍수, 〈선문군수경도〉, 1638, 견본채색

최자충, 〈복생수경도〉, 명, 지본채색

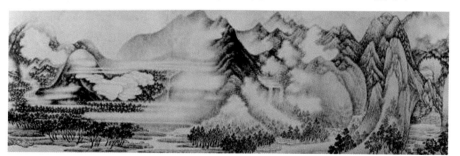

오빈, 〈산음도상도(권)〉 부분, 1608, 지본담채

3. 공예

1) 화려한 도자기의 유행

① 청화백자

청화백자의 제작 기술이 급격하게 발전하면서, 무늬가 매우 정교하고 기벽이 종이처럼 얇아
지는 등 기술적으로 가장 완성된 상태가 됨

② 두채(豆彩) `2021`

유약 위에 문양을 그리는 '상화(上繪)기법'의 일종. 청화로 문양의 윤곽선을 그리고 유약을
발라 고온에서 번조한 후, 청화 윤곽선 안에 녹색, 적색, 황색 등의 안료를 칠해서 다시 저온
에서 번조하는 기법이 개발됨. 이런 경우 청화는 유약 아래에 그려지므로 '유하채(釉下彩)'라
하고, 그 위에 칠하는 안료들은 유약 위에 칠해지므로 '유상채(釉上彩)'라 함. '두채'라는 말
은 주로 콩색을 닮은 녹색을 유상채로 사용하는 데서 유래함

③ 오채(五彩)

적색, 녹색, 황색, 청색, 흑색 등의 안료를 유하채와 유상채에 나눠서 칠하는 기법의 도자기
를 일컫는 말로, '상화기법'에 속함. 두채는 유하채에 청화로 테두리만 그렸지만, 오채는 유
상채와 유하채에 정해진 안료 없이 자유롭게 채색한다는 차이점이 있음

〈청화 용도문 발〉, 명

〈청화 산수문 완〉, 명

〈두채 단화문 완〉, 명

〈오채 연지어조문 호〉, 명

〈오채 용문 병〉, 명

더 알아보기 하회기법과 상회기법의 단면도

하회기법

상회기법

2) 금속공예의 발달

① 법랑(琺瑯)

명대에 새롭게 등장한 금속공예 분야로, 바탕이 되는 금속기의 표면에 문양의 테두리에 따라 금속선을 붙인 후, 테두리 안에 유약을 발라 저온에서 구워내는 기법을 가리키며 '겹사법랑' 혹은 '유선칠보'라고 부름

〈겹사법랑 반련문 합〉, 명

〈겹사법랑 용문 호〉, 명

4. 조각과 건축

1) 조각

(1) 전통양식

① 당·송 불상의 전통적 양식을 계승한 불상이 명 말기까지 이어짐

② 〈성화 18년명 철제나한상〉, 1482년: 하남성(河南城) 운암사(運岩寺)에서 반출된 것으로, 사실성에 기초를 둔 단아한 모습으로 제작됨

③ 〈만력 24년명 금동불입상〉, 1607년: 불신의 비례가 적절하고 어깨 위를 덮고 있는 법의가 망토와 같이 팔(八)자 식으로 펼쳐지고, 군의(裙衣)의 아랫단 역시 팔자 식으로 밀착된 모습으로 표현됨

(2) 라마불상 양식과 전통 양식의 절충

① 티베트 불상을 모델로 네팔, 티베트, 명나라 장인들에 의해 라마불상이 활발하게 조성됨에 따라 라마불상과 전통불상의 양식이 공존하는 절충 양식이 등장하게 됨

② 〈경태 5년명 무량수불좌상〉, 1454년: 머리의 화려한 보관과 영락 장식 등에서 라마불상의 특징을 볼 수 있으나, 얼굴이나 불신의 표현은 전통적인 양식을 따르고 있음

〈성화 18년명 철제나한상〉, 1482년 〈만력 24년명 금동불입상〉, 1607년 〈경태 5년명 무량수불좌상〉, 1482년

2) 건축

(1) 건축의 정형화

① 송대부터 시작된 건축 기술의 발전과 정형화 작업이 무르익어 더욱 완벽해짐

② 〈자금성〉: 명대의 가장 탁월한 건축군으로 꼽히며, 음양오행과 풍수사상을 바탕으로 공간 예술, 배수, 난방, 안전 등 모든 측면에서 뛰어난 기술을 자랑함

〈자금성〉 전경

 요점정리 및 주요 용어

1. 요점정리

1) 명대 초기의 궁정화가 중에는 직업화가와 문인화가가 섞여 있었기 때문에 명의 궁정화풍에는 문인화적 요소가 많이 가미되어 있음

2) 궁정화가나 절파에 속하는 직업화가, 오파와 송강파에 속하는 문인화가의 대립 구도가 형성되었으며, 전반기에는 직업화가의 화풍이 강세를 보였지만 오파의 등장 이후부터는 문인화가의 화풍이 화단을 주도함

3) 변문진의 〈삼우백금도〉는 세한삼우 위에서 노는 수많은 새를 그린 그림으로, 명대 화원화풍에서 유행했던 문인화의 주제(세한삼우)와 직업화가들이 즐겨 쓰는 주제(화조화)를 결합하는 방식으로 화면을 구성함

4) 절파는 마하파보다 더 거칠고 흑백 대비가 강한 필묵을 구사하여 율동감을 강조하였으며, 마하파에서 안개나 실루엣으로 처리했던 중경과 후경에 새롭게 경물을 삽입하고, 후경을 강하게 처리하여 시각적 불안정성을 강조하는 등 의도적으로 복잡함과 무질서를 추구함

5) 오파는 원사대가의 필법을 바탕으로 하면서도 형식에 지나치게 구애받지 않고 신선하고 세련된 색채와 자유로운 화면 구성을 추구함

6) 문징명은 원사대가 중 특히 왕몽의 복잡한 화풍을 선호하여 치밀한 필치와 강한 채색으로 스승인 심주와는 다른 길을 걸었으며, 채색을 좋아하면서 준법 사용을 자제해갔던 문징명의 태도가 아들인 문가(文嘉), 조카 문백인(文伯仁), 진순(陳淳), 육치(陸治) 등의 제자들에게도 전해져서 윤곽선으로만 그리거나 채색을 선호하여 준법을 구사하지 않게 됨에 따라 건실한 그림이 되지 못한 한계를 드러냄

7) 송강파는 후기의 오파가 건실한 구도와 세부처리를 추구하지 않고 윤곽선만으로 그리거나 기발한 아이디어만 추구하는 등의 감각적 화풍으로 흐르게 된 것을 퇴보라고 인식하고, 순수한 문인화를 추구하기 위해 등장함

8) 동기창은 방작을 최고의 가치로 여기되, 전통의 계승과 그 속에 새로운 변화를 삽입하는 것을 추구하였으나, 동기창 후대의 계승자들은 전통의 모방에만 치중하는 잘못된 결과를 낳게 됨

9) 오채는 적색, 녹색, 황색, 청색, 흑색 등의 안료를 유하채와 유상채에 나눠서 칠하는 기법의 도자기를 일컫는 말로, '상회기법'에 속함. 두채는 유하채에 청화로 테두리만 그렸지만, 오채는 유상채와 유하채에 정해진 안료 없이 자유롭게 채색한다는 차이점이 있음

10) 법랑은 명대에 새롭게 등장한 금속공예 분야로, 바탕이 되는 금속기의 표면에 문양의 테두리에 따라 금속선을 붙인 후, 테두리 안에 유약을 발라 저온에서 구워내는 기법을 가리키며 '겹사법랑' 혹은 '유선칠보'라고 부름

2. 주요 용어

• 세한삼우	• 수묵사의 화조화	• 방작
• 절파	• 광태사학파	• 오파
• 송강파	• 남북종론	• 환상파
• 두채	• 오채	• 법랑

본 교재 인강·무료 기출해설 특강 teacher.Hackers.com

제8장 청 시대(1644~1912)

1. 새로운 이민족의 통치

1) 한족 문화의 존중과 청의 부흥

① 1627년 국호를 청으로 한 만주족(滿洲族)이 세력을 확장하여 명과 대결하던 중 마침내 1644년 북경까지 점령하면서 명은 멸망하였고, 청의 4대 황제 강희제(康熙帝)가 1683년에 중국전 영토를 통일함

② 만주족의 지배기였으나, 중국 사회의 지도층을 회유하여 협력을 이끌어내기 위한 목적으로 중국 문화와 중국적 통치 방식에 대한 존중을 바탕으로 사회의 안정과 질서를 유지하는 정책을 펼침

③ 강희제는 중국 역사상 가장 긴 기간 동안 재위(1661~1722)한 황제이자 가장 위대한 황제로 평가받으며, 중국 전역에 평화를 가져다 주고 중국을 유럽 열강들과 활발한 교류를 펼치는 아시아 최강의 국가로 발전시킴

2) 고전 연구의 시대

『고금도서집성』(1729)이나 『사고전서』(1781)의 편찬 등 방대한 규모의 고전 문헌 연구 사업을 통해 중국 내에서는 고증학을 배우고, 고대 서화와 청동기를 열광적으로 수집하는 풍토가 크게 유행하게 됨

3) 서구 열강들의 횡포와 청의 몰락

① 아편전쟁의 패배로 영국과 굴욕적인 '남경조약(1842)'을 맺음에 따라 홍콩을 영국에 넘겨주고 상해, 광동, 하문, 복주, 영파 등의 주요 항구를 개항함

② 이후 미국, 프랑스 등의 다른 서구 열강들과도 비슷한 수준의 불평등 조약을 맺으면서 청은 서서히 몰락의 길을 걷게 됨

2. 회화

1) 특징

① 문인화의 우대

청의 통치자들은 학문과 예술을 사랑하여 명대에 성행하였던 문인화를 우대함에 따라 궁정에서도 동기창을 따르던 정통파 계열의 화가들이 주도권을 갖게 됨

② 서양화법의 통용

낭세령과 같은 뛰어난 그림 실력을 갖춘 서양 선교사들이 궁정에 발탁되어, 서양화법으로 각종 기록화를 제작함에 따라 중국 화원들 사이에서도 서양화 기법에 대한 관심이 증가하게 됨

③ 유민화가의 등장

- 원대와 같이 이민족의 지배를 받은 청대에도 석계, 팔대산인, 석도, 홍인 등의 유민화가들이 등장하여 은거와 저항을 주제로, 방작을 부정하고 개성적인 화풍을 선보임
- 팔대산인과 석도의 화풍은 방작을 멀리하고 개성적인 화풍을 추구했던 양주(揚州)지역의 직업화가 집단인 '양주팔괴(揚州八怪)'의 화풍 형성에 영향을 미침

④ 상해 화단의 급부상

- 아편전쟁의 패배와 남경조약으로 인해 상해에 국제항구가 만들어지고, 순식간에 인구가 늘어나서 상업과 무역의 중심지가 됨에 따라 상해로 많은 화가들이 몰리면서 화단의 중심지로 급부상하게 됨
- 대중적이고 조야한 직업화가들의 그림이 크게 유행하여 문인들의 경멸을 받았으나, 곧 화단을 주도하는 세력으로 성장하게 됨

2) 사왕오운(四王吳惲)

① 동기창의 지도를 받았던 왕시민을 중심으로 함께 동기창의 이론과 화풍을 본받고자 한 왕감, 왕원기, 왕휘의 왕씨 네 명과 오력, 운수평 두 사람을 합쳐 '사왕오운(四王吳惲)'이라고 칭하며 서로 결속력이 강해, 청대 초기 화단을 이끄는 정통파로서 큰 영향력을 발휘함

② 철저한 복고주의를 지향하였으며, 방작에 지나치게 치우쳐 그림이 형식화됨에 따라 사의성과 이상성을 결여했다는 비판을 받기도 함 `2017`

③ 왕시민(王時敏, 1592~1680)·왕감(王鑑, 1598~1677)

- 모두 태창(太倉) 출신으로 집안도 같았기 때문에, 가까이 지내며 회화관도 거의 일치하고 작풍도 유사함
- 황공망 산수의 진수를 얻고자 방작을 추구하였고, 그림이 서로 유사해지는 것은 황공망의 핵심을 제대로 파악한 결과로 이해했기 때문에 개성이 결여되고 형식화되는 결과를 초래함

④ 왕휘(王翬, 1632~1717)

- 직업화가 출신이었으나 왕시민과 왕감으로부터 고화를 보는 법과 방작을 하는 방법을 배운 이후로 방작 전문가가 되었으며, 왕시민과 왕감이 사망한 후에는 중국 제일의 문인화가로 인정받게 됨
- 우산파(虞山派)의 시조로, 왕원기의 누동파와 함께 청대 정통파 화단을 양분함. 왕구(王玖), 양진(楊晋), 이세탁(李世倬), 서용(徐溶) 등이 우산파에 속함

⑤ 왕원기(王原祁, 1642~1715)
- 왕시민의 손자이자 진사로서 서화를 담당하는 고관이 되었고, 자신의 작품에 문기(文氣)를 표현하고자 노력함
- 청대 정통파의 지류인 누동파(婁東派)의 시조로, 조카 왕욱(王昱), 증손자 왕신(王宸), 제자 황정(黃鼎), 동방달(董邦達) 등과 함께 동기창의 회화 이념을 따라 방작에 전념함
- 〈방예찬산수도〉, 청대: 예찬의 산수를 방작하면서도 자신의 독특한 시각을 반영한 작품으로, 덩어리들을 잘게 부수어보는 '괴체분할(塊體分割)'을 시도함

⑥ 운수평(惲壽平, 1633~1690)
- 산수화도 잘 그렸으나, 왕휘와의 경쟁에서 밀려 화훼화로 화목을 바꾸게 되며, 담백하고 정갈하여 문인화훼화를 대표함. 오대 서희의 정신을 살려 주로 몰골법으로 그렸으며 오파의 화훼화를 계승한 면모도 함께 보임

왕시민, 〈방황공망산수도〉, 1670년, 견본채색

왕감, 〈방황공망산수도〉, 1675년, 견본채색

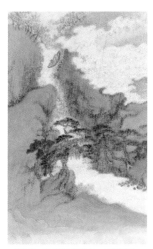

왕휘, 〈도화어정도〉, 1672년, 지본채색

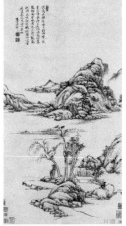

왕원기, 〈방예운림산수도〉, 청, 지본수묵

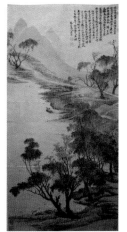

오력, 〈호전추색도〉, 1676, 지본채색

운수평 〈모란〉, 청, 지본채색

3) 궁정의 서양화 양식

이탈리아 선교사 낭세령(朗世寧, Giuseppe Castiglione, 1688~1766)을 중심으로 발달하였으며, 중국화의 재료로 서양화법을 구사하는 작품을 많이 제작하였으며 산수나 말 그림을 극사실적으로 묘사함

낭세령, 〈백준도(권)〉 부분, 1728, 견본채색

4) 유민화가

① 이민족의 지배에 대한 분노와 슬픔을 그림을 통해 나타내려 한 석계, 팔대산인, 석도, 홍인 등을 가리키며, 모두 신변의 안위를 위해 속세의 삶을 버리고 피치 못해 승려가 되었기 때문에 '사승(四僧)'이라고도 부름

② 방작을 경멸하고 자신의 화법을 살려 개성있는 그림을 그리는 것을 선호했기 때문에 사왕오운의 정통파와 대비되는 개념의 '혁신파'로 분류됨

③ 석계(石谿, 곤잔, 1612~1673)
- 원대의 전선과 같이 은거를 주제로 하는 그림들을 많이 그림으로써 소극적으로 저항감을 표출함
- 헝클어진 실타래같이 표현적이면서도 거친 준법을 구사하여 개성적인 색채를 강하게 드러냄
- 〈보은사도〉, 〈창취능천도〉 등이 대표작품에 해당함

④ 팔대산인(八代山人, 1626~1705)
- 명나라 왕족 후손이지만 명의 멸망과 함께 승려가 되었으며, 핵심을 찌르는 날카로운 필선으로 물고기, 새, 화초, 채소 등 일상의 여러 사물들을 그림
- 주제는 비교적 섬세하게 그리고 바위 등의 소재는 감필을 사용하여 반추상으로 그림으로써 둘 사이의 독특한 조화를 이끌어냄
- 『안만첩』, 1694년: 무한한 공간 속의 바위 위에 앉아 졸고 있는 작은 새, 바위와 같이 생긴 화난 물고기, 물고기처럼 보이는 바위 등 주변의 사물들을 통해 저항의식을 표출함

석계, 〈창취능천도〉, 청, 지본채색

팔대산인, 〈성난물고기〉, 1694, 지본수묵

팔대산인, 〈쌍부〉, 1699,
지본수묵

⑤ 석도(石濤, 1642~1707) 〔2017〕

- 팔대산인과 함께 명나라 왕족 출신이며, 방작을 경멸하여 자신만의 자유로운 화법으로 그림을 그리고자 함
- 당시 성행했던 황산파(黃山派)의 영향을 받았으나 황산파의 특징인 메마른 필선의 기하학적 윤곽선을 쓰는 대신 먹을 진하게 쓰고 각진 형태를 추구하지 않으며 자유로운 변형을 가하는 방법을 택함
- 〈산수도〉, 1690년: 산이 춤을 추듯이 흥겹게 출렁이는 자유로운 필선을 사용하였으며, 분홍색과 푸른색의 굵은 점들을 산 전면에 흩뿌려 놓음으로써 전통에서 완전히 벗어난 혁신적인 화풍을 제시함
- 〈만악점도〉, 1685년: 화면을 압도하는 굵고 진한 점들과 뒤엉켜 돌아가는 필선을 통해 표현성을 극대화하고 전통을 깨뜨렸으며, 석도와 팔대산인의 파격적인 화풍은 양주팔괴 화풍의 뿌리가 됨

석도, 〈산수도〉 부분, 1690후반, 지본담채

석도, 〈만악점도〉 부분, 1685, 지본수묵

⑥ 홍인(弘仁, 1610~1664)
- 명말청초(明末淸初)에 걸쳐 새롭게 명소로 등장한 황산의 실경을 그린 황산파를 이끈 인물로, 황산파는 홍인의 고향인 안휘성(安徽省)의 이름을 따 '안휘파'라고도 불림
- 윤곽선을 많이 쓰고 준법은 사용하지 않으며 각이 진 형태로 황산을 표현하고, 작품들을 판화로 제작하여 우리나라와 일본 등 해외에까지 널리 알림
- 〈산수도〉, 청대: 준법을 생략한 윤곽선 위주의 각진 형태로 황산을 표현하여 당시 방작을 기본으로 하던 화단에 새로운 바람을 일으킴
- 〈요룡송도〉, 청대: 바위 위에 소나무가 자라는 황산의 독특한 풍경에 주목하여 그린 작품으로, 절벽 위에 가냘프게 서 있는 한 그루의 소나무만을 주제로 한 것은 당시의 화단에서 매우 참신한 접근에 해당함

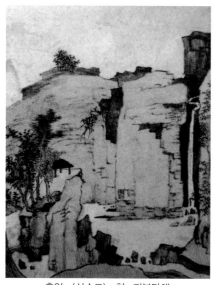
홍인, 〈산수도〉, 청, 지본담채

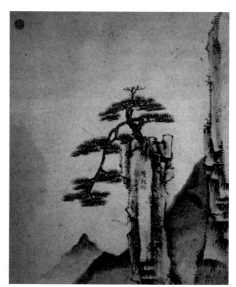
홍인, 〈요룡송도〉, 청, 지본담채

5) 양주팔괴(揚州八怪) 2018

① 소금 전매사업의 발달로 인해 학문과 예술의 중심지가 된 양주지역에서 염상(鹽商)들의 후원을 받아 활동하던 화가 중 법칙을 버리고 괴이한 화풍을 구사했던 8명을 일컫는 말로, 오늘날은 '양주화파'로 부르기도 함(김농, 이선, 왕사신, 이방응, 나빙, 황신, 고상, 정섭 등)

② 산수화보다 대중성이 높은 화훼화를 주로 그렸으나 방작을 멀리하고 시대를 앞선 전위적인 시도들을 자유롭게 적용함

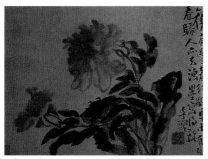

이선, 〈화훼도〉, 1738년, 지본담채

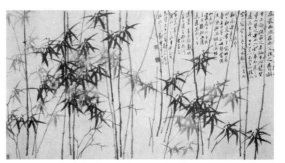

정섭, 〈묵죽도〉, 18세기, 지본수묵

황신, 〈소동파극립도〉, 1748년, 지본담채

김농, 〈화훼도책〉중 1엽, 18세기, 지본채색

김농, 〈보리고불도〉분, 18세기, 지본채색

6) 해상화파(海上畵派)

① 영국과의 두 차례 아편전쟁에서 처참하게 패배한 중국은 영국, 프랑스, 미국 등의 서구 열강에 문호를 개방할 수밖에 없었고, 그로 인해 광저우, 푸저우, 상해, 톈진과 같은 항구 도시가 급작스럽게 국제항구로 개방됨

② 해상화파는 국제항구가 된 상해에서 대중적인 그림을 그리며 활동한 화가군으로, 문인적 성향을 지닌 '금석화파'와 친인적으로 이루어진 '사임'으로 나뉨

③ 해상화파를 거치면서 청나라 화단에서는 산수화보다 화훼화가 새로운 주요 화목이 되었으며, 강한 채색을 구사하고 심지어는 서양홍(西洋紅)이라는 수입된 붉은 안료를 써서 서양의 맛을 내고자 하는 등 문인화 중심의 기존 중국 화단에 크나큰 변화를 불러일으킴으로써 근대회화의 서막을 열었다는 점에서 의의를 지님

④ 금석화파(金石畵派)

- 금석학(金石學)을 바탕으로 서예와 전각 등을 공부하여 문인적 성향을 지닌 화가들로, 조지겸, 오창석, 왕진이 대표적이며, 대중적 인기가 높은 화훼화를 서예적 필치로 그리거나 글씨를 많이 써넣어 문인화를 표방하고자 하였으나 강렬한 채색을 곁들여 대중성과 장식성을 높이는 데 치중함

- **조지겸(趙之謙, 1829~1884)**: 서예와 전각을 공부하였으며 금석학은 선대 대가들을 계승하는 본격적인 수준에 이르러, 화훼를 서예적인 필치로 문기 있게 그려냄. 꽃나무를 그리면서 꽃의 아름다움을 표현하기보다 새로운 질감의 표현에 관심을 가짐으로써 근대적인 미감을 선보임

- **오창석(吳昌碩, 1844~1927)**: 조지겸과 마찬가지로, 서예와 전각, 금석학에 심취하여 그림에 글씨를 많이 써 넣으며 문인화를 표방하였으나, 가게 개업 선물용으로 자손 번창과 부귀를 상징하는 등나무와 같이 대중적이고 화려한 화훼화를 주로 그려 양면성을 보임

오창석, 〈홍매도〉, 청, 지본채색

조지겸, 〈부귀도〉, 청, 지본채색

⑤ 사임(四任)

- 친인척 사이에 있는 임웅(任熊), 임훈(任薰,) 임예(任預), 임이(任頤)의 네 화가를 가리킴
- 대중들이 선호하는 인물화와 화훼화를 다루었으며, 인물화에서는 환상파 진홍수풍의 고졸한 그림을, 화훼화에서는 오창석류의 강렬한 채색이 강조된 그림을 제작함
- **임웅(任熊 1820~1857)**: 사임을 이끌었던 화가로, 산수, 인물, 화조를 잘 그렸는데 특히 인물화에 뛰어나 명말의 진홍수와 어깨를 나란히 할 만하다는 평을 들음. 그의 자화상은 사실적으로 묘사된 얼굴과 날카롭게 과장된 의복이 대조를 이루며, 당당히 선 자세와 커다란 두 발에서 근대 지향의 자아의식을 엿볼 수 있음
- **임이(任頤, 1840~1895)**: 임웅의 제자로, 자가 백년(伯年)이었기 때문에 본명보다 임백년으로 더 많이 불렸으며, 세련되고 깔끔한 화면 처리, 화려한 색조와 기발하고 참신한 주제를 특징으로 함. 초상화를 주로 그렸고, 화조화는 자연 경물과 전원 풍경을 함께 그렸으며 사임 중 대중적으로 가장 큰 인기를 얻어 수천 점의 그림을 남길 정도로 다작을 한 것으로도 유명함

임웅, 〈자화상〉, 청, 지본채색 임이, 〈산한위상〉, 청, 지본채색 임이, 〈오륜도〉, 청, 지본채색

3. 공예

1) 도자 기술의 완숙기

① 명대에 비해 기벽이 더 얇아지고, 이음새가 없으며 장식은 매우 세밀하면서도 단정해짐

② 유럽 수출용 자기가 제작되면서 서양 인물이나 신화를 그려 장식한 도자기가 등장함

③ 오채나 삼채, 에나멜 도료를 금속 대신 도자기 표면에 입혀 구워내는 법랑채 등 다양한 기법을 활용함

2) 골동품 모방 자기의 등장

고대 청동기나 옥기, 송대의 자기를 그대로 모방한 자기로, 청대의 유약과 안료가 매우 발달했음을 보여줌

3) 완상용 공예품의 유행

황실이나 상류층을 중심으로 자연물의 형상을 본뜬 완상용(玩賞用) 옥기가 많이 제작됨

〈분채 서양인물문 연병〉, 청 〈방고동희이준〉, 청 〈여치와 배추〉 완상용 옥기, 청

4. 조각과 건축

1) 조각

(1) 명대 불상 양식 계승

① 전통 양식과 라마불상 양식, 절충 양식이 혼재함

② 〈강희 25년명 금동사비관음보살상〉, 1686년: 표주박 모양의 상투머리, 화려한 보관, 보석을 감입한 장식 기법 등 라마불상 양식의 특징을 보여줌

③ 〈건륭 45년명 금동석가모니불좌상〉, 1780년: 불상의 얼굴과 불신은 전통 양식이지만 보석을 감입한 장식 기법에서 라마불상 양식과의 절충을 볼 수 있음

〈강희 25년명 금동사비관음보살상〉,
1686년

〈건륭 45년명 금동석가모니불좌상〉,
1780년

2) 건축

(1) 불교 건축의 발달

청 황제들의 불교에 대한 깊은 이해를 바탕으로 불교 건축이 크게 발전하였고, 그중에서도 라마불교 양식이 중심이 됨

라마탑 형식의 〈북경 진각사 금강보좌탑〉, 청

라마 불교의 중심인 〈수미복수지묘〉의 전경, 청

요점정리 및 주요 용어

1. 요점정리

1) 청의 통치자들은 학문과 예술을 사랑하여 명대에 성행하였던 문인화를 우대함에 따라 궁정에서도 동기창을 따르던 정통파 계열의 화가들이 주도권을 갖게 됨

2) 낭세령과 같은 뛰어난 그림 실력을 갖춘 서양 선교사들이 궁정에 발탁되어, 서양화법으로 각종 기록화를 제작함에 따라 중국 화원들 사이에서도 서양화 기법에 대한 관심이 증가하게 됨

3) 원대와 같이 이민족의 지배를 받은 청대에도 석계, 팔대산인, 석도, 홍인 등의 유민화가들이 등장하여 은거와 저항을 주제로, 방작을 부정하고 개성적인 화풍을 선보임

4) 아편전쟁의 패배와 남경조약으로 인해 상해에 국제항구가 만들어지고, 순식간에 인구가 늘어나서 상업과 무역의 중심지가 됨에 따라 상해로 많은 화가들이 몰리면서 화단의 중심지로 급부상하게 됨

5) 사왕오운은 철저한 복고주의를 지향하였으며, 방작에 지나치게 치우쳐 그림이 형식화 됨에 따라 사의성과 이상성을 결여했다는 비판을 받기도 함

6) 왕휘는 우산파(虞山派)의 시조로, 왕원기의 누동파와 함께 청대 정통파 화단을 양분함. 왕구(王玖), 양진(楊晉), 이세탁(李世倬), 서용(徐溶) 등이 우산파에 속함

7) 왕원기는 청대 정통파의 지류인 누동파(婁東派)의 시조로, 조카 왕욱(王昱), 증손자 왕신(王宸), 제자 황정(黃鼎), 동방달(董邦達) 등과 함께 동기창의 회화 이념을 따라 방작에 전념함

8) 팔대산인은 주제는 비교적 섬세하게 그리고 바위 등의 소재는 감필을 사용하여 반추상으로 그림으로써 둘 사이의 독특한 조화를 이끌어냄

9) 황산파는 윤곽선을 많이 쓰고 준법은 사용하지 않으며 각이 진 형태로 황산을 표현하고, 작품들을 판화로 제작하여 우리나라와 일본 등 해외에까지 널리 알림

10) 소금 전매사업의 발달로 인해 학문과 예술의 중심지가 된 양주지역에서 염상(鹽商)들의 후원을 받아 활동하던 화가 중 법칙을 버리고 괴이한 화풍을 구사했던 8명을 일컫는 말로, 오늘날은 '양주화파'로 부르기도 함

11) 문호 개방으로 국제항구가 된 상해에서 대중적인 그림을 그리며 활동한 화가군으로, 문인적 성향을 지닌 직업화가군과 대중적인 직업화가군으로 나뉘며 근대회화의 서막을 열었다는 점에서 의의가 있음

12) 청대 도자기는 명대에 비해 기벽이 더 얇아지고, 이음새가 없으며 장식은 매우 세밀하면서도 단정해짐

13) 골동품 모방 자기는 고대 청동기나 옥기, 송대의 자기를 그대로 모방한 자기로, 청대의 유약과 안료가 매우 발달했음을 보여줌

2. 주요 용어

• 사왕오운	• 우산파	• 누동파
• 사승	• 황산파	• 양주팔괴
• 해상화파	• 금석화파	• 사임

제**9**장 중화민국 시대(1912~1949)

1. 혼란과 변화의 시대

1) 청의 멸망과 대내외적 혼란

① 1911년 쑨원(孫文)을 중심으로 한 국민당의 신해혁명으로 청이 멸망하고 중화민국의 임시정부가 세워졌으며, 곧이어 1912년부터 군인이자 정치가였던 위안스카이(袁世凱)가 등장하여 초대 대총통을 맡아 군부 독제 체제를 마련하였으나 1916년에 병으로 사망함에 따라 또 다시 새로운 군부정권이 들어서는 등 20세기의 중국은 정치적으로 격변의 시대를 맞이하게 됨

② 대외적으로도 일본과 소련, 영국 등의 간섭을 받으며 중국의 자주의식이 크게 흔들리는 시기였으며, 1937년부터 1945년까지의 중일전쟁으로 인해 엄청난 인명피해와 물적 피해를 입는 등 혼란이 가중됨

③ 중일전쟁 시기에 마오쩌둥(毛澤東)을 중심으로 세력을 키운 공산당이 장제스(蔣介石)가 이끄는 국민당 정권과 내전을 벌여 1949년에 승리함에 따라 국민당은 중화민국 정부를 타이완 섬으로 옮기고, 공산당은 중국대륙에 새롭게 '중화인민공화국'을 수립하여 현재까지 공산당 체제를 이어오고 있음

2. 회화

1) 특징

(1) 일본과 서양의 영향

① 일본 유학파들을 중심으로 '영남화파(嶺南畫派)'가 결성되어 동물화와 산수화에서 일본화적 특징을 강하게 드러냄에 따라 중국화의 보수 진영으로부터 비판의 대상이 됨

② 프랑스 유학파들을 통해 유럽의 고전주의, 야수파, 추상표현주의 양식이 중국화에 결합되었으나, 중국화의 틀을 완전히 벗어나지 못하는 한계를 보임

(2) 보수 진영의 주도

해상화파의 전통을 유지하고자 했던 대다수의 화가들은 보수 진영을 형성하며 당시의 중국 화단을 주도하는 세력이 됨

(3) 목판화 운동의 시작

글자를 모르는 일반 국민들을 계몽하기 위한 목적으로 시작된 목판화 전시를 통해 미술로서의 가능성을 엿보게 된 젊은 작가들이 순수 미술로서의 판화 제작에 몰두함에 따라 하나의 운동으로 발전함

(4) 학교교육의 시작

정식 학교교육이 시작됨에 따라 이전의 도제교육에서 탈피하여 서양식 데생을 기본으로 하는 미술교육이 자리 잡았으며, 특히 소련의 미술교육과 화풍에 큰 영향을 받았고, 서역이나 변방 국가들의 이국적인 분위기와 소수민족들의 다양한 문화가 작품의 주제로 등장하기도 함

2) 영남화파 `2020`

① 광동 출신의 일본 유학생이었던 고검부, 고기봉, 진수인(陳樹人)을 중심으로 결성된 화파로, 중국을 상징하는 동물로서 호랑이, 사자, 독수리 등을 주로 그렸으나 일본식 동물화의 영향을 강하게 드러내면서 보수 진영으로부터 지탄을 받기도 함

② 이후 고향에서 춘수화원(春睡畫院)이라는 미술학교를 세워 후진 양성에 주력하였으며, 배출된 2세대 화가들은 일본색을 덜 드러내며 순수 화조화가로 성장하여 마침내 영남화파를 중국의 근현대 화조화를 대표하는 화파로 발전시킴

③ **고검부(高劍父, 1879~1951)·고기봉(高奇峯, 1889~1933)**

- 형제 관계로 유학을 같이 했고, 귀국 후에도 활동을 함께 하여 둘의 그림도 구별이 쉽지 않을 만큼 화풍이 비슷함

- 중국 남방의 경물을 제재로 하고 중국 전통기법과 일본화에서 나타나는 서양화 기법을 절충한다는 의미의 '중서절충(中西折衷)' 혹은 중국의 전통과 현대의 혁신을 융합한다는 뜻의 '고금융회(古今融會)' 사상을 기본으로 삼음

- 〈만겁위루도〉, 1926년: 고검부의 작품으로, 무너져가는 성채는 몰락해가는 중국을 상징하며, 전통적인 준법이나 수지법에서 벗어난 산과 나무, 수채화적인 색채, 경물의 윤곽을 모호하게 처리하는 기법 등에서 중서절충주의를 발견할 수 있음 `2020`

- 〈소호도〉, 1908년: 고기봉의 작품으로, 중국을 상징하는 호랑이는 중국이 종이호랑이가 아닌 진정한 호랑이로 거듭나야 한다는 의미를 담고 있으나, 당시 일본 화가의 동물화를 모방하여 강한 일본색을 띠고 있음

고검부, 〈만겁위루〉, 1926, 지본채색

고기봉, 〈소호도〉, 1908, 지본채색

3) 보수 진영

① 한때 대중적이고 조야한 그룹으로 평가받았던 해상화파가 19세기 말 중국화단의 주류로 급
부상함에 따라 20세기에는 해상화파의 화풍을 따르는 것이 전통화파라는 인식이 자리 잡게
되었으며, 제백석, 황빈홍, 부포석(傅抱石), 반천수(潘天壽) 등의 화가가 대표적인 보수 진영
의 화가로 활동함

② 제백석(齊白石, 1864~1957)
가난한 농부의 집안에서 태어나 글공부를 거의 하지 못했으며 그림도 청대에 편찬된 『개자원
화전』을 보고 독학으로 익혔기 때문에, 화훼와 초충도를 주로 그리면서 고화의 임모를 바탕
으로 새우, 개구리, 병아리 등과 같은 새로운 소재를 많이 발굴하는 것에 관심을 둠

③ 황빈홍(黃賓虹, 1865~1955)

- 제백석과 달리 문인이었기 때문에 대학교수로 활동하면서 미술서적 발간에 앞장섰으며,
안휘성 출신이라 황산을 소재로 한 산수화를 주로 그림

- 전통적인 방식과 달리 스케치를 먼저 하고 먹을 올렸지만, 중후한 초묵법(焦墨法)을 활용
하여 문기 넘치는 화풍을 구사하였기 때문에 한동안 끊겼던 정통 수묵화의 명맥을 살렸다
는 평가를 받음

제백석, 〈구수도〉, 1950, 지본채색 　　　　황빈홍, 〈산수도〉, 1934, 지본채색

4) 서양화법의 이식

① 유럽에서 유학하고 돌아온 서비홍, 임풍면, 유해속 등의 화가들에 의해 서양의 화법이 중국
화에 이식되는 흐름이 나타났으나, 모두 유럽에서 유화를 공부하였음에도 결국 중국화가로
전향하였다는 점에서 여전히 완전한 변화를 이룩하지는 못했다는 한계를 지님

② **서비홍(徐悲鴻, 1895~1953)** `2024`

- 국비유학생으로 파리에서 유학하였으며, 새로운 사조보다는 사실주의에 탐닉하여 귀국 후
에는 중국의 고사나 역사적 사실을 서양화법으로 그리는 일에 몰두함
- 〈우공이산도(권)〉, 1940년: '어리석은 사람이 산을 옮긴다'는 고사를 주제로 그린 그림으
로, 결코 포기하지 않고 어떤 일에 우직하게 매진하면 큰일을 이룰 수 있다는 의미를 내포
하고 있음. 서비홍은 이 작품을 통해 중일전쟁 당시 일본에게 크게 밀리던 상황에서 인민
들에게 포기하지 말고 끝까지 이겨내자는 메시지를 전달하고자 함. 서양의 명암법을 인물
에 적용하였으나 배경 산수는 전통화법으로 처리하여 절충적인 면모를 보임

③ **임풍면(林风眠, 1900~1991)**

- 파리의 에콜 데 보자르에서 수학하였으며, 마티스의 야수파에 심취하여 귀국 후 야수파의
정신을 중국화에 이식시키고자 노력함. 중국의 여성, 경극의 배우들, 새와 같은 동물들을
간결하면서도 핵심을 포착하는 선묘로 표현하여 자신만의 화풍을 개척함

④ 유해속(劉海粟, 1896~1994)

　유럽 유학 후 서양의 후기인상주의와 추상표현주의 기법을 도입하여 전통적인 황산 풍경을
서양의 화법으로 표현하는 데 중점을 둠. 중국 화단에 처음으로 추상표현주의를 도입한 대표
인물로 평가됨

서비홍, 〈우공이산도(권)〉 부분, 1940, 지본채색

임풍면, 〈보련정〉, 1940년대, 지본채색

유해속, 〈황산운해도〉, 1954, 지본채색

5) 목판화 운동

① 근대소설 『아Q정전』을 집필한 루쉰(魯迅)이 글자를 모르는 인민을 계몽하기 위해 지속적인 목판화 전시를 개최함에 따라, 젊은 화가들에게도 목판화가 순수예술로서 가치가 있다는 인식이 자리 잡으며 본격적인 목판화 운동으로 전개됨

② 목판화 운동의 초기에는 전쟁으로 인한 난민의 고통, 지주에 착취당하는 고통, 관리에게 혹사당하는 고통 등 여러 현실 생활의 어려움들을 고발하는 형식으로 제작되다가, 공산화된 이후부터는 인민의 고통을 부각하는 것이 금지되면서 인민의 행복상이나 국토의 재건 등에 주제가 집중됨

③ 이화(李樺, 1907~)·호일천(胡一川, 미상~)

- 소련 사회주의 리얼리즘의 영향으로, 주인공을 크게 그리고 부수적인 인물들을 작게 그리는 방식을 선호함
- 〈노후파〉, 1935년: 이화의 작품으로, 밧줄에 묶여 절규하는 인물은 중국을 상징하며, 굵은 선들과 강조된 손가락 등을 통해 혼란한 사회 속에서 인민들이 겪는 고통을 효과적으로 나타내고 있음

이화, 〈노후파〉, 1935, 목판화 호일천, 〈도전선거도〉, 1932, 목판화

3. 공예

1) 청대 도자기술의 답습

① 도자기의 중심지였던 경덕진을 중심으로 기형이나 문양 배치에서 청대의 양식을 그대로 답습한 분채자기가 제작됨

② 다소 유치해 보일 정도로 밝고 화사한 분홍색과 노란색, 연두색 등이 주조를 이루는 경우가 많음

2) 사회주의 체제의 반영

1950년대 후반부터는 당시 사람들의 생활 모습을 표현한 예가 등장하기 시작하며 특히 정치적 선전을 목적으로 한 도상이나 모택동 어록의 일부가 도자기에 장식되어, 사회주의 체제 아래에서 발전시킨 근대 중국의 공예 양식을 반영함

〈분채 길상문 항아리〉, 1909~1911 　〈경덕진 채회자기〉, 1968 　〈비연호〉, 1960년대

4. 조각과 건축

1) 조각

종교 조각은 미신 타파의 대상이 되어 빠르게 쇠퇴하고 그 자리를 세속화된 감상용 소조상이
대체하였으며 서양 미술의 영향에 의해 실존 인물을 소재로 하는 작품도 등장함

2) 건축

① 아편전쟁 이후 문호 개방과 함께 서양의 근대 건축이 중국에 대량으로 진입함에 따라 중국
전통건축 체계와 근대건축 체계가 공존하는 양상을 보임
② 주로 아케이드 형식의 유럽 고전주의 양식이 유행하였으며, 중국 전통건축의 기반 위에 근대
건축의 요소를 결합시킨 중서절충주의 양식도 성행함

장장림 〈어초대화상〉, 20세기

〈대만 영국 영사관〉, 1891

여언직 〈남경 중산릉〉, 1925

 요점정리 및 주요 용어

1. 요점정리

1) 영남화파는 광동 출신의 일본 유학생이었던 고검부, 고기봉, 진수인(陳樹人)을 중심으로 결성된 화파로, 중국을 상징하는 동물로서 호랑이, 사자, 독수리 등을 주로 그렸으나 일본식 동물화의 영향을 강하게 드러내면서 보수 진영으로부터 지탄을 받기도 함

2) 영남화파는 중국 남방의 경물을 제재로 하고 중국 전통기법과 일본화에서 나타나는 서양화 기법을 절충한다는 의미의 '중서절충(中西折衷)' 혹은 중국의 전통과 현대의 혁신을 융합한다는 뜻의 '고금융회(古今融會)' 사상을 기본으로 삼음

3) 한때 대중적이고 조야한 그룹으로 평가받았던 해상화파가 19세기 말 중국화단의 주류로 급부상함에 따라 20세기에는 해상화파의 화풍을 따르는 것이 전통화파라는 인식이 자리 잡게 되었으며, 제백석, 황빈홍, 부포석(傅抱石), 반천수(潘天寿) 등의 화가가 대표적인 보수 진영의 화가로 활동함

4) 유럽에서 유학하고 돌아온 서비홍, 임풍면, 유해속 등의 화가들에 의해 서양의 화법이 중국화에 이식되는 흐름이 나타났으나, 모두 유럽에서 유화를 공부하였음에도 결국 중국화가로 전향하였다는 점에서 여전히 완전한 변화를 이룩하지는 못했다는 한계를 지님

5) 목판화 운동의 초기에는 전쟁으로 인한 난민의 고통, 지주에 착취당하는 고통, 관리에게 혹사당하는 고통 등 여러 현실 생활의 어려움들을 고발하는 형식으로 제작되다가, 공산화된 이후부터는 인민의 고통을 부각하는 것이 금지되면서 인민의 행복상이나 국토의 재건 등에 주제가 집중됨

6) 도자기는 중심지였던 경덕진을 중심으로 기형이나 문양 배치에서 청대의 양식을 그대로 답습한 분채자기가 제작되었으며, 다소 유치해 보일 정도로 밝고 화사한 분홍색과 노란색, 연두색 등이 주조를 이루는 경우가 많음

7) 1950년대 후반부터는 당시 사람들의 생활 모습을 표현한 예가 등장하기 시작하며 특히 정치적 선전을 목적으로 한 도상이나 모택동 어록의 일부가 도자기에 장식되어, 사회주의 체제 아래에서 발전시킨 근대 중국의 공예 양식을 반영함

8) 종교 조각은 미신 타파의 대상이 되어 빠르게 쇠퇴하고 그 자리를 세속화된 감상용 소조상이 대체하였으며 서양 미술의 영향에 의해 실존 인물을 소재로 하는 작품도 등장함

9) 건축은 주로 아케이드 형식의 유럽 고전주의 양식이 유행하였으며, 중국 전통건축의 기반 위에 근대건축의 요소를 결합시킨 중서절충주의 양식도 성행함

2. 주요 용어

• 영남화파	• 중서절충	• 고금융회
• 목판화 운동	• 분채자기	• 아케이드

제**10**장 **화론**

진, 한	1. 『회남자』 ① 군형(君形)론 "서시의 얼굴을 그렸는데 아름답지만 즐거움을 줄 수 없고, 맹분의 눈을 그렸는데 크지만 두려움을 줄 수 없다면 군형을 잃은 것이다." • 군형이란 '주된 형, 근본이 되는 형'을 뜻하는데, 인물을 그릴 때는 그 인물이 지닌 특유의 정신적인 모습을 표현하는 것이 중요함을 의미한다. ② 근모실모(謹毛失貌)론 "심상을 벗어나면 그림 그리는 사람은 터럭 하나하나에 힘쓰다 그 모습을 잃는다." • '심상'이란 거리를 뜻하며, 일정한 거리를 유지하지 않고 너무 가까이서 세부 묘사에만 힘쓰다 가는 전체적인 모습을 잃어버림을 의미한다.
위진 남북조	1. **고개지** `2010` `2019` ① 〈화운대산기〉 • 운대산을 그린 한 폭의 그림을 창작하기 위해 어떤 점에 치중했는지를 기록한 화론서 ② 〈위진승류화찬〉 • 위·진 시대의 저명한 화가들의 작품에 대해 평론한 것으로, 우수한 점과 결점을 지적함 • 형상의 묘사를 통해 정신을 전한다는 '전신사조론'을 제시함 • 이형사신: "형상으로 정신을 그린다." • 천상묘득: "생각을 옮겨서 묘한 것을 얻는다" • "무릇 그림은 인물이 가장 어렵고 그 다음은 산수이며 그 다음은 개와 말이다. 망루와 누각은 일정한 기물일 뿐으로서 그리기는 어렵지만 좋아하기는 쉬운데 천상묘득을 필요로 하지 않는다." 2. **사혁** `2004` ① 〈고화품록〉을 통해 전대의 미술이론을 계승·발전시킨 '화육법'을 제시함으로써 회화 창작과 비평에 있어서의 기본적인 요구사항을 여섯가지로 개괄함 • 기운생동: 대상이 갖고 있는 생명력을 생생하게 그려내는 것 • 골법용필: 붓을 사용하는 데 있어서 필치와 선조를 적절하게 사용하여 뼈대를 세우는 것 • 응물상형: 어떤 대상을 묘사하든 객관적인 대상의 모습에 근거해 표현하는 것 • 수류부채: 사물이 갖고 있는 특유의 색채에 의거해서 표현하는 것으로 사물의 종류에 따라 다른 색을 사용함 • 경영위치: 화가의 이성적 판단에 의거해 화면의 구도를 교묘하게 구성하는 것 • 전이모사: 앞 시대 사람의 그림을 배움으로써 우수한 전통을 더욱 발전시키는 것 3. **종병** ① 창신(暢神)론 "내가 다시 무엇을 하겠는가? 정신을 펼쳐낼 따름이다. 정신을 펼쳐내는 데 이보다 나은 것이 무엇이 있겠는가!" • 자연의 아름다움을 반영하는 산수화가 곧 정신을 펼쳐내는 역할을 하기 때문에 산수화보다 좋은 것이 없다는 의미이다.

<table>
<tr><td rowspan="1">위진
남북조</td><td>

② 와유론

- 병 때문에 문밖에 나가지 못하고 부득이 산수화를 '누워서 유람(와유)'할 수 밖에 없음을 탄식하며, 실제 산수의 자연미 대신 산수화의 예술미를 감상하는 것으로 대체함
- 후대에 '와유'의 개념이 더 확대되어, 화가의 발자취를 눈으로 따라가며 마치 그 속에 있는 것처럼 깊이 있는 감상을 추구하는 산수화 감상법의 대명사로 인식됨

4. 왕미

① 함기심목(咸紀心目)

"꼬불꼬불하고 어지럽게 얽힌 것을 모두 마음의 눈에 기록하였다가 산수가 좋은 까닭에 한번 되짚어서 찾으면 모두 방불하게 할 수 있다."

- 관찰 체험을 통해 산천의 모습을 마음 속에 기억해 두었다가 실제로 마주 대하지 않고도 그려 낼 수 있다는 의미이다.

</td></tr>
<tr><td rowspan="1">수, 당</td><td>

1. 장언원

① 서화용필동법론

"예전에 장지는 최원과 두도의 초서 필법을 배워 금초의 서체를 이루었는데, 일필로 이루어 기맥이 통하고 줄을 바꿔도 끊어지지 않았다. 그 후 육탐미도 일필화를 그렸는데, 연면히 이어져 끊어지지 않았다. 그러므로 글씨와 그림은 용필법이 같음을 알 수 있다."

② 입의(立意) `2018`

"뜻이 붓보다 먼저 있고, 그림이 다해도 뜻이 남아 있다."(의재필선)

- 붓과 뜻의 관계에서 뜻이 붓보다 먼저 있어야 함을 강조한 것으로, 화지에 붓을 대기 전에 뜻을 완전히 세운 후 비로소 그림을 시작해야 됨을 의미한다. 장언원은 입의는 천상묘득의 결과라고 했다.

③ 오등(五等)

"자연을 잃고 나면 신이요, 신을 잃고 나면 묘요, 묘를 잃고 나면 정이요, 정이 잘못되면 근세가 된다."

- 그림의 격을 논하면서 그 순위를 자연, 신(신격), 묘(묘격), 정(면밀함), 근세(지나치게 세밀함) 순으로 정하고, '자연'은 저절로 그렇게 된 표현으로서 인공의 티가 없고 기교의 흔적이 없는 경지라고 말했다. 반대로 가장 뒤처지는 '근세'는 하나하나 모두 갖추어 매우 자세히 그려, 세밀한 기교를 밖으로 드러내기 때문에 하품이라고 말했다.

2. 주경현

① 〈당조명화록〉 `2007`

- 그림의 우열을 비교하는 기준을 신, 묘, 능의 3품으로 정하고 추가적으로 '일품'을 제시
- 신품(神品): 기운이 생동하는 것으로 천성에서 나온 까닭에 남이 도저히 그 기교를 배울 수 없는 그림
- 묘품(妙品): 필세와 묵법이 탁월하며 또한 색을 칠하는 법이 적절하고 여운이 적잖이 풍기는 그림
- 능품(能品): 그리고자 하는 물체와 일치하며 그 법식에도 어긋나지 않는 그림
- 일품(逸品): 상법에 구애받지 않으며 그림의 본법이 아닌 것, 예전에 존재하지 않았던 것의 표현

</td></tr>
</table>

오대	1. 형호(『필법기』) ① 육요 • 기(氣): 마음이 붓을 따라 움직여 형상을 취하는 데 미혹됨이 없는 것 • 운(韻): 필적을 숨기고 형상을 세워 모습을 갖추는 데 속되지 않은 것 • 사(思): 깎고 덜고 크게 요약해 생각을 응축시켜 사물을 그리는 것 • 경(景): 법도를 세우는 데 때에 의거하고, 묘(妙)를 찾아 진(眞)을 창조하는 것 • 필(筆): 비록 법첩에 의거하긴 하나 운용에 따라 변통해 질(質)만을 취하지 않고 형(形)만을 취하지도 않아 마치 나는 듯하고 움직이는 듯한 것 • 묵(墨): 높고 낮음에 따라 흐리기도 하고 맑기도 하며 물체에 따라 얇기도 하고 깊기도 해 문채(文采)가 자연스러워 마치 붓으로 그리지 않은 듯한 것 ② 예술적 수준의 4등급 • 신(神): 인위적으로 하는 바 없이 붓의 움직임에 따라 저절로 형상을 이루는 것 • 묘(妙): 생각이 천지를 경험하여 만물의 성정을 얻고 사물의 외양과 조리가 법칙에 합치되며 사물의 구별이 붓에서 고루 이루어지는 것 • 기(技): 붓의 자취가 방자하여 헤아릴 수 없고 진경과 어긋나거나 달라 그 이치를 편벽되게 얻는 데 이르는 것인데, 이는 필은 있으나 생각이 없는 것 • 교(巧): 사소한 아름다움을 갈고 꿰어 겉으로는 대도에 합치된 듯이 보이나, 억지로 사물의 외양을 그려 기상에서 더욱 멀어진 것이니 이는 본질은 부족하고 꾸밈은 지나치다는 것 ③ 붓의 움직임의 네 가지 형세(4세) • 근(筋): 필적이 떨어져 있으나 끊이지 않은 것 • 육(肉): 일어섰다가 엎어지면서 실체감을 이루는 것 • 골(骨): 살고 죽음이 굳세고 곧은 것 • 기(氣): 획의 자취에 어그러짐이 없는 것 ④ 이병 • 유형의 병: 꽃과 나무가 때에 맞지 않고, 집은 작은데 사람은 크며, 혹 나무가 산보다 높고, 다리가 둑에 오르지 않는 등 그 모습을 헤아릴 수 있는 것들인데 이와 같은 병은 오히려 고쳐 그릴 수 있다. • 무형의 병: 기(氣)와 운(韻)이 다 빠지고 물상이 완전히 어그러져 필묵이 비록 행해 졌지만 죽은 물상과 같아서 격조가 졸렬함에 떨어진 것인데, 이는 깎아 고칠 수 없다.
송	1. 황휴복(익주명화록) ① 4격 • 일격(逸格): '그림의 일격은 그것을 분류하기가 가장 힘들다. 네모와 원을 법도에 맞게 그리는 데 서툴고 채색을 정밀하게 칠하는 데 서툴며 필은 간략하나 형태가 갖추어져 있는데 저절로 얻어 본받을 수 없으며 뜻 밖에서 나온 것이다.'→ 대상과 자아가 합일하여 일체의 판단이나 의식 없이도 저절로 표현하며, 법도를 벗어나 새로운 것을 창조할 수 있는 최고의 경지 • 신격(神格): '대저 그림이라는 기예는 사물에 의해 형상을 그리는 것인데 그 천성이 심원하고 고매하면 생각이 신과 합일되고 뜻을 내고 체를 세우는 데 그 묘가 조화의 힘과 합일된다.'→ 도(道)와 이치(理)를 깨달아 신(神)의 경지에 오름으로써 그림의 법도에 따라 자유롭게 표현할 수 있는 경지 • 묘격(妙格): '그림은 사람에 따라 각각 본성이 있는데 필의 정밀함과 먹의 현묘함이 그러한 바를 알지 못하되 마치 소를 잡는 데 칼날을 내던지는 것 같고 코를 찍는 데 도끼를 휘두르는 것 같아 마음에서 손에 주어 현묘함과 미세함을 다 드러낸 것이다.'→ 마음과 손의 일치를 통해 마음이 원하는대로 손을 움직일 수 있는 경지로, 그림에 각자의 본성을 담는다는 '각유본성(各有本城)'을 이루게 됨

- 능격(能格): '그림은 성격이 두루 미쳐 동물과 식물이 있는데 하늘의 재주를 똑같이 배워서 이에 산을 매고 내를 녹이며 비늘을 숨기고 깃털을 날리는 데 있어서 형상이 생동하는 것이다.'→ 대상마다 가지고 있는 천성을 그림에서 드러나도록 하고, 그림이 조화롭게 살아서 형상이 생동하도록 하는 경지

2. 곽약허

① 기운비사

"육법의 정론은 만고불변이다. 그러나 골법용필 이하 다섯 가지는 배울 수 있지만, 그 기운 같은 것은 반드시 태어나면서부터 아는 것이니, 진실로 교묘한 재주로도 얻을 수 없고, 또한 세월로도 이를 수 없으며, 말 없는 가운데 마음으로 깨달아 그러한 줄 모르는 가운데 그렇게 되는 것이다."

- '기운은 배울 수 없는 것이다'라는 뜻으로, 기운은 원래 타고나야 하는 것이며, 인품이 높은 사람은 기운이 높다고 하였다.

② 삼병

"그림에 세 가지 병이 있는데, 모두 용필과 관계된 것이다. 이른바 세 가지란 첫째는 판(版)이요, 둘째는 각(刻)이요, 셋째는 결(結)이다."

- 판: 운필하는 필의 힘이 모자라 필력이 약하고 또한 취하고 버리는 것이 모자라 물상을 묘사함에 있어서 입체감이 없는 것을 말한다.
- 각: 운필하는 데 머뭇거리고 마음과 손이 서로 호흡이 맞지 않아 선에 모가 생긴 것을 말한다.
- 결: 운필할 때 터뜨려야 할 곳에서 터뜨리지 못하고 거두어들여야 할 곳에서 거두어들이지 못해 마치 무엇에 구속된 듯 붓이 유창하지 못한 것을 말한다.

3. 소식

① 중신사론 `2012`

"형사로 그림을 논하면 식견이 아이들과 다름없네. 시를 짓는 데 반드시 이 시라 한다면 진정 시를 아는 이가 아니네. 시와 그림은 본래 일률이니 하늘의 조화가 청신함을 주었네."

- 그림을 그리거나 시를 쓸 때 형상의 닮음에만 머물러 있지 않고 정신의 닮음까지 묘사해야 함을 강조하였다.

② 시정화의론

"마힐의 시를 맛보면 시 가운데 그림이 있고, 마힐의 그림을 살펴보면 그림 가운데 시가 있다."

- 시와 그림은 표현하는 방식은 다르지만 예술가가 자연사물을 관찰하여 그 정취와 풍경을 서로 융합시켜서 자신의 생각과 감정을 표현하는 것은 서로 같으므로, 시의 정취와 그림의 뜻을 결합해야 한다는 의미이다. 이는 이후 문인화 발전에 큰 영향을 미쳤다.

③ 상리론

"인물, 금수, 궁실, 기물은 모두 상형이 있고, 산석, 죽목, 수파, 연운 같은 것은 비록 상형은 없으나 상리가 있다. 상형을 잃으면 사람들이 모두 이를 알지만, 상리의 부당함은 비록 그림을 아는 사람이라도 모르는 수가 있다. 그래서 무릇 세상을 속여 이름을 얻는 자들은 반드시 상형이 없는 것에 의탁한다."

- 상리란 사물에 항상 존재하고 있는 이치를 뜻하는 것으로, 상형이 있는 사물이든, 없는 사물이든 모든 것에는 상리가 있다. 상리는 사물의 본질이기 때문에 상리가 잘못되면 작품 전체를 버리게 되지만, 이를 알아보는 사람이 흔하지는 않다는 말이다.

4. 곽희

① 삼원법(『임천고치』) `2007`

- '고원, 평원, 심원'으로 이루어지는 원근표현법인 '삼원법'을 제시함
- 「임천고치」에서는 그 밖에도 산과 나무, 사람의 크기 차이를 이용하여 원근을 나타내는 방법, 자연을 관찰하는 데 있어 정과 경을 서로 융합시키려는 태도(이상적 사실주의), 그림을 그릴 때의 계절감과 일시, 시간 등의 표현법(음청조모, 陰晴朝暮) 등이 있음

송	**5. 한졸** ① 삼원법(『산수순전집』): 곽희의 삼원에 자신의 삼원을 더해 '육원'으로 제시함 　• 활원: 가까운 언덕가의 넓은 물이 멀리 펼쳐져 있어 광활하게 트인 공간 뒤로 먼 산 등이 있는 경치를 말한다. 　• 미원: 안개나 아지랑이 등이 들판에 자욱하여 들과 들 사이나 산과 산 사이의 가시거리가 불분명한 경치를 말한다. 　• 유원: 가시거리의 한계를 벗어나 경치가 끊어져서 희미하고 가물가물해지는 상태를 말한다
원	**1. 조맹부(『송설재문집』)** ① 고의론(古意論) `2008` `2025` "그림을 그릴 때 고의가 있는 것을 귀하게 여기니, 만약 고의가 없으면 비록 교묘하다 하더라도 이익이 되는 것이 없다. 요즈음 사람들은 다만 붓 쓰는 것이 섬세하고 채색이 고운 것만 알고는 곧 스스로 능수라 이르는데, 이는 고의가 이미 잘못되면 온갖 병이 마구 생기는 것을 특히 모르는 것이니 이러한 그림을 어찌 볼 수 있겠는가? 내가 그린 그림은 간략하고 꾸밈이 없는 듯 하지만 그러나 나는 그것이 예전 그림에 가깝기를 알기 때문에 좋다고 생각하는데, 이는 아는 사람에게나 말할 수 있는 것이요, 알지 못하는 사람에게는 말할 수 없다." 　• "송나라 사람들은 인물을 그리는데 있어서 당나라 사람들에 미치지 못하는 것은 매우 심하다. 나는 각고의 노력으로 당나라 사람들에게 배워 거의 송나라 사람들의 필묵을 완전히 버리고자 하였다." 　• '고의가 있는 것을 귀하게 여긴다.'는 조맹부의 복고적 미학사상으로, 남송의 전통을 버리고 당나라와 북송의 전통을 따라야 한다고 주장 　• 〈작화추색도〉에서 고의의 표현을 시도하며, 당나라의 청록산수화풍을 구사함 ② 서화용필동법(書畵用筆同法) 　• "돌은 비백(飛白)처럼 나무는 주서(周書)같이, 대나무를 그릴 때는 오히려 팔법(八法)에 두루 통해야 한다. 만약 능히 이를 아는 자가 있다면 반드시 글씨와 그림이 본래 같음을 알리라." 　• 글씨와 그림은 그 근원이 같으므로, 그림을 그릴 때 서예의 필법을 바탕으로 그려야 함을 주장함 **2. 전선** ① 사기(士氣)론 "조문민(조맹부)이 전순거(전선)에게 그림의 도를 물어 '무엇을 사기라고 합니까?'하고 하자, 전순거가 다음과 같이 말했다. '예체일 뿐이오. 화가는 능히 이를 분별할 줄 알아야만 날개가 없이도 날 듯이 명성이 세상에 널리 퍼질 수 있소. 그렇지 않으면 사도에 떨어져 공교하게 할수록 더욱 멀어지오. 그러나 또한 가장 중요한 점이 있으니, 세상에서 구하는 것이 없고 칭찬과 비난으로 마음이 흔들리지 않아야만 하오'." 　• 그림에서 선비의 기운이 느껴지려면 '세상에서 구하는 것이 없고 칭찬과 비난으로 마음이 흔들리지 않'는 문인의 청아한 기개를 필요로 한다는 의미이다. **3. 예찬** ① 일필, 일기론 `2012` `2024` "나의 대나무는 오직 가슴속의 일기를 그린 것일 뿐이니, 어찌 다시 그 닮음과 닮지 않음, 잎의 무성함과 성김, 가지의 기움과 곧음을 비교하겠는가? 　• 일필: 천진하고 담백하며 간략하지만 많은 것을 담고 있는 예찬 특유의 필묵 형식 　• 일기: 일필을 통해 나타나는 예찬의 사상과 감정의 표현 상태

명	**1. 동기창** ① 남북종론 **2012** **2017** • 막시룡(1537~1587), 동기창(1555~1636), 진계유(1558~1639), 심호(1586~1661) 네 사람에 의해 창안·발표됨 • 막시룡의 문집 화설(畫說)』, 동기창의 문집 『화지(畫旨)』등을 통해 '남북종론'을 제시하며 역대 화가들을 문인화가와 직업화가로 나누고, 그 작품들을 남종화와 북종화로 각기 나눔 • '선가에 남북종이 있어 당나라 때 처음 나뉘어 졌는데 그림의 남북 이종 또한 당나라 때 나뉘어졌다. 다만 그 사림이 남북인이 아닐 뿐이다. 북종은 이사훈, 이소도 부자의 착색 산수가 유전하여 송의 조간, 조백구, 조백숙이 되었다가 마원, 하규에 이르렀고, 남종은 왕유가 처음으로 선담법(渲淡法)을 써서 구작의 법을 일변시킨 이래 그것이 전하여 장조, 형호, 관동, 곽충서, 동원, 거연, 미불, 미우인이 되었다가 원사대가에 이르렀는데...'(막시룡) • 문인화가들이 그린 남종화는 기품이 있고 미적 가치가 높으며, 직업화가들이 그린 북종화는 천박하고 그 가치가 떨어진다고 주장하며 '상남폄북론'으로 발전시킴 **2. 이개선** ① 육요 • 신(神)필법: 종횡으로 오묘한 이치가 신기하게 변화되는 필법 • 청(淸)필법: 간소하고 뛰어나며, 맑고 깨끗하며, 탁 트이고 넓으며, 텅 비고 밝은 필법 • 노(老)필법: 오래 묵은 측백나무, 험한 돌과 구부러진 쇠처럼 거칠고 마른 필법 • 경(勁)필법: 강한 활이 힘차게 발사하듯 굳센 필법 • 활(活)필법: 잠시 느린 듯 하다가 도리어 빠르고 갑자기 모였다가 갑자기 흩어지듯 살아있는 필법 • 윤(潤)필법: 윤택함을 머금고 광채를 모아 생기가 넘치는 필법 **3. 황공망** ① 사, 첨, 속, 뢰 "그림을 그리는 커다란 요체는 바르지 않은 것(사), 달콤한 것(첨), 속된 것(속), 의지하는 것(뢰)의 네 글자를 버리는 것이다." • 사: 작가가 옛것을 배우지 않고 법도를 익히지 못해 마음대로 붓을 다루어 붓끝이 뒤섞인 상태 • 첨: 화가가 단지 색채로 눈을 즐겁게 하는 데만 힘쓰고 전신에 진력하지 않는 상태 • 속: 화려하고 고우며 부드럽고 자세하여 세속의 요구를 따르는 상태 • 뢰: 옛것을 배우되 옛것에 빠진 채 변화시키지 못하는 상태
청	**1. 운수평** ① 섭정론 "봄 산은 웃는 듯하고, 여름 산은 노는 듯하며, 가을 산은 화장한 듯하고, 겨울 산은 잠자는 듯하다. 사계절의 산의 뜻은 산이야 말할 수 없지만, 사람은 능히 이를 말할 수 있다." • 자연물의 미를 표현하는 것을 통해 작가의 '정'을 표현해야 함을 의미한다. 이는 예찬의 '일기론'과도 맥을 같이 하고 있다. **2. 석도** ① 일획론 **2012** • '먼 옛날 태고 시절에는 무법(無法)이었다. 태고에는 순박함이 흩어져 있지 않다가, 한번 흩어짐에 법(法)이 생겼다. 법은 어떻게 세워 졌는가? 일획(一劃)에서 비롯되었다. 일획이란 온 무리의 밑바탕이요, 만 가지 형상의 뿌리이다. 그 작용이 신에게만 드러나고 인간에게는 숨겨지니, 사람들은 그것을 알지 못한다. 일획의 법은 자기 스스로 세워진 것이다. 일획의 법이 세워짐으로써 무법이 유법(有法)을 낳고, 유법이 많은 법과 통하게 된다. 무릇 획이란 마음에 따르는 것이다.' • 작가의 혼신을 다한 한 획, 한 획이 모여 법도가 통하는 작품이 완성된다는 이론으로, 특히 첫 번째의 한 획을 중시한다.

제3부

일본미술사

제1장 아스카 시대(578~710)

1. 초기 불교 문화의 성립

1) 우리나라와 중국의 영향
① 중국 육조시대의 위나라, 우리나라의 백제와 신라의 영향을 많이 받음
② 〈목조미륵보살반가사유상〉: 일본 국보 1호이자 목조 불상으로, 신라의 〈금동미륵보살반가사유상〉과 형태가 동일함
③ 〈아미타 정토도〉: 호류지 금당벽화로, 고구려 승려 담징이 그린 것으로 알려짐
④ 〈다카마쓰 고분벽화〉: 고구려 벽화 양식에 일본의 토착 요소가 가미됨

2. 회화

1) 호류지 금당 벽화 〈아미타정토도〉
① 고구려 승려 담징에 의해 제작된 것으로 전해지며, 음영법이라 할 수 있는 구마도리(바림 또는 그라데이션 기법)와 붉은 선의 윤곽으로 인한 긴장감을 지닌 철선묘가 돋보임
② 불상이 이상적인 육체를 지닌 인간으로서의 모습으로 표현되는 획기적인 양식 변화가 나타남
③ 호류지 금당의 나머지 3면에는 〈보생정토도〉, 〈약사정토도〉, 〈석가정토도〉가 그려졌으나, 모두 소실되고 현재는 복원도만 남아있음

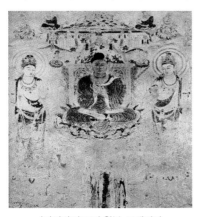

〈아미타정토도〉원본, 7세기말

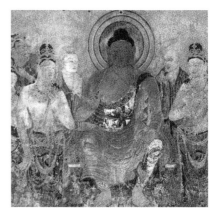

〈약사정토도〉복원도, 7세기 말

2) 〈다카마쓰 고분벽화〉

① 고구려 고분 벽화에서 볼 수 있는 고구려인의 인물 복장이 그대로 그려져 있어 고구려의 영향을 강하게 드러냄

② 인물의 간소한 묘사와 대담한 색면 처리, 평면화한 군상 구성 등은 이후에 나타나는 일본 고유의 양식인 야마토에(大和繪)의 특색과 상통함

〈수산리 고분벽화〉, 고구려,
5세기 말

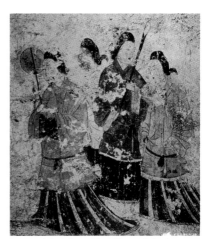

〈다카마쓰고분벽화〉, 7세기 말

3. 조각과 건축

1) 특징 2012

① 전기의 조각은 남북조 시대의 영향이 현저하지만, 당시의 일본은 우리나라 삼국시대의 영향 하에 있었기 때문에 중국의 문화도 삼국을 통해 간접적으로 수용됨

② 후기에 이르면 한국의 삼국과 함께 중국의 직접적인 영향도 받게 되며, 중국 수대에서 초당 (初唐)까지의 영향이 강하게 나타남

③ 호코지(법흥사)의 〈아스카 대불〉, 호류지(법륭사)의 〈금동석가여래삼존상〉, 〈목조관음보살 입상〉 등의 불상 조각이 제작됨

2) 〈목조미륵보살반가사유상〉

① 7세기 전반 고류지(광륭사)에 소장. 목재가 우리나라에서만 서식하는 적송이라는 점과 신라의 〈금동미륵보살반가사유상〉과의 유사성으로 인해 신라 장인이 제작했을 것으로 추정하는 설이 유력함

② 허리띠 부분에는 적송대신 일본 목조의 주재료인 녹나무를 사용한 점, 우리나라 식으로 칠을 사용하지 않고, 연백(鉛白)으로 추정되는 백색 안료를 바른 위에 직접 금박을 부착한 점, 목 리법(木裏法, 목심부에 전면이 오게 조각하는 일본 특유의 조각법)을 사용한 점으로 미루어 신라의 장인이 일본으로 건너가 일본 현지에서 제작했을 것으로 추정됨

〈아스카 대불〉, 609년경　　　〈금동석가여래삼존상〉, 623년　　　〈목조미륵보살반가사유상〉
7세기 후반

3) 호류지 금당과 오층목탑

① 평평한 바닥에 초석을 두고 그 위에 기둥을 세워 기둥 위에 공포를 올리며, 지붕에 기와를 얹는 발전된 건축 공법이 사찰 건축에서 처음으로 적용됨

② 호류지(법륭사) 금당과 오층목탑: 7세기 말에 재건된 것으로 전해지며, 금당과 오층목탑은 세계에서 현존하는 건축물 중에서 가장 오래된 목조건축으로 평가됨. 배흘림 기둥, 주두를 받치는 곡면의 굽받침, 소로와 첨차로 짜인 공포, 첨차의 예리한 곡선 등은 고구려와 백제의 건축 형식이며, 특히 백제의 영향을 크게 받은 것으로 봄

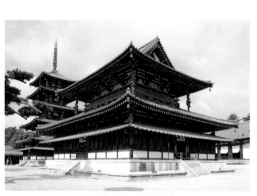

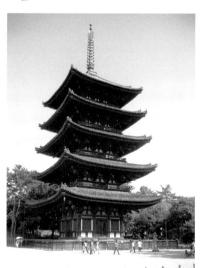

호류지 금당, 7세기 말　　　　　　　호류지 오층목탑, 7세기 말

제2장 나라 시대(710~783)

1. 문화 예술의 절정기

1) 당나라 미술의 적극적 수용

① 중국 대륙의 문화를 수입하기 위해 당나라로 파견한 견당사(遣唐使)를 통해 당나라 미술 문화를 적극적으로 받아들임에 따라, 회화, 조각, 건축 등의 전 분야에서 수준 높은 불교 미술이 성행하여 일본 문화가 가장 융성하게 됨

② 도다이지(동대사): 일본 최고의 보물들이 소장되어 있는 절로서, 일본 불교문화의 중심지 역할을 함

2. 회화

1) 초상화와 불화

① 불교의 국가적 성격이 강해짐에 따라 대규모 사원이 연이어 조성되고, 그 사원을 장엄하거나 법회 및 예배용으로 사용하기 위한 불교 회화의 수요가 급격히 증가함

② 주로 8세기 성당(盛唐) 양식의 영향을 받아 정교한 기술로 제작되었으며, 나라 시대의 주요 화가들이 성당 시기의 불화 양식을 충분히 소화하고 있었던 것으로 볼 수 있음

③ 〈쇼토쿠 태자상〉, 6세기: 백제 위덕왕의 아들 아좌태자가 일본으로 건너가 그린 초상화로, 중앙에 주인공을 배치하고 좌우로 동자를 그린 형식으로, 당나라 초기 제왕도의 전통을 반영함

④ 〈수하미인도〉 8세기: 중국풍 장식의 여성을 나무 밑에 배치한 작품으로, 머리 형태, 화장법, 복장 등에서 당나라 〈사녀도〉의 기법과 양식을 그대로 답습하고 있음

⑤ 〈길상천상〉 8세기: 얼굴과 의상의 섬세한 표현과 정교한 채색이 돋보이며, 야쿠시지(약사사)에 안치된 불화이지만, 얼굴을 여신처럼 이상화하지 않고 일반 여인의 얼굴로 표현한 점으로 미루어, 당나라 미인 풍속도의 양식을 그대로 따른 것으로 보임

아좌태자, 〈쇼토쿠 태자상〉, 6세기 / 주방, 〈잠화사녀도〉, 8세기, 당나라 / 〈수하미인도〉, 8세기 / 〈길상천상〉, 8세기

3. 조각과 건축

1) 전기

① 호류지 〈오층목탑〉 내부의 소조불상군, 711년: 흙으로 산악(山岳)을 만들고 그 4면에 부처의 생애 중 주요 장면을 소조상으로 표현한 90점이 넘는 군상으로, 초당(初唐)기의 문헌에만 전하는 소조로 만든 벽이 실물로 확인된 가장 오래된 사례에 해당함. 균형 있고 자연스러운 신체나 섬세하고 복잡하게 표현된 옷주름에서 발전된 양식을 볼 수 있음

② 야쿠시지 〈삼층목탑〉, 730년: 고식의 건축양식을 보이는 탑으로, 각 층에 차양칸(지붕 밑에 한 층 낮게 덧댄 차양 형식의 지붕)을 추가해 총 6층의 지붕이 주는 율동과 조화가 돋보임

③ 〈금동약사삼존상〉, 718년: 풍부한 양감이 느껴지는 힘이 넘치는 불상으로, 팽팽한 볼이나 신체에는 적당한 긴장감이 감돌며, 신체를 감싼 옷주름은 유리하지만 시작과 끝부분에서 아직 미숙한 표현이 보임. 가운데 본존불의 대좌 아랫단에서 발견되는 중국의 사신(四神), 서아시아 기원의 포도당초문 등으로 미루어, 국제적 성격의 당나라 미술 양식을 반영하고 있음을 알 수 있음

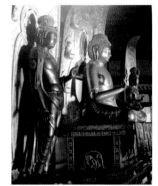

〈소조불상군〉, 호류지 / 〈3층목탑〉, 야쿠시지 / 〈금동약사삼존상〉, 야쿠시지

2) 후기

① 도다이지(동대사): 745년에 쇼무왕의 지시로 건립된 절로서, 백제계 후손 양변, 행기 등이 건립에 큰 공헌을 하였으며 나라 시대 국가 불교의 중심지 역할을 한 중요한 절

② 도다이지(동대사) 〈대불전(다이부쓰덴)〉, 764년경: 현존 세계 최대의 목조 건물이며, 내부에 높이 15m에 달하는 거대 비로자나불을 안치하고 있음

③ 〈불공견색관음보살입상〉, 740년대, 도다이지: 탈활건칠의 방식으로 제작하고 칠 위에 금박을 입혀 완성한 불상으로, 이마에 제 3의 눈, 여덟 개의 팔, 어깨에 걸친 사슴가죽 등은 인도 양식으로, 당나라를 통해 유입된 것으로 보임

④ 도쇼다이지(당초시사), 759년: 당나라 승려 감진에 의해 건립됨

⑤ 도쇼다이지 〈감진상〉, 763년: 도쇼다이지를 건립한 당나라 승려 감진(鑑眞)을 사실적으로 표현한 탈활건칠상(脫活乾漆像)

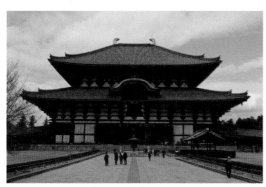

〈대불전〉, 도다이지

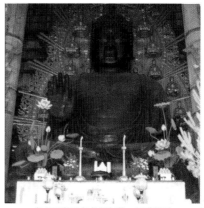

〈금동비로자나불좌상〉, 도다이지

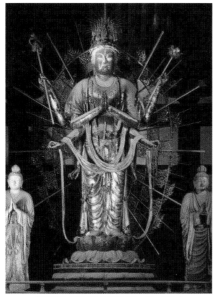

〈불공견색관음보살입상〉, 도다이지

〈감진상〉, 도쇼다이지

제 3 장 헤이안 시대(784~1184)

1. 일본의 독자적 문화 형성

1) 전기와 후기의 구분

① 중국에서 전래된 중기밀교(中期密敎)에 의거한 조형 활동이 성행한 다이고 천황 재위 말년인 931년까지를 헤이안 전기로 봄

② 견당사 폐지로 인해 일본의 독자적 문화가 정립되고, 말법사상(末法思想)에 의거한 아미타정토(阿彌陀淨土) 신앙이 유행한 기간을 헤이안 후기로 구분함

2. 회화

1) 전기

① 헤이안 전기에도 견당사 파견을 계속 유지하며, 8세기 나라 시대에 숙달된 성당(盛唐) 회화의 기법과 양식을 기초로 만당(晩唐)의 회화를 흡수하여 발전시킴

② 견당사를 따라 중국으로 유학한 밀교 승려에 의해 중국의 밀교 미술이 본격적으로 유입됨에 따라 일본 미술에서 밀교 계통의 신비로운 분위기를 표현하는 것이 주류를 이루게 되고, 엄격한 도상 규율에 의거한 만다라가 많이 제작됨

2) 후기

① 야마토에: 순수 일본 회화 양식의 하나로, 당시 당나라의 그림을 지칭하는 '당화(카라에)'에 상대되는 개념으로 일본의 고유한 전통 양식이란 뜻에서 '왜화'라고도 함. 처음에는 헤이안 시대의 궁정과 주택의 담벽, 병풍 등에 그려진 장식적 벽화만을 의미했으나 후에 의미가 넓어져 강렬한 색채의 장식적이고 세속적인 헤이안 시대 후기 회화 전체를 지칭하는 용어가 됨

② 에마키: 야마토에 중에서도 민중설화나 전설을 소재로 다룬 두루마리 형식의 이야기 그림을 일컫는 말로, 귀족 생활과 귀족 문학에 뿌리를 두고 서정적인 채색 위주의 화면을 구성하는 양식과 민간 설화 문학에 기초하고 동적인 필선에 비중을 두는 양식으로 구분됨

〈대비태장생만다라〉, 9세기

도지, 〈산수병풍〉 11세기 후반

타카요시, 〈겐지모노가타리〉, 12세기

작자미상, 〈조수희화〉부분, 12세기

3. 조각과 건축

1) 목조 불상 중심의 전기 조각

나라 시대에 유행했던 건칠불이나 그 밖에 소조불, 금동불 등이 거의 조성되지 않고 나무를 깎아 만든 목조 불상 기법이 유행함

2) 일본풍이 발달하는 후기 조각

견당사 파견을 중지한 10세기 이후 들어 일본 고유의 양식이 발달하며, 온화하고 부드러운 표현을 특징으로 하는 일본풍 조각이 탄생함

3) 신덴즈쿠리 양식

본채에 신덴(침전)을 두고 본채와 부속 건물을 복도로 연결시키며, 자연 경관을 본 따 만든 정원과 연못을 두어 화려함을 자랑하는 건축 양식

이쓰쿠시마 신사(신덴즈쿠리 양식)

신덴즈쿠리 양식의 실내

제4장 가마쿠라 시대(1185~1333)

1. 막부시대의 시작

1) 무사 취향의 미술

① 천황을 받드는 남조와 막부정권의 북조가 양립하는 2원 정치시대

② 무사계급의 취향이 반영되어 사실적이고 규모가 크며 역동적인 미술양식이 발달

③ 중국 송나라의 선종 사상이 유입됨에 따라 새로운 양상의 종교 활동 유행

2. 회화

1) 에마키의 발전

이전 시대보다 사실적인 표현이 발달하고, 고승들의 전기, 신사에 얽힌 이야기, 전투상황도 등 다양한 주제와 소재의 활용으로 발전함에 따라 당시의 생활 풍속을 고증하는 자료로서의 가치도 지님

엔이, 〈잇벤히지리에 에마키〉, 14세기

다카카네, 〈가스가곤겐 켄키 에마키〉 부분, 14세기

2) 니세에의 유행

장군이나 승려의 초상화를 의미하는 '니세에'가 많이 그려짐. 얼굴은 사실적으로 섬세하게 표현하고 의복은 기하학적으로 표현하는 것을 특징으로 함

3) 수묵화의 등장

후기에는 중국 송나라의 선종 불교 전파로 수묵화가 시작됨. 〈십육나한상〉, 〈백의관음도〉 등이 대량으로 수입되어 그림에 반영된 수묵화적 요소가 일본 불교 미술에 흡수되며, 가오, 모쿠안 등의 화가들을 중심으로 수준 높은 수묵화가 정착됨

작자미상, 〈코우노 모로나오〉 초상, 14세기

모쿠안, 〈포대도〉,
13세기

구케이, 〈우중산수도〉,
14세기

3. 조각과 건축, 공예

1) 조각

사실적, 역동적, 거대 규모의 불상 추구. 도다이지 남대문의 〈인왕상〉은 높이 8미터를 넘는 일본 최대의 목조상

2) 건축

서역과 중국 건축의 영향을 받아 외관이 장대하고 구조가 복잡하지만, 나무를 적게 써서 장식이 간결함

3) 공예

일본검이 화려한 장식과 형태로 인정받았고, 선승들 사이에 차 문화가 발달하여 다기가 활발히 제작됨

〈인왕상〉, 13세기,
도다이지 남대문

〈초오겐 쇼오닌상〉, 13세기, 도다이지

〈장왕권현상〉, 13세기,
클리블랜드

제5장 무로마치 시대(1334~1573)

1. 남북조의 통일

1) 변화의 시대
① 남북조의 통일이 이루어지고 막부의 일원정치(一元政治)가 시작된 시대
② 키타야마 문화, 히가시야마 문화 등 무가(武家) 문화 성행
③ 서민계급의 대두에 따라 생기발랄한 서민문화도 형성
④ 기독교의 유입과 선종 미술의 영향으로 불상조영이 쇠퇴하고 사찰장식과 회화가 발달

2. 회화

1) 도석인물화의 유행 `2011`
선종불교의 영향으로 도석인물화가 발달하며, 송대 목계의 영향을 받은 가오, 모쿠안 등 선승화가들이 활발히 활동함

2) 수묵화의 일본화(日本化)
덴쇼 슈분(1414~1463)은 남송과 조선의 산수 양식을 받아들여 수묵화의 일본화(日本化)에 기여

3) 한화(漢畵)와 야마토에의 융합
가노파(장식화파)의 가노 모토노부는 중국 송, 원나라 산수(한화)에 야마토에 기법을 가미하여 근세 회화의 기초를 확립

가노 모토노부, 〈조사도〉, 16세기, 지본담채

덴쇼 슈분, 〈죽재독서도〉,
15세기, 지본담채

가오,
〈겐스화상도〉,
14세기, 지본수묵

3. 건축과 조각, 공예

1) 〈금각사〉, 1398년
녹원사의 3층 누각 외벽이 금칠로 마무리되어, 녹원사라는 정식 명칭보다 금각사(킨카쿠지)라는 명칭으로 더 유명함. 세계문화유산으로 지정됨

2) 〈은각사〉, 1482년
동산자조사의 관음전을 일컫는 명칭으로, 금각사를 본 따 표면을 은으로 덮으려 하였으나 은의 조달이 어려워 현재 옻칠로만 칠해져 있음. 흰 모래로 꾸며진 정원이 유명함. 세계문화유산으로 지정됨

3) 〈가레산스이 정원〉
암석 15개를 5개 군으로 배치하고 바닥에는 하얀 모래를 깐 일본식 정원으로, 나무나 물이 없는 메마른 산수를 상징하는 '고산수(枯山水)' 양식. 선종 사상을 바탕으로 아침에 일어나 바닥의 모래를 갈퀴로 긁어 긴 선 자국을 냄

4) 〈노 가면〉
14세기말 일본식 연극 공연인 '노'에 사용되는 탈의 제작 기법 완성

〈금각사〉, 1398

〈은각사〉, 1482 모래정원

용안사 고산수 정원

노 가면

제 **6** 장 모모야마 시대(1573~1602)

1. 근세의 시작

1) 도요토미 히데요시 시대
① 도쿠가와 막부의 강력한 권력 아래 근세로 진입한 시기
② 도요토미 히데요시가 집권하면서 문화가 매우 다양하게 전개
③ 현세주의적인 인간중심의 문화가 발달하면서 호화로운 장식미술과 장대한 건축양식이 발달

2. 회화

1) 풍속화와 금벽화의 발달
① 무가의 초상화, 부인상, 유아상 등 풍속화가 확립
② 금, 은, 석채를 사용한 거대 규모의 금벽화(쇼에키에)가 발달. 중국 그림을 일본화하면서 다양한 유파 형성
③ 가노 에이토쿠, 가이호 유쇼, 하세가와 토하쿠 등이 대표 작가

나가노부〈화하유락도병풍〉, 17세기　　가노 에이토쿠, 〈당사자도〉, 16세기, 지본채색 병풍　　하세가와 토하쿠, 〈단풍도〉, 16세기, 지본채색

3. 건축과 공예

1) 건축

① 히메지성: 일명 시라사기성(백로성)이라 불리는 흰 벽의 높고 화려한 성곽 건축

② 오사카성: 도요토미 히데요시가 세운 성으로, 권력다툼에 의해 3번의 소실과 축성을 반복하여 지금의 형태로 남아 있음

③ 쇼인즈쿠리 양식: 신덴즈쿠리 양식에서 고려되지 않았던 접객을 위한 공간을 살려, 쇼인(서재)을 짓고. 붙박이 선반, 예술품을 진열하는 받침 등으로 내부를 구성함

〈히메지성〉

쇼인즈쿠리 양식의 서재

2) 공예

도요토미가 조선을 침략하여 많은 도공을 잡아가고 도자기를 수탈해감으로써 조잡했던 일본 도자기가 발전하는 기틀을 마련

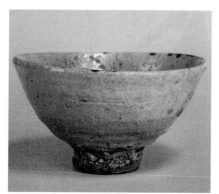
〈조선다완〉

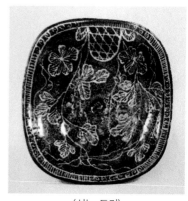
〈시노 도기〉

제**7**장 에도 시대(1603~1867)

1. 봉건제의 완성

1) 평화와 번영의 시기

① 도쿠가와 이에야스의 막번 체제 확립에 의해 봉건제가 완성됨

② 사농공상의 신분제와 쇄국 등의 정책으로 국내 평화가 유지된 시기

③ 청나라와 네덜란드를 통해 서양화 기법을 받아들이고, 후기에는 퇴폐적인 풍조 속에서 가부키 등 상징적인 미의식이 유행

2. 회화

1) 린파의 장식화

가노파의 장식적 전통이 심화되며 린파로 계승되며, 다와라야 소타츠, 나카무라 호추 등에 의해 화려하고 역동적인 일본 회화 양식이 마련됨

2) 양풍파의 등장

서양화의 표현기법을 받아들인 양풍파가 등장함에 따라 와타나베 가잔, 오다노 나오타케, 오하라 게이잔 등에 의해 동양과 서양의 절충 양식이 탄생함

3) 우키요에의 유행

'덧없는 세상'이라는 뜻으로, 서민들의 풍속을 사실적이고 적나라하게 표현한 다색 목판화. 역동적 동작, 극단적인 원근 표현, 원색의 색채, 화면의 가장자리에서 인물이 잘려나가는 파격적인 화면 구성, 평면적 표현 등을 특징으로 하며, 19세기 후반 만국박람회를 통해 서구에 알려지면서 유럽 미술에 많은 영향을 미침(가츠시카 호쿠사이, 도슈사이 샤라쿠, 우타가와 히로시게, 스즈키 하루노부 등)

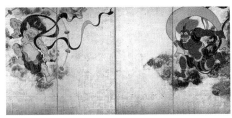
다와라야 소타츠, 〈풍산뇌신도〉, 17세기, 지본채색 병풍

오다노 나오타케,
〈시노바즈노이케도〉, 18세기,
견본채색

나카무라 호추,
〈선면 하리즈케〉, 18세기,
지본채색 병풍

오하라 게이잔, 〈내금도권〉부분, 18세기,
견본채색 병풍

도슈사이 샤라쿠,
〈이치가와 에비조상〉,
1794, 다색목판화

스즈키 하루노부,
〈자시키 팔경〉, 18세기,
다색목판화

3. 건축

1) 서원과 사원 건축이 활발해지며, 특히 정원을 조성하는 조원술(造園術)이 발달함

2) 가쓰라 이궁: 주변의 강물을 끌어와서 연못을 만든 '지천회유식(池泉回遊式)' 정원으로, 서원 한 채와 몇 개의 정자로 이루어져 규모가 아담하지만, 자연 풍광과 정원의 절묘한 조화로 인해 세계적으로 가치를 인정받고 있음

3) 도쇼궁: 도쿠가와 이에야스를 신격화하기 위해 건립한 막부 권력의 상징적 건축물이며, 모모야마 건축의 영향이 엿보이는 호화로운 장식을 특징으로 함

〈가쓰라 이궁〉

〈도쇼궁〉

제 **8** 장 　메이지 시대(1868~1912)

1. 메이지 유신과 문호 개방

1) 서구 문물의 본격적인 유입
① 메이지 유신으로 서구에 문호를 개방한 후, 정부가 주도하여 서구의 문물과 기술을 받아들인 시대. 많은 화가들이 해외 유학을 다녀오면서 서양화가 본격적으로 발전함
② 오카쿠라 텐신이 지도적 역할을 한 도쿄미술학교와 일본미술원은 일본미술의 근대화를 추진하는 중요한 배경이 됨

2. 회화

1) 양화
구로다 세이키, 아사히 츄, 다카하시 유이치 등은 인상파 기법을 받아들여 야외의 빛을 중시하는 외광파 화풍을 전개함

2) 일본화
요코야마 타이칸, 시모무라 칸잔, 히시다 슌소 등이 필선을 자제하고 공기원근법으로 흐리게 대상을 표현하는 몽롱체 화법을 개발. 린파의 색채적 장식성과 동양화의 몰골법을 현대적으로 되살린 기법

구로다 세이키, 〈바느질〉, 1890, 캔버스에 유채

다카하시 유이치, 〈오이란〉, 1872, 캔버스에 유채

요코하마 다이칸, 〈굴원〉, 1898, 견본채색

히시다 슌소, 〈갈까마귀〉, 1910, 지본채색 병풍

시모무라 칸잔, 〈대원어행〉부분, 19세기,
지본채색

3. 조각

1) 일본식 근대 조각의 태동

① 서양식 미술단체인 '메이지 미술회'를 통해 나가누마 모리요시 등이 서양식 조각을 일본에 소개함

② 도쿄 미술학교를 중심으로 일본 전통 목조각과 서양식 조각이 서로 영향을 주고 받으며 병존함

모리요시, 〈노부〉, 1898, 청동

조운, 〈대엽자〉,
1908, 목조

데지로, 〈젊은카프카스인〉,
1919, 청동

제4부
한국미술사

제**1**장　선사·낙랑 시대

01　구석기 시대(B.C. 70만년~B.C. 1만년)

1. 석기

1) 타제석기, 박편석기

주먹도끼, 주먹괭이, 찍개, 긁개 등의 타제석기가 유물의 주를 이룸

〈주먹도끼〉, 구석기

〈긁개〉, 구석기

02　신석기 시대(B.C. 6천년~B.C. 1천년)

1. 다양한 생활용품

1) 토기, 집터, 갈돌과 갈판

돌을 갈아서 만든 마제석기, 뼈를 재료로 한 골각기, 이른 민무늬 토기
(원시 무문 토기), 빗살무늬 토기, 집터(서울 암사동), 조개껍데기 얼
굴, 갈돌과 갈판 등

〈갈돌과 갈판〉, 신석기

〈조개껍데기 얼굴〉,
신석기

〈빗살무늬토기〉, 신석기

03 청동기 시대(B.C. 1천년~B.C. 4백년)

1. 문화적 정체성의 성립

1) 우수한 청동기 문화의 전개

① 토기: 민무늬 토기(무늬 없는 토기), 붉은 간토기(칠무늬 토기. 주로 고인돌에서 출토되며 의식용 그릇으로 추정됨)

② 청동기: 잔무늬 거울(다뉴세문경), 농경무늬 청동기(농사짓는 모습이 선각됨), 팔주령(당초문이 음각으로 새겨짐), 비파형 동검 `2012`

③ 암각화: 반구대 암각화(수렵, 어로의 생활상 표현). 울주 천전리 각석(기하학적 문양), 대곡리 암각화 `2011`

④ 고인돌(지석묘)

- 북방식(탁자형): 네모진 받침석을 두 개 세우고, 그 위에 큰 판석을 얹음
- 남방식(기반형): 묘실이 지하로 들어가고, 그 위에 돌을 무더기로 놓거나 괸 다음 판석을 얹음

〈붉은 간토기〉, 청동기

〈잔무늬거울〉, 청동기

〈비파형동검〉, 청동기

〈농경문 청동기〉, 청동기

〈팔주령〉, 청동기

〈반구대암각화〉, 청동기

〈고인돌〉, 북방식, 청동기

〈고인돌〉, 남방식, 청동기

04 낙랑 시대(B.C. 108~B.C. 70)

1. 한대 공예문화의 유입

1) 특징
① BC 108년 한(漢) 무제(武帝)가 고조선을 멸망시키고 설치한 한사군의 하나를 가리킴
② 중국문화가 낙랑을 통해 우리나라에 유입됨
③ 중국의 발달한 공예문화가 한반도에 이식되면서 삼국의 미술에 많은 영향을 미침

2) 공예
① 채화칠협: 옻칠을 한 대나무 상자. 한나라의 왕, 효자, 열녀, 충신들이 그려짐
② 순금교구(금제띠고리): 순금의 허리띠고리. 한 마리의 어미용이 7마리의 새끼용을 어르는 모습이 부조로 새겨짐. 누금기법, 감장(알물림)기법 등 전통 조금기법으로 장식됨
③ 청동박산향로: 낙랑시대에 만든 한대 양식의 향로. 밑은 접시모양, 상부는 박산(바다가운데 신선이 사는 산)의 모양을 본떴으며, 봉황새가 조각되어 있음. 도교의 영향
④ 봉니: 인장의 초기형태. 죽간에 쓴 편지를 끈으로 묶고 매듭에 진흙을 발라 도장을 찍어 봉인함. 처음으로 전각의 형식이 갖추어짐 `2011`

〈채화칠협〉, 낙랑

〈금제띠고리〉, 낙랑

〈박산향로〉, 낙랑

〈봉니〉, 낙랑

제**2**장 삼국 시대

01 고구려(B.C. 37~A.D. 668)

1. 특징

1) 북조풍의 강건한 문화

① 호방하고 강건한 표현(북조의 영향)

② 고분건축과 벽화 발달(고분 벽화는 프레스코 기법으로 제작)

2. 건축

1) 고분

(1) 돌무지 무덤(적석총)

① 땅을 파거나 지상에 냇돌을 깔고 관을 놓은 다음 그 위에 다시 다듬은 돌을 쌓아올리는 무덤 형식. 적석총에는 내부 공간이 없기 때문에 벽화가 없음

② **장군총, 4세기**

만주 통구에 있는 계단식 돌무지 무덤으로, 광개토대왕이나 장수왕의 묘로 추정됨. 화강암 장대석을 조금씩 들여 쌓아 7층의 거대한 피라미드식 무덤을 축조하고 내부는 냇돌과 산돌을 쌓아서 보강함. 상부의 4~6층에는 정방형 현실이 위치함. 고구려 돌무지 무덤 중 원형이 가장 잘 보존되었고, 가장 발달한 돌무지 무덤 양식을 보여준다는 점에서 의의가 있음

〈장군총〉, 고구려

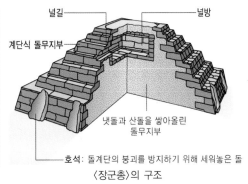

〈장군총〉의 구조

호석: 돌계단의 붕괴를 방지하기 위해 세워놓은 돌

(2) 굴식 돌방무덤(봉토석실분) `2025`

① 땅 속에 널길(연도)을 갖춘 무덤 칸(돌방)을 만들고, 그 위에 흙을 덮은 무덤. 무덤 칸 내부에 벽화가 그려짐

② **안악3호분(동수묘), 357년**

연대(357년)가 확실한 최초의 벽화 고분. 연도, 연실, 전실, 측실, 현실로 이루어진 다실 묘이며, 천장은 평행삼각고임 구조. 황해도 안악군에 위치

③ **덕흥리 벽화 고분, 408년**

연도, 전실, 이음길, 현실로 이루어진 이실묘이며, 천장은 궁륭평행고임 구조. 평남 대안시 덕흥리에 위치

④ **쌍영총, 5세기**

전실과 현실(후실, 주실, 널방) 사이의 통로에 세워진 한 쌍의 팔각기둥으로 안해 '쌍영총'이란 명칭이 붙음. 쌍기둥 석실은 중국 운강 석굴의 영향을 보여줌. 연도, 전실, 이음길, 현실로 이루어진 이실묘이며, 천장은 평행삼각고임 구조. 평남 용강군에 위치

⑤ **무용총, 5세기**

현실의 네 모퉁이에 나무 기둥을 그려 목조건축 양식을 재현함. 연도, 전실, 이음길, 현실로 이루어진 이실묘이며, 천장은 평행팔각고임 구조. 길림성 집안현에 위치

⑥ **각저총, 5세기**

연도, 전실, 이음길, 현실로 이루어진 이실묘이며, 천장은 전실이 궁륭식, 현실이 평행팔각고임 구조. 길림성 집안현에 위치

⑦ **강서대묘(우현리대묘), 6세기**

연도와 현실로 이루어진 단실묘이며, 천장은 평행삼각고임 구조. 평남 강서군에 위치

〈안악3호분〉 천장 〈쌍영총〉의 팔각기둥과 천장 〈무용총〉 천장

3. 회화

1) 고분벽화의 제작 기법 `2005`

(1) 조벽지법

고분의 돌벽에 회칠을 하지 않고 직접 그림을 그리는 방법

예 안악 3호분, 강서대묘, 오회분 4·5호묘, 통구 사신총

(2) 화장지법

① 습지 벽화법(프레스코): 돌을 쌓아 만든 무덤 벽면에 석회칠을 하고 회칠이 마르기 전에 아교를 섞은 안료로 그림을 그리는 방법

예 덕흥리 고분, 쌍영총, 무용총, 각저총, 진파리 1호분

② 건지 벽화법(세코): 석회를 칠한 벽이 마르고 난 후 아교를 섞은 안료로 그림을 그리는 방법

예 고구려 고분 벽화에서는 예를 찾을 수 없음

더 알아보기 **고분 벽화 주요 주제**

① 초상화: 묘주의 초상
② 풍속도: 묘주의 생시 행적과 관련(수렵도, 무용도, 씨름도, 공양도, 행렬도 등)
③ 사신도: 고분의 네 벽면에 동, 서, 남, 북 순으로 무덤의 4방위신(청룡, 백호, 주작, 현무)를 그림
④ 천상도: 천체를 상징하는 해, 달, 별 등을 동물에 비유하여 천장에 그림
⑤ 문양도: 현실의 천장 받침 등에 그려 넣는 무늬. 운문, 연화문, 당초문, 인동문, 수연문, 기하문 등
⑥ 고분벽화 제작이유: 묘주의 사후 세계 번영과 무덤 수호. 현세의 부귀영화를 내세까지 이어 가고자 하는 주술적 신앙 반영(계세사상)

〈인동당초문〉, 강서대묘 , 6세기, 고구려 무용총 천장의 각종 문양도, 6세기, 고구려

더 알아보기 **고분 벽화 주제의 변천 과정**

① 4~5세기: 묘주의 초상화와 인물풍속화가 가장 중요한 주제(안악 3호분, 덕흥리 벽화고분), 시간이 흐르면서 부부병좌상이 유행함(쌍영총, 각저총). 인물풍속은 묘주의 생활상을 보여주는 내용이기 때문에 서사적, 기록적, 풍속화적 성격을 강하게 띰
② 6세기: 4~5세기 고분의 천장에 존재하던 사신이 점차 벽면으로 내려와서 6세기에 이르면 네 벽면 전체를 가득 채우게 됨
③ 종교적 성격: 4~5세기에는 불교의 영향이 지배적이었다면, 6세기에는 국가적 차원에서 도교가 적극 권장되었기 때문에 고분 벽화에서도 도교적 색채가 강해짐

2) 고구려 고분의 기본 구조

〈안악 3호분 평면도〉

〈덕흥리 벽화고분 구조도(서벽)〉

3) 고구려 고분 구조의 시기별 변화 2019

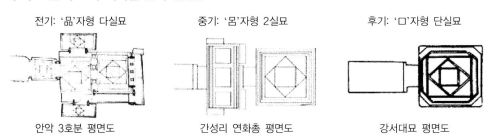

4) 고분벽화의 시기별 구분

(1) 전기(4~5C중엽)

① 구조: 다실묘(전실, 현실, 측실)

② 주제: 초상화, 인물풍속화(생전생활상)

③ 〈안악 3호분(동수묘)〉 `2019`

- 석회질 대판석으로 구축된 'T'자형 석실로, 전실의 앞에 연실과 연도가 있고, 전실의 좌우에 두 개의 측실을 두며, 뒤쪽의 현실에는 관을 놓음
- 현실에는 돌기둥이 있고, 천장은 모두 말각조정(모줄임천장)을 사용함
- 〈묘주 부부상〉, 357년경, 서측실 서벽
 - 묘주는 정면관, 부인은 측면관으로 표현되어 있고, 각각 좌우의 시종들과 함께 삼각형 구도를 형성하고 있음
 - 부부는 크게, 시종들은 작게 그린 주대종소(主大從小)의 구성에서 불상의 삼존불 형식이 연상됨
 - 중국 복식 차림의 인물 표현에서 초상화적 성격이 보이지만, 아직 특정인의 개성을 충분히 드러내지는 못함. 그러나 357년 이전부터 우리나라에 초상화가 등장하기 시작했음을 보여 준다는 점에서 큰 의의가 있음
 - 부부가 앉아 있는 탑상의 위쪽은 고구려 특유의 연화로 장식이 되어 있어 당시에 이미 불교가 수용되고 있었음을 시사함
- 〈행렬도〉, 357년경, 현실 회랑 동벽 `2019`
 묘주가 250여 명의 대규모 신하들을 이끌고 행차하는 모습을 세밀하게 묘사한 그림으로, 생전의 부귀영화를 내세에서도 누리기를 기원하는 계세사상이 반영되어 있으며, 인물들의 중첩으로 공간의 깊이를 나타내고 있다는 점이 특징

〈묘주 초상〉, 안악 3호분, 고구려, 357년경

〈부인 초상〉, 안악 3호분, 고구려, 357년경

〈행렬도〉, 안악 3호분, 고구려, 357년경

④ 〈덕흥리 벽화고분〉
- 전실과 현실의 2실로 구성된 여(呂)자형의 고분
- 전실의 너비가 현실의 너비와 같고 천장은 돔 형식
- 전실의 북벽(현실로 들어가는 입구 좌측)에 주인공의 초상이 그려져 있고, 전실의 서벽에는 주인에게 배례하는 13군 태수들이 상하 2단으로 배치되어 측면관으로 그려짐(묘주 초상은 현실의 북벽에도 추가로 그려져 있음)
- 천장에는 산을 배경으로 사냥하는 장면, 견우와 직녀, 차마(車馬) 등의 그림이 활달한 필치로 가득 그려져 있으나 회화의 수준은 높지 못함
- 〈묘주 초상〉, 408년, 전실과 현실의 북벽
 - 대체로 안악 3호분의 묘주 초상화와 비슷하며, 머리에 청라관(靑羅冠)을 쓰고 있어서 대신급 인물임을 드러냄
 - 현실 북벽의 묘주 초상 옆 자리에는 부인을 위한 공간이 남겨져 있어, 이미 5세기 초부터 부부병좌상(夫婦竝坐像)이 고구려에서 그려지고 있었음을 시사함
 - 묘주를 향해 절을 하고 있는 13군 태수들 각각의 옆에는 직함이 노랑색 바탕 위에 기록되어 있는데, 중국 육조시대 벽화의 형식과 동일하여 중국 미술과의 연관성을 짐작하게 함
- 〈수렵도〉, 408년, 전실 동쪽 천장
 산들은 같은 선상에 횡으로 줄지어 서 있고 평면적이어서 산의 괴량감이나 공간감이 느껴지지 않으며, 산등성이에 버섯 모양의 나무들이 그려지는 등 고졸한 표현이 두드러지지만, 우리나라 초기 산수화 양식을 엿볼 수 있다는 점에서 의의가 있음

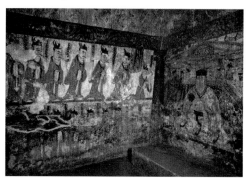
묘주 초상과 13군 태수, 덕흥리 벽화고분, 고구려, 408년

〈묘주 초상〉, 덕흥리 벽화고분, 고구려, 408년

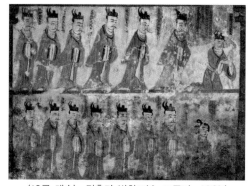
〈13군 태수〉, 덕흥리 벽화고분, 고구려, 408년

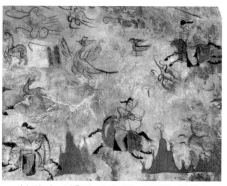
〈수렵도〉, 덕흥리 벽화고분, 고구려, 408년

(2) 중기(5C중엽~6C중엽)

① 구조: 양실묘(전실, 현실)

② 주제: 인물풍속화(서사적 풍속: 수렵, 무용, 씨름 등), 사신도(천장)

③ 〈쌍영총〉

- 전실과 현실 사이의 통로에 한 쌍의 팔각기둥이 있어 쌍영((雙楹, 쌍기둥)총이라 명명 하였으며, 이러한 쌍기둥 형식은 중국 운강 석굴사원의 형식을 본 뜬 것으로 볼 수 있음

- 전실 앞의 연도에는 차마 행렬도, 전실 입구에는 역사도, 전실의 동·서벽에는 청룡과 백호가 그려짐

- **〈부부 병좌상〉, 5세기, 현실 북벽**
 묘주 부부가 평상 위에 정면을 향하여 나란히 앉아 있는데, 인물은 정면관, 신발은 측면관으로 그려져 있어 이 무덤이 전기에 가까운 고식(古式)임을 짐작할 수 있으며, 평상은 후면이 전면보다 넓어지는 역원근법을 사용해서 표현함

④ 〈무용총〉 `2005`

- 중기를 대표하는 무덤 양식으로, 전실의 폭은 현실과 같지만 깊이가 좁아지며, 천장은 팔각형의 모줄임천장, 현실의 네 귀에는 쌍영총과 각저총처럼 나무 기둥을 그려 목조 건축 양식을 재현함

- 현실 정면벽(북벽)에는 접객도, 동벽에 무용도, 서벽에 수렵도, 남벽에는 큰 나무가 그려져 있고, 천장에는 비천, 선인, 사신, 인면조, 쌍학, 성신 등이 그려져 있음

- **〈접객도〉, 5세기경, 현실 북벽**
 - 무덤의 주인으로 보이는 인물이 삭발의 승려 두 명에게 음식을 대접하면서 대화를 나누고 있는 장면으로, 모두 측면관으로 그려짐. 안악 3호분이나 쌍영총의 부부상과 같은 위엄 있고 권위적인 모습과는 달리 자연스러운 생활 장면 속의 인물로 묘사됨
 - 주인공, 첫째 승려, 둘째 승려, 시동의 순으로 중요성에 따라 크기가 조정되어 있으며, 주인공이 입고 있는 바지는 넓은 바지인 반면 시동들의 바지는 좁은 바지라는 점에서 신분에 따른 복식의 차이도 엿볼 수 있음. 주인공의 복식은 중국식에서 고구려 고유의 복식으로 바뀜
 - 넓은 실내와 음식 탁자들의 묘사에서 공간감과 깊이감이 느껴지는 점에서 회화 양식의 발전을 볼 수 있음
 - 스님을 접대하는 장면을 가장 중요한 벽면에 그린 것으로 보아 당시 불교가 신앙으로서 매우 중요한 위치에 있었음을 알 수 있음

- **〈수렵도〉, 5세기경, 현실 서벽**
 - 고구려 무사들이 들에서 호랑이와 사슴을 사냥하는 광경을 그린 것으로, 인물과 동물의 묘사가 뛰어나고 선이 자유롭고 강력하여, 중국 한대(漢代)의 수렵도에 비해 훨씬 생생한 힘을 느낄 수 있음
 - 산을 인물이나 동물보다 작게 그리고, 나무를 산 위에 높이 솟은 모양으로 그리는 것은 육조시대 동진(東晉)의 양식을 따르고 있음을 보여줌
 - 중국식 설채법을 적용하여, 산을 근경부터 하양-빨강-노랑의 순으로 거리에 따라 다른 색으로 표현함
 - 동물과 인물은 매우 숙달된 솜씨인 반면 산과 나무는 고졸하여, 5세기경 고구려 인물화와 산수화의 발달 정도를 짐작할 수 있음

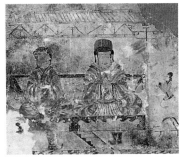
〈부부병좌상〉, 쌍영총, 고구려, 5세기

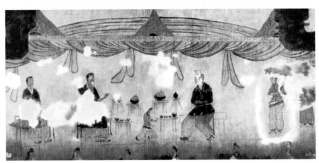
〈접객도〉, 무용총, 고구려, 5세기

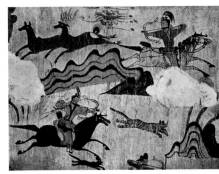
〈수렵도〉, 무용총, 고구려, 5세기

중국 한대 수렵도

⑤ 〈각저총〉
- 무용총과 나란히 위치해 있으며, 외형, 구조, 벽화의 성격 등이 모두 무용총과 비슷하지만 무용총에서는 사라진 부부 병좌상이 현실 북벽에 그려져 있어 무용총보다 연대가 조금 올라갈 것으로 추측됨
- 〈묘주 부부상〉, 5세기, 현실 북벽
 묘주는 정면관으로 표현되어 있고, 두 명의 부인들은 측면관으로 묘사되어 있으며, 묘주 뒤편 탁자에 활과 화살이 놓여 있어 묘주가 무사임을 알 수 있음
- 〈씨름도〉, 5세기, 현실 동벽
 몰골법으로 그려진 고졸한 나무 밑에 구륵법으로 인물을 긴장감 있게 묘사하였으며, 씨름하는 인물 중 한 명은 긴 눈과 매부리코로 보아 서역인의 인상을 하고 있는데, 이는 고구려가 중앙아시아계 문화의 영향을 많이 받았음을 시사함

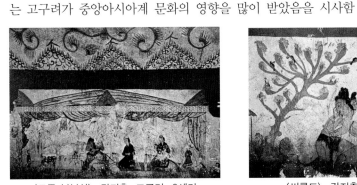
〈묘주 부부상〉, 각저총, 고구려, 6세기

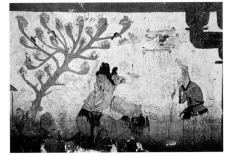
〈씨름도〉, 각저총, 고구려, 6세기

(3) 후기(6C중엽~7C중엽)

① 구조: 단실묘(현실)

② 주제: 사신도(현실벽), 천상도(천장)

③ 〈강서대묘〉

- 후기 고분벽화를 대표하는 고분으로, 판석으로 된 벽면에 회칠을 하지 않고 조벽지법으로 직접 사신(四神)을 그렸으며, 각 사신이 수호하는 방위와 벽면의 방위가 일치함

- 층급받침에 그려진 비선(飛仙)과 산악도를 통해 도교의 영향과 고구려 산수화의 변천을 알 수 있음

- **〈현무도〉, 6세기, 현실 북면**
 거북이를 감싼 뱀의 유연하고 뒤틀린 타원형의 몸매, 거북이와 뱀 사이의 팽팽한 긴장감과 역동성 등이 숙달된 솜씨로 거침없이 표현되었으며, 후기에 이르러 고구려의 회화 수준이 고도로 발달하게 되었음을 시사함

〈현무도〉, 강서대묘, 고구려, 6세기

〈산악도〉, 강서대묘, 고구려, 6세기

④ 〈오회분 4,5호묘〉

- 표면에 회칠을 하지 않고 돌벽에 조벽지법으로 직접 그림을 그림

- 네 방위의 벽에는 사신을 그려 넣고 천장고임에는 연꽃, 선인, 일월신, 불신, 농사신, 수레바퀴신 등 불교, 도교와 관계된 다양한 도상을 그려 넣음

〈청룡도〉, 오회분 4호묘, 고구려, 6세기

〈해의 신〉, 오회분 4호묘, 고구려, 6세기

⑤ 〈진파리 1호분〉, 6세기
- 표면에 회칠을 하고 마르기 전에 안료로 그림을 그리는 습지벽화법으로 제작함
- 현실의 사방에 사신도와 함께 흘러가는 구름을 형상화한 유운문(流雲紋)이 함께 그려
 져 도교적 색채가 한층 더 강해짐을 볼 수 있음

북벽 현무도와 유운문, 진파리 1호분, 고구려, 6세기 　동벽 청룡도와 유운문, 진파리 1호분, 고구려, 6세기

4. 조각

1) 시기별 특징

① 초기에는 북위(北魏, 386~534)의 불상 양식을 수용하여 강건하고 소박한 멋을 추구함. 북위불은 길고 갸름한 얼굴, 좁고 가파른 어깨, 지느러미 모양의 옷자락, 신체 중심선보다 왼쪽으로 몰려있는 옷주름, 왼팔 위에 걸쳐진 옷자락 등을 특징으로 함

② 6세기 이후부터는 고구려 독자 양식으로 발전하는 단계로, 두툼한 손과 발, 은행 모양의 눈, 입가의 미소, 두툼하게 표현된 연화대좌의 꽃잎 등을 특징으로 함

5세기	6세기 전반	6세기 후반
• 인도나 중국에서 볼 수 있는 좌불상의 특징 표현	• 북위불 양식과 고구려 양식의 혼합	• 북위불 양식의 흔적이 약해지고, 한층 유려한 조형미를 보임
뚝섬 〈금동여래좌상〉, 5세기후반	〈연가7년명 금동여래입상〉, 539년	〈신묘년명 금동삼존불〉, 571년

〈고구려 불상 양식의 변천〉

③ 〈연가7년명 금동여래입상〉 539년, 16.2cm
 • 연대를 알 수 있는 가장 오래된 불상
 • 큼직한 배 모양의 광배(光背)와 불신(佛身), 불신을 받치는 대좌(臺座)가 한 몸으로 주조되었으며, 광배 뒷면에는 명문이 새겨져서 정확한 제작 연대를 알 수 있음
 • 수인은 왼손에 여원인과 오른손에 시무외인을 취하고 있음
 • 길고 갸름한 얼굴, 좁고 가파르게 흐르는 어깨, 지느러미 모양의 옷자락, 신체 중심선보다 왼쪽으로 몰려있는 옷주름, 왼팔에 걸쳐진 옷자락 등 6세기 전반의 중국 북위불 양식을 계승함
 • 은행 모양으로 부은 듯한 눈두덩, 도톰한 광대, 두툼한 손과 발, 입가의 고졸한 미소, 두툼하게 표현된 연화좌의 연판 등에서 고구려 특유의 조형성이 나타남

| 정면 | 시무외인과 여원인 | 광배 뒷면의 명문 |

④ 〈신묘년명 금동삼존불〉 571년, 18cm

- 배 모양의 화염문 광배 하나에 중앙의 본존인 여래와 좌우 대칭의 협시보살을 나란히 배치한 일광삼존(一光三尊) 형식의 불상
- 광배에 화불(化佛, 연꽃 속에서 부처가 나오는 장면을 작은 부처의 모습으로 표현한 것) 세 구를 표현함으로써 연화화생(蓮花化生) 장면이 신묘년명 불상에서 처음으로 등장하게 됨
- 본존 여래의 둥근 얼굴과 축 늘어진 옷자락, 광배의 유려한 화염문, 두광에 배치된 당초문의 모습 등에서 동위(東魏) 양식이 엿보이면서도 기술이 원숙해져서 더욱 한국화(韓國化)되는 경향을 보이지만, 고구려적인 강한 힘이나 날카로움이 약해지는 것도 확인할 수 있음

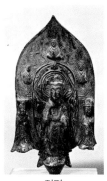

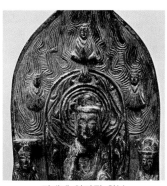

| 정면 | 광배에 양각된 화불 | 광배의 뒷모습 |

⑤ 〈니조 보살입상〉 6세기 중반, 17cm

- 평양 원오리 절터에서 출토된 300여개의 소형 니불들 중 하나로, 앞쪽 반신만 새겨진 외틀에 진흙을 눌러 채운 후 마르면 떼어내서 800℃의 저화도에서 초벌구이하여 완성하는 방식으로 제작됨. 뒷면은 나무 막대 같은 것으로 두드려서 평평하게 다듬음
- 중국 북위 시대의 맥적산 석굴불상들에서 보이는 특이한 형태의 높은 보관을 쓰고 있으나, 얼굴은 〈신묘년명 금동삼존불〉처럼 한국화되어 부드러운 느낌을 줌
- 연화대좌의 연판은 〈연가7년명 금동여래입상〉의 것과 동일하게 두툼하게 처리됨

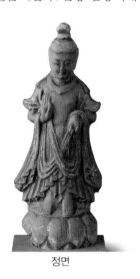

정면 뒷면

5. 공예

1) 고분 부장품과 수막새

① 고분의 부장품으로 남아 있는 〈금동투조금구관모〉, 〈금제귀고리〉

② 그릇의 바닥에 새겨진 명문을 통해 광개토대왕릉 사당에서 사용하기 위해 제작된 것을 알 수 있는 청동기인 〈을묘년명 청동합〉

③ 단순성과 호방함이 나타나는 〈연화문수막새〉

〈금동투조금구관모〉, 진피리 1호분,
6세기후반

02 백제(B.C. 18~A.D. 660)

1. 특징

1) 남조풍의 온화한 문화
① 온화하고 섬세하며 유려한 표현(남조의 영향)
② 일본 아스카 미술에 큰 영향을 줌

2. 건축

1) 고분
(1) 벽돌무덤(전축분)
① 벽돌을 쌓아 터널형의 연도와 현실을 만든 무덤. 고구려에 비해 규모가 작고, 우아하고 부드러움
② 〈무령왕릉〉, 525년
- 연화문전으로 쌓아 올린 전축분으로, 터널형 연도, 아치형 천장이 특징임
- 매지권(買地券, 도교사상에 입각하여 무덤을 조성할 때 지신에게 땅을 매입했음을 증명하는 문서로, 그 내용을 돌에 새겨서 무덤에 부장함. 무덤이 축조된 연대와 피장자의 이름을 알 수 있음), 금제관식, 일각석수, 유리구슬 등이 출토됨

무령왕릉 내부 구조

〈무령왕릉〉, 백제

〈무령왕릉 매지권〉, 백제

〈무령왕릉 진묘수〉, 백제

③ 〈공주 송산리 6호분〉, 6세기
 • 무령왕릉과 동일한 구조의 전축분이지만, 무령왕릉과 달리 사방 벽에 사신도가 그려져
 있으며, 이는 남조풍의 고분에 고구려식 벽화가 접목되었다는 특징을 보여줌
 • 사신도는 그림을 그릴 부분에만 진흙을 발라 토벽처럼 만들고, 그 위에 회칠을 한 후
 먹과 채색으로 그림

송산리 6호분 내부 구조　　　　　　〈백호〉, 송산리 6호분 서벽, 백제

(2) 돌방무덤(석실분)
 ① 고구려의 영향을 받아 큰 판석으로 석곽을 만들어 그 안에 관을 안치하고 위를 흙으로
 덮는 방식
 ② 〈부여 능산리 고분〉, 7세기
 • 네 벽과 천장은 모두 잘 연마한 편마암 판석 한 장으로 짰고, 바닥에는 벽돌 모양으로
 깎은 정방형 돌을 깐 후, 그 위에 같은 돌을 높게 쌓아 단을 만든 형태
 • 네 벽에 사신도, 천장에 유운연화무늬 등을 조벽지법으로 그림(고구려에 비해 섬세하
 고 세련됨)

〈유운문과 연화문〉, 능산리고분 천장, 백제, 7세기　　　〈능산리 고분 바닥 벽돌〉, 백제, 7세기

2) 탑

(1) 〈미륵사지 석탑〉(서탑), 7세기 초

① 현존 석탑 중 가장 크고 가장 오래된 석탑

② 중국 목탑형식을 모방한 9층의 화강암 석탑(현재는 6층까지만 복원)

③ 이층의 낮은 방형 기단을 깔고, 탑신에는 열주식 기둥을 배치하였으며 기둥은 엔타시스 양식을 바탕으로 함. 2층부터 체감률이 급격히 커짐

④ 초층 탑신의 창방과 평방, 얇고 긴 낙수면, 내부 공간, 장식적이고 화려한 구조 등에서 목탑 양식의 영향을 알 수 있음

⑤ 1층 심주석의 사리공에서 발견된 사리장엄구 중 사리봉영기의 기록을 통해 미륵사가 왕권을 강화하기 위한 목적으로 창건되었음을 알 수 있으며, 구리와 주석의 합금으로 제작된 청동합은 우리나라 유기제작 역사의 기원을 밝혀 줄 중요한 사례가 됨

(2) 〈정림사지 5층 석탑〉, 7세기 초

① 백제탑의 전형 양식을 보여주는 중요한 탑으로, 일명 '백제탑'으로 불림

② 목탑형식이 약간 남아 있는 석탑으로, 여러 개의 석재로 목탑처럼 조립하는 형식(목탑에서 석탑으로 이행하는 과정의 초기 석탑 양식)

③ 백제 멸망 후 백제 지역에서 고려 시대까지 세워지는 석탑의 원형이 됨

④ 아름다운 비례의 체감률을 보이며 장중하고 명쾌한 인상을 줌

〈미륵사지 석탑〉(서탑), 7세기 초

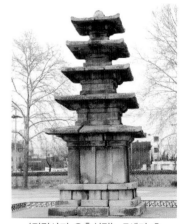

〈정림사지 오층석탑〉, 7세기 초

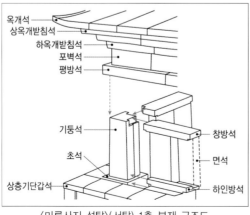

〈미륵사지 석탑〉(서탑) 1층 부재 구조도

〈미륵사지 석탑〉 사리장엄구

3. 조각

1) 특징 및 주요 조각

① 백제 특유의 둥근 얼굴과 온화하고 소박한 정서 반영(백제의 미소)

② 7세기 이후 수, 당의 영향으로 어깨가 넓고 허리가 가늘며 삼곡(三曲) 자세를 한 새로운 양식도 자리 잡기 시작함

③ 돌산의 석면에 새기는 마애불, 바위 덩어리 4면에 새기는 사면불 등장

④ 백제 양식이 일본으로 전해져 아스카 시대 조각의 기틀을 제공함

⑤ 〈금동여래입상〉, 6세기 중반, 9.3cm
- 조용하게 가라앉은 얼굴 표정, 옷 주름의 처리 방식 등에서 중국 북위말, 동위초의 양식을 따르고 있으나 백제 특유의 온화한 정감을 반영함
- 현존 백제 불상 중 가장 오래된 것으로 추정됨

⑥ 〈금동보살입상〉, 6세기 후반, 11.5cm
- 몸 양쪽으로 지느러미처럼 뻗은 옷자락, 몸 앞에서 X자로 교차하는 천의, 몸의 앞면만 나타내는 정면관 위주의 반(半)두리새김 등 북위 불상 양식을 따르고 있음
- 입가에 '백제의 미소'를 띠고 있는 둥근 얼굴에서 백제 고유의 양식을 발견할 수 있음

⑦ 〈금동관음보살입상〉, 7세기 초, 21cm
X자형 천의는 긴 연주로 바뀌고 몸이 축 늘어진 인상이지만, 약간 비틀어진 자세를 통해 유연한 운동감을 주고 있음

⑧ 〈금동보살입상〉, 7세기 초, 26.7cm
- 7세기 초부터 수·당 조각 양식의 영향 하에 한쪽 발에 몸무게가 쏠리는 동적이고 자유로운 모습의 소형 동불들이 많이 만들어지는데, 이 보살상이 그 대표적 예에 해당함
- 삼산관(三山冠)을 쓴 둥근 얼굴에 환한 백제의 미소를 띠고 있으며, 엉덩이를 우측으로 내밀어 상반신을 좌측으로 꺾이게 하고 다시 머리를 세움으로써 전신이 S자형으로 세 번 꺾이는 삼굴(三屈) 자세를 취했고, 몸 앞에서 X자형으로 교차하던 천의도 위아래 두 줄기의 U자형으로 바뀜

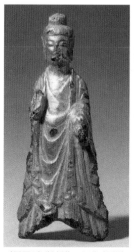

〈금동여래입상〉, 6세기중반 〈금동보살입상〉, 6세기후반 〈금동관음보살입상〉, 7세기전반 〈금동보살입상〉, 7세기전반

⑨ 〈서산마애삼존불〉, 7세기, 2.8m

- 바위 절벽에 새긴 거대 부조 불상
- 앞에 목조 전실이 있었음(석굴암 축조의 중간 단계)
- 왼편 반가사유상과 주존인 석가여래, 오른편에 보주를 들고 있는 보살입상의 삼각 구도
- 평면적인 몸 처리와 얕은 돋을새김의 옷 표현에 비해 비교적 높은 돋을새김의 얼굴표현이 대비됨. 백제 특유의 온화하고 인간미 넘치는 웃음 표현

⑩ 〈무령왕릉 석수(진묘수)〉, 7세기, 길이 49cm

- 무덤의 수호신 역할을 하는 동물 모양의 조각상
- 입술에 붉게 칠한 흔적, 콧구멍 없는 큰 코, 머리 위에 꽂힌 나뭇가지 모양의 철제 뿔, 앞뒤 다리의 불꽃무늬 조각 등이 특징임

〈서산마애삼존불〉, 7세기

〈무령왕릉 석수〉, 7세기

4. 공예

1) 종류 및 특징

① 화전(화상전): 6가지 무늬(산경문, 귀형문, 반룡문, 봉황문, 와운문, 연화문)의 벽돌

- 〈산경문전(산수문전)〉: 도교의 영향을 반영한 산수 무늬가 부조된 벽돌. 산수화가 남아 있지 않은 백제의 산수화 양식과 뛰어난 회화의 수준을 짐작케 한다는 점에서 큰 의의를 지님

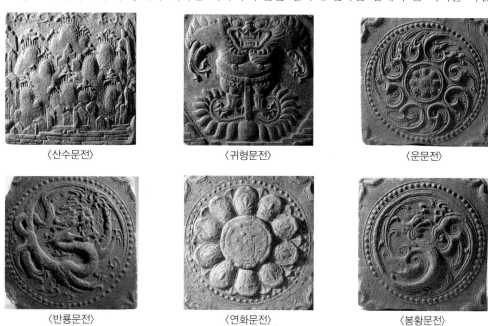

〈산수문전〉　　　〈귀형문전〉　　　〈운문전〉

〈반룡문전〉　　　〈연화문전〉　　　〈봉황문전〉

② 수막새

- 화판에 다른 무늬가 없는 형태의 연화문(소판연화문, 素瓣蓮花文)으로, 작은 자방(子房) 주위에 여덟 잎을 돌린 것이 일반적인 구성임
- 고구려 수막새에 비해 더 부드러우면서 세련되고 정제된 형태를 하고 있음

〈연화문수막새〉, 백제

〈연화문수막새〉, 백제

수막새의 구조

- 연주문대
- 사이잎
- 꽃잎
- 자방 및 연자 / 내구
- 연판(꽃잎)

- 막새부
- 수키와부
- 못구멍
- 마구
- 주연부
- 기왓등
- 연꽃잎
- 자엽
- 사이잎
- 자방
- 연자
- 막새 뒷면
- 수키와 측면
- 언강
- 턱면

삼국의 수막새 특징 비교

시대	특징
고구려	자방은 둥근 꼭지형이며 자방의 중심에는 아무런 장식이 없고, 판면은 돌기된 쌍선으로 6등분함. 화판(꽃잎)에도 돌기된 선으로 판맥을 표현하고 있는 것이 특징
백제	작은 자방의 중심에 6개의 연자(꽃술)가 양각되어 있고, 자방 주위에 8개의 화판을 돌렸으며, 화판에는 판맥이 나타나 있지 않고(소판연화문) 잎이 넓적하고 도톰한 것이 특징
신라	자방의 지름이 가장 작으며 중심에는 6개의 연자가 양각되어 있고, 화판 중앙에 기다란 선으로 판맥을 넣어 2등분하고 있는 것이 특징

고구려 연화문 수막새 백제 연화문 수막새 신라 연화문 수막새

③ 〈금동용봉 봉래산 향로(백제대향로)〉, 6세기, 64cm 2009

- 도교와 불교의 영향을 종합적으로 반영하여, 산수와 봉황(도교), 용과 연꽃(불교) 등을 대표 도상으로 하여 표현됨
- 동양 전통의 음양설을 적용하여 하나의 우주적 세계관을 표현
- 몸체와 밑받침, 뚜껑과 그 위의 봉황 장식 등 네 부분으로 이루어진 구조로, 각각의 부분을 따로 주조하여 결합함
- 연꽃 송이의 밑줄기를 입에 문 용이 똬리를 틀며 받침을 이루고 있음
- 몸체에 표현된 3단의 연꽃잎은 매우 섬세한 조각술을 보여주며, 잎의 표면에는 '인두조신(얼굴은 사람, 몸은 새)'의 극락조나 물고기 등의 동물상이 하나씩 양각되어 있음
- 뚜껑은 23개의 산이 4~5단으로 표현되어 있어 첩첩산중을 상징하며, 그 사이에 다양한 인물, 동물, 폭포와 나무를 넣고 제일 위쪽에는 주악인물상을 표현함
- 뚜껑 맨 꼭대기의 봉황은 목과 부리로 여의주를 품은 채로 두 날개를 활짝 펼치고 있음

향로의 뚜껑부분 장식

향로의 꼭대기 봉황 장식

향로의 몸체부분 장식

향로의 받침부분 용 장식

〈금동용봉봉래산향로〉, 6세기

④ 〈금제관식〉, 6세기 초, 각 29cm, 22.6cm
- 무령왕릉에서 출토된 한 쌍의 순금제 맞새김무늬(투조) 관식으로, 왕과 왕비의 것으로 구분됨
- 인동당초무늬를 주된 장식으로 하고 있으며, 왕비의 것은 좌우대칭, 왕의 것은 보다 자유로운 무늬인 것이 특징. 왕의 것에는 영락을 매달아 장식함

⑤ 〈**무령왕릉 귀고리**〉, 6세기, 각 18.6cm, 10.8cm
- 왕과 왕비의 것으로 나뉘며, 왕의 것은 순금제의 가는 고리에 두 줄기 드리개를 매단 형태. 한줄기는 꽃봉오리 맞새김 장식에 큰 나뭇잎 모양 장식을 단 것이고, 나머지는 잎 모양 날개가 달린 금 사슬에 곡옥을 매단 것
- 왕비의 것은 한 줄기는 끝에 총탄형 장식이, 나머지의 끝에는 펜촉 모양 장식이 달린 형태로, 왕의 것보다 길이가 짧음

〈무령왕 금제관식〉, 6세기

〈무령왕비 금제관식〉, 6세기

〈무령왕 금귀고리〉, 6세기

〈무령왕비 금귀고리〉, 6세기

⑥ 〈칠지도〉, 372년, 83.9cm

- 금으로 상감한 명문이 새겨진 7개의 가지를 가진 무기
- 중심의 굵은 몸체와 좌우 3개씩의 가지를 합쳐 칠지가 되는데, 좌우 삼지의 기본형은 금관의 입식과 일맥상통하며, 벽사력(辟邪力)과 생명 등을 상징하는 무속신앙의 성스러운 나무를 상징하는 것으로 추측됨
- 명문의 내용을 바탕으로 백제에서 제작하여 일본에 선물한 것임을 알 수 있으며, 당시 백제와 일본의 외교 관계를 짐작할 수 있음

〈철재금상감칠지도〉, 372년

5. 회화

1) 특징 및 주요 회화

(1) 특징

① 인사라아(463), 백가(588), 아좌태좌(597) 등이 일본으로 건너가 활약
② 고구려보다 앞서서 늦어도 5세기경부터는 일본의 회화 발전에 기여하기 시작한 것으로 추정됨
③ 현재 남아 있는 백제의 회화는 고분벽화의 형태 혹은 문양전의 부조 형태로만 남아있음

(2) 주요 회화

① 고분벽화의 사신도: 고구려의 사신도에 비해 완만한 동세와 부드러운 필치가 돋보임
② 유운연화(流雲蓮花) 무늬: 구름과 연꽃을 도안화한 것. 부여 능산리 고분 천장에 그려짐
③ 아좌태자의 작품: 일본에서 성덕태자상을 그림
④ 인사라아의 작품: 일본 회화의 시조
⑤ 산수문전의 산수 문양: 곡선적 토산과 각이 심한 암산의 대조, 앞산과 뒷산의 거리감, 깊이감, 공간감 등 백제의 발달된 산수 양식을 짐작케 함

아좌태자, 〈성덕태자상〉,
7세기말경

1. 특징

1) 향토적 문화와 화려한 금속공예

① 소박하고 고졸함을 특징으로 하며, 지리적 조건으로 중국문화를 늦게 받아들인 신라는 가야 문화의 영향 하에서 향토적인 문화를 발전시킴

② 정교하고 화려한 금속공예가 발달하고 6세기 이후부터 불교의 전래로 화려한 불교문화를 발전시킴

2. 건축

1) 고분

(1) 돌무지 덧널무덤(적석목곽분) `2025`

① 지하에 상자 모양의 목곽을 넣고 그 주위와 상부에 돌을 다시 쌓은 후 봉토를 덮은 무덤

돌무지 덧널무덤의 구조

② **천마총, 신라시대** `2011`

- 천마도 장니 출토(말 안장 아래에 깔아 흙이 튀는 것을 방지했던 '장니' 표면에 천마를 그려 넣음, 재질은 자작나무 껍질)
- 천마는 영혼을 싣고 하늘로 가는 영매로, 북방 스키타이 유목민 문화의 영향을 받은 증거가 됨

③ **황남대총, 신라시대**

두 고분이 남북으로 서로 붙은 표주박형, 높이 23m, 길이 120m에 달하는 우리나라 최대의 고분으로, 금동관, 금제 드리개, 금목걸이 등 화려한 금제 장신구와 유리 용기, 청동거울, 철기, 토기가 출토됨

〈천마도 장니〉, 천마총, 신라

〈금제 허리띠〉, 황남대총, 신라

2) 탑

① 〈분황사 모전 석탑〉, 634년
- 선덕여왕 3년에 백제인 2백여명을 청해서 지은 9층 높이의 석탑(현재는 3층)
- 전탑의 형식을 모방한 석탑(흑회색의 안산암)
- 감실 입구 좌우에 화강암으로 인왕상 조각

② 〈황룡사〉, 〈황룡사 9층 목탑〉, 약 553~640년
- 진흥왕 14년(553년)부터 90년에 걸쳐 창건한 절로 불국사의 8배 크기를 자랑함
- 탑은 백제의 건축가 아비지가 건립한 9층의 목탑
- 몽골의 침입으로 탑과 절이 모두 소실됨

③ 〈첨성대〉, 647년
- 선덕여왕 때 건립된 동양 최고의 천문대로, 신라의 발달한 과학사상을 반영하는 비 불교적 건축
- 아름다운 곡선미는 한국 고유의 정서를 대변함

〈분황사모전석탑〉, 634년 황룡사 복원 모형 〈첨성대〉, 647년

3. 조각

1) 6세기

① 중국 불상 양식을 받아들이는 한편, 신라화를 병행함. 6세기 말~7세기 초 반가사유상 등장
② 황룡사 출토 〈금동여래입상〉
- 머리와 손이 없는 상태로 출토되었지만, 신라 금동불 중 가장 오래된 불상으로 추정됨
- 가운데가 들리고 양끝이 뻗어 내린 군의(裙衣) 자락, 옷 하단의 '卯(묘)'자형 옷주름, 물결 무늬를 형성하며 늘어진 대의(大衣), 편평한 몸 등 530~540년대의 동위불 양식을 따름
③ 영주 숙수사지 〈금동보살입상〉
 지느러미처럼 도식화된 천의 자락, X자형으로 몸 앞에서 교차하는 영락 등 북위 불상 양식을 반영함

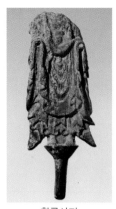

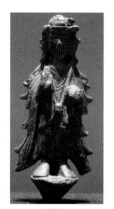

황룡사지
〈금동여래입상〉, 6세기

영주
〈금동보살입상〉, 6세기

2) 7세기

① 중국의 6세기 후반기 불상 양식과 수나라 양식의 영향을 받으며 점차 인체의 조형성을 반영한 세련된 양식으로 발전

② 양평군 강상면사지 〈금동여래입상〉

팽팽한 얼굴과 몸, 몸의 풍만감을 돋보이게 하기 위해 얇고 단순화된 옷을 입혀 장대함을 높여주고 있는 수법 등 중국 북제(北齊, 550~577) 양식을 바탕으로 하면서 수나라 불상의 영향에 신라의 순직성(純直性)이 가미된 흥미로운 작품

③ 삼양동 출토 〈금동관음보살입상〉

배를 내밀어 휘어진 측면 형상이나 약간 허리를 뒤튼 것 같은 모습 등 수나라 양식을 따르고 있으면서 팽팽한 얼굴과 앞가슴에서는 북제의 영향을, 단순화되고 느슨해진 옷 주름 등에서는 신라화(新羅化)된 면모를 나타내고 있음

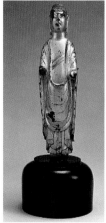

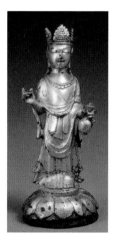

양평 〈금동여래입상〉,
7세기

삼양동
〈금동관음보살입상〉,
7세기

④ 〈금동 삼산관 미륵보살 반가사유상〉(국보 83호) 2005

- 600년경에 나타난 우리나라 환조의 최고 걸작
- 자연스럽게 흐르는 듯한 두 팔과 손가락, 정신미를 응축한 청결·단엄한 얼굴, 물결치듯 생동하는 엷은 옷 밑으로 두드러지는 하체, 옷 주름의 리듬감과 연결되는 무릎 위의 엄지 발가락 등을 통해 부드러운 곡선적 아름다움을 강조함
- 상체의 정적인 요소와 한쪽 다리를 꼰 하체의 동적인 요소가 대조되며 나타내는 적절한 긴장감과 균형
- 정면 위주의 불상에서 전면 위주의 입체감과 사실성을 찾기 시작한 불상
- 일본의 국보 1호 〈목조 미륵보살 반가사유상〉과 형태와 수법이 매우 유사하여, 신라의 장인이 일본 국보 1호를 제작한 것으로 보고 있으며, 신라 불상이 일본에 미친 영향을 짐작할 수 있음(144p 참고)

⑤ 〈금동 일월식 삼산관 미륵보살 반가사유상〉(국보 78호)

- 머리에 태양과 초승달 장식(日月飾)이 가미된 보관을 쓰고 있어 '일월식 삼산관'이란 명칭이 붙음
- 삼산관 반가사유상에 비해 평면적으로 처리된 옷 주름, 보다 냉엄한 얼굴 등에서 큰 차이를 보이지만 양식적으로는 신라적인 인상을 간직하고 있음

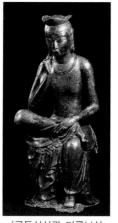
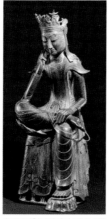
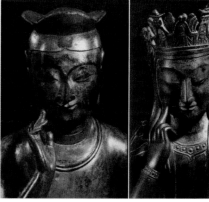

〈금동삼산관 미륵보살 반가사유상〉, 7세기 〈금동일월식삼산관 미륵보살 반가사유상〉, 6세기말 삼산관과 일월식삼산관의 비교

⑥ 〈분황사탑 인왕상〉

634년이라는 제작연대가 확실한 분황사탑 감실 입구의 석부조로, 운동감 넘치는 당나라 초기 양식을 바탕으로 하되, 더 부드럽게 몸을 풀고, 당 조각에서 볼 수 없는 신라적 따뜻함을 가미하고 있음

⑦ 〈배리 아미타 삼존석불〉

주존이 아미타불(높이 2.77m)이며, 협시는 주존의 좌측이 세지(勢至), 우측이 관음(觀音)보살로서, 모두 4등신의 동자형(童子形)이라는 점에서 동자형 불상이 유행했던 중국 남북조 시대의 영향, 긴 구슬 장식에서 수대 불상의 영향 등이 복합적으로 나타남

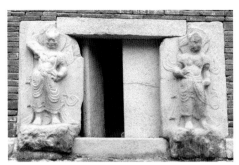
〈분황사탑 인왕상〉, 634년

〈배리 아미타 삼존석불〉, 7세기

4. 공예

1) 종류 및 특징

① 금관

- 신라의 발달한 금속공예 수준을 보여줌
- 내관(평상시에 쓰는 관모)과 외관(의식 때 착용하는 정장용 왕관)으로 구성
- 외관은 순금의 관틀에 300여개의 영락과 비취로 만든 곡옥을 달고, 내관에는 당초무늬를 투각하여 표현함
- 금관총, 서봉총, 금령총, 천마총 등에서 출토

〈날개형 관식〉과 〈금관의 내관〉, 천마총 출토

〈금관의 외관〉, 천마총 출토

② 순금 귀고리

가는 고리식(세환식)과 굵은 고리식(태환식)으로 나뉘며, 누금 세공기법으로 섬세하게 표면을 장식함

〈가는 고리식 금귀고리〉

〈굵은 고리식 금귀고리〉

〈굵은 고리식 금귀고리〉확대

③ 기마 인물형 토기 2009
- 금령총에서 출토된 토기(테라코타)로, 고졸하고 소박한 기풍을 지님
- 주전자 모양의 기형으로 보아 의식용 제기로 추정되며, 이와 같이 무덤에서 출토된 말, 배, 수레 등의 탈것과 연관된 이형토기들은 주인공을 영혼의 세계로 인도하는 주술적 역할도 함께 하는 것으로 봄

④ 토우, 토용
고분에서 출토되어, 주술적 목적으로 제작된 것으로 추정함

〈기마인물형 토기〉

〈신라 토우〉

⑤ 유리공예
병, 사발, 잔 등의 생활 그릇 종류가 신라 고분에서 출토되었으며, 대부분 로마 양식을 바탕으로 한 '로만 글라스'라는 점에서 지중해 지역 국가들과 교류가 활발했음을 알 수 있음

〈신라에서 발견된 로만 글라스〉

1. 요점정리

1) 적석총은 땅을 파거나 지상에 냇돌을 깔고 관을 놓은 다음 그 위에 다시 다듬은 돌을 쌓아올리는 무덤 형식. 적석총에는 내부 공간이 없기 때문에 벽화가 없음

2) 조벽지법은 고분의 돌벽에 회칠을 하지 않고 직접 그림을 그리는 방법이고, 습지벽화법은 돌을 쌓아 만든 무덤 벽면에 석회칠을 하고 회칠이 마르기 전에 아교를 섞은 안료로 그림을 그리는 방법이며, 건지 벽화법은 석회를 칠한 벽이 마르고 난 후 아교를 섞은 안료로 그림을 그리는 방법

3) 고분 벽화 제작 이유는 묘주의 사후 세계 번영과 무덤 수호. 현세의 부귀영화를 내세까지 이어 가고자 하는 주술적 신앙을 반영한 것(계세사상)

4) 안악 3호분의 〈묘주 부부상〉은 357년 이전부터 우리나라에 초상화가 등장하기 시작했음을 보여 준다는 점에서 큰 의의가 있으며, 부부가 앉아 있는 탑상의 위쪽은 고구려 특유의 연화로 장식이 되어 있어 당시에 이미 불교가 수용되고 있었음을 시사함

5) 덕흥리 벽화고분의 〈수렵도〉는 산들이 같은 선상에 횡으로 줄지어 서 있고 평면적이어서 산의 괴량감이나 공간감이 느껴지지 않으며, 산등성이에 버섯 모양의 나무들이 그려지는 등 고졸한 표현이 두드러지지만, 우리나라 초기 산수화 양식을 엿볼 수 있다는 점에서 의의가 있음

6) 무용총의 〈수렵도〉에서 산을 인물이나 동물보다 작게 그리고, 나무를 산 위에 높이 솟은 모양으로 그리는 것은 육조시대 동진(東晉)의 양식을 따르고 있음을 보여주며, 중국식 설채법을 적용하여, 산을 근경부터 하양-빨강-노랑의 순으로 거리에 따라 다른 색으로 표현함

7) 각저총의 〈씨름도〉에서 인물 중 한 명은 긴 눈과 매부리코로 보아 서역인의 인상을 하고 있는데, 이는 고구려가 말각조정 천장과 함께 중앙아시아계 문화의 영향을 많이 받았음을 시사함

8) 〈연가7년명 금동여래입상〉에서 길고 갸름한 얼굴, 좁고 가파르게 흐르는 어깨, 지느러미 모양의 옷자락, 신체 중심선보다 왼쪽으로 몰려있는 옷주름, 왼팔에 걸쳐진 옷자락 등은 6세기 전반의 중국 북위불 양식을 계승했음을 보여줌

9) 〈신묘명 금동삼존불〉의 광배에 화불(化佛, 연꽃 속에서 부처가 나오는 장면을 작은 부처의 모습으로 표현한 것) 세 구를 표현함으로써 연화화생(蓮花化生) 장면이 신묘명 불상에서 처음으로 등장하게 됨

10) 〈공주 송산리 6호분〉은 무령왕릉과 달리 사방 벽에 사신도가 그려져 있으며, 이는 남조풍의 고분에 고구려식 벽화가 접목되었다는 특징을 보여줌

11) 〈미륵사지 석탑〉에서는 초층 탑신의 창방과 평방, 얇고 긴 낙수면, 내부 공간, 장식적이고 화려한 구조 등에서 목탑 양식의 영향을 알 수 있음

12) 〈산수문전〉은 도교의 영향을 반영한 산수 무늬가 부조된 벽돌로, 산수화가 남아 있지 않은 백제의 산수화 양식과 뛰어난 회화의 수준을 짐작케 한다는 점에서 큰 의의를 지님

13) 삼국의 수막새 특징 비교

시대	특징
고구려	자방은 둥근 꼭지형이며 자방의 중심에는 아무런 장식이 없고, 판면은 돌기된 쌍선으로 6등분함. 화판(꽃잎)에도 돌기된 선으로 판맥을 표현하고 있는 것이 특징
백제	작은 자방의 중심에 6개의 연자(꽃술)가 양각되어 있고, 자방 주위에 8개의 화판을 돌렸으며, 화판에는 판맥이 나타나 있지 않고 잎이 넓적하고 도톰한 것이 특징
신라	자방의 지름이 가장 작으며 중심에는 6개의 연자가 양각되어 있고, 화판 중앙에 기다란 선으로 판맥을 넣어 2등분하고 있는 것이 특징

14) 돌무지 덧널무덤은 지하에 상자 모양의 목곽을 넣고 그 주위와 상부에 돌을 다시 쌓은 후 봉토를 덮은 무덤

15) 주전자 모양의 기형으로 보아 의식용 제기로 추정되며, 이와 같이 무덤에서 출토된 말, 배, 수레 등의 탈것과 연관된 이형토기들은 주인공을 영혼의 세계로 인도하는 주술적 역할도 함께 하는 것으로 봄

16) 신라의 유리공예는 대부분 로마 양식을 바탕으로 한 '로만 글라스'라는 점에서 지중해 지역 국가들과 교류가 활발했음을 알 수 있음

2. 주요 용어

• 적석총	• 조벽지법	• 화장지법
• 전실	• 현실	• 측실
• 말각조정	• 다실묘	• 이실묘
• 단실묘	• 북위불	• 화불
• 연화화생	• 매지권	• 엔타시스
• 삼곡자세	• 두리새김	• 돋을새김
• 산수문전	• 수막새	• 소판연화문
• 적석목곽분	• 이형토기	• 로만글라스

제 **3** 장 통일신라 시대(676~917)

1. 시대·문화적 특징

1) 시대적 특징

① 통일국가를 형성하며 중앙집권체제 강화, 정치와 종교의 밀접한 관계(불국토 이상 실현, 호국불교) 유지

② 말기에는 선종을 기반으로 하는 지방 호족세력이 출현함

2) 문화적 특징

① 신라 고유의 전통문화에 3국 미술을 종합·집대성하고, 당나라의 문화를 흡수하여 화려하고 국제적인 성격을 띰

② 최고의 불교미술을 꽃피움. 불상조각의 발달, 호국불교의 성격(조형적 양식: 이상주의적 사실주의)

③ 말기에는 선종 기반의 지방 호족세력의 영향으로 지방양식(조형의 다양화, 비정형성)이 대두됨에 따라 조형예술이 퇴보한 채로 고려로 이어짐

2. 건축

1) 포석정(鮑石亭)

① 통일신라시대의 연회장소로만 알려져 왔으나, 1998년 근처에서 많은 유물과 함께 제사에 사용하는 그릇들이 출토되면서 이곳이 신라 왕실의 별궁이던 장소이자 나라의 안녕을 기원하며 제사의식까지 행하던 곳이라는 견해가 지배적임

② 현재는 포석정 터에 다른 건물은 없고, 물길을 낸 석조 구조물인 '곡수거(曲水渠)'만 남아있는데 흐르는 물길에 술잔을 띄우고 풍류를 즐기는 '유상곡수(流觴曲水)'를 위한 구조물로 알려짐

2) 안압지

① 왕궁 안에 정원을 새로 꾸미면서 판 연못으로, 연못 안에 섬과 산을 만들어 정원을 꾸미고 진귀한 새와 짐승을 길렀다고 전해짐

② 7세기 최고급 정원 양식을 보여주는 귀중한 문화 유적으로 평가받음

〈포석정 곡수거〉 〈안압지〉

3) 불국사

① 신라인이 생각하는 불국토를 현실 세계에 구현한 건축물로, 법흥왕 시기인 535년에 창건되었다가 경덕왕 시기인 8세기 중엽에 김대성에 의해 중창됨

② 절의 구역은 석가의 세계를 상징하는 동구와 그보다 한 단 낮게 축조된, 아미타불의 극락세계를 상징하는 서구로 나뉨

③ 동구는 백운교와 청운교로, 서구는 연화교와 칠보교로 올라가게 되어있으며, 각각 아래쪽이 백운교, 연화교이고 위쪽이 청운교, 칠보교로 구성되어 있음
 - 계단을 다리 형식으로 표현함으로써, 백운교(아래) → 청운교(위) → 자하문(紫霞門) 으로 연결되는 구조를 통해 아래쪽 현실세계와 위쪽 부처세계의 연결통로 역할을 함
 - 연화교 → 칠보교 → 안양문(安養門)으로 연결되는 구조는 현실세계와 극락세계를 연결하는 통로의 역할을 함

④ 백운교와 청운교의 사이를 잇는 아치형 통로인 '홍예'는 2중 아치 구조로 되어있어 안정성과 견고함이 뛰어남

⑤ 자하문을 통과하면 대웅전에 닿게 되고, 안양문을 통과하면 극락전에 닿게 되며, 대웅전의 뒤쪽으로는 비로전이 위치하는데, 대웅전은 석가여래의 피안세계, 극락전은 아미타불의 극락세계, 비로전은 비로자나불의 연화장세계를 각각 상징함

⑥ 대웅전 앞에 다보탑과 석가탑의 쌍탑이 배치되어 있음

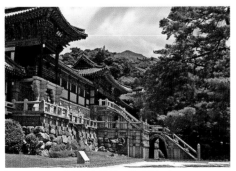

〈불국사 백운교와 청운교〉 〈백운교와 청운교 사이의 홍예〉

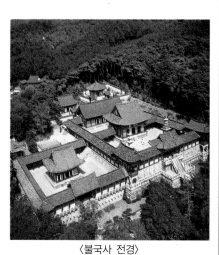

〈불국사 전경〉

불국사 가람배치도

관음전
비로전
법화전터
무설전
종무소
유물
보호각
극락전
대웅전
용선등
석가탑
다보탑
종각
안양문
범영루
좌경루
자하문
연화, 칠보교
백운, 청운교

안양문
칠보교-8계단
연화교-10계단

자하문
청운교-16계단
백운교-16계단

〈불국사의 계단〉

(1) 평지형
 ① 불교 초기의 형태로, 사찰을 도성과 가까운 평지에 조성함으로써 왕실의 원당(願堂)이나 국찰(國刹)의 기능을 하는 경우가 많았으며, 도성 안이나 도성과 가까운 곳에 위치하였기 때문에 불교가 대중화되는 데 기여함
 ② 중문, 회랑, 탑파, 금당 등이 일정한 비례를 가지고 정형적으로 배치됨

(2) 산지형
 ① 신라 말기 개인의 수행과 참선을 중시하는 선종이 유행하게 되면서 도성에서 떨어진 산속에 사찰을 조성한 것이며, 초기에는 자연의 석굴을 이용하다가 점차 터를 두고 사찰을 조성하게 되면서 일반화 됨
 ② 산지가 많은 우리나라의 지리적 특성상 평지형보다 산지형이 많이 조성되는데, 신라 말기의 선종은 물론, 한국 고유 민속 신앙의 영향, 풍수지리 사상 등에 따른 영향이 종합적으로 반영됨

고구려
1탑3금당식

백제 정림사지
1탑1금당식

백제 미륵사지
3탑3금당식

신라 분황사
1탑3금당식

신라 황룡사지
1탑3금당식

통일신라 감은사지
2탑1금당식

4) 석굴암 `2007` `2011`

① 인도에서 시작되어 중국으로 전파된 석굴의 영향을 받아 8세기 중엽 김대성에 의해 창건된 인공 석굴 사원

② 방형의 전실과 원형의 주실, 둘을 연결하는 통로인 간도(間道)로 구성된 전방(前方)후원(後圓)의 2중 구조는 인도나 중국의 석굴 구조와 유사하나, 궁륭천장의 축성방식은 당시의 고분 축성법에서 영향을 받은 것으로 추정됨

③ 전실의 좌우 두 벽에 팔부신중을 각 4구씩 화강석 판을 양각하여 세우고, 북벽 좌우에는 인왕상을 1구씩 세웠으며, 간도의 좌우 벽에는 사천왕상이 배치됨

④ 주실 중앙에 결가부좌하고 항마촉지인을 한 높이 3.26m의 석가여래좌상(석굴암 본존불)을 대좌(높이 1.58m) 위에 앉혔고, 윗단의 벽에는 10개의 감실을 만들어 돋을새김된 보살 좌상을 하나씩 앉혔으며, 아랫단의 벽에는 본존불 앞쪽 좌우로 각각 천부와 보살을 한 구씩 배치하고, 뒷면 정중앙에 십일면 관음 보살을, 나머지 공간에는 10대 제자상을 배치함

〈석굴암 본존불과 아치형 천장〉

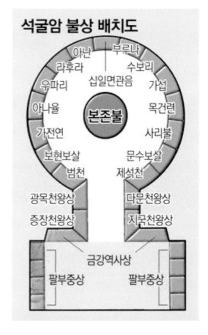

〈십일면관음보살〉 부분

〈범천〉 부분

금강역사상

다문천왕 지국천왕 광목천왕 증장천왕

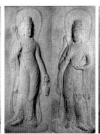
범천 제석천

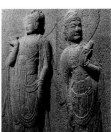
문수보살 보현보살

3. 탑

1) 탑 양식의 변천 `2016`

(1) 전기(7세기)

① 화강석을 재료로 하여, 목탑과 전탑의 형식을 복합적으로 적용하여 건립하는 경우가 많음 (초층 탑신은 목조 건물을 모방하고, 옥개석들은 벽돌을 쌓아서 만든 전탑을 모방함)

② 백제탑에 비해 기단의 층수가 많아지고 규모가 장대해졌으며, 탑신의 층수도 줄어들었다는 점에서 차이를 보이지만, 여전히 낙수면은 완만한 경사를 이루고 있고, 조립되는 석재의 수도 많은 편이어서 석탑 양식으로 이행해가는 과도기적인 면모를 띠고 있음

③ 탑신을 벽과 기둥으로 분리하여 조립하거나 옥개석을 십자로 4등분한 것처럼, 비교적 많은 돌을 사용하여 탑신과 옥개석 등을 짜 맞춤으로써 목조 건물의 양식을 유지하고 있음

④ 3층의 탑신과 5단의 옥개받침 등 점차 통일신라 탑의 전형을 구축함

⑤ 〈탑리 오층석탑〉, 〈고선사지 삼층석탑〉, 〈감은사지 삼층석탑〉 등

(2) 중기(8세기)

① 통일신라 탑의 전형양식을 완성함 `2016` `2024`

② 전기에 비해 탑의 규모가 줄어들고, 기단의 크기도 줄어드는 등 육중한 비례감을 벗어나 날렵하면서도 안정감 있는 비례를 찾아가는 특징을 보임

③ 탑신석과 옥개석의 높이는 전기보다 높아짐에 따라 가장 이상적인 체감률을 보이게 되고, 석재의 수가 현저히 줄어들어, 탑신과 옥개석은 단일석에 기둥이나 옥개받침을 모각하는 방식으로 간략화함

④ 2층의 기단, 3층의 탑신, 5단의 옥개받침으로 구성되는 전형양식이 정립되지만, 시기에 따라 전형양식을 벗어나 탑신의 층수가 올라가거나 완전한 이형탑의 형태로 건립되기도 함

⑤ 다보탑 같은 이형탑은 통일신라 전성기의 뛰어난 석조 예술 수준을 보여줌

　※ 이형탑: 방형이 아닌 다각형, 층의 구분이 모호함, 조각으로 표면장식, 석주를 기둥이 아닌 조각상으로 대체한 것 등의 특징을 지니는 변형된 형식의 탑

⑥ 〈나원리 오층석탑〉, 〈불국사 석가탑〉, 〈불국사 다보탑〉 등

(3) 후기(9세기)

① 탑의 크기나 무게보다는 외관에 주력하게 되어 이전의 견고한 구조와 안정감보다 섬세한 장식성에 치중하는 경향이 두드러짐에 따라 기단의 면석이나 탑신에 불상이나 십이지신상 등을 새긴 것이 나타남

② 옥개받침이 기존 5단에서 4단으로 줄어든 것이 많고 받침 하나하나가 얇고 섬세해져 옥개석이 전체적으로 얇아졌으며, 옥개지붕의 네 귀퉁이가 하늘로 들려 올라가는 전각(轉角)이 더 심해보임

③ 기단의 높이가 더 높아지고 옥개받침이 지붕돌에 비해 얇아짐에 따라 균형 잡힌 안정감이 줄어드는 경향을 보임

④ 전통 양식을 깨고 특이한 세부 형태와 장식을 가미한 이형탑 조성

⑤ 〈실상사 동서 삼층석탑〉, 〈화엄사 서오층석탑〉, 〈성주사지 삼층석탑〉, 〈화엄사 사사자 삼층석탑〉, 〈정혜사지 십삼층석탑〉 등

① 나무로 만든 탑으로, 인도에서는 보기 드문 편이나 중국에서 크게 성행했던 탑의 형식

② 우리나라에서는 중국 누각형 목탑 형식에 영향을 받아 초기에는 다층 누각형 목탑이 만들어 졌을 것으로 추정됨

③ 전통 건축물의 기단과 동일한 수법의 석재 기단부, 목조 건축의 형식을 그대로 따른 목재 탑신부, 청동이나 철재를 활용하여 제작한 상륜부로 구성됨

④ 목조 건축과 비교했을 때, 탑은 층수가 3층 이상으로 높아질 수 있다는 점, 평면이 장방형이 아니라 정방형이며 중앙의 초석에 사리를 보관한다는 점, 내부 공간이 칸막이로 구획되지 않고 완전히 개방된 빈 공간이라는 점에서 근본적인 차이점을 지님

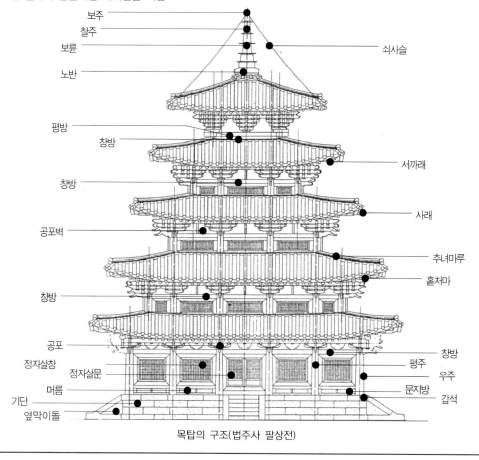

목탑의 구조(법주사 팔상전)

1) 개념
 ① 부처의 사리를 안치하기 위해 돌을 쌓아서 만든 탑으로, 인도의 스투파에서 그 기원을 찾을 수 있으며, 중국 운강석굴 안에 조성된 4각5층석탑을 거쳐 우리나라에는 삼국시대 말인 600년경부터 석탑이 건립되기 시작함
 ② 우리나라 석탑은 초기 목탑 형식에서 점차 석탑의 특징을 찾아가다가 통일신라 시대에 들어서 석탑의 전형 양식이 마련됨에 따라 완전한 석탑으로의 이행이 이루어짐
 ③ 통일신라 석탑의 전형 양식
 • 주요 구성이 기단부, 탑신부, 상륜부로 이루어지며 사각형의 형태를 이루고 있음
 • 기단부는 여러 개의 장대석을 지대석으로 깔고 그 위에 2층의 기단을 계단처럼 쌓아 올림
 • 기단의 면석부에는 우주와 탱주가 돋을새김으로 모각되어 있음
 • 탑신부는 총 3층의 탑신으로 이루어져 있으며, 각 층은 탑신석과 옥개받침, 옥개지붕 순으로 쌓여 있음
 • 옥개석과 탑신석의 폭은 탑의 층수가 올라감에 따라 알맞게 체감됨
 • 옥개석의 낙수면은 백제탑에 비해 급한 경사를 이루고, 옥개받침은 5단이 주를 이룸
 • 상륜부는 찰주를 높게 세워 노반, 복발, 앙화, 보륜, 보개, 수연, 용차, 보주를 끼움

2) 구조
 ① 기단부
 • 탑의 기초가 되는 부분으로 탑신부와 상륜부를 받치고 있음. 지면보다 탑의 높이를 높여 권위를 부여하며, 땅의 습기나 빗물로부터 탑을 보호하는 등의 역할을 함
 • 통일신라 이전까지 보통 1층의 기단이었으나, 삼국 통일 후 2층 기단으로 정형화 됨(아래층을 하층기단 또는 하대석, 위층을 상층기단 또는 상대석이라 함)
 • 방형의 지대석 위에 우주와 탱주를 세운 후 면석으로 막은 다음, 그 위에 갑석을 얹는 것이 일반적인 형태
 • 우리나라 석탑의 경우 탱주의 수에 따라 연대가 결정되는데, 통일신라 후기까지는 탱주가 주로 2개였으나 통일신라 말과 고려시대에는 탱주의 개수가 1개로 줄어들어, 탑의 시대구분에 중요한 근거가 됨

 ② 탑신부
 • 탑의 옥개석과 탑신석을 합쳐 기단 위에 얹은 부분으로, 처음에는 복발형(伏鉢形)이었으나, 탑신이 3, 5, 7, 9, 11, 13, 15층 등 홀수로 구성되면서 중층탑(種層塔)으로 변하게 됨
 • 옥개석은 옥개지붕과 옥개받침으로 이루어지고, 탑신석은 우주와 면석으로 이루어짐

 ③ 상륜부
 • 탑의 맨 꼭대기에 있는 장식물로, 그 기원은 인도의 스투파 위에 세워진 산개(傘蓋)에서 비롯됨
 • 금속 원기둥인 찰주를 세우고, 아래에서부터 노반–복발–앙화–보륜–보개–수연–용차–보주를 끼워서 구성함

3) 상륜부의 구성 요소
 ① 노반(露盤): 이슬을 받는 그릇이란 뜻으로, 석탑의 신성함을 의미함. 인도 스투파의 둥근 기단 부분을 형상화 한 것
 ② 복발(伏鉢): 노반 위에 놓인 뒤집어진 밥그릇 모양의 장식으로 극락정토를 상징함. 인도 스투파의 안다를 형상화 한 것
 ③ 앙화(仰花): 활짝 핀 연꽃의 모양을 하고 있는 부분으로, 수미산 정상의 천상세계를 상징하는 인도 스투파의 하르미카를 형상화 한 것
 ④ 보륜(寶輪): 인도 스투파의 차트라를 형상화 한 것으로, 33천을 의미하거나, 진리의 수레바퀴를 상징하여 불법을 널리 전파한다는 의미를 지님
 ⑤ 보개(寶蓋): 천개 또는 산개라고도 부르며, 석탑이 부처와 동일하게 귀한 존재임을 상징함
 ⑥ 수연(水煙): 연꽃 모양, 우주의 중심에 솟은 나무, 법륜이 돌면서 생기는 불꽃 모양, 물안개 모양 등을 형상화한 것으로, 불법이 사바세계에 두루 미친다는 의미를 지님
 ⑦ 용차(龍車): 생명의 감로수를 담는 용기를 형상화 한 것으로, 석가모니가 열반할 때 탑의 상륜부에 보병을 얹으라고 한 것이 구슬 모양으로 상징화 됨
 ⑧ 보주(寶珠): 보배로운 구슬을 뜻하며, 도를 깨우친다는 의미 혹은 용이 지키고 있는 여의주를 상징하기도 함

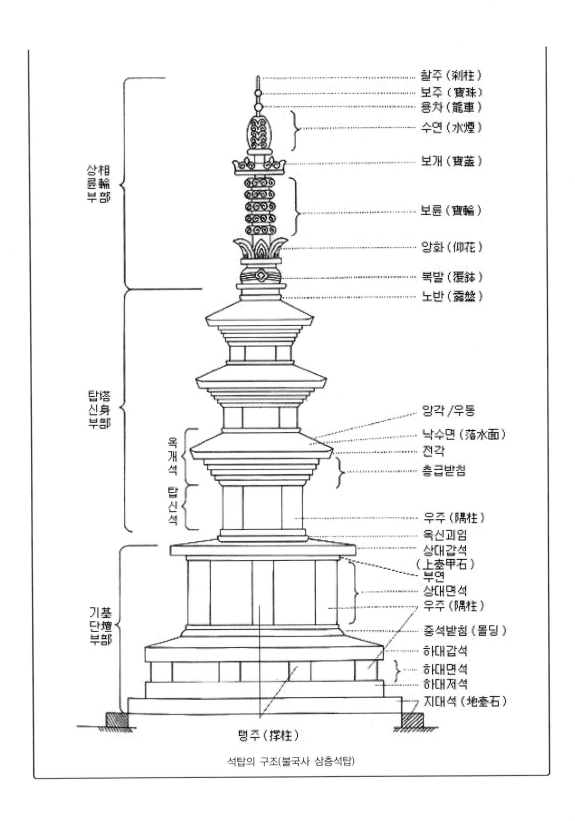

찰주(刹柱)
보주(寶珠)
용차(龍車)
수연(水煙)
보개(寶蓋)
보륜(寶輪)
앙화(仰花)
복발(覆鉢)
노반(露盤)

상륜부(相輪部)

탑신부(塔身部)

옥개석

탑신석

앙각/우동
낙수면(落水面)
전각
층급받침

우주(隅柱)
옥신괴임
상대갑석
(上臺甲石)
부연
상대면석
우주(隅柱)
중석받침(몰딩)
하대갑석
하대면석
하대저석
지대석(地臺石)

기단부(基壇部)

탱주(撑柱)

석탑의 구조(불국사 삼층석탑)

1) 개념
 ① 고승(高僧)의 사리나 유골을 안치하는 묘탑을 가리키는 것으로, 처음에는 불탑을 의미했지만 나중에는
 승려들의 사리를 담는 석조 소탑을 가리키게 되었음
 ② 우리나라의 경우, 당나라로부터 선종불교가 들어온 9세기 이후부터 각 사찰에서 불상 숭배보다는 스승
 들의 유골이나 사리를 담은 묘탑이 중요한 예배 대상이 되어 많은 부도가 건립됨
 ③ 현재 남아 있는 가장 오래된 부도는 원주 흥법사지 염거화상탑(844)으로, 석조 부도 양식의 시원이 됨

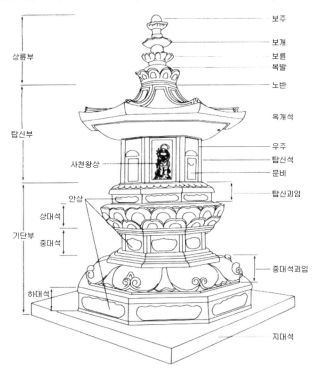

- 상륜부
 - 보주
 - 보개
 - 보륜
 - 복발
 - 노반
- 탑신부
 - 옥개석
 - 사천왕상
 - 우주
 - 탑신석
 - 문비
 - 탑신괴임
- 기단부
 - 안상
 - 상대석
 - 중대석
 - 중대석괴임
 - 하대석
 - 지대석

2) 종류
 ① 팔각원당형(八角圓堂形): 기단과 탑신이 모두 팔각형으로 이루어졌으며, 통일신라시대에 많이 지어짐
 ② 석종형(石鐘形): 탑신이 범종과 같이 생겨서 붙여진 이름으로, 팔각원당형에 비해 조각 장식이 없고 소박
 함. 고려 이후 많이 지어짐

팔각원당형
고달사지 부도

팔각원당형
쌍봉사 철감선사 부도

석종형
건봉사 부도

석종형
신륵사 보제존자 부도

제4부 한국미술사 해커스임용 최단기 전공미술 동양미술사

2) 대표적 탑

① 〈의성 탑리 오층석탑〉, 7세기 말

- 단층의 기단 위에 올린 5층 석탑으로, 높이가 9.65m에 달하는 거대한 탑
- 탑신의 엔타시스식(위가 좁고 아래가 굵어짐) 기둥, 기둥 위의 주두, 14개의 지대석, 8개의 갑석 등 목조 건물을 모방한 형식
- 탑신의 높이가 2층부터는 1층에 비해 7분의 1정도로 급격하게 줄어드는데, 최대한 층수를 높게 쌓아 위용을 갖추려는 중국 전탑 양식을 모방했음을 보여줌
- 층단형 옥개지붕, 초층 탑신의 감실 입구도 전탑 양식을 모방했음을 짐작하는 근거가 됨

② 〈감은사지 동, 서 삼층석탑〉, 682년 `2016`

- 통일신라 전기의 대표 양식으로, 높이 9.5m에 3.4m의 피뢰침 모양 철찰주가 더해짐
- 감은사 절터에 남은 동, 서 쌍탑 형식으로, 2층 기단, 3층의 탑신, 상륜부의 철제 찰주의 구조를 지님
- 목조 건축 양식을 반영하여 탑신과 옥개석을 여러 개의 돌로 짜 맞추어 세움(옥개석은 십자로 사등분하여 4개로 조성하고 탑신부는 각 귀퉁이의 독립된 기둥과 그 사이 판석의 총 8개 돌로 조성함)

〈의성 탑리 오층석탑〉

〈감은사지 삼층석탑〉

③ 〈불국사 삼층석탑〉(석가탑), 8세기 중엽 2016

- 각 부분 간의 정확한 비례에 의해 구성된 신라 탑의 전형으로, 기단부와 탑신부의 비례와 결구 등이 가장 균형 잡히고 안정감 있음
- 2층 기단의 모서리는 우주가, 중앙에는 2개의 탱주가 모각되어 있음
- 3층의 탑신석과 옥개석은 감은사지 석탑과 달리 각각 하나의 돌로 구성되어 있고 탑신석에는 우주가 모각되어 있음

④ 〈불국사 다보탑〉, 8세기 중엽 2024

- 방형의 2층 기단 위에 팔각당식 탑신부를 얹은 형태의 특수 이형탑으로, 다보불탑, 칠보탑이라고도 함
- 4면에 돌계단을 둔 방형의 하층 기단을 만들고, 상층 기단은 네 개의 사각 기둥으로 구성해 갑석을 받들게 한 후 그 위에 팔각의 누각형 구조물을 얹은 구조로 『법화경』에 나오는 다보불의 화려한 모습에 부합함
- 화려하고 복잡한 목조 사리탑을 돌로 재현하여 뛰어난 석조 기술을 보여주며, 석굴암 건설의 기술적 배경을 엿볼 수 있음

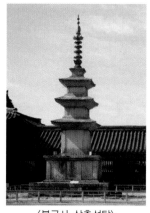
〈불국사 삼층석탑〉

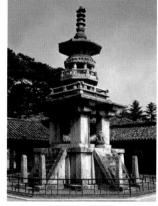
〈불국사 다보탑〉

⑤ 〈화엄사 서 오층석탑〉, 9세기

- 전체 높이가 6.4m이고, 탑신 너비는 기단 폭에 비해서 너무 좁고, 탑신의 높이가 높아 세장(細長)하고 안정감이 적으며, 초층 이하가 조각으로 장식된 후기석탑의 대표적인 예에 해당함
- 하층 기단의 면석에는 안상(眼象, 눈 모양의 형태) 안에 십이지신상을 각 3구씩 새겼고, 상층 기단의 면석에는 팔부신중을, 탑신의 초층에는 사천왕을 각각 양각함

⑥ 〈화엄사 사사자 삼층석탑〉, 9세기 2024

- 전체 높이가 5.5m이며, 2층 기단 위에 세워진 삼층의 이형탑
- 하층 기단의 각 면에 3구씩의 천인을 조각하고, 상층 기단은 네 마리의 앉은 사자를 기둥처럼 세우고 머리에 주두석을 얹은 다음 갓돌을 놓음
- 탑신은 기단에 비해 비율이 작은 감이 있으며 옥개받침은 5단이고, 초층에는 각 면에 내부 공간이 있음을 암시하는 문비(門扉, 문짝모양)가 새겨져 있으며, 양 옆에는 인왕상이 배치되어 섬세한 효과를 냄

⑦ 〈정혜사지 십삼층석탑〉, 9세기, 5.9m
- 매우 얇은 기단석 위에 얹힌 초층 탑신에는 굵은 사각 기둥을 세우고 그 안에 다시 작은 기둥을 세워 감실을 만듦
- 초층 탑신 위부터 급격히 크기가 줄어든 12층의 탑신이 얹혀 있어, 높고 큰 초층이 마치 기단처럼 보이는 특이한 석탑으로, 목탑을 모방한 듯한 형식을 갖춤

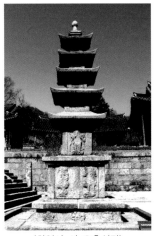
〈화엄사 서 오층석탑〉

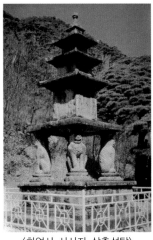
〈화엄사 사사자 삼층석탑〉

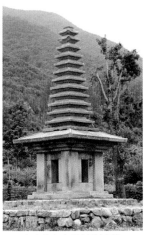
〈정혜사지 십삼층석탑〉

더 알아보기 백제탑 vs 신라탑

구분	백제탑	신라탑
기단	낮음(1층)	높음(2층)
탑신	방형 다층	방형 3층
옥개	얇고 길다(3단의 옥개받침)	두껍고 짧다(5단의 옥개받침)
상륜부	작음	크고 뚜렷함
석재	여러 개의 독립 소석재를 조립	하나의 단일석에 모각하여 장식
성격	목탑 양식의 석탑	석탑 양식의 전형
미적 특성	크고 장식적	균형 잡힌 안정감
대표적 석탑	정림사지 오층석탑	불국사 삼층석탑(석가탑)

4. 조각

1) 조각의 특징

① 초기(7세기 후반), 중기(8세기), 후기(9세기)의 세 양식으로 구분됨
- 초기: 초당(初唐) 조각 양식의 영향 아래 8세기 중기 양식으로 발전해 나가는 시기
- 중기: 당나라 불상의 영향은 계속되지만, 중국 조각으로부터의 이탈이 본격화되고 신라화가 뚜렷해지면서 통일신라 조각이 절정에 달하는 시기
- 후기: 통일신라 불상 조각의 쇠퇴기로, 금동불은 작은 규모로만 제작되고, 대형불은 모두 거친 철불로 제작되며 조형성에서도 많은 퇴보가 나타나는 시기

2) 주요 조각

① 〈무열왕릉비의 이수와 귀부〉, 661년

- 비문을 적어놓은 비석, 비석의 받침돌 역할을 하는 거북 모양의 귀부(龜趺), 이무기나 용의 형상을 새긴 후 비석의 머리에 씌워 장식하는 이수(螭首)로 구성되는데, 현재는 비석은 없고 이수와 귀부만 남아있음
- 예리하고 세심한 사실주의적 조각은 당나라 조각의 영향을 반영하고 있으며, 그 뛰어난 조형성으로 인해 우리나라 뿐 아니라 동양권 최고의 걸작으로 평가받음

〈무열왕릉비 이수와 귀부〉

② 〈녹유 사천왕상전〉, 679년

- 경주 사천왕사의 터에서 나온 벽돌형의 불상이며, 탑의 어떤 부분에 감입되었던 사천왕상의 일부로 추정됨
- 사천왕이 마귀를 누르고 앉은 모습이 힘차고 섬세하게 묘사되어 있으며 당나라의 사천왕상을 참조하고 있으나 훨씬 자연스럽고 뛰어난 조형 솜씨를 보여줌

〈녹유사천왕상전〉

③ 〈금동 아미타삼존 판불〉, 7세기 후반

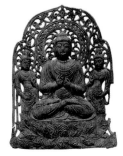

- 설법인의 수인을 한 아미타불을 본존으로 하고 삼곡(三曲) 자세의 관음과 세지 두 보살을 협시로 하고 있으며 광배는 맞새김(투각)의 당초무늬
- 약하게 웃고 있는 둥글넙적한 얼굴, 육감적인 보살의 자태, 형식화·도식화된 옷주름, 화려한 앙련과 복련의 대좌 등은 당나라 전성기 불상의 영향을 반영함

〈금동 아미타삼존 판불〉

④ 황복사 〈금제 아미타여래 좌상〉, 706년
 • 황복사지 삼층석탑 내의 금동 사리함에서 나온 연대가 확실한 순금제 불상
 • 부드러운 옷주름, 앳되고 밝은 얼굴 등 세련되고 사실적인 표현법으로 인해 8세기 불상
 양식의 본이 되는 작품
⑤ 감산사 〈석조 아미타불 입상〉, 719년 [2011]
 • 연대가 확실하며 8세기 전반기의 특징을 잘 보여주는 대표적인 석불상으로, 광배 뒷면의
 명문을 통해 불상의 조성자가 돌아가신 부모의 명복과 가족의 안녕을 기원하기 위해 제작
 한 것을 알 수 있음
 • 대좌부터 광배가 하나의 돌로 조각된 높이 1.8m의 입상으로, 안상(눈모양, 眼像)을 새긴
 8각의 대석 위에 놓인 원형의 단판연화 위에 세워졌으며, 뒤쪽에는 화염문으로 가장자리
 를 장식한 배 모양의 광배가 자리하고 있음
 • 8세기 신라불상 양식의 방향을 가리키는 출발점으로서 조각사적 의의를 지님
⑥ 굴불사지 〈사면석불〉, 8세기 중엽
 • 거대한 화강석 바위 네 면에 부조 형식으로 불보살들이 새겨진 작품
 • 군위 불상의 생경함이 완전히 가시고, 석굴암 조각에서 볼 수 있는 부드러운 육체의 굴곡
 과 질감을 표현하고 있음

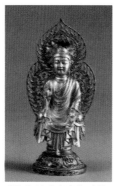
〈금제 아미타여래 좌상〉

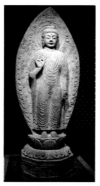
〈석조 아미타불 입상〉

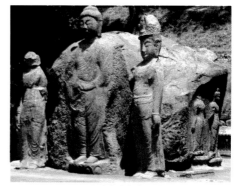
굴불사지 〈사면석불〉

⑦ 〈석굴암 본존불〉, 8세기 중엽 `2023`

- 앙련과 복련의 단판 연화 대좌 위에 결가부좌 자세로 앉아 항마촉지인의 수인을 취하고 있는 석가여래(혹은 아미타여래)상으로, 근엄함과 자비로움을 동시에 지닌 표정의 묘사가 뛰어남
- 반달형 눈썹, 가늘게 뜬 긴 눈, 윤곽이 뚜렷한 입술, 도톰한 볼 등은 당나라 석굴불상의 영향이 보이지만, 당나라의 형식화된 얼굴과는 다른 완벽한 정신성과 이상미를 갖춘 불상으로 평가됨
- 사실주의적이면서도 부분적인 간략화와 근육의 생략 등을 통해 무한한 혼과 기운을 뿜어냄

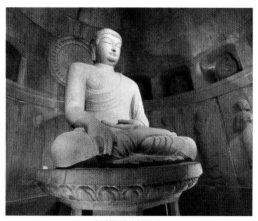
〈석굴암 본존불〉

〈본존불의 얼굴 표현〉

〈본존불의 항마촉지인〉

⑧ 불국사 〈금동 비로자나불좌상〉, 8세기 중엽

- 본존불상에 비해 옷 주름의 평면화가 진행되고, 체구의 양감이 줄어들고 표정에서의 정신적 기운이 다소 감소하는 등 8세기 후반을 예고하는 양식을 보여줌
- 비로자나불의 전형적인 수인인 지권인을 하고 있으나 오른손이 아닌 왼손으로 검지를 감싸고 있는 것이 특이함

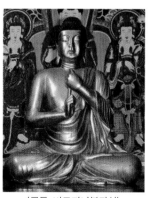
〈금동 비로자나불좌상〉

⑨ 보림사 〈철조 비로자나불 좌상〉, 858년 **2009**

- 뒷면의 명문에 '대중 12년(858년)'이라는 정확한 연대가 기록되어 있어 9세기 후반 통일 신라 불상의 모습을 대표함
- 육계는 여전히 크지만 하두부와 연결되어 경계가 거의 없어졌으며 중앙부에 반월형 체발부가 처음 나타남
- 길게 위로 뻗은 눈, 더 굵어진 입술, 축 늘어진 대의의 옷주름 등 갈피를 잡지 못하고 퇴보된 조형 감각을 보여줌

⑩ 철원 도피안사 〈철조 비로자나불좌상〉, 865년 **2023**

- 보림사 철불과 함께 정확한 연대를 알 수 있는 9세기의 주요한 철불이며, 불신과 대좌를 모두 철로 주조한 유일한 예에 해당함
- 뾰족한 나발에 육계의 구분은 불분명하며, 보림사 철불에 비해 얼굴이 유난히 작아지고 신체도 더욱 빈약해진 느낌을 주고 있음
- 갸름한 얼굴과 함께 작고 섬세한 이목구비로 인해 중기의 숭고한 표정이 사라지고 인간적인 친밀감이 강조됨
- 신체의 볼륨은 약화되었고, 지권인을 맺은 손도 매우 작아서 균형을 잃은 모습을 보이며, 옷주름은 번잡했던 보림사 철불에 비해 간략화 되었지만 마치 얇은 판자를 잇대어 놓은 듯 폭이 일정하고 딱딱한 계단식의 옷주름으로 표현되어 퇴보한 조형성을 회복하지 못하고 있음

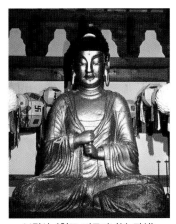

보림사 〈철조 비로자나불 좌상〉

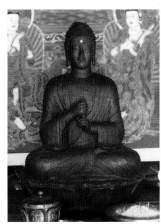

도피안사 〈철조 비로자나불좌상〉

(1) 구리의 공급난: 혼란한 사회 속에서 중앙 정치의 기반이 흔들리며 금동불의 주재료인 구리가 안정적으로 공급되지 못함
(2) 지방 호족의 비축철: 철은 지방 호족들이 무기 제작을 위해 항상 비축하고 있었던 금속이었기 때문에 구리에 비해 구하기 쉬웠고, 값이 저렴하여 호족이 선호하는 대형 불상을 만들기에도 매력적인 재료로 부상함

더 알아보기　철불의 장점과 단점

(1) 장점
　① 주조 과정에서 밀랍을 사용하지 않기 때문에 비용이 적게 들고, 짧은 시간에 제작이 가능함
　② 구리에 비해 철은 구하기 쉽고 가격이 저렴했기 때문에 대형 불상을 제작하기 용이함

(2) 단점
　① 쉽게 산화되어 금동불보다 내구성이 약하며, 구리보다 유연성이 떨어지고 굳은 후의 질감도 매우 거칠기 때문에 정교한 주조가 어려움
　② 주조 시에 여러 조각으로 결합한 외형틀의 틈새로 쇳물이 스며 나와 표면에 마치 용접 자국 같은 흔적이 남음

(1) 육계(肉髻): 부처의 머리 위에 혹과 같이 살이 올라온 것이나 머리뼈가 튀어나온 것으로, 지혜를 상징함

(2) 나발(螺髮): 오른쪽으로 말린 꼬불꼬불한 나선형 모양의 머리카락을 가리킴. 간다라 불상에서는 굵은 웨이브 형이었고, 마투라 불상에서는 머리 위에 소라모양으로 상투를 틀었는데, 굽타 불상부터 점차 나발의 형태가 나타나기 시작함

(3) 백호(白毫): 부처의 양 눈썹 사이에 오른쪽으로 말리면서 난 희고 부드러운 털. 대승불교에서는 광명을 비춘 다고 하여 부처뿐만 아니라 여러 보살들도 모두 갖추도록 규정함

(4) 삼도(三道): 불상의 목 주위에 표현된 3개의 주름으로, 생과 사를 불러오는 원인인 번뇌도(煩惱道), 업도(業道), 고도(苦道)를 의미함

(5) 계주(髻珠): 고대 인도인의 머리 장식에 사용했던 구슬에서 유래한 것으로, 우리나라에서는 9세기 중엽의 통일신라 후기부터 나타나기 시작하여 고려와 조선에 이르기까지 크게 유행함

(6) 법의의 종류

① 장삼(長衫): 승려의 기본 웃옷으로 길이가 길고 소매가 넓음. 발상지인 인도에서는 입지 않았으나 중국으로 넘어가서 기후에 의해 입게 되어 우리나라에도 그대로 전해짐

② 가사(袈裟): 장삼 위에 왼쪽 어깨에서 오른쪽 겨드랑이 밑으로 걸쳐 입는 승려의 법의

* 납의(衲衣): 원래는 가사를 세상 사람들이 버린 천조각을 기워서 만들었기 때문에 '기울 납(衲)'자를 써서 부름. 즉 가사를 부르는 또 다른 이름인데, 오늘날은 화려한 가사가 많이 나오기 때문에 납의라는 표현이 큰 의미가 없어짐

③ 군의(裙衣): 허리에서 무릎 아래를 덮는 긴 치마 모양의 옷으로 부처나 보살이 입는 하의를 뜻함. 인도 남성의 하의에서 유래되었는데, 허리띠를 사용하지 않고 양끝을 여며 넣어 착용함. 치마라는 뜻으로 상의(裳衣)라고도 함

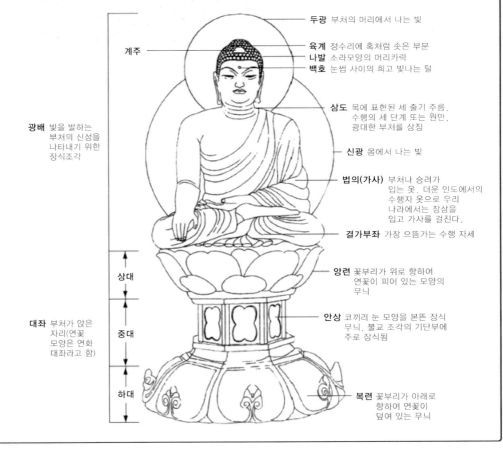

(1) **보관(寶冠)**: 보석으로 장식한 관을 뜻하는 말로, 보살상의 머리 위에 얹는 관을 의미함. 불상은 보관을 쓰지 않으나 극히 일부 비로자나불상은 보관을 쓰기도 함

(2) **화불(化佛)**: '변화한 부처'를 뜻하는 말로, 부처와 보살이 중생을 계도하기 위해 때와 장소를 가리지 않고 나타나는 것을 상징하며 작은 여래형으로 표현됨. 보통 관음보살상의 보관에는 화불이 표현되는 것이 특징이고, 불상에는 광배에 화불이 표현됨

(3) **광배(光背)**: 부처와 보살의 머리나 몸체에서 발하는 빛을 조형화한 것으로 후광, 염광이라고도 함. 부처의 초인성(超人性)을 강조하는 역할을 하며, 원래 석가모니불에만 나타나는 것이 특징이었지만, 점차 여러 보살과 신들에게도 사용됨. 크게 두광(頭光), 신광(身光), 거신광(擧身光)으로 나뉨

(4) **정병(淨瓶, 보병)**: 인도에서 승려가 여행할 때 들고 다니던 물병으로, 보살이 들고 있는 정병은 중생의 고통과 목마름을 해소해주는 의미를 지님. 대세지보살, 관음보살, 미륵보살상이 들고 있는 것으로 표현됨

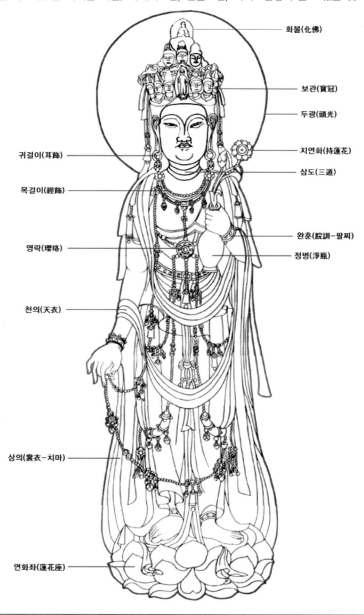

제3장 통일신라 시대　**229**

(1) 착의법
① 통견: 통양견법(通兩肩法)의 약칭으로, 양 어깨를 모두 덮는 방식으로 가사를 걸치는 착의법
② 편단우견: 오른쪽 어깨(우견, 右肩)를 드러내고(편단, 偏袒), 가사를 왼쪽 어깨에서 오른쪽 겨드랑이 아래로 걸쳐 입는 착의법

통견

편단우견

(2) 자세의 구분　2016
① 입상: 부처가 서 있는 모습을 표현한 것
② 좌상: 앉아 있는 자세로, 조용히 설법하거나 참선하는 모습을 표현하며, 다리를 꼬는 방향이나 자세에 따라 다양한 종류로 나뉨
• 결가부좌(結跏趺坐): 부처가 좌선할 때 취하는 자세로, 책상다리 상태에서 양쪽 발바닥이 위를 보도록 앉는 자세이며, 오른발을 왼쪽 다리 위로 얹으면 길상좌, 왼발을 오른쪽 다리 위로 얹으면 항마좌라고 함
• 반가부좌(半跏趺坐): 보살상이 많이 취하는 자세로, 결가부좌 자세에서 오른발이나 왼발 중 하나만 밖으로 드러나도록 앉는 방법

길상좌

항마좌

반가부좌

• 유희좌(遊戱坐): 한쪽 다리는 결가부좌하여 대좌 위에 얹고 다른 다리는 대좌 아래로 늘어뜨린 자세. 오른쪽 다리를 내리면 우서상, 왼쪽 다리를 내리면 좌서상이라 함
• 윤왕좌(輪王坐): 한쪽 다리는 결가부좌하고 나머지 다리는 무릎을 세워 편안하게 앉아 있는 자세. 무릎 위에 한 손을 걸치고 반대쪽 손은 바닥을 짚기 때문에 상체가 짚은 손 쪽으로 기울어져 있는 것이 특징
• 의좌(倚坐): 두 다리를 늘어뜨리고 의자나 대좌에 앉은 자세. 경주 삼화령 석조 미륵삼존상의 본존상이 취하는 자세
• 교각좌(交脚坐): 의좌 상태에서 양 다리를 교차시켜 앉은 자세. 우리나라는 노석동 마애불상군의 오른쪽 협시보살상이 유일한 예
③ 열반상(涅槃像): 부처가 열반할 때의 모습으로 두 다리를 가지런히 뻗고 누운 자세의 불상을 말하며, 와불이라고도 함. 이 자세는 석가모니불만 취할 수 있음

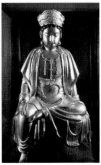
유희좌 기림사
건칠관음보살좌상, 1501

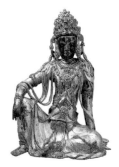
윤왕좌 금동보살좌상, 13C

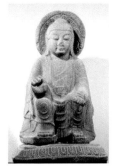
의좌 삼화령
석조미륵삼존상의
본존불, 7C

교각좌 신월동 삼층석탑
팔부신중상, 7C

열반상 원각사지 10층석탑 4층탑신 부조 탁본, 15C경

(3) 대좌(臺座)의 구분

① 불보살 또는 천인, 승려 등이 앉거나 서는 자리를 가리킴. 불상을 구성하는 중요한 요소 중 하나로, 대좌의 형태나 구성에 따라 다양한 종류로 나뉨

- 연화좌(蓮花座): 가장 일반적인 대좌의 형식으로, 대좌를 연꽃의 모양으로 표현한 것. 꽃잎 끝이 위로 향한 것을 앙련(仰蓮), 아래로 향한 것을 복련(覆蓮)이라 하며 이 둘을 합한 것을 단판(單板)연화라 함
- 상현좌(裳懸座): 결가부좌한 불상이 입고 있는 옷자락이 내려와 대좌를 덮고 있는 형식으로, 인도 간다라 불상에서 영향을 받았으며 우리나라에서는 삼국시대에 크게 유행함
- 사자좌(獅子座): 대좌의 좌우 양쪽에 사자문양이 새겨져 있는 것인데, 그 명칭은 대좌의 형태에서 유래된 것이 아니라 부처가 사자와 같은 위엄과 위세를 가지고 중생을 이끈다는 의미에서 나온 명칭이며, 보살에서도 나타나는 연화좌와 달리 사자좌는 여래상에서만 나타남
- 암좌(岩座): 울퉁불퉁한 바위 형태를 표현한 대좌로 주로 천부상과 명왕상에 많이 사용됨
- 운좌(雲座): 구름 형태의 대좌를 말하며, 내영형식(부처가 구름을 타고 내려오는 형식)의 아미타삼존상이나 보살, 신장, 천부상 등에서 볼 수 있음
- 생령좌(生靈座): 살아있는 모든 생물을 대좌로 한 형식으로, 옳지 않은 생령을 힘으로 항복시킨다는 의미이며, 우리나라에서는 녹유사천왕상상전 등에서 대표적으로 볼 수 있음

연화좌 석굴암본존불, 8C

상현좌 구황동
금제아미타여래좌상, 706년

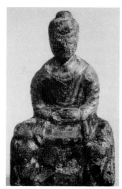

사자좌 뚝섬출토
금동여래좌상, 5C

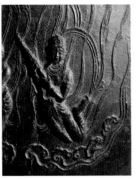
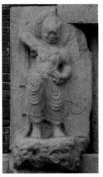
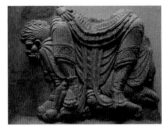

운좌 상원사 동종
주악비천상, 725년

암좌 분황사
모전석탑 인왕상, 634년

생령좌 녹유사천왕상전, 679년

(4) 수인의 구조

① 통인(通印): 어떤 부처든 통상적으로 취할 수 있는 수인
- 선정인(禪定印): 부처가 참선에 들었을 때의 수인으로, 결가부좌한 상태에서 잡념을 버리고 마음을 모아 삼매경에 들었을 때 취하며 주로 좌선 때 사용됨
- 시무외인(施無畏印): '두려움이 없도록 베푼다'는 의미로 중생의 두려움을 없애고 위안을 주는 수인. 오른손을 어깨 높이까지 올려 다섯 손가락을 가지런히 위로 뻗고 손바닥을 바깥으로 향하는 자세로, 대부분 오른손은 시무외인, 왼손은 여원인을 취함
- 여원인(與願印): 부처가 중생이 원하는 것은 무엇이든지 다 들어준다고 하는 의미의 수인으로, 왼손을 늘어뜨려 손바닥을 보이게 하고 다섯 손가락을 가지런히 펴는 손모양이며, 우리나라의 경우 넷째와 다섯째 손가락을 구부리고 있는 경우도 있음
- 합장인(合掌印): 예배를 드리거나 제자와 문답할 때 취하는 수인으로 두 손을 가슴 앞에 올리고 손바닥을 마주하는 형태

② 별인(別印): 특정 부처만이 취하는 수인
- 항마촉지인(降魔觸地印): 석가모니가 깨달음을 얻는 순간 악마를 물리치고 지신(地神)의 확인을 받는 것을 표현한 수인으로, 왼손은 손바닥을 위로 향하게 하여 결가부좌한 다리 가운데에 놓고, 오른손은 무릎 밑으로 늘어뜨리면서 다섯 손가락을 펴거나 검지가 땅을 가리키는 형태를 취함
- 전법륜인(轉法輪印): 석가모니가 깨달은 후 최초로 설법할 때의 수인으로, 설법으로 중생의 번뇌를 제거한다는 의미를 지녀 설법인이라고도 함. 양손을 가슴 앞에 올린 채 왼쪽 손바닥은 안으로, 오른쪽 손바닥은 밖으로 향하게 하고 각각 엄지손가락과 검지 손가락을 맞붙여 불교의 법륜을 상징하는 형태
- 지권인(智拳印): 비로자나불만이 하는 수인으로, 지인과 권인이 합하여 이루어진 수인. 두 손을 가슴 앞에 올리고 검지만 똑바로 세운 왼손을 오른손으로 감싸서, 오른손 엄지가 왼손 검지 끝에 맞닿도록 하는 수인
- 아미타정인(阿彌陀定印): 선정인에서 변형된 것으로 아미타불이 취하는 수인. 중생들은 성품이 서로 다르기 때문에 수인도 상중하 세 등급으로 나누고, 이를 다시 세 등급으로 나눠 총 아홉 가지 수인을 만든 후 각 성품에 맞게 펼침

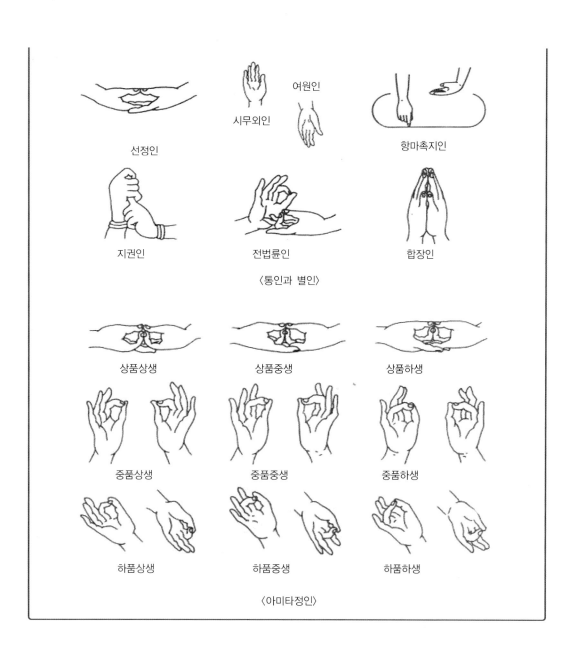

선정인

시무외인

여원인

항마촉지인

지권인

전법륜인

합장인

〈통인과 별인〉

상품상생

상품중생

상품하생

중품상생

중품중생

중품하생

하품상생

하품중생

하품하생

〈아미타정인〉

5. 공예

1) 범종 `2018`

① 〈상원사 동종〉, 725년
- 문양대는 당초문과 반원형 구획 속의 천인상으로 장식되어 있고, 종신에는 당초문내로 가장자리를 장식한 연화문 당좌(종을 치는 곳)와 병좌주악천인상(竝坐奏樂天人像)을 두 군데 배치함
- 전체의 형태, 무늬의 수법, 천인의 옷자락이 바람에 날리는 선 등 모두 성덕대왕신종에 비해 부드럽고 간결하여 현존 신라종의 백미라 평가됨

② 〈성덕대왕신종〉, 771년
- 높이 3.78m, 아래 지름 2.27m, 하부의 두께가 23cm나 되는 우리나라에서 가장 규모가 큰 종
- 종의 세부는 상원사 종과 비슷하지만, 유두가 편평한 연화문으로 대치되고 종신의 하단은 당나라의 팔릉화(八稜花) 모양으로 8개의 돌출 모서리가 생겼으며, 모서리의 끝마다 연화문을 한 개씩 배치함
- 당좌는 유곽 사이의 하부에 1개씩 두 개를 두었고, 유곽 하부의 빈 공간에는 비천상을 하나씩 배치함
- 문양대의 보상화문은 도안적이지 않은 사실성과 회화성을 띠고 있으며, 비천의 모습도 매우 유연하고 동적이며 입체적으로 표현되어 통일신라 전성기의 원숙성을 보여줌

〈상원사 동종〉

〈상원사 동종 주악비천상〉

〈성덕대왕 신종〉

〈성덕대왕 신종 공양비천상〉

1) 용뉴(龍鈕)부
 ① 음통(音桶): 종의 음향에 영향을 미치는 부분으로, 천판을 뚫어 내부와 연결되어 있음
 ② 용뉴(龍鈕): 종루에 종을 거는 고리 부분을 가리키며, 용이 종을 들어올리는 듯한 형상으로 표현됨

2) 종신(鐘身)부
 ① 천판(天板): 종의 윗판 부분으로, 시대에 따라 천판의 형태나 둘레의 장식이 달라짐
 ② 상대(上隊): 종신의 가장 윗부분을 두른 띠 부분을 가리키며, 당초문, 뇌문 등으로 장식함
 ③ 중대(中隊): 유두(乳頭)와 유곽, 당좌, 비천상, 명문 등이 포함되는 종의 중심부
 ④ 하대(下隊): 종의 입구 부분에 두른 띠 부분을 가리키며, 구연대(口軟隊)라고도 함
 ⑤ 유곽(乳廓): 유두를 한 단위로 묶어주는 둘레의 띠
 ⑥ 당좌(撞座): 종을 치는 부분으로, 주로 연꽃모양으로 돋을새김하여 표현함

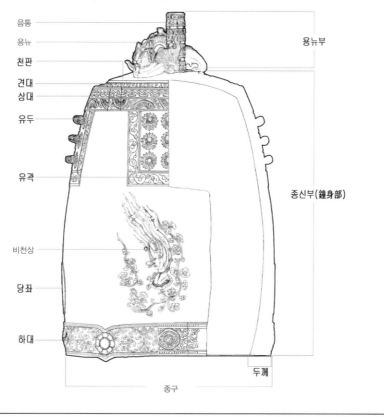

❶ 내형틀 만들기 ❷ 밀랍 바른 뒤 문양·용뉴 붙이기 ❸ 외형틀 만들기 ❹ 밀랍 빼낸 뒤 쇳물 붓기 ❺ 거푸집 제거

구분	통일신라	고려	조선
대표종	〈상원사 동종〉	〈정풍 2년명 종〉	〈흥천사종〉
종형	김칫독을 뒤집어 놓은 모양 구경에 비해 종신이 깊	초기-신라형상 후기-종신이 짧아짐	천판이 둥근 ∩자 형태(중국양식)
용뉴부	단용, 음통	단용, 음통	쌍용(중국양식), 음통 없음
문양	주악(공양)비천상 부조	전기-비천상 부조 후기-여래좌상 부조 (선종 영향)	비천이 사라지고 보살입상, 용문, 파도문 등 조각(중국양식)
상대 하대	당초무늬, 보상화무늬 등	뇌문, 국화무늬	물결무늬, 연꽃무늬 하대가 당좌 바로 밑으로 올라감
당좌	2곳	2곳, 4곳	없어지거나 일정치 않음
유곽	상대 아래쪽에 밀착	상대 아래쪽에 밀착	독립된 사각형 유지
유두	연꽃받침 위로 매우 볼록하게 돌출	초기-신라종 양식 중기이후-단추형으로 낮아짐	대부분 단추형

2) 사리구

① 감은사지 〈동삼층탑 사리함〉, 682년 2009

- 높이 24cm의 금동제 각주형(角柱形) 용기로, 바닥에 간단한 짧은 다리가 붙고 뚜껑은 삼각형 판 4개를 중심부가 두드러지게 붙여서 만든 낮고 평평한 사각추형
- 표면에는 주조된 봉황문, 연화문, 삼엽화문, 사천왕상 등이 특수한 접착제로 붙여졌는데, 그 세부 수법이 매우 정교해 당시의 뛰어난 금속공예 기술을 짐작케 함

② 〈동삼층탑 사리함〉 내의 〈금동 사리전〉, 682년

- 방형기단 위에 4개의 기둥을 세우고 보개로 덮은 공간의 중앙부에다 4인의 주악천녀에 둘러싸이게 사리병을 안치함
- 중국의 6세기경 석굴 조각에서 나타나는 양식들을 반영하고 있으며, 제작 연대가 확실하고 제작기술이 뛰어난 통일신라 불교 공예품의 대표적 예

③ 〈송림사 전탑 사리구〉, 7세기 후반

- 네 개의 기둥이 있고 천장을 가린 정자 모양 틀에 유리잔을 들여앉힌 형태
- 유리잔 안에 목이 길고 바닥이 둥근 사리병이 들어있음
- 통일신라의 섬세한 금속 공예 기술을 보여주는 예

〈감은사지 동삼층탑 사리함〉

〈감은사지 동삼층탑 금동 사리전〉

〈송림사 전탑 사리구〉

3) 기와와 벽돌

① **수막새 기와**
- 수막새 기와의 모양은 원형 이외에 횡타원형, 심엽형 등이 있으며, 무늬는 연화문 계열과 동물문 계열로 크게 나눠서 표현됨
- 연화문 계열의 경우, 종래의 소판이 복판으로 변하고, 꽃잎 사이에 자엽(子葉)이 생기며 주연부에 당초문을 돌리는 등 이전보다 더 복잡하고 화려해 짐

② **암막새 기와**
무늬에서 당초문이 압도적으로 많으나 봉황, 서조, 사슴, 용 등 금수문이나 비천문도 등장

③ **치미와 귀면와**
- 지붕 용마루 양 끝에 장식용으로 세우는 치미(鴟尾), 내림마루나 추녀마루 끝에 못으로 박아 빗물에 나무가 썩는 것을 막고 아울러 건물에 대한 벽사(辟邪)까지 목적으로 하는 귀면와(鬼面瓦)가 조각적으로 매우 우수한 솜씨로 제작됨
- 안압지 출토 〈치미〉, 〈녹유귀면와〉

④ **문양전**
- 사찰 벽면이나 바닥의 장식용으로 널리 제작됨
- 네모난 전은 바닥 중앙에 보상단화를 두고 네 귀에는 우화문(隅花文)을 배치한 다음 측면에 당초문을 돌린 것이 압도적으로 많이 나타남
- 방형 이외에도 장방형이나 삼각형 등도 드물게 발견됨
- 안압지 출토 〈보상화 문양전〉

〈수막새 기와〉

〈귀면무늬(위), 새무늬 암막새 기와〉

〈치미〉, 안압지 출토

〈녹유귀면와〉, 안압지 출토

〈보상화 문양전〉, 안압지 출토

4) 토기

① 통일신라 토기의 특징

- 토기에서 자기로 이행되는 기반 확립
- 부장용보다는 주로 실생활용이었으며, 표면에 유약을 입히는 시유토기가 나타남

② 시유토기 유약의 종류

- 연유(鉛釉): 규산에 탄산연을 섞고 발색을 위해 동이나 철분을 가미한 유약으로, 탄산연 계열은 불의 온도가 200~800℃ 보다 높아지면 타서 없어지기 때문에 유약을 남기려면 낮은 온도로 구워야 하므로 토기 자체가 연질이 되는 결점을 가짐
- 회유(灰釉): 나무나 짚을 태운 재의 용액(잿물)으로서, 연유와는 달리 1,200℃ 이상의 고온에서 구울 수 있으며, 유약 속 철분이 2~3%이고 굽는 불이 환원염일 경우 청록색으로 발색됨. 이러한 회유토기가 고려청자 발생의 시초가 됨

③ 〈삼채 굽다리접시와 합〉, 8세기: 마치 당삼채와 같은 효과의 얼룩이 나타나는 것은 철분이 많이 섞인 연유를 산화염으로 구워 흑반(黑斑)이 생긴 것으로, 표면에 녹색, 갈색, 청색의 삼색 얼룩이 나타남. 낮고 안정된 형태, 두드러지는 곡선의 미, 삼색의 결합, 도드라지는 띠무늬 등이 새로운 미감을 선사함

④ 〈녹유사이호, 綠釉四耳壺〉, 8세기: 대표적 시유토기의 예로, 균형 잡힌 형태, 똑바로 선 구연부, 네 개의 귀면(鬼面) 모양 고리, 밑으로 넓어진 받침, 도장으로 누르고 찍어낸 연꽃, 서화(瑞和), 능형(菱形), 구슬무늬와 같은 인화문 등을 특징으로 함

〈삼채 굽다리접시와 합〉

〈녹유 사이호〉

6. 회화

1) 전채서의 운영

① 전채서: 회화를 관장하던 기관

② 화가: 솔거(황룡사 노송도), 김충의(장군 출신의 화가), 정화(승려 화가)

✏️ 요점정리 및 주요 용어

1. 요점정리

1) 불국사의 구역은 석가의 세계를 상징하는 동구와 그보다 한 단 낮게 축조된, 아미타불의 극락세계를 상징하는 서구로 나뉘며, 백운교와 청운교의 사이를 잇는 아치형 통로인 '홍예'는 2중 아치 구조로 되어있어 안정성과 견고함이 뛰어남

2) 석굴암에서 방형의 전실과 원형의 주실, 둘을 연결하는 통로인 간도(間道)로 구성된 전방(前方) 후원(後圓)의 2중 구조는 인도나 중국의 석굴 구조와 유사하나, 궁륭천장의 축성방식은 당시의 고분 축성법에서 영향을 받은 것으로 추정됨

3) 통일신라 전기의 탑은 백제탑에 비해 기단의 층수가 많아지고 규모가 장대해졌으며, 탑신의 층수도 줄어들었다는 점에서 차이를 보이지만, 여전히 낙수면은 완만한 경사를 이루고 있고, 조립되는 석재의 수도 많은 편이어서 석탑 양식으로 이행해가는 과도기적인 면모를 띠고 있음

4) 통일신라 중기의 탑은 전기에 비해 탑의 규모가 줄어들고, 기단의 크기도 줄어드는 등 육중한 비례감을 벗어나 날렵하면서도 안정감있는 비례를 찾아가는 특징을 보이며, 탑신석과 옥개석의 높이는 전기보다 높아짐에 따라 가장 이상적인 체감률을 보이게 되고, 석재의 수가 현저히 줄어들어, 탑신과 옥개석은 단일석에 기둥이나 옥개받침을 모각하는 방식으로 간략화함

5) 통일신라 후기의 탑은 탑의 크기나 무게보다는 외관에 주력하게 되어 이전의 견고한 구조와 안정감보다 섬세한 장식성에 치중하는 경향이 두드러짐에 따라 기단의 면석이나 탑신에 불상이나 십이지신상 등을 새긴 것이 나타남

6) 목탑은 목조 건축과 비교했을 때, 층수가 3층 이상으로 높아질 수 있다는 점, 평면이 장방형이 아니라 정방형이며 중앙의 초석에 사리를 보관한다는 점, 내부 공간이 칸막이로 구획되지 않고 완전히 개방된 빈 공간이라는 점에서 근본적인 차이점을 지님

7) 탑의 상륜부는 금속 원기둥인 찰주를 세우고, 아래에서부터 노반−복발−앙화−보륜−보개−수연−용차−보주를 끼워서 구성함

8) 감은사지 삼층석탑은 목조 건축 양식을 반영하여 탑신과 옥개석을 여러 개의 돌로 짜 맞추어 세움(옥개석은 십자로 사등분하여 4개로 조성하고 탑신부는 각 귀퉁이의 독립된 기둥과 그 사이 판석의 총 8개 돌로 조성함)

9) 불국사 삼층석탑은 각 부분 간의 정확한 비례에 의해 구성된 신라 탑의 전형으로, 기단부와 탑신부의 비례와 결구 등이 가장 균형 잡히고 안정감 있음

10) 금동 아미타삼존 판불은 설법인의 수인을 한 아미타불을 본존으로 하고 삼곡(三曲) 자세의 관음과 세지 두 보살을 협시로 하고 있으며 광배는 맞새김(투각)의 당초무늬로 장식하였는데, 약하게 웃고 있는 둥글넙적한 얼굴, 육감적인 보살의 자태, 형식화·도식화된 옷주름, 화려한 앙련과 복련의 대좌 등은 당나라 전성기 불상의 영향을 반영함

11) 석굴암 본존불에서 반달형 눈썹, 가늘게 뜬 긴 눈, 윤곽이 뚜렷한 입술, 도톰한 볼 등은 당나라 석굴불상의 영향이 보이지만, 당나라의 형식화된 얼굴과는 다른 완벽한 정신성과 이상미를 갖춘 불상으로 평가됨. 또한 사실주의적이면서도 부분적인 간략화와 근육의 생략 등을 통해 무한한 혼과 기운을 뿜어냄

12) 보살이 들고 있는 정병은 인도에서 승려가 여행할 때 들고 다니던 물병으로, 보살이 들고 있는 정병은 중생의 고통과 목마름을 해소해주는 의미를 지님. 대세지보살, 관음보살, 미륵보살상이 들고 있는 것으로 표현됨

13) 상현좌는 결가부좌한 불상이 입고 있는 옷자락이 내려와 대좌를 덮고 있는 형식으로, 인도 간다라 불상에서 영향을 받았으며 우리나라에서는 삼국시대에 크게 유행함

14) 전법륜인은 석가모니가 깨달은 후 최초로 설법할 때의 수인으로, 설법으로 중생의 번뇌를 제거한다는 의미를 지녀 설법인 이라고도 함. 양손을 가슴 앞에 올린 채 왼쪽 손바닥은 안으로, 오른쪽 손바닥은 밖으로 향하게 하고 각각 엄지손가락과 검지 손가락을 맞붙여 불교의 법륜을 상징하는 형태

15) 감은사지에서 출토된 사리함의 표면에는 주조된 봉황문, 연화문, 삼엽화문, 사천왕상 등이 특수한 접착제로 붙여졌는데, 그 세부 수법이 매우 정교해 당시의 뛰어난 금속공예 기술을 짐작케 함

16) 연유는 규산에 탄산연을 섞고 발색을 위해 동이나 철분을 가미한 유약으로, 탄산연 계열은 불의 온도가 200~800℃ 보다 높아지면 타서 없어지기 때문에 유약을 남기려면 낮은 온도로 구워야 하므로 토기 자체가 연질이 되는 결점을 가짐

17) 회유는 나무나 짚을 태운 재의 용액(잿물)으로서, 연유와는 달리 1,200℃ 이상의 고온에서 구울 수 있으며, 유약 속 철분이 2~3%이고 굽는 불이 환원염일 경우 청록색으로 발색됨. 이러한 회유토기가 고려청자 발생의 시초가 됨

2. 주요 용어

• 포석정	• 유상곡수	• 홍예
• 전방후원	• 전각(轉角)	• 기단
• 상륜부	• 옥개석	• 옥개받침
• 우주	• 탱주	• 찰주
• 안상	• 판불	• 백호
• 삼도	• 계주	• 보관
• 정병	• 광배	• 교각좌
• 생령좌	• 지권인	• 천판
• 수막새	• 치미	• 귀면와
• 연유	• 회유	

제**4**장 고려 시대(918~1392)

1. 시대적 배경

1) 전기(918~1170년)

① 고려를 세운 태조(太祖, 918~943)는 지방 호족(豪族) 세력들을 규합하여 정치의 지지기반을 견고히 하기 위해 호족 가문과의 혼인 정책을 펼치고, 그에 따라 건국 초기 고려 사회의 중심 세력이 된 지방 호족들의 종교적 취향과 개별 미의식이 고려 전기의 미술 문화에 큰 영향을 미치게 됨

② 지방 호족들이 옹호했던 선종 불교의 미의식은 불상 조형의 쇠퇴를 수반한 한편, 건국 초기부터 태조에 의해 국교로 지정된 불교 전반의 융성은 대규모 사찰 건축의 성행과 다양한 불교 회화 및 불교 공예품의 발전으로 이어짐

③ 4대 왕인 광종(光宗, 949~975)에 의해 과거제가 시행되면서 왕의 권한까지 위협하던 호족 세력의 힘이 약화되었고, 과거를 통해 정계에 입문한 문벌귀족(門閥貴族) 세력이 새로운 지배 계층이 됨에 따라 고려 미술은 송대 유교 문화와 나라의 안녕을 기원하는 도교 문화가 융합되며 우아하고 세련된 귀족적 양식을 이룩하게 됨

2) 후기(1170~1392년)

① 무신의 난(1170)을 통해 집권한 무신정권의 내부적 권력 다툼은 국가의 중앙집권 체제를 약화시켰고 그에 따라 미술에서는 다양한 지방 양식들이 유행하고 교종에게 주도권을 내주었던 선종 불교가 다시 부흥하여 회화 분야에서 선종화의 발달을 낳게 됨

② 무신정권이 100년 만에 몰락한 이후 원(元) 간섭기에 새롭게 등장한 친원(親元) 세력인 권문세족(權門勢族)이 지배 계층이 되면서 고려의 미술은 더욱 화려하고 귀족적인 양식을 발전시켰고, 13세기 후반과 14세기 사이에는 고려 불화가 역사상 가장 눈부신 발전을 이룩하게 됨

③ 원나라를 통해 유입된 라마불교의 영향과 함께 어지러운 사회에서 유행한 현세기복(現世祈福)의 도교적 성향이 고려 말기 미술에 반영됨

2. 건축

1) 공포 양식의 특징 2006 2014 2018

(1) 주심포(柱心包) 양식

① 지붕을 받들기 위해 짜는 공포를 기둥 위, 즉 주심 위에만 배치하고 기둥과 기둥 사이에는 두지 않는 구조

② 주로 지붕의 규모가 크지 않은 맞배지붕인 경우가 많아 공포와 기둥만으로도 무게를 견딜 수 있기 때문에 기둥과 기둥 사이에는 창방 하나만 놓아도 큰 무리가 없음

③ 외관상 단아한 멋을 자아내며 건물 세부 부재에 의한 화려함보다 건물 전체에서 보여주는 구조적인 아름다움이 부각됨

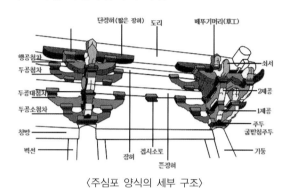

〈주심포 양식의 세부 구조〉

〈주심포의 형태〉

(2) 다포(多包) 양식

① 기둥의 위뿐만 아니라 기둥과 기둥 사이에도 공포를 놓아 매우 화려한 모습을 보이는 구조

② 지붕의 규모가 큰 경우가 많아 지붕의 무게가 기둥뿐만 아니라 벽을 통해서도 전달되므로, 기둥과 기둥 사이를 잇는 창방 하나만으로는 하중을 지탱하기 힘듦. 따라서 창방 위에 평방이라는 횡부재를 하나 더 올려 공포를 구성함

③ 건물의 지붕도 크고 공포 자체도 화려하고 복잡해지기 때문에, 다포 양식의 건축물은 전체적으로 웅장하고 화려한 외관을 자랑함

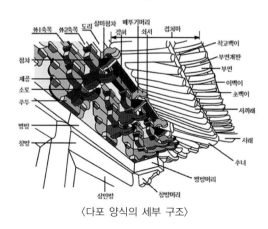

〈다포 양식의 세부 구조〉

〈다포의 형태〉

(3) 익공(翼工) 양식

① 조선 중·후기에 주심포 양식의 공포가 간략하게 형식화된 것으로, 주심포나 다포에 비해 부재의 양이 훨씬 줄어들어 시간과 비용을 절약할 수 있으나 장식성은 다소 약했기 때문에 사찰의 부속 건물이나 궁궐의 편전, 침전 등에 널리 쓰임

② 외관상 밖으로 돌출되는 부재인 쇠서가 하나만 들어가는 '초익공'과 두 개 들어가는 '이익공'으로 나뉨

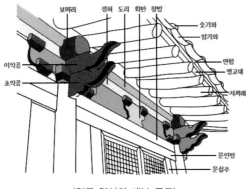
〈익공 양식의 세부 구조〉

〈익공의 형태〉

더 알아보기 공포의 구성

(1) 주두(柱頭)

① 목조 건물의 기둥 위에 놓여 공포를 떠받치는 정사각형 모양의 넓적하고 네모난 부재로서, 공포를 통해 전해지는 지붕의 하중을 기둥에 전달하는 기능을 함

② 기둥머리 위나 평방 위에 놓으며 좌우로 이동하는 것을 방지하기 위해 촉을 박아 고정함

고구려	통일신라	고려	조선

(2) 소로(小累)

① 첨차, 살미, 화반 등의 각 부재 사이에 놓인 사각형 모양의 부재

② 주두와 모양은 같고 크기가 작으며 첨차와 첨차, 살미와 살미 사이에 놓여 각 부재를 연결하고 상부 하중을 아래로 고르게 전달하는 역할

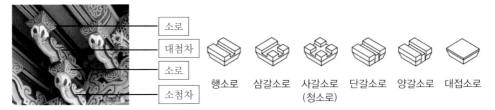

소로
대첨차
소로
소첨차

행소로 삼갈소로 사갈소로 단갈소로 양갈소로 대접소로
(청소로)

(3) 첨차(檐遮)

① 공포에서 살미와 수직으로 교차하여 짜이고 도리 방향으로 놓이는 부재

② 위치에 따라, 주심(건물 기둥) 상에 있는 첨차를 주심첨차, 출목상에 있는 첨차를 출목첨차라 함

③ 외출목 순서에 따라 외1출목첨차, 외2출목첨차, 외3출목첨차 등으로 번호를 붙여 부름(내출목도 동일)

④ 크기에 따라, 2단으로 쌓인 첨차 중 더 긴 위첨차를 대첨차, 짧은 아래첨차를 소첨차라 부름

⑤ 위치와 크기에 따른 명칭을 혼합하여 외1출목 소첨차, 외1출목 대첨차, 외2출목 소첨차, 외2출목 대첨차 등으로 부름

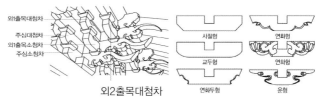

(4) 살미(山彌)

① 첨차와 수직으로 교차하여 짜이고 보 방향으로 놓이는 부재

② 고려 전기까지는 살미의 모양이 첨차와 같은 경우가 많았으나(부석사 무량수전, 봉정사 극락전), 고려 중기 이후부터 살미의 모양이 장식적으로 바뀜(수덕사 대웅전)

③ 살미의 끝이 아래로 향하면 수서(垂舌)형 또는 쇠서(牛舌)형, 위로 향하면 앙서(仰舌)형, 새 날개 모양으로 뾰족하면 익공(翼工)형, 구름 모양이면 운공(雲工)형 살미라 부르고, 건물 안쪽으로만 튀어나온 반쪽자리 살미를 두공이라 부름

④ 일반적으로 공포를 조립할 때 아래에서부터 앙서형 2~3단, 익공형, 운공형, 두공을 차례로 올리고 번호를 붙여 초제공, 이제공, 삼익공, 사운공, 오두공 등으로 부름

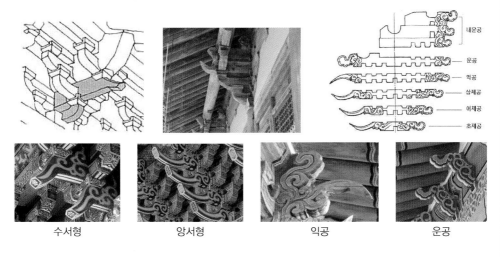

수서형　　　　　앙서형　　　　　익공　　　　　운공

(5) 행공(行工)
　① 3포식 및 익공식처럼 소규모 공포에서 주심첨차를 가리킬 때 쓰는 표현
　② 5포 이상의 공포에서는 행공을 주심첨차라고 부름

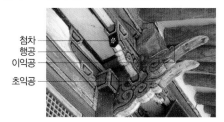

첨차
행공
이익공
초익공

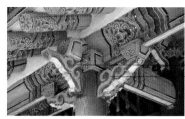

익공
행공

※ **공포의 규모**
- 공포의 규모를 칭할 때 일반적으로 3포식, 5포식, 7포식, 9포식 등으로 숫자를 붙여 부르는데, 보통 3포식은 주심포 형식에서 주로 나타나며 간단한 공포로 보고, 5포식부터는 다포 형식에서 나타나며 규모가 큰 공포로 여김
- 포의 수는 첨차의 출목수에 따라 달라지는데, '(2×출목수)+1'의 공식으로 계산함
 - 예 외2출목 공포 = (2 × 2) + 1 = 5포식 공포
 - 외3출목 공포 = (2 × 3) + 1 = 7포식 공포

2) 지붕의 이해

(1) 지붕의 마루

① 용마루: 지붕의 가장 꼭대기에 있는 수평 마루(양성마루: 마루 위에 기와를 쌓고 표면에 흰색 회반죽을 발라 마무리한 것으로, 일반 마루보다 더 견고하며 강한 인상을 주기 때문에 주로 권위가 필요한 궁궐이나 관청의 건물에 사용됨)

② 내림마루: 용마루 양쪽 끝에서 합각을 타고 경사져 내려오는 마루로, 우진각, 모임지붕에는 없음

③ 추녀마루: 지붕의 추녀 위에 생기는 마루로, 추녀가 없는 맞배지붕에는 없고 팔작, 우진각, 모임지붕에 생김

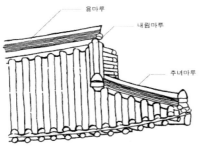

내림마루가 있는 경우(팔작지붕)

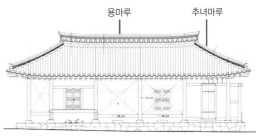

내림마루가 없는 경우(우진각 지붕)

일반 용마루

양성 용마루

(2) 지붕의 형식 `2018`

① 맞배지붕: 전·후면의 지붕면 2개가 서로 마주 보고 경사를 이루는 형태. 정면은 직사각형이고 양 측면에는 지붕면이 없거나 풍판이라는 가리개를 덧댐. 초기양식으로서 직선적이며 단순함

② 우진각지붕: 지붕면 4개가 경사를 이루며 서로 만나는 형태. 정면은 사다리꼴이고 측면은 삼각형. 주로 궁궐이나 도성의 문루 등에서 많이 사용됨

③ 팔작지붕: 우진각 지붕 위에 맞배지붕을 얹은 형태. 측면 지붕 위쪽으로 삼각형의 합각이 형성. 곡선적이고 장식적인 특징을 가짐

④ 십자형지붕: 팔작지붕 두 개가 십자로 합쳐진 모양의 지붕

⑤ 정자형지붕: 팔작지붕이 정(丁)자형으로 만나는 지붕. 십자형지붕이 변형된 형태

⑥ 모임지붕(6모지붕): 다각형 건물의 모서리마다 추녀마루를 지어 추녀마루가 한 점에서 모이는 형태의 다각형(6각형) 지붕

⑦ 층단형지붕: 2층이나 3층 이상의 중층집에서 벽의 바깥쪽에 꾸민 하층 지붕으로, 최상층은 일반 지붕과 같음

⑧ 겹지붕: 지붕 처마 바로 밑을 차양(遮陽)과 같은 형태로 꾸미되, 본래의 지붕을 겹지붕보다 더 짧게 하는 것이 특징임

⑨ 이어내림지붕: 지붕처마 끝에서 이어 내린 지붕이나 맞배지붕의 박공벽에서 달아 내린 지붕을 말함

⑩ 무량갓: 주로 궁궐의 침전 건물의 지붕 형태로, 지붕마루에서 용마루를 꾸미지 않고 안장 모양으로 만든 수키와와 암키와를 용마루 자리에 덮은 것을 가리킴

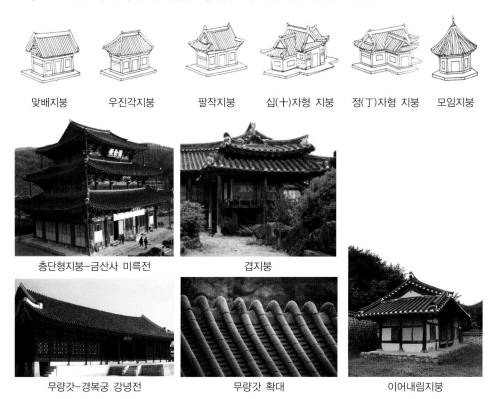

맞배지붕 우진각지붕 팔작지붕 십(十)자형 지붕 정(丁)자형 지붕 모임지붕

층단형지붕-금산사 미륵전 겹지붕

무량갓-경복궁 강녕전 무량갓 확대 이어내림지붕

(3) 지붕의 기법

① 앙곡(조로): 정면에서 바라봤을 때 처마의 끝이 수평보다 위로 휘어 오르게 하는 기법

② 안허리곡(후림): 위에서 내려다 봤을 때 처마의 선을 안쪽으로 휘게 하고 각 모서리의 추녀가 더 빠져나오게 하는 기법

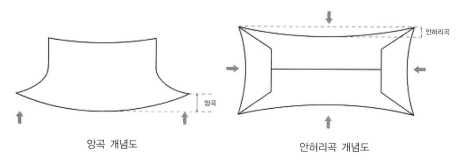

앙곡 개념도 안허리곡 개념도

(4) 합각 및 박공, 풍판

　① 합각: 맞배지붕과 팔작지붕의 측면에서 만들어지는 ∧자 모양의 각을 합각이라 하고 합각
　　에 생긴 삼각형의 벽을 합각벽이라 함. 합각벽은 벽돌로 쌓는 방법, 판재를 세로로 대는
　　방법, 기와를 쌓는 방법 등으로 마감을 해줌

　② 박공: 합각면에 판재를 ∧자 모양으로 덧댄 것을 박공 또는 박공널이라 함

　③ 풍판: 맞배지붕에서 박공으로 끝내지 않고 박공 아래로 판재를 세로로 이어 대서 마감하
　　는 경우, 이 판재가 비바람을 막는 역할을 하므로 풍판(風板)이라고 함

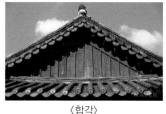 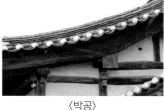 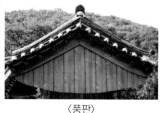

〈합각〉　　　　　　　　　　〈박공〉　　　　　　　　　　〈풍판〉

3) 기둥의 이해

(1) 기둥 단면 형태에 따른 분류

　① 자연목기둥(도랑주 跳踉柱): 모양을 가공하지 않고 외피만 벗긴 자연 형태의 나무 그대로를
　　활용한 기둥으로, 모양이 일정하지 않으나 자연미가 돋보이면서도 개성이 강하게 느껴짐

　② 두리기둥(원주): 기둥의 외곽을 둥글게 가공한 것

　③ 각기둥(각주): 기둥을 방형으로 각지게 가공한 것

(2) 기둥의 흘림기법에 따른 분류

　① 곧은기둥: 기둥머리와 기둥몸, 기둥뿌리의 굵기가 동일한 기둥

　② 민흘림기둥: 아래쪽으로 갈수록 점점 더 굵게 가공한 기둥

　③ 배흘림기둥: 기둥의 중간 부분이나 3분의 2지점을 부풀게 가공한 것. 기둥의 중간이 가늘
　　게 보이는 착시를 교정하여 시각적 안정감을 확보하는 형태. 서양의 엔타시스 기둥과 동
　　일함

자연목기둥　　두리기둥　　각기둥　　곧은기둥　　민흘림　　배흘림　　중배흘림

(3) 위치 및 높이에 따른 분류

① 외진주(外陣柱): 건물의 외부에서 보이는 기둥들로, 벽체와 창, 문을 지탱함

② 우주(隅柱): 건물 각 면의 모서리에 위치한 기둥들로, 각 면에 우주는 2개만 존재하게 됨

③ 내진주(內陣柱) 혹은 고주(高柱): 건물의 내부에 세워지는 기둥으로서, 지붕의 경사면이 중앙부로 갈수록 높아짐에 따라 내진주의 높이도 외진주의 높이보다 높기 때문에 고주라고도 부름

④ 평주(平柱): 외진주 중 우주 사이에 있는 기둥

⑤ 활주(活柱): 추녀가 처지지 않도록 추녀를 받치고 있는 가는 기둥으로서, 지붕의 네 모서리 추녀의 끝에서 기단의 끝으로 연결되기 때문에 경사져 있는 것이 일반적임

활주

(4) 기둥을 이용한 착시교정 기법

① 귀솟음 기법
- 건물 전체의 시각적 균형을 위해 기둥의 높이를 바깥으로 갈수록 더 높이는 기법
- 건물 외곽이 처져 보이는 착시현상을 교정하기 위해 우주를 평주보다 높게 세움

② 안쏠림 기법(오금기법)
- 기둥 윗부분을 수직선보다 약간 안쪽으로 기울여 세우는 기법
- 양 우주가 벌어지지 않게 하여 건물의 하중이 밖으로 퍼져 나가는 것을 방지하고, 수직으로 세웠을 때 기둥 윗부분이 바깥으로 더 벌어져 보이는 착시현상을 교정하는 효과

귀솟음 기법 안쏠림 기법

4) 초석의 이해

(1) 초석의 개념

① 기단 위에 놓아 기둥을 통해 전달되는 지붕의 하중을 지면으로 전달하는 역할을 하는 부재

② 형태에 따라 원형, 사각형, 팔각형 등으로 가공하거나 적당한 크기의 자연석을 가공하지 않고 그대로 사용하기도 함

(2) 초석의 분류

① 정평 주초(인공 초석): 초석이 지상으로 노출되는 면을 정교하게 다듬어서 그 위에 기둥을 앉히는 방식으로, 궁궐, 사찰 또는 상류 주택 및 관아 건물에 주로 사용됨

② 덤벙 주초(자연 초석): 초석의 윗면을 가공하지 않고 자연석을 그대로 사용한 것으로, 초석의 윗면이 평탄하지 않아 기둥 하단을 초석 윗면 굴곡에 맞게 다듬어서(그랭이질) 앉히는 방식

인공초석의 구조 자연초석의 구조

더 알아보기　　**그랭이질**

기둥이 얹힐 자리의 초석 상면 굴곡과 기둥 하단이 꼭 맞도록 기둥 밑단을 다듬는 것으로, 덤벙 주초 방식에서 기둥의 수평을 유지하기 위해 적용하는 과정

5) 기단의 이해

(1) 기단의 개념

① 건물이나 탑, 기타 그와 유사한 축조물의 지면을 주변보다 높게 올려쌓은 구조물을 가리킴

② 건물의 하중을 지면에 고루 분산시키고, 지면의 습기나 빗물로부터 건물을 보호하는 역할을 하며 때에 따라 건물의 위용을 높이기 위한 목적으로도 사용됨

(2) 기단의 분류

① 적석식(積石式) 기단: 특별한 구조 없이 돌을 쌓아서 만드는 기단으로, 비슷한 크기의 자연석을 가공하지 않은 채 쌓는 방식(자연석 기단)과 일정 길이로 다듬은 돌을 쌓는 방식(장대석 기단)으로 구분됨

② 가구식(架構式) 기단: 쌓는 돌을 모두 정교하게 다듬은 후 일정 법칙에 따라 마치 목조건물을 조립하듯 서로 짜맞추어 만드는 기단으로, 먼저 지면에 지대석(地臺石)을 깔고, 그 위에 우주(隅柱)와 탱주(撑柱)를 수직으로 세운 후, 기둥 사이를 면석(面石)으로 막고 제일 위에 갑석(甲石)을 덮어 마무리함

적석식 기단(자연석 기단)

적석식 기단(장대석 기단)

가구식 기단

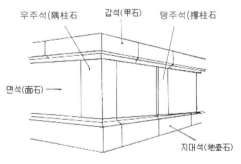

가구식 기단의 구조

6) 가구(架構)의 이해

(1) 가구의 개념

① 집을 만드는 뼈대들이 얽힌 상태를 뜻하는 말로, 가구는 건물의 주요 부재인 기둥, 보, 도리 등으로 구성되며 이 부재들의 구성방식이나 개수에 따라 가구 종류가 결정됨

② 가구 종류는 삼량가, 오량가, 칠량가, 구량가 등이 있으며, 이 때 가구 숫자는 도리의 숫자에 의해 결정됨

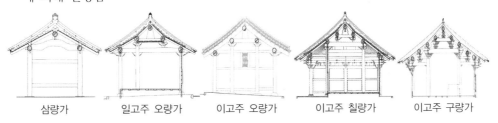

| 삼량가 | 일고주 오량가 | 이고주 오량가 | 이고주 칠량가 | 이고주 구량가 |

(2) 주요 부재

① 보(樑): 건물의 앞뒤 기둥에 연결되어 건물 하중을 지탱하는 수평재로, 도리와는 직각으로 교차함

- 맞보: 기둥을 중심으로 양쪽에서 온 보가 만나는 형태를 일컫는 말로, 한자로는 합량(合樑)이라고 함
- 대들보(大樑): 보 중에서 가장 기본이 되는 큰 보를 뜻하며, 삼량집에서는 대들보 하나만 존재함
- 종보(宗樑): 오량집에서는 대들보 위에 보가 한 층 더 걸리는데, 이때 아랫보를 대들보, 윗보를 종보라 함
- 중보(中樑): 칠량집에서는 보가 총 세층이 걸리는데, 가장 아랫보가 대들보, 중간보가 중보, 윗보가 종보가 됨
- 툇보(退樑): 고주와 전·후면 평주 사이를 연결하여 건물의 툇간에 걸리는 보로서, 대들보보다 길이가 반 이하로 짧고, 굵기도 더 가는 것이 특징

② 도리(道里): 서까래 바로 밑에서 서까래와 수직으로 교차하며 가로로 길게 놓이는 부재

- 단면 형태에 따라 단면이 방형인 납도리, 원형인 굴도리로 나뉨
- 놓이는 위치에 따라 가장 높은 용마루 아래 도리를 종도리, 건물 외곽의 평주 위에 놓이는 도리를 주심도리, 종도리와 주심도리 사이의 도리들을 중도리라 하며, 중도리는 위에서부터 상중도리, 중중도리, 하중도리로 구분됨

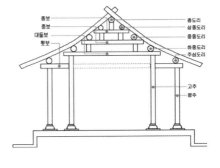

- 출목이 있을 경우 출목 위에 놓인 도리를 출목도리라 부르며 주심도리와는 구분을 지음

③ 장혀(長舌): 장여라고도 하며, 도리 밑에 놓인 도리받침 부재로, 도리와 함께 서까래의 하중을 분담하는 기능을 하고 도리에 비해 폭이 좁은 것이 특징

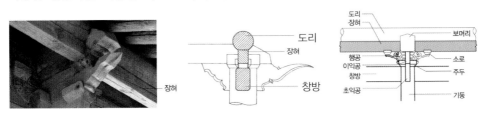

7) 단청의 이해

(1) 단청의 종류

① 가칠단청: 부재의 표면에 무늬 없이 단색의 칠만 가한 단청

② 긋기단청: 가칠단청 위에 먹이나 색으로 일정한 폭의 줄을 그어 장식한 단청

가칠단청-종묘 정전

긋기단청-경주 향교 대성전

③ 모로단청: 기둥, 평방, 창방, 도리, 보 등의 머리 부분에 머리초를 그리고 나머지 부분은 가칠단청, 긋기단청 등으로 마무리 하는 단청

- 머리초: 모로단청이나 금단청의 머리 부분을 꽃 무늬로 장식한 그림. 꽃무늬의 배치에 따라 크게 연화머리초, 장구머리초 등으로 구분됨

- 별화(별지화): 모로단청에서 머리초 이외의 부분을 장식할 경우 중간의 공백에 회화적인 수법으로 그린 그림

④ 금단청: 단청 중에 가장 화려하고 복잡한 단청으로, 모로단청의 머리초보다 훨씬 다양하고 복잡한 문양을 부재 전체에 빼곡하게 베풀어서 장식한 단청

모로단청-경복궁 수정전

별지화-범어사 대웅전

금단청-산청 관음사 대웅전

연화머리초

장구머리초

(2) 단청의 역할

① 나무의 표면을 도장하여 자외선, 비, 습기, 벌레 등으로부터 보호하는 역할

② 건물을 화려하게 장식하여 건물 간의 위계를 구분하고 권위를 강조하는 역할

③ 오방색의 배열이나 다양한 상징 도상을 통한 벽사, 기복 등의 주술적인 역할

8) 천장의 이해

(1) 천장의 개념

지붕에서 전해지는 열, 빛, 소리 등을 차단하거나 흡수하여 방음, 보온 등의 물리적 기능을 하는 구조물로서, 물리적 기능 외에 장식적 기능과 적절한 높이로 안정감을 주는 심리적 기능도 함께 지님

(2) 천장의 분류

① 구조 천장: 지붕의 내부 구조를 가리지 않고 노출시키는 방법으로, 연등천장과 귀접이 천장으로 구분됨

- 연등 천장: 지붕 안쪽의 서까래 부분이 그대로 드러나도록 별도의 가림막을 대지 않은 천장
- 귀접이 천장: 말각조정 천장이라고도 하며, 현존하는 일반 건물에서는 거의 찾아볼 수 없고, 고구려 고분에서 볼 수 있음. 모서리를 삼각형 돌로 가로지르면서 점차 크기를 줄여나가다가 마지막으로 중앙에 뚜껑돌을 덮어 만듦

연등천장, 병산서원 연등천장, 봉정사 극락전 귀접이천장, 강서대묘 귀접이천장, 인도

② 의장 천장: 내부 구조를 은폐시키는 양식으로, 우물천장, 빗천장, 보개천장 등이 포함됨

- 우물천장: 우물 정(井)자 모양으로 생긴 천장으로, 귀틀을 격자로 짜고 그 구멍에 반자 청판이라고 하는 나무판재를 끼워 만듦. 살림집에서는 찾아볼 수 없고 궁궐이나 사찰 등에서 사용되었으며, 주로 5포 이상의 다포 형식 건물에서 많이 쓰임
- 빗천장: 수평 방향이 아닌 서까래 방향으로 비스듬하게 덮은 천장으로, 천장의 높이를 더 높였을 때 다 덮어지지 않는 서까래 부분을 덮기 위해 사용
- 보개천장: 궁궐 정전에서 임금이 앉는 머리 위나 불전에서 불상의 머리 위에만 설치하는 특수 천장. 우물천장의 일부를 감실처럼 높인 다음 첨차를 화려하게 짜올려 장식하고 가운데는 용이나 봉황을 그리거나 부조로 조각해 장식함. 귀한 사람 머리에 씌우는 '산개'에서 기원했다고 추정됨

우물천장, 창덕궁 선정전 우물천장, 봉정사 대웅전 빗천장, 정수사 법당 보개천장, 덕수궁 중화전

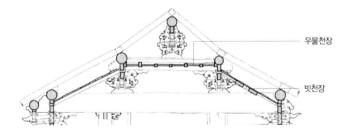

약사여래 머리 위의 산개

9) 대표적 건축물

① 〈봉정사 극락전〉, 1200년경, 경북 안동

- 현존 가장 오래된 목조 건물
- 2출목의 주심포 양식으로, 배흘림 기둥, 정면 3칸, 측면 4칸의 맞배지붕 건물

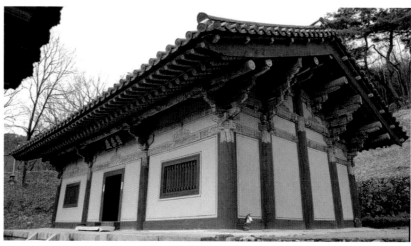

〈봉정사 극락전〉

② 〈부석사 무량수전〉, 13세기, 경북 영주 `2005` `2006`

- 극락정토를 상징하는 아미타불을 주존으로 안치한 건물
- 2출목의 대표적 주심포 양식으로, 배흘림 기둥, 정면 5칸, 측면 3칸의 팔작지붕 건물

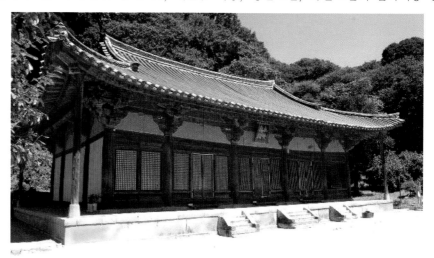

〈부석사 무량수전〉

③ 〈수덕사 대웅전〉, 1308년, 충남 예산 [2018]
- 2출목의 주심포 양식이지만, 부석사 무량수전보다 신식의 세부 수법이 적용됨
- 배흘림 기둥, 정면 3칸, 측면 4칸의 맞배지붕 건물

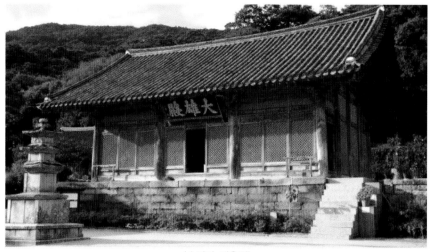
〈수덕사 대웅전〉

④ 〈심원사 보광전〉, 고려말, 황해도 황주
- 정면 3칸, 측면 3칸의 팔작지붕 집
- 3출목의 다포 양식으로 돌출된 쇠서가 짧고 간결한 것이 특징

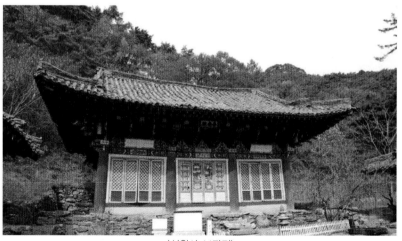
〈심원사 보광전〉

3. 탑과 부도

1) 〈경천사지 십층 석탑〉, 1348년 2014

① 건립 연대가 명확한 대리석 탑으로, 원나라 라마탑 양식의 영향을 받은 특수 이형탑

② 기단부는 평면이 '亞'자형 3단이고, 그 위에 3층의 '亞'자형 탑신과 7층의 방형 탑신이 얹힌 형태

③ 기단과 탑신의 각 면에 불, 보살군을 돋을새김하였고, 지붕과 공포 등 목조 건물의 세부 구조를 세밀하게 조각함

④ 조선 시대 〈원각사지 십층석탑〉의 모범이 됨

2) 〈월정사 팔각구층 석탑〉, 고려 중기

① 송나라 다층탑의 영향을 반영한 고려 시대 다각 다층탑의 대표적인 예에 해당함

② 아랫기단 갑석에는 연화문이 새겨지고 지붕돌에는 옥개받침 대신 백제식 석탑을 연상케 하는 각형, 원호형, 각형의 순서로 3단 받침을 쓴 것이 특징

3) 〈월남사지 삼층 석탑〉, 고려 후기

① 단층의 얕은 기단 위에 세워진 3층 모전석탑으로서, 기단의 면석과 우주는 별개의 독립된 돌이고, 탑신도 모두 여러 개의 판석으로 조립되어 있음

② 옥개석은 지붕과 받침이 모두 3단의 계단식으로 되어 있어 모전석탑의 전형적인 양식을 보여 주고 있으며, 백제 계통의 양식에 전탑 양식을 가미한 특이한 조형성을 보임

 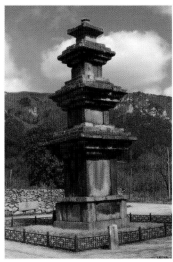

〈경천사지 십층석탑〉　　　〈월정사 팔각구층석탑〉　　　〈월남사지 삼층석탑〉

4) 〈정토사 홍법국사 실상탑〉, 1017년

① 대리석 부도로서, 팔각형 하대석에 팔각형 복련중대석(伏蓮中臺石) 받침, 운룡문을 새긴 팔각형의 간석, 그 위에 앙련좌석(仰蓮坐石), 앙화를 가진 지붕 등으로 구성된 팔각당식의 부도에 해당함

② 탑신은 사리기나 골호의 형태를 모방한 것으로 추정되며, 사리탑으로서의 성격을 잘 나타내고 있음

5) 〈법천사 지광국사 현묘탑〉, 1085년

① 보기 드문 사각당형이면서 세부가 매우 화려하고 정교하다는 점에서 중요한 의미를 지님

② 상하 기단 중 아랫기단은 그 자체가 다시 2층의 기단을 압축한 것 같은 형식이며, 위쪽 기단은 마치 탑신과 같이 높게 만들어서 그 표면에 신선 등을 부조로 표현해 놓음. 지대석의 네 귀퉁이에는 사자나 용의 발톱을 변형한 것을 배치함

③ 위쪽 기단의 갑석에는 장막이 드리워졌고 탑신의 네 면에는 열쇠가 잠긴 문과 페르시아계의 끝이 뾰족한 아치모양 창이 새겨졌으며, 그 위로 화려한 지붕과 상륜부가 얹힘

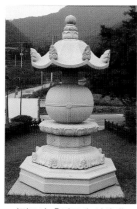

〈정토사 홍법국사 실상탑〉

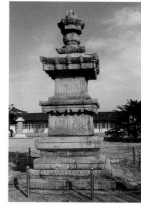

〈법천사 지광국사 현묘탑〉

4. 회화

1) 화단의 특징

① 회화가 실용적인 기능에 치우쳐 화공들의 전유물로 여겨졌었던 이전 시대와는 달리 고려 시대에는 화원들만이 아니라 왕공귀족들과 선승들도 감상화의 제작과 완상에 참여함으로써 화가의 계층이 넓어짐

② 회화의 영역도 종래의 인물화 위주에서 벗어나 산수화, 영모 및 화조화, 묵죽, 묵매, 묵란 등 문인 취향의 소재로까지 확대되는 경향을 띰

③ 고려 왕실이 전문 화가들을 양성하고 관장하기 위해 도화원을 설치하여 크게 번창함에 따라 화원들의 작품 활동이 활발해졌고, 회화 기법이 높은 수준으로 발전함

④ 선종 불교의 융성으로 다양한 주제의 선종화가 그려졌음을 문헌을 통해 알 수 있음

⑤ 13세기 후반부터 화려하고 정교한 불화들이 그려지면서 불교 회화가 한국 역사상 가장 눈부신 발전을 이룩함

⑥ 문종(文宗), 헌종(獻宗), 인종(仁宗), 명종(明宗), 충선왕(忠宣王), 공민왕(恭愍王) 등 서화 감상을 즐기고 예술에 조회가 깊었던 왕들의 전폭적인 지원과 유학적 교양이 발달했던 사회 분위기로 인해 문인화의 제작과 감상 문화가 성숙하게 됨

⑦ 산수에서는 북송과 남송의 화풍에 두루 영향을 받고, 실경산수도 등장하여 조선의 진경산수 태동에 기틀을 마련함

2) 산수화 및 인물화

(1) 이녕(李寧, 생몰년 미상)

① 고려 시대 최고의 화원으로 평가 받았으며, 사신을 따라 송나라에 갔을 때 휘종 황제로부터도 높은 평가와 후한 대접을 받은 인물로, 〈예성강도〉, 〈천수사남문도〉 등을 그렸으나 현재 실물로 전해지지 않음

② 우리의 산천을 주제로 표현한 실경산수화(實景山水畵)의 태동을 알리는 대표작으로 평가됨

(2) 이광필(李光弼, 생몰년 미상)

이녕의 아들이자 뛰어난 화원으로, 명종의 명을 받아 그린 〈소상팔경도〉는 현재 남아 있진 않지만, 기록에 의하면 문신들의 제시들이 곁들여져 있어 12세기 후반에는 고려에도 이미 시화일률(詩畵一律)의 풍조가 형성되어 있었음을 시사함

(3) 〈어제비장전〉, 11세기

① 불경의 내용을 압축적으로 표현한 목판화

② 산수를 배경으로 불법(佛法)을 설파하는 보리도량(菩提道場, 부처가 깨달음을 얻은 보리수 나무 아래)을 표현한 것으로, 고원, 평원, 심원의 삼원이 갖추어진 구도, 공간의 효율적인 활용, 서사적인 내용의 자연스러운 전개, 산수, 인물, 나무, 정자, 구름 등 모든 요소가 매우 세련된 필치로 표현됨

③ 산을 비롯한 자연은 웅장하게 나타낸 반면 인물은 작게 나타내어 오대~북송시기에 유행한 웅장한 거비적 산수의 특징을 반영함

〈어제비장전〉, 11세기, 목판화

(4) 노영(魯英, 생몰년 미상), 〈지장보살도〉, 1307년

① 목판에 옻칠을 하고 금니로 그림을 그린 것으로, 양쪽 아래에는 어딘가에 꽂을 수 있는 촉이 남아 있음

② 근경에 반가(半跏)의 자세를 취하고 오른손에 보주(寶珠)를 들고 있는 지장보살을 그리고, 그를 향하여 경배하는 승려와 필공양(筆供養)하는 노영의 모습이 좌우에 묘사되어 있음

③ 원경에 두건을 쓰고 여의를 든 채 광채를 발하며 서 있는 담무갈보살을 향하여 엎드려 경배하는 고려 태조의 모습도 그려져 있는 것으로 볼 때, 태조 왕건이 금강산에 갔다가 담무갈보살을 만나게 된 것을 표현한 것이며, 따라서 배경에 그려진 산은 금강산 실경을 압축해서 나타낸 일종의 실경산수화인 동시에 지금까지 알려진 가장 오래된 금강산도라고 할 수 있음

④ 붓을 잇대어 쓰는 표현(연선필묵)과 바늘 모양의 나무(침형세수), 침식으로 인한 돌기(치형돌기) 등을 통해 북송 산수화의 영향을 받았음을 알 수 있음

⑤ 지장보살과 담무갈 보살의 의습 표현에서 구불구불한 선들로 이루어진 행운유수묘(行雲流水描)가 주류를 이루고, 정두서미묘(釘頭鼠尾描)가 부분적으로 사용됨

노영, 〈지장보살도〉, 1307, 목제 흑칠금니 · 담무갈 보살 · 지장보살 · 태조의 모습과 이름

(5) 이제현(李齊賢, 1287~1367), 〈기마도강도〉, 14세기

① 얼어붙은 강을 건너 사냥을 떠나는 기마 인물을 산수를 배경으로 하여 묘사

② 전반적으로 가늘고 여린 필선과 애매한 언덕묘사 등에서 전문 화원이 아닌 여기화가(餘技畫家)의 솜씨가 두드러져 보임

③ 오른쪽 상단부에 매달린 듯한 산, 굴절된 소나무의 형태 등에서 남송 원체화의 영향이 보이지만, 주제의 내용과 호복을 입은 인물 묘사에서는 원대 회화와의 관련성이 보임

④ 넓은 강을 통해 펼쳐지는 확트인 공간 구성과 잎이 떨어진 앙상한 눈 덮인 나무 표현은 한국적 특성을 드러냄

이제현, 〈기마도강도〉, 14세기, 견본채색

(6) 공민왕(恭愍王, 재위 1351~1374), 〈수렵도〉, 14세기

① 공민왕의 작품으로, 산수를 배경으로 말을 몰아 사냥감을 향해 달리는 기마인물을 주제로 다루었으며, 규칙적인 산등성이의 표현, 줄지어 서 있는 풀포기의 묘사, 근경 잡목들의 형태 등에서 북종화의 전통이 엿보임

② 근경에 낮은 언덕을 배치하고 원경에 나지막한 산을 배치한 것과 달리 중경은 평평한 땅으로 남겨 놓아 공간의 여유를 느끼도록 배려한 점에서 확 트인 공간을 중시하는 우리 민족의 공간의식이 반영된 것으로 짐작됨

③ 두루마리 그림에서 잘려진 잔편으로 추정됨

공민왕, 〈수렵도〉, 14세기, 견본채색

(7) 〈안향 초상〉, 1318년

① 평정건을 쓰고 홍포를 입은 우안구분면(우측얼굴이 더 많이 보이는 반측면) 반신상의 인물화로, 우리나라에 주자학을 처음으로 전파한 학자의 풍모를 기운생동적으로 표현

② 뚜렷한 눈매, 가느다란 눈썹, 아담한 코, 잘 다듬어진 수염 등을 통해 전신사조의 기운생동이 드러남. 철선묘, 고고유사묘를 이용한 의습선에서도 힘과 기운이 느껴짐

작자미상, 〈안향 초상〉, 1318, 견본채색

3) 고분벽화

(1) 거창 둔마리 고분의 〈주악천녀도〉, 12~13세기

① 프레스코 기법으로 그린 벽화로, 한 손에 피리를 들고, 또 한 손에는 과일을 담은 접시로 보이는 것을 들고 있으며, 옷자락은 불상에 나타나는 옷주름과 같이 표현되어 있음

② 도교와 불교적 특색이 복합적으로 드러나 있어 고려적인 특색을 볼 수 있음

(2) 수락암동 1호분 〈십이지신상〉, 13세기 이전

모든 상들은 관복을 입고 관모를 쓴 채 홀(笏)을 받쳐든 모습을 하고 있는데, 한결같이 고고유사묘(高古遊絲描)로 그려져 있어, 이공린계 백묘화법이 고려 시대에 전래되고 수용되었음을 밝혀주고 있음

〈주악천녀도〉, 둔마리 고분

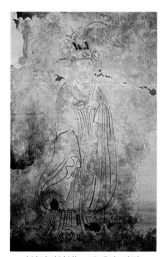

〈십이지신상〉, 13세기 이전,
수락암동 1호분

4) 고려불화

(1) 특징

① 제작배경: 국가 주도의 법회용으로 제작하거나 귀족이 가족의 번영과 안녕을 위해 개인적으로 시주하여 제작함

② 제작방법: 비단에 석채와 금니를 사용하여 정교하게 나타냄. 얼굴을 포함한 피부 부위는 배채법으로 칠하여 은은한 깊이감을 강조함

③ 구도: 주존을 상단에 크게 배치하고 기타 존자는 하단의 대좌를 중심으로 작게 배치하는 주대종소의 2단 구도로 주로 그려지고, 조선시대에 이르면 협시들이 본존과 비슷한 크기로 주위를 둥글게 둘러싸는 구도로 전환됨

(2) 〈아미타여래도〉, 1286년

① 현존하는 불화 중에서 가장 오래된 불화로, 삼곡을 이룬 자세, 붉은 바탕에 황금색 둥근 무늬가 있는 가사, 발 주변의 화려한 연꽃 등이 어울려 화려하고 정교한 고려 불화의 특징을 잘 보여줌

② 머리와 팔이 너무 커서 둔탁한 느낌을 주며 옷자락에는 도식화 현상이 엿보임에 따라 고려불화의 변천 과정을 짐작할 수 있음

(3) 〈아미타삼존내영도〉, 14세기

아미타불을 주존으로 좌측은 관음보살, 우측은 지장보살을 협시로 하여 왕생자를 맞이하는 장면을 그린 작품이며, 아미타불이 계주에서 빛을 내려 왕생자를 비추고 있고, 관음보살은 몸을 굽혀 왕생자를 맞이할 연화대좌를 양손에 공손하게 받친 자세로 있기 때문에 '와서 맞이한다'는 뜻의 '내영도(來迎圖)'라는 명칭이 붙음

(4) 서구방, 〈수월관음도〉, 1323년

① 보타락가산에 앉은 관음보살과 지혜를 구하러 찾아온 선재동자를 그린 것으로, 왼편을 향해 다리를 꼬고 앉은 유연한 자세, 가늘고 긴 부드러운 팔과 손, 가볍게 걸쳐진 투명하고 아름다운 겉옷, 화려한 군의, 보석 같은 바위와 그 틈새를 흐르는 맑은 물, 근경의 바닥 여기저기 솟아오른 산호초 등이 함께 어울려 극도의 아름다움을 보여줌

② 가늘고 긴 눈, 작은 입, 정병에 꽂힌 버들가지, 몸의 주요 부위를 복채법으로 처리한 채색 효과 등은 고려불화에서 자주 등장하는 특징에 해당함

③ 화려하면서도 가라앉은 품위있는 색채, 섬세하고 정교한 의습 문양, 균형 잡힌 구성 등에서 뛰어난 기량을 엿볼 수 있음

(5) 혜허, 〈양류관음도〉, 1300년경 `2012`

혜허의 작품으로, 버들잎 모양 광배를 배경의 중심에 두고 서서 손에는 버들가지를 들고 선재동자를 바라보는 관음보살의 모습을 정교한 필치로 표현함. 광배의 모양이 물방울을 닮아 '물방울관음'으로 불리기도 함

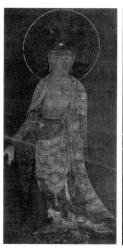
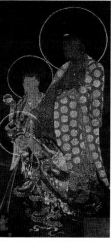

작자미상, 〈아미타여래도〉, 견본채색 　　작자미상, 〈아미타삼존내영도〉, 견본채색 　　서구방, 〈수월관음도〉, 견본채색 　　혜허, 〈양류관음도〉, 견본채색

5. 조각

1) 전기 조각

(1) 특징

① 통일신라 말의 전통을 따르면서 신선한 자연주의가 중부지역을 중심으로 일어났으며, 영남지방에서는 추상적 경향이 통일신라 말의 기술적 퇴화와 합쳐져서 새롭게 경화(硬化)된 조각으로 나타남

② 통일신라 말기부터 이어진 철불의 제조가 활발해짐

(2) 〈철조 석가여래 좌상〉, 10세기

① 높이 2.8m로 우리나라에 현존하는 철불 중 가장 큰 규모이며, 얼굴 모습이나 수인, 자세, 편단우견의 착의법과 옷 주름 등 석굴암 본존불을 계승한 복고적 경향의 철불

② 지나치게 길고 직선적인 눈, 예리한 눈썹, 날카로운 콧등과 작은 입의 윤곽, 늘어진 귓불, 뾰족한 나발, 도식적인 옷주름, 줄어든 양감 등 추상적 경향으로 이행되는 특징을 보여줌

(3) 부석사 〈소조 아미타여래 좌상〉, 10세기

① 높이 2.7m의 거대 소조상으로, 나무로 골격을 만든 후 진흙을 붙여 모델링하고 옻칠과 금칠을 입혀 제작함

② 풍만한 얼굴과 넓은 어깨, 뚜렷한 옷주름 등에서 소조의 부드러운 조형적 특성이 잘 드러나며, 광배는 목판 위에 흙을 입혀 조각함

⑷ 충주 대원사 〈철조 석가여래 좌상〉, 1145년

 ① 높이 1m의 중형 불상으로, 눈이 깊고 넓으며 머리털 가까이까지 길게 찢어졌고, 입은 'Λ' 형으로 굳게 다물고 있어 추상성을 강하게 보여주고 있음

 ② 불상의 체구는 도식화된 옷주름이 덮고 있어, 통일 신라 때 유행한 대자대비(大慈大悲)의 구제자가 아니라, 신비스럽고도 두려운 절대자로 바뀐 것을 나타내며, 당시 유행한 밀교의 정신과도 상통함

⑸ 관촉사 〈은진미륵 입상〉, 968~1006년

 ① 높이 18m의 거대한 석상으로, 과장된 얼굴과 지나치게 좁은 어깨 등 비례가 맞지 않은 부자연스러운 인상을 줌

 ② 거대한 석재를 다루는 능력의 상실로 인해 무계획적, 체념적 작품 경향이 나타남

⑹ 파주 〈용미리 마애불〉, 연대미상

자연석을 살려 조각한 작품으로, 머리는 별개의 돌에 새겨 올려놓았으며, 창조성을 잃은 말기의 퇴조 양식에 해당함

〈철조 석가여래 좌상〉

부석사, 〈소조 아미타여래 좌상〉

대원사, 〈철조 석가여래 좌상〉

관촉사, 〈은진미륵 입상〉

〈용미리 마애불〉

2) 후기 조각

(1) 특징

중부지방의 자연주의 계통이 후퇴하고 송, 원대 조각의 영향 아래 소형 불상들이 새롭게 유행하게 되며, 금동불에서 라마계통의 양식이 수용되어 유행함

(2) 개운사 〈목조 아미타여래 좌상〉, 1274년

① 나무를 깎아 불상을 만들고 표면을 도금한 목조불상

② 큼직한 머리에 육계가 유난히 크며 얼굴의 양감이 살아있고 전체적으로 단아한 인상을 풍김

(3) 〈금동 관음보살좌상〉, 13~14세기

높이 18.1cm의 소형불로, 화려한 보관과 크고 둥근 귀고리, 번잡한 목걸이와 무릎을 지나 대좌까지 늘어진 영락으로 장식되어, 고려 후기의 라마계 불상 양식을 대표적으로 보여줌

개운사 〈목조 아미타여래좌상〉

〈금동관음보살좌상〉

6. 공예

1) 도자 공예

⑴ 청자의 전개

① 초기 청자시대(950~1050)

청자의 초창기로, 태토에 모래알 등의 잡물이 섞이고 경도도 아직 자기를 따라가지 못하며, 녹갈색 유약이 거칠게 씌워져 있는 것이 대부분. 유약을 입히는 방법이나 구울 때의 온도 조절이 아직 익숙하지 않은 단계로, 11세기로 접어들면서 차츰 나아지는 경향을 보임

② 순청자 시대(1050~1150년) `2023`

갑발

고려청자가 정착한 시기. 순수한 청자색을 가진 무문, 양각, 음각, 투각, 또는 다양한 모양의 상형청자가 제작됨. 구울 때 갑발(匣鉢) 안에 넣어서 구웠기 때문에 유색이 깨끗하며, 기형보다 유색이 더 중시됨. 유약이 두껍고 고르게 발라져서 발색이 깊고 순수하여 가장 뛰어난 비색(翡色)을 보이며, 균열이 없는 것을 특징으로 함. 동물, 식물 모양의 청자에서 뛰어난 형태 감각이 돋보임. 그러나 소성온도, 유약의 배합 등 세부 기술면에서 아직 확고한 표준이 생기기 전이었기 때문에 색조가 균일하지 못하다는 한계가 있음

③ 상감청자 시대(1150~1250년)

〈청자역상감모란당초문 표형주자〉

상감기법으로 무늬를 제작하는 청록색의 청자. 그릇이 마르기 전에 문양을 선각하고 백토나 자토로 메우고 초벌구이한 후 청자유약을 발라 재벌구이하는 방식으로 제작함. 유색이 전반적으로 옅고 유약층도 얇아 균열이 생김
* 역상감(逆象嵌): 무늬 부분은 청자색으로 그대로 두고 배경 부분을 깎아내고 백토나 자토를 메워 반전되도록 하는 기법

④ 회청자 시대(1250~1392년)

청자의 쇠퇴기. 산화염(굽는 과정에서 공기를 공급)으로 구워 비색을 잃고 황록색을 띠는 시기로, 조선 초의 분청사기로 연결됨. 기형과 무늬가 서로 부조화를 일으키는 경우가 많으며, 철사나 진사로 그림을 그리는 화청자(화문청자)나 철사로 기형을 완전히 덮는 철채청자가 많이 만들어짐
* 화청자: 그릇 표면에 철사나 진사, 백토나 흑토 등으로 문양을 그린 청자. 고려 후기에 많이 제작
* 퇴화문(堆花紋): 백토나 흑토를 붓에 듬뿍 묻혀 무늬가 도드라지게 찍어주는 것
* 철채청자: 철분이 많은 흙으로 그릇 표면을 완전히 분장하고 청자 유약을 발라 구워내 전체적으로 검은색을 띠는 청자

(2) 도자기의 명칭 및 종류

① 도자기의 종류(색, 태토)+무늬제작기법+문양의 종류+도자기의 형태(용도)

　　예　청자(종류)/ 상감(무늬제작기법)/ 운학무늬(문양 종류)/ 매병(형태)

② 다양한 청자의 종류

〈청자오리형 연적〉

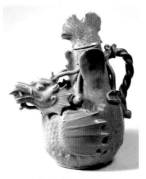

〈청자어룡형 주자〉

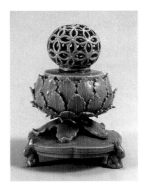

〈청자투각향로〉

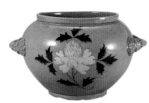

〈청자상감모란문 항아리〉

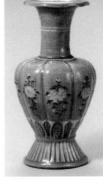

〈청자상감모란국화문 과형 병〉

〈청자상감운학문 매병〉

〈청자상감포류수금문 정병〉

〈청자진사연화문표형 주자〉

〈청자철화모란문 매병〉

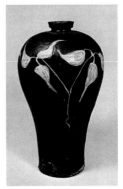

〈청자철채퇴화삼엽문 매병〉

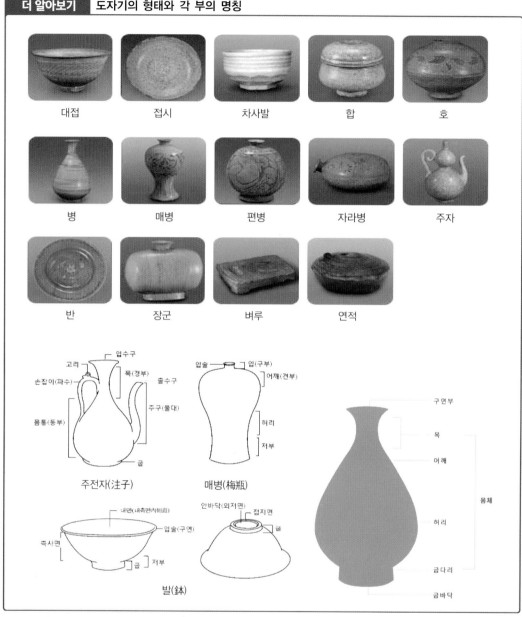

대접 접시 차사발 합 호

병 매병 편병 자라병 주자

반 장군 벼루 연적

주전자(注子) 매병(梅瓶) 발(鉢)

2) 금속공예

(1) 〈천흥사 동종〉, 1010년

11세기 초의 작품이지만 용뉴, 음통, 유곽, 상·하 문양대, 비천상 등 신라종의 특징을 충실히 반영한 방고작(倣古作)이라고 할 수 있음

(2) 〈정풍 2년명 종〉, 12세기

① 신라종의 양식을 버리고 고려종의 특색을 구비하고 있음

- 종신의 상대와 천판 사이에는 연판대(蓮瓣帶)가 돌출됨
- 문양대는 모두 이중의 뇌문대로 바뀌고, 그 무늬 안에는 불교문자가 배치됨
- 각 유곽 밑에 연화 당좌를 하나씩 배치하고 그 사이 사이에 비천상 대신 여래좌상을 하나씩 배치함

〈천흥사 동종〉　　　　　　〈정풍 2년명 종〉

(3) 〈청동 은입사 포류수금무늬 정병〉, 11세기 `2009`

수양버들 아래에서 오리와 물새들이 노니는 한가한 물가 풍경을 청동기에 섬세하게 은입사 함으로써 끝없는 횡폭을 보는 것 같은 효과를 냄. 여의두문대(如意頭紋帶)로 구분되는 몸체 부분에는 지상의 가을 풍경을, 꽂이 부분에는 천상의 구름무늬를 나타내고 있음

(4) 표충사 〈청동 은입사 향로〉, 1177년

① 구연부가 넓게 수평으로 퍼지는 고배형(高杯形)이며, 구연부 위쪽에는 각각 불상을 상징하는 범자(梵字)를 구름무늬와 교대로 은입사 함
② 향로의 몸체 외부에는 원으로 둘러싸인 네 개의 불교문자를 은입사하고 향로의 다리에는 꿈틀거리는 용 문양을 은입사함

〈청동은입사　　　　　　〈청동 은입사 향로〉
포류수금문 정병〉

3) 나전칠기

(1) 목제 기물 표면에 삼베를 붙이고 옻칠을 하여, 표면을 얇게 저민 전복껍질(나전)이나 거북의 등껍질(대모)을 붙여 장식하는 기법. 대모는 뒷면에 채색하는 '대모복채법'을 이용하여 은은한 채색효과를 냄

(2) 〈나전 대모 국당초문 합〉, 12~13세기
뚜껑 중앙의 범자(梵字)인 '옴' 주위에 연주무늬 띠를 두르고, 중간 단에는 붉은 칠을 한 대모를 이용해 국화무늬와 당초무늬를 배치함

〈나전대모 국당초문 합〉

4) 기와

(1) 수막새

〈귀목문 수막새〉: 고려의 가장 특색 있는 문양으로서 해무리 문양, 혹은 도깨비 눈 문양 등으로 불림

(2) 암막새

당초문을 시문한 것이 압도적으로 많으나 해무리문을 두 개 배치하여 도철문처럼 활용한 경우도 나타남

〈귀목문 암막새와 수막새〉

(1) 기와의 분류

① 보통기와: 암키와와 수키와를 이용하여 기왓등과 기왓골을 형성하는 가장 기본적인 기와
 - 수키와: 기와지붕의 기왓골 사이를 덮어 두둑을 만드는 기와로 원통의 반을 자른 듯한 모양
 - 암키와: 지붕 전면에 오목한 곳이 위로 오도록 겹쳐 쌓아 기왓골을 만드는 기와로 원통 기와를 4분하여 제작

암키와

수키와

수키와

암키와

② 막새기와: 암·수키와의 한쪽 끝에 드림새를 덧붙여 막아주는 기와
 - 수막새: 수키와의 끝에 드림새를 덧붙인 막새기와. 수키와 두둑의 끝을 막음질하여 빗물이 지붕내부로 스미는 것을 방지하는 역할을 함
 - 암막새: 암키와의 끝에 드림새를 덧붙인 막새기와. 드림새가 암막새의 폭과 동일하면 무악식, 더 커서 턱이 형성되면 유악식으로 구분됨

수막새

암막새

③ 서까래기와: 지붕의 서까래를 빗물로부터 보호하고 장식하기 위해 서까래 끝에 못으로 부착하는 기와
 - 연목기와: 서까래 중 추녀와 사래, 부연을 제외한 나머지 서까래(연목)의 끝에 부착하는 기와로서, 가장 대표적인 서까래 기와에 속함
 - 부연기와: 연목의 위쪽에 위치한 방형의 짧은 부재인 부연에 부착하는 기와
 - 사래기와: 추녀 끝에 덧댄 사래에 부착하는 기와
 - 토수: 추녀나 사래 끝에 덧신처럼 덧씌우는 이무기 모양의 기와

연목기와

부연기와

사래기와

토수

④ 마루기와: 지붕마루에 사용되는 기와로, 마루 축조용과 마루 장식용으로 나뉨
- 마루 축조용: 마루를 만들기 위해 쌓아 올리는 적새(암키와 활용), 적새의 아래를 받치는 부고(수키와 활용), 부고와 기왓골 사이를 막는 착고(수키와 활용)로 나뉨
- 마루 장식용
 - 치미: 용마루 양 끝에 부착하는 대형의 장식기와. 봉황새의 꼬리 모양을 하고 있으며, 고려 후기 이후부터 치미가 놓인 자리에 치미대신 취두나 용두를 올림
 - 취두: 용마루 양 끝에 치미 대신 올린 독수리 머리 모양의 기와
 - 용두: 내림마루와 추녀마루가 만나는 부분에 설치하는 용머리 모양의 장식기와로서, 고려 시대에는 용두가 취두대신 용마루 끝자리에 올라가기도 함
 - 귀면기와: 팔작지붕의 내림마루 끝 쪽에 세우는 기와로, 도철문이 강한 돋을새김으로 새겨져 있음
 - 망새: 치미나 취두 등이 장식되지 않은 마루 끝에 세우는 기와
 - 잡상: 추녀마루 위에 일렬로 올라가는 동물, 인물상으로 길상과 벽사의 의미를 지님

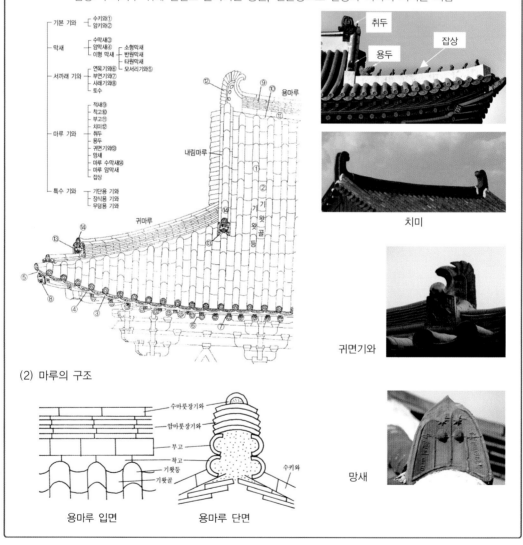

취두
용두
잡상

치미

귀면기와

망새

(2) 마루의 구조

수마룻장기와
암마룻장기와
부고
착고
기왓등
기왓골

수키와

용마루 입면 용마루 단면

5) 탈

(1) 서역 조각 양식의 영향으로 긴 얼굴, 눈썹에 바짝 붙어있는 깊은 눈과 코, 길고 큰 하악골을 특징으로 함

(2) 하회탈

① 가면놀이에 사용하기 위해 오리나무에 채색을 하여 제작하였으며, 경북 안동의 하회마을에서 전래됨

② 인물의 개성과 역할을 반영하기 위해 변형과 과장, 굴곡과 불균형 등의 기법을 통해 다양한 표정을 상징화함

③ 현재 각시, 양반, 부네, 중, 초랭이, 선비, 이매, 백정, 할미의 9종이 전해짐

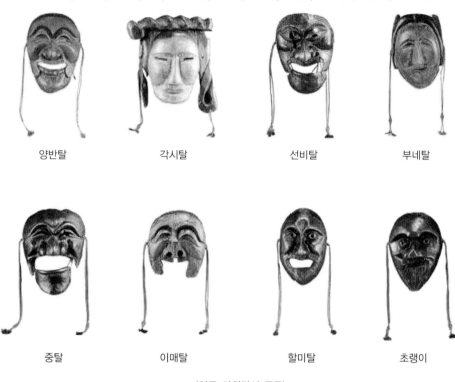

| 양반탈 | 각시탈 | 선비탈 | 부네탈 |

| 중탈 | 이매탈 | 할미탈 | 초랭이 |

〈안동 하회탈의 종류〉

✏️ 요점정리 및 주요 용어

1. 요점정리

1) 익공 양식은 조선 중·후기에 주심포 양식의 공포가 간략하게 형식화된 것으로, 주심포나 다포에 비해 부재의 양이 훨씬 줄어들어 시간과 비용을 절약할 수 있으나 장식성은 다소 약했기 때문에 사찰의 부속 건물이나 궁궐의 편전, 침전 등에 널리 쓰임

2) 공포에서 살미와 수직으로 교차하여 짜이고 도리 방향으로 놓이는 부재를 첨차라고 함

3) 살미의 끝이 아래로 향하면 수서(垂舌)형 또는 쇠서(牛舌)형, 위로 향하면 앙서(仰舌)형, 새 날개 모양으로 뾰족하면 익공(翼工)형, 구름 모양이면 운공(雲工)형 살미라 부르고, 건물 안쪽으로만 튀어나온 반쪽자리 살미를 두공이라 부름

4) 겹지붕은 지붕 처마 바로 밑을 차양(遮陽)과 같은 형태로 꾸미되, 본래의 지붕을 겹지붕보다 더 짧게 하는 것이 특징임

5) 무량갓은 주로 궁궐의 침전 건물의 지붕형태로, 지붕마루에서 용마루를 꾸미지 않고 안장 모양으로 만든 수키와와 암키와를 용마루 자리에 덮은 것을 가리킴

6) 양성마루는 마루 위에 기와를 쌓고 표면에 흰색 회반죽을 발라 마무리한 것으로, 일반 마루보다 더 견고하며 강한 인상을 주기 때문에 주로 권위가 필요한 궁궐이나 관청의 건물에 사용됨

7) 활주는 추녀가 처지지 않도록 추녀를 받치고 있는 가는 기둥으로서, 지붕의 네 모서리 추녀의 끝에서 기단의 끝으로 연결되기 때문에 경사져 있는 것이 일반적임

8) 안쏠림 기법은 양 우주가 벌어지지 않게 하여 건물의 하중이 밖으로 퍼져 나가는 것을 방지하고, 수직으로 세웠을 때 기둥 윗부분이 바깥으로 더 벌어져 보이는 착시현상을 교정하는 효과

9) 그랭이질은 기둥이 얹힐 자리의 초석 상면 굴곡과 기둥 하단이 꼭 맞도록 기둥 밑단을 다듬는 것으로, 덤벙 주초 방식에서 기둥의 수평을 유지하기 위해 적용하는 과정

10) 기단은 건물의 하중을 지면에 고루 분산시키고, 지면의 습기나 빗물로부터 건물을 보호하는 역할을 하며 때에 따라 건물의 위용을 높이기 위한 목적으로도 사용됨

11) 별지화는 모로단청에서 머리초 이외의 부분을 장식할 경우 중간의 공백에 회화적인 수법으로 그린 그림

12) 빗천장은 수평 방향이 아닌 서까래 방향으로 비스듬하게 덮은 천장으로, 천장의 높이를 더 높였을 때 다 덮어지지 않는 서까래 부분을 덮기 위해 사용

13) 봉정사 극락전은 현존 가장 오래된 목조 건물

14) 〈월정사 팔각구층 석탑〉은 송나라 다층탑의 영향을 반영한 고려 시대 다각 다층탑의 대표적인 예에 해당함

15) 〈어제비장전〉에서 산을 비롯한 자연은 웅장하게 나타낸 반면 인물은 작게 나타내어 오대~북송 시기에 유행한 웅장한 거비적 산수의 특징을 반영함

16) 노영의 〈지장보살도〉는 붓을 잇대어 쓰는 표현(연선필묵)과 바늘 모양의 나무(침형세수), 침식으로 인한 돌기(치형돌기) 등을 통해 북송 산수화의 영향을 받았음을 알 수 있음

17) 이제현의 〈기마도강도〉는 오른쪽 상단부에 매달린 듯한 산, 굴절된 소나무의 형태 등에서 남송 원체화의 영향이 보이지만, 주제의 내용과 호복을 입은 인물 묘사에서는 원대 회화와의 관련성이 보임

18) 고려불화는 주존을 상단에 크게 배치하고 기타 존자는 하단의 대좌를 중심으로 작게 배치하는 주대종소의 2단 구도로 주로 그려지고, 조선시대에 이르면 협시들이 본존과 비슷한 크기로 주위를 둥글게 둘러싸는 구도로 전환됨

19) 〈철조 석가여래 좌상〉은 지나치게 길고 직선적인 눈, 예리한 눈썹, 날카로운 콧등과 작은 입의 윤곽, 늘어진 귓불, 뾰족한 나발, 도식적인 옷주름, 줄어든 양감 등 추상적 경향으로 이행되는 특징을 보여줌

20) 순청자 시대는 유약이 두껍고 고르게 발라져서 발색이 깊고 순수하며 균열이 없는 것을 특징으로 함. 동물, 식물 모양의 청자에서 뛰어난 형태 감각이 돋보임. 그러나 소성온도, 유약의 배합 등 세부 기술면에서 아직 확고한 표준이 생기기 전이었기 때문에 색조가 균일하지 못하다는 한계가 있음

2. 주요 용어

• 지방 호족	• 문벌귀족	• 권문세족
• 주심포 양식	• 다포 양식	• 익공 양식
• 소로	• 첨차	• 살미
• 겹지붕	• 무량갓	• 층단형지붕
• 양성마루	• 앙곡	• 안허리곡
• 박공	• 도랑주	• 외진주
• 활주	• 귀솟음 기법	• 안쏠림 기법
• 덤벙 주초	• 그랭이질	• 적석식 기단
• 가구식 기단	• 보	• 도리
• 가칠단청	• 모로단청	• 빗천장
• 보개천장	• 갑번	• 역상감
• 퇴화문	• 연목기와	• 토수

제**5**장 조선 시대(1392~1910)

01 회화

1. 화단의 특징

① 전기에는 북종화풍, 후기에는 남종화풍이 유행
② 도화서(직업화가 양성기관) 설치 및 화원의 배출
③ 후기에는 한국적인 화풍이 등장(진경산수화, 풍속화, 민화)하고 서양화풍이 시도됨
④ 사대부 화가들의 활발한 활동이 중국의 새로운 화풍 보급과 화론의 정립에 크게 기여함

더 알아보기 **도화서와 화원**

- 개념: 궁중에 소속된 직업적 전문화가. 왕과 왕족의 초상화, 국가행사의 기록도, 도서삽화, 기타 궁궐장식에 필요한 그림 등을 그림
- 도화서 선발제도(취재): 직급은 종6품으로부터 종9품에 걸쳐 있으며 대나무(1등), 산수(2등), 인물과 영모(3등), 화초(4등)의 네 과목 중 두 과목을 선택하여 시험을 치르되 화목별로 가산점을 달리 부여함(대나무에 가장 높은 가산점 부여)
- 화원교육의 특징: 표현 기술 배양을 목표로 모사와 사생 위주의 실기 지도
- 시대별 화원교육기관: 전채서(통일신라), 도화원(고려), 도화서(조선)

2. 초기(1392~1550년경)

1) 특징

① 중국의 북종화풍을 바탕으로 하되, 그 정수를 수용하고 소화하여 중국 회화와는 구분되는 특색 있는 독자적 양식을 발전시킴

② 중국 화풍의 수용
- 북송의 이성과 곽희, 그들의 추종자들이 이룩한 이곽화풍 수용
- 남송 화원 마원과 하규가 형성한 마하파 화풍을 중심으로 한 원체화풍 수용
- 절강성 출신의 대진이 중심이 된 명나라 절파 화풍 및 명대 원체 화풍의 수용
- 북송 미불, 미우인 부자에 의해 창시되고 원대 고극공 등에 의해 계승된 미법 산수 화풍 수용

2) 대표작가와 작품

(1) 안견(安堅, 1418~?)

① 세종조에 배출된 조선왕조 최고의 산수화가로, 곽희 화풍을 토대로 하고 마하파 화풍 등 다양한 화풍을 종합하여 독자적인 화파를 이룸

② 안견을 따르는 안견파 화풍은 김시, 이정근, 이징, 김명국 등을 통해 조선 중기까지 이어졌으며, 일본의 산수화파인 슈분파에 영향을 미침

③ 〈몽유도원도〉, 1447년 `2004` `2006` `2010` `2016`
- 안평대군(安平大君)이 1447년 음력 4월 20일에 꿈속에서 도원을 여행한 후 그 내용을 안견에게 그리게 하고, 안평대군 자신의 발문과 신숙주(申叔舟), 이개(李塏), 정인지(鄭麟趾), 박팽년(朴彭年), 성삼문(成三問) 등 당시 석학 21명의 찬시를 포함하여 제작한 시, 서, 화 삼절의 종합예술
- 도연명의 「도화원기」와의 짙은 연관성으로 도가사상을 적극 반영하고 있어 당시 강력하게 추진되던 숭유억불정책과는 대조적인 면을 보임
- 왼편 하단부에서 오른편 상단부로 대각선을 이루며 이어지는 특이한 이야기 전개법, 왼편으로부터 현실 세계의 야산, 도원의 바깥쪽 입구, 도원의 안쪽 입구, 도원으로 구분되는 따로 떨어진 경군들의 절묘한 조화, 고원과 평원의 강한 대조, 도원의 넓은 공간 등에서 안견의 독창성이 드러남
- 고원, 평원, 심원의 삼원법과 산의 밑둥에 표현한 조광효과, 바위에 붓질을 잇대어 써서 필선이 드러나지 않도록 한 연선필묵법, 해조묘, 운두준 등 곽희의 산수 양식을 반영함

안견, 〈몽유도원도〉, 1447년, 견본담채

④ 〈사시팔경도〉, 15C중엽
- 사계절을 초춘, 만춘, 초하, 만하, 초추, 만추, 초동, 만동으로 나눠 2폭씩 좌우대칭의 구성으로 표현한 화첩이자 비현실적인 자연의 이상향을 동경한 관념산수
- 따로 떨어진 경물의 시각적 조화를 중시하는 안견의 독자적 표현과 곽희파, 마하파 양식이 공존하는 작품으로, 후대 안견파화풍의 토대를 마련함
- 한쪽으로 무게가 치우친 편파구도, 수면과 안개에 따라 펼쳐지는 확장된 넓은 공간, 습윤한 기운 등에서 마하파의 영향을 읽을 수 있고, 붓자국이 나지 않는 필묵법, 해조묘의 나무 등에서 곽희의 영향을 읽을 수 있음

 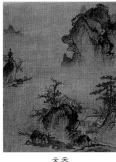 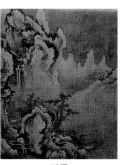

| 만춘 | 초하 | 초추 | 만동 |

(2) 양팽손(梁彭孫, 1480~1545)
① 조선 전기의 문신으로, 학식이 높고 글씨와 그림에 뛰어나 동료 문인들로부터 높은 평가를 얻음
② 산수에서는 북송원체화풍을 바탕으로 안견의 화풍을접목하여 16세기 안견파를 대표함
③ 〈산수도〉, 16세기
- 운두준의 산봉우리, 해조묘의 나뭇가지, 원경의 강조 등에서 안견파 화풍의 특징이 드러남
- 안견의 편파구도를 계승하되, 근경, 중경, 원경의 3단을 구성하는 '편파3단구도'로 변모된 화면 구성을 보이고, 좀 더 도식화된 산의 형태, 보다 넓어진 공간, 단선점준(短線點皴)의 사용 등에서 15세기 안견의 산수화와는 다른 16세기 안견파 산수화의 특징을 보여줌

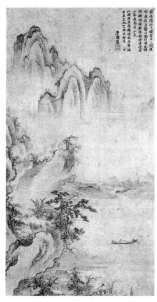

양팽손, 〈산수도〉, 16세기,
지본수묵

16세기 전반기의 안견파 산수화들은 〈사시팔경도〉의 구도를 비교적 충실히 따른 것들과 양팽손의 〈산수도〉에서 보듯 편파구도를 계승하되 근경, 중경, 원경의 3단을 형성하는 이른바 '편파 3단 구도'로 변모된 것들로 구분됨. 좀 더 도식화된 산의 형태, 보다 넓어진 공간, 짧은 선과 점으로 질감을 표현하는 소위 '단선점준'의 존재 등도 15세기 안견 산수화와는 달라진 16세기의 양상들임

구분	15세기	16세기
구도	편파 2단 구도(근경, 원경)	편파 3단 구도(근경, 중경, 원경)
공간	안개 효과를 통한 넓은 공간 표현	3단 구도를 통해 더 확장된 공간 표현
준법	연선필묵법	단선점준
대표작	〈사시팔경도〉, 안견	〈산수도〉, 양팽손

15세기 안견과 16세기 안견파 화풍의 비교

(3) 이상좌(李上佐, ?~?)
① 본래 노비였으나 타고난 그림 재주 덕분에 면천되어 도화서 화원이 된 것으로 전해지며, 두 아들인 이숭효, 이흥효와 손자인 이정과 함께 대표적 화원 가문을 이룸
② 남송원체풍을 가장 적극적으로 수용한 인물로 마하파 산수 형식에 많은 영향을 받았으며, 산수화와 인물화를 두루 섭렵함
③ 〈송하보월도〉, 15세기 후반
 • 바람을 등 뒤로 맞으며 산책을 하고 있는 선비가 소나무에 비치는 달빛을 바라보고 있는 내용의 그림으로, 시적 정취가 강하게 흐름
 • 한쪽으로 치우친 근경 중심의 일각구도, 굴절된 소나무, 인물에 주어진 작지 않은 비중, 생략적인 원경의 표현 등에서 마하파의 영향을 읽을 수 있음
④ 〈박주삭어도〉, 16세기 초반
 • 〈송하보월도〉에 비해 선의 쓰임이 간결하고 직선적인 비교적 짧은 길이의 선이 여러 방향으로 굴절되면서 각이 지게 대상의 형태를 그리고 있는 것이 특징
 • 〈송하보월도〉보다 중국적 분위기가 적고 한층 개성적인 회화미를 드러내고 있으며, 완벽하리만치 짜임새 있는 화면 구성을 보여줌
⑤ 〈선종인물화첩〉, 16세기
 • 자유분방한 백묘법으로 고승이나 나한 등을 그린 도석인물화첩
 • 옅은 먹으로 대강의 윤곽을 그린 후 진한 먹으로 빠르게 마무리하였으며, 인물의 대략적인 느낌만 살린 감필 중심의 즉흥적 필치를 특징으로 함

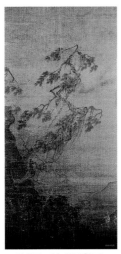

이상좌, 〈송하보월도〉, 15세기말, 견본담채

이상좌, 〈박주삭어도〉, 16세기초, 견본담채

이상좌, 〈선종인물화첩〉, 16세기초, 지본수묵

⑷ 강희안(姜希顔, 1417~1464)
① 강석덕의 아들이며 강희맹의 형으로, 삼부자가 모두 시·서·화에 뛰어난 문인화가
② 명대의 절파화풍을 수용하여 자신만의 화풍으로 발전시킴
③ 변각구도의 사용과 거친 부벽준의 활용, 근경의 인물 부각, 강한 흑백대비 등의 표현을
통해 북송 원체화 계열의 초기 화단에 절파 양식을 도입하여 문기 넘치는 양식으로 승화
시킴
④ 〈고사관수도〉, 15세기 중반 `2002`
• 턱을 팔로 괴고 물을 바라보며 사색에 잠긴 고사(高士)를 주제로 그린 그림으로, 절벽
과 바위를 하나의 무대장치처럼 간략하게 표현하고 인물을 부각시킴
• 인물 중심의 소경산수화는 안견파의 산수화와는 큰 대조를 보여주는 새로운 양상에 해
당함
• 인물의 생동하는 표정, 활달하고 거침없는 절벽의 부벽준, 넝쿨과 바위에 보이는 강한
필묵 등에서 직업화가의 솜씨와는 다른 문인적 취향을 엿볼 수 있음

강희안, 〈고사관수도〉,
15세기 중, 지본수묵

강희안, 〈산수도〉,
15세기, 견본담채

강희안, 〈고사도교도〉, 15세기 중, 견본담채

(5) 이장손(李長孫, ?~?), 최숙창(崔叔昌, ?~?), 서문보((徐文寶, ?~?)
 ① 15C 후반에 고극공계의 미법산수화풍을 구사한 화원들로, 나즈막한 언덕과 산, 짙은 연운, 적극적인 미점준의 구사 등은 미불·미우인계 미법산수 양식을 따르지만, 가벼운 청록의 설채법, 두드러진 대각선 구도, 활엽수와 침엽수의 대조 등에서는 고극공의 미법산수화 양식을 따름
 ② 북종화풍을 위주로 한 조선 초기에 남종화 계열의 미법산수화를 선보임으로써, 남종화가 조선 초기에 이미 수용되었음을 보여줌

| 이장손, 〈산수도〉, 15세기 후반, 견본담채 | 최숙창, 〈산수도〉, 15세기 후반, 견본담채 | 서문보, 〈산수도〉, 15세기 후반, 견본담채 |

(6) 이암(李巖, 1499~?)
 ① 왕족화가로 영모와 화조에 뛰어나며 특히 조선 특유의 천진난만한 정서를 반영한 독자적인 영모화 양식을 개척함
 ② 중국의 사실적이고 치밀한 영모화와 달리 해학적이고 도안적인 형태로 동심적 정취와 감정을 투사하며 분위기 중심의 독특한 양식을 창안함으로써 후대 한국적 영모화의 표본을 이룸
 ③ 〈화조구자도〉, 16세기 전반
 • 강아지들의 각기 다른 동태와 성격 표현, 천진난만한 표정 등에서 조선 특유의 해학성이 두드러지며, 중국식의 치밀한 영모화와는 큰 차이를 보임
 • 주변의 바위는 단선점준으로 묘사되어 있어 당시의 산수화풍을 부분적으로 드러내며, 배경의 꽃나무에는 새와 나비, 벌이 맴돌고 있어 당시 화조화의 면모도 엿볼 수 있음

이암, 〈화조구자도〉, 16세기 전반, 지본담채

⑺ **신사임당(申師任堂, 1504~1551)**

 ① 율곡 이이의 어머니로 시, 서, 화에 모두 뛰어났으나 특히 초충도로 유명함

 ② 대부분의 사물들이 서로 겹쳐지는 일 없이 하나하나 정성스럽게 표현함으로써 장식적 특성과 아마추어적인 솔직함을 강조함

 ③ 단순한 주제와 간결한 구도, 섬세하고 따뜻한 감각이 드러나는 표현, 산뜻하면서도 한국적 품위를 지닌 색채감각 등을 특징으로 함

신사임당, 〈초충도〉, 16세기 후반, 지본채색

신사임당, 〈초충도〉, 16세기 후반, 지본채색

3. 중기(1550~1700년경)

1) 특징

(1) 어지러운 시대상의 반영

① 임진왜란, 정유재란, 병자호란, 정묘호란 등의 극도로 파괴적인 대란이 속발하고, 사색당쟁(四色黨爭)이 계속되어 정치적으로나 대외적으로 매우 불안한 시대상이 회화에 반영됨

② 어초문답(漁樵問答), 어부(漁夫), 조어(釣魚), 탁족(濯足), 관폭(觀瀑), 완월(玩月) 등 은둔생활과 관련이 깊은 주제들이 자주 그려지며, 물소 그림이나 숙조도(宿鳥圖) 등의 영모, 화조화를 통해서도 시대를 외면하고자 하는 은둔사상이 반영됨

(2) 절파 화풍의 유행과 한국적 화풍의 형성

① 김시, 이정근, 이흥효, 이징, 김명국 등에 의해 조선 초기 안견파 화풍이 추종됨

② 조선 초기에 강희안 등에 의해 수용되기 시작한 절파계 화풍이 김시, 이경윤, 김명국 등에 의해 크게 유행함

③ 김식, 조속 등에 의해 영모화나 화조화 부문에 애틋한 서정적 세계의 한국화가 발전함

④ 이정, 어몽룡, 황집중이 묵죽, 묵매, 묵포도 등에서 새로운 꽃을 피움

⑤ 중국 남종화의 대표적 화보인 『고씨화보』(1603) 등을 통해 남종문인화가 전래되어 소극적으로나마 수용되기 시작함

(3) 실경산수와 기록화의 제작이 활발해짐

① 금강산을 유람한 후 안견화풍이나 절파화풍으로 그린 실경산수화가 성행하며 조선 후기 진경산수화의 태동에 많은 영향을 미침

② 감상을 위한 그림들 이외에 의궤(儀軌圖), 계회도(契會圖) 등의 기록화 제작이 활발해짐

2) 대표작가와 작품

(1) 김시(金禔, 1524~1593)

① 김안로(金安老)의 아들로 형인 김기(金圻), 종손인 김식(金埴), 김집(金緝) 등과 함께 화가 가문을 이루었으며, 최립의 문장, 석봉 한호의 글씨와 더불어 삼절(三絶)로 일컬어짐

② 산수, 인물, 우마 등 다방면의 주제를 그렸고 화풍도 다양하였으나 특히 안견화풍과 절파계 화풍을 즐겨 구사함

③ 절파양식의 산수배경을 바탕으로 한 우도(牛圖) 양식을 개척함

④ 〈한림제설도〉, 1584
 - 구도나 공간 처리 등은 안견의 〈사시팔경도〉 중 '초동'에 토대를 두고 횡으로 좀 더 확장시킨 느낌을 줌
 - 왼편 종반부에 치우친 편파구도, 수면을 따라 펼쳐지는 확 트인 공간 등에서 안견의 영향을 엿볼 수 있음
 - 근경과 원경 사이에 산허리나 다리를 배치하여 일종의 3단 구도를 형성하며 16세기 안견파의 특징을 반영
 - 주산의 기울어진 형태나 흑백 대조가 심한 근경 표현은 절파계의 영향을 반영함

안견, 〈초동〉, 15세기, 견본담채

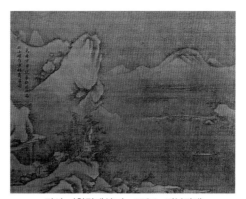

김시, 〈한림제설도〉, 1584, 견본담채

⑤ 〈동자 견려도〉, 16세기 후반
- 나귀의 고삐를 잡아 당겨서 다리를 건너게 하려는 귀여운 동자와 건너지 않으려는 고집스러운 나귀 사이의 안간힘을 해학적인 시선으로 표현함
- 인물 중심의 주제, 기울어진 주산의 형태, 흑백의 대조가 현저한 산의 묘사, 굴곡이 심한 소나무, 강한 필묵법 등은 절파계 화풍의 영향을 나타냄

⑥ 〈목우도〉, 16세기 후반
- 해학적인 눈매, 초승달 같은 뿔, 농묵으로 표현된 뿔과 발굽, 점선으로 처리된 둥근 등, X자 형의 주둥이 등은 전형적인 우도 양식으로 자리잡아 김식, 이경윤 등에게 직접적인 영향을 미침
- 탐욕을 버리고 전원에서 자유롭게 살고 싶은 자신의 마음을 소에 비유해서 표현함
 → 조선 중기 소 그림은 단순히 소를 그린 것이라기보다는 정치적 혼란으로 심신이 지친 사대부들이 전원을 동경하며 속세를 떠나고 싶은 마음 혹은 세상을 관망하는 유유자적(悠悠自適)의 태도 등을 이입하여 그린 복합적 표현

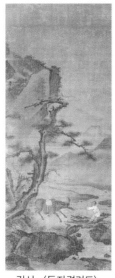

김시, 〈동자견려도〉,
16세기후반, 견본담채

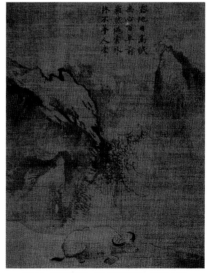

김시, 〈목우도〉, 16세기후반, 견본수묵

(2) 이정근(李正根, 1531~?)
① 안견파 화풍의 산수화와 미법산수화풍의 산수화를 함께 그림
② 〈설경산수도〉, 16세기 후반
 • 안견파 화풍을 계승하고 있으나 초기와 현격히 다른 변형으로 자기 양식으로의 발전을 꾀함
 • 'X자형'의 화면 구성, 식빵 덩어리를 연상시키는 특이한 주산의 형태, 뒤로 물러서면서 깊어지는 오행감(奧行感)과 굵기의 변화가 심한 구륵법, 녹두색 위주의 설채법, 변형된 수지법 등의 변형된 양식을 선보임
③ 〈미법산수도〉, 16세기 후반
 • 길게 이어지는 대각선 구도, 근농원담(近濃遠淡)의 묵법, 가로로 길게 찍은 미점, 남종화에서 자주 보이는 소박한 옥우법과 수지법 등을 통해 안견파 화풍을 따르던 화원에 의해서도 남종화풍이 수용되었음을 시사함

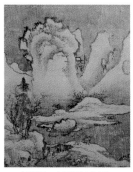

이정근, 〈설경산수도〉,
16세기후반, 견본담채

이정근, 〈미법산수도〉 부분, 16세기후반, 지본수묵

(3) 이경윤(李慶胤, 1545~1611)
① 왕실 출신이며 동생 이영윤−서자 이징과 함께 화가 집안을 이룸
② 한결같이 절파 계통의 대경산수인물화와 소경산수인물화를 그림으로써 조선 중기 절파양식 정착에 주도적 역할을 함
③ 〈고사탁족도〉, 16세기 `2017`
 • 〈어부사(漁父辭)〉의 한 구절인 '물이 맑을 때는 갓끈을 씻고 물이 더러울 때는 발을 씻는다'는 내용을 바탕으로, 세속의 탁류를 멀리하고 자연 속에서 은일자족하며 청빈한 삶을 살고자 했던 선비정신의 진수를 표현함
 • 화면의 구성상으로는 소경산수인물화이자, 주제상으로는 고사인물화에 속함

(4) 이영윤(李英胤, 1561~1611)
① 형인 이경윤과는 달리 남종화풍을 수용하였으며, 화조화에도 뛰어남
② 〈방황공망 산수도〉, 16세기 후반~17세기 초반
 • 산과 언덕에 가해진 피마준, 골짜기에 보이는 둥글둥글한 반두준, 근경의 수지법이나 소박한 옥우법 등에서 황공망 계통의 남종화법을 토대로 했음을 알 수 있음
 • 조선 중기에 드물게 남종화풍이 자리 잡아가고 있음을 시사하는 중요한 작품에 속함

이경윤, 〈고사탁족도〉, 16세기후반,
견본담채

이경윤, 〈산수인물화〉, 16세기후반,
견본담채

이영윤,
〈방황공망산수도〉,
16세기후반,
지본수묵

(5) **이징(李澄, 1581~1674)**

① 이경윤의 아들로 왕실의 혈통을 이어받았으면서도 서자였던 관계로 화원이 되었으며, 안견화풍과 절파화풍을 토대로 자신의 양식을 형성하며 인조조(仁祖朝)에 크게 활약함

② **〈이금산수도〉, 17세기 중반** `2018`

근경의 언덕을 중앙부로 끌어당겨 놓은 점, 원경의 산들을 뭉게구름처럼 분산시키고 있는 점, 공간의 확산과 오행감을 동시에 적극 추구한 점 등에서 이전의 작품들과 현저한 차이를 보임

③ **〈연사모종도〉, 17세기 후반**

소상팔경(瀟湘八景圖)의 주제 중 안개 낀 산사(山寺)에 종소리가 울려퍼지는 풍경을 그린 것으로, 산과 언덕의 묘사와 흑백의 대비 등 절파계 양식의 영향을 보이며, 편파 3단 구도의 안견 양식이 공존함

이징, 〈니금산수도〉,
17C전반, 견본금니

이징, 〈산수화조첩〉, 17C전반, 견본수묵

이징, 〈연사모종도〉,
17C후반, 견본담채

- 중국 후난성(湖南省)에 위치한 소수(瀟水)와 상수(湘水) 지역을 소재로 여덟 가지 경치를 그린 그림을 일컫는 말로, 소수와 상수는 중국에서 가장 아름다운 지역을 의미함. 중국에서는 북송의 이성에 의해 처음으로 그려졌고, 우리나라와 일본에도 널리 전파됨. 조선시대 이징, 김명국, 정선, 심사정, 최북 등 많은 화가들이 소상팔경도를 남김

- 산시청람(山市晴嵐): 푸른 기운이 감도는 산간 마을 풍경. 상담(湘潭)과 형산 북쪽의 소산(昭山) 일대
 원사만종(寒寺晚鐘): 먼 산사에서 저녁 종소리가 들려오는 풍경. 형산현(衡山縣) 북쪽의 청량사(清凉寺) 일대.
 　　　　　　　　　 연사모종(煙寺暮鐘)이라고도 함
 어촌석조(漁村夕照): 강가 마을에 깃드는 저녁노을 풍경. 동정호 서쪽의 무릉계(武陵溪) 일대
 원포귀범(遠浦歸帆): 멀리서 포구로 돌아오는 배가 있는 풍경. 상음현(湘陰縣) 강변 일대
 소상야우(瀟湘夜雨): 소상강에 밤비가 내리는 풍경. 영주성(永州城) 동쪽 풍경
 동정추월(洞庭秋月): 하늘에 떠오른 둥근 가을 달이 동정호에 비치는 풍경. 동정호 일대
 평사낙안(平沙落雁): 강가 모래톱에 기러기가 내려앉는 풍경. 회안봉(回雁峰) 일대
 강천모설(江天暮雪): 저녁 무렵 강가에 눈이 내리는 풍경. 장사 부근의 귤자루(橘子洲) 일대

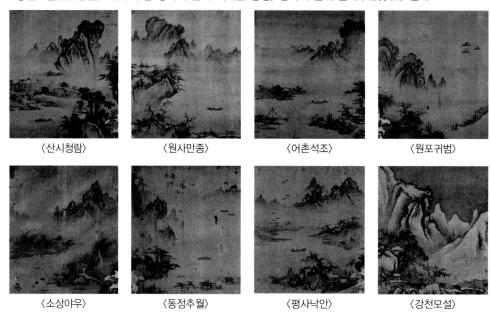

〈산시청람〉　　　　〈원사만종〉　　　　〈어촌석조〉　　　　〈원포귀범〉

〈소상야우〉　　　　〈동정추월〉　　　　〈평사낙안〉　　　　〈강천모설〉

⑹ **이정(李楨, 1578~1607)**

　① 이상좌의 손자이며 이숭효의 아들로 화가집안 출신

　② 〈산수도〉, 17세기 초반

　　안견파의 편파 3단 구도를 따르면서 절파화풍의 영향을 가미한 작품이며, 중경의 언덕
　　전면과 주산의 표면에는 특히 절파화풍의 영향이 두드러지게 나타남

　③ 〈한강조주도〉, 17세기 초반

　　원사대가인 예찬의 간결한 구도를 연상시키는 구성을 지니고 있으면서도 조선 중기 절파
　　계의 거친 필묵법의 특징을 고수하여, 부분적으로나마 남종화를 수용했음을 알 수 있음

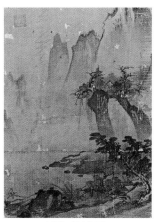

이정, 〈산수도〉,
17C초반, 견본담채

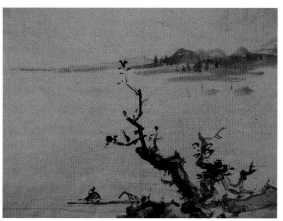

이정, 〈한강조주도〉, 17C초반, 지본담채

(7) **김명국(1600~1662, 화원)**

① 중기 화단의 주류로 자리 잡은 절파화풍의 대표적인 화가로, 안견파 화풍의 부분적 영향
 속에 대부분 절파 후기의 광태사학파풍을 보여줌

② 굳세고 거친 붓질, 흑백의 심한 대비, 날카롭게 각이 진 윤곽선 등을 특징으로 산수화뿐만
 아니라 감필로 처리된 선종화 제작

③ 〈설중귀려도〉, 17세기 중엽

 눈길에 나귀를 타고 길을 떠나는 선비와 동자를 표현한 것으로, 화면을 압도하는 대각선
 구도, 빙산을 연상시키는 날카로운 주산, 거칠고 힘찬 수지법과 필묵법 등에서 광태사학
 파의 영향을 받았음을 알 수 있음

④ 〈달마도〉, 17세기 중엽

 빠르고 힘찬 감필법으로 순식간에 그려낸 의습과 이목구비, 달마의 얼굴에 넘치는 정신
 세계, 간결하면서도 변화감이 큰 필묵법 등이 어우러지면서, 김명국 이전의 화가들과는
 현저하게 차이나는 새로운 화풍을 창출함

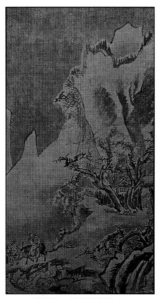

김명국, 〈설중귀려도〉,
17C 중엽, 견본수묵

김명국, 〈달마도〉,
17C중엽, 지본수묵

⑧ **조속(趙涑, 1595~1668)** `2016` `2021`

① 명대 수묵사의화조화 양식을 개척한 임량(林良, 1428~1494)에게 영향을 받아 까치와 수금을 소재로 한 수묵화조화 분야에서 독자적인 화풍을 구축함

② 시원하고 대담한 붓질과 선, 전체 조형효과를 고려한 회화미의 강조, 공간을 메우는 듯한 모자이크식 포치를 통한 짜임새 있는 화면 등을 특징으로 함

③ 〈노수서작도〉, 17세기
- 나뭇가지 위에 서로 마주보고 있는 까치 두 쌍(일반 까치와 물때까치)을 묘사한 것으로, 화면을 굽이치며 메우고 있는 몰골법의 굵은 나뭇가지와 여백으로 적절히 뻗은 곁가지들이 화면을 짜임새 있게 만듦
- 임량의 영향을 받은 듯한 삼각형의 잎을 모자이크의 느낌으로 반복적으로 표현함

④ 〈고매서작도〉, 17세기
- 맨 먼저 꽃이 피어 봄소식을 알리는 매화(춘선, 春先) 나무와 기쁜 소식을 상징하는 까치(희보, 喜報)를 그린 것으로, 당시 화가들이 즐겨 그렸던 '희보춘선(喜報春先)'의 주제를 표현함
- 명나라 임량이 개척한 수묵사의화조화풍으로, 매화나무는 담묵을 이용한 몰골법의 빠른 필치를 통해 비백효과를 살려 표현. 까치는 농묵을 이용한 몰골법의 강건한 붓질로 깃털을 다듬어 표현함
- 화면을 가로지르며 힘차게 뻗은 매화나무, 의연한 자태로 먼 곳을 응시하는 까치, 그리고 매화나무와 까치의 강한 흑백의 대비, 속도와 힘이 느껴지는 필치 등을 통해 어려운 시절을 인내하며 이겨내겠다는 작가의 굳은 의지를 읽을 수 있음

조속, 〈노수서작도〉,
17C, 견본담채

조속, 〈고매서작도〉,
17C, 지본수묵

⑼ 이정(李霆, 1541~1626) 2024

① 왕실 출신으로 시, 서, 화에 모두 뛰어나며 사의적 묵죽화에서 독보적인 위치에 오름

② 〈묵죽도〉, 1622

절파풍의 바위 주변에 자생하는 대나무의 모습으로, 균형 잡힌 포치, 농묵의 근경 대나무와 담묵의 원경 대나무의 대조, 강경한 줄기와 날카로운 잎의 조화, 힘이 넘치는 필력 등이 돋보임

③ 〈풍죽도〉, 17세기

외부의 압력에 굴하지 않는 선비의 지조를 바람에 맞서는 대나무에 비유함

이정, 〈묵죽도〉,
1622년, 견본수묵

이정, 〈풍죽도〉, 17C, 견본수묵

⑽ 어몽룡(魚夢龍, 1566~?)

① 어지러운 사회 속에서 문인이 지켜야 할 태도를 사의적 묵매도로 표현함으로써 독보적인 조선 묵매도 양식을 개척함

② 〈월매도〉, 16세기 후반~17세기 초반

- 늙은 가지는 꺾어진 모습으로, 어린 가지는 하늘을 향하여 높게 치솟는 모양으로 묘사하여 큰 대조를 보이며, 비백법을 연상시키는 늙은 가지의 묘사법과 몰골법으로 표현한 잔 가지에서도 형태상의 차이 못지 않게 대조가 나타남
- 늙은 가지는 어지러운 현실, 어린 가지는 새로운 세상에 대한 희망을 상징적으로 나타냄
- 어몽룡의 독특한 매화 형식은 중국에서도 찾아볼 수 없는 독자적인 양식으로, 이후 조선 매화도의 전형적인 양식으로 자리잡음

⑾ 황집중(黃執中, 1533~?)

① 포도는 서역이 원산지로, 포도송이 같은 자손의 번성을 상징하였으며, 수묵화가 크게 유행했던 조선 중기에는 상징 의미 뿐 아니라 조형적으로도 수묵화에 적합했기에 묵포도도가 즐겨 그려지게 됨

② 〈묵포도도〉, 16세기

- 위로부터 아래편으로 빗겨져 뻗어 내린 가지의 대각선 포치, 음영이 적절하게 구사된 둥근 포도알의 입체감, 벌레 먹은 넓적한 잎, 꼬불꼬불한 덩굴의 말림새, 윤곽선 없는 몰골의 줄기, 거침없는 필법, 농담의 변화가 두드러진 묵법 등이 특징
- 수묵 위주의 농담변화와 빠르고 능숙한 서예적 필선으로 화면에 생동감 부여

어몽룡, 〈월매도〉, 16C 후반, 견본수묵

황집중, 〈묵포도도〉, 16C, 견본수묵

⑿ **윤두서(尹斗緒, 1668~1715)**

① 조선 중기에서 후기로 넘어가는 전환기에 변화의 다리를 놓은 인물로, 실사구시(實事求是)를 중시하여 천문, 지리, 의약과 같은 실용적인 학문을 공부했고, 음악과 소설에까지 두루 관심을 가지는 등 폭넓은 지식을 바탕으로 조선 후기의 회화를 새로운 방향으로 이끎

② 조선 중기에는 산수화에서 절파적 요소가 강했으나, 소극적으로 남종화풍을 수용하여 종합적인 화풍을 이룩함

③ 주변에 대한 사실적인 관찰과 사고를 중시하는 실학적 세계관을 바탕으로, 평범한 일상의 모습을 표현한 '속화'를 최초로 개척함

④ **주요 작품**
- 〈평사낙안도〉, 18세기
 - 소상팔경 중 강변 모래톱에 기러기 떼가 내려 앉는 모습을 표현한 작품으로, 근경의 낮은 언덕과 종류가 다른 몇 그루의 나무들, 넓은 수면과 간결한 구도 등에서 예찬의 일하양안식 구도를 적용했음을 알 수 있음
 - 그러나 예찬의 메마른 절대준을 사용하지 않고 중기 화가들이 선호한 서정적 선염법으로 원경을 처리함으로써 남종화와 절파의 절충적 화풍을 추구함

- 〈강안모루〉, 18세기
 〈당시화보〉의 예찬 그림인 〈강안산수〉를 본으로 한 작품으로, 절파적 요소를 완전히 배제하고 전형적인 남종문인화풍으로 표현됨

윤두서, 〈평사낙안도〉, 18C, 견본담채　　　　윤두서, 〈강안모루〉, 18C, 견본수묵

- 〈자화상〉, 18세기

 한국 회화 사상 최초의 자화상으로, 치밀한 공필법을 바탕으로 육리문, 훈염법을 구사함으로써 형사와 신사를 두루 갖춘 걸작으로 평가받음(육리문과 훈염법으로 피부를 처리하고 공필법으로 섬세하게 수염을 묘사함)

 ※ 훈염법: 얼굴의 움푹 들어간 부분은 붓질을 더 많이 하여 어둡게 만들고, 튀어나온 부분은 붓질을 덜하여 밝게 만들어 입체감을 나타내는 방법 `2019`

 ※ 공필법: 가는 붓의 선묘를 이용해 극도로 섬세하고 사실적으로 대상을 묘사하는 방법

- 〈노승도〉, 18세기

 은지 바탕에 수묵으로 그린 작품으로, 옷자락과 지팡이는 굵고 거친 필선으로 처리하고 생각에 잠긴 얼굴은 가늘고 섬세한 필선으로 표현하여 서로 강하게 대조시킴으로써 노승의 수행자적 이미지를 부각시키고, 그림에 사의성을 더하는 효과를 가져옴

윤두서, 〈자화상〉,18C, 지본담채

윤두서, 〈노승도〉, 18C, 지본수묵

- 〈나물캐기〉, 18세기 초반
 - 봄날 나물을 캐는 여인들의 평범한 모습을 그린 풍속인물화를 통해 서민들의 삶의 모습에 관심을 돌린 '속화'의 시작을 알림
 - 수묵으로만 표현한 관념적인 산수 배경, 지식인의 눈으로 바라본 정적인 상황 묘사 등에서 조선 후기의 현장감 넘치는 풍속화와는 차이를 보이는 과도기성이 나타남

윤두서, 〈나물캐기〉, 18C초반, 견본담채

4. 후기(1700~1850)

1) 특징

(1) 명·청대 회화의 수용과 새로운 화법의 전개

① 조선 중기 이래 유행했던 절파계 화풍이 쇠퇴하고 남종화가 본격적으로 유행함

② 김두량을 비롯한 일부 화가들에 의해 서양화법이 수용됨

(2) 민족적 화풍의 발현

① 외침의 부재와 탕평책에 의한 정치적 안정, 농업과 수공업의 발달에 따른 경제적 발전, 명나라 멸망으로 인한 자주의식 등이 진경산수화와 풍속화 같은 민족적 화풍의 발현에 종합적으로 영향을 미침

② 특히 경제 발전에 힘입은 여행 붐과 기행문학의 발달, 실학적 탐구에 의한 지도 제작 활성화 등의 배경은 진경산수화가 크게 유행하는 데 직접적인 영향을 미침

③ 조선 후기인들의 생활상과 애정을 해학적으로 다룬 풍속화가 김홍도, 김득신, 신윤복에 의해 풍미됨

④ 서민들 사이에서는 벽사구복의 의미를 담은 민화가 크게 유행함

2) 대표 작가와 작품

(1) 정선(鄭敾, 1676~1759)

① 조선 후기의 시작점에서 진경산수화라는 민족적 화풍을 개척함으로써 이후의 화원과 문인을 막론한 거의 모든 화가들의 작품 세계에 지대한 영향을 미쳤으며, 조선 후기의 화단이 더욱 풍요로워지는 데 결정적 역할을 함

② 〈금강전도〉, 1734년　2005

정선, 〈금강전도〉, 1734, 지본담채

- 금강산을 부감법으로 조망한 그림으로, 전체 풍경을 원형 구도를 이용해 압축적으로 나타냄
- 왼편 아래쪽에 피마준과 태점을 활용해 그린 토산들을 배치하고, 오른편 대부분의 화면에는 가늘고 날카로운 수직준(겸재준)을 활용해 그린 첨봉의 다양한 암산들이 빽빽이 서 있는 모습을 표현함. 산들과 하늘이 마주치는 여백의 가장자리에는 연한 푸른색을 칠하여 허공을 나타냄과 동시에 첨봉들의 모습이 더욱 부각되도록 함
- 음양의 조화를 담고 있는 '주역'을 반영하여 원형 구도, 암산과 토산의 대조, 수직과 수평, 흑백의 대비 등을 두드러지게 표현함

③ 〈청풍계도〉, 1739년
- 정선의 노년기 작품으로 백악산 청풍 골짜기에 있던 김상용의 고택을 소재로 과감한 필묵법을 살려 표현한 그림
- 먹을 듬뿍 묻힌 붓으로 화면을 쓸어내리듯 필을 가하는 묵찰법(쇄찰준)을 이용하여 바위의 강한 질감을 표현하고 흑백의 대비를 강조하며, 화면에 빈 공간을 남기지 않고 꽉 차게 경물을 배치하는 등 화면을 더욱 생동감 넘치게 하는 다양한 표현법들을 활용함

④ 〈육상묘도〉, 1739년
- 육상묘는 1725년에 지었던 서울 궁정동의 칠궁 중 하나로, 그림의 제작 동기는 육상묘 낙성을 기념한 관계자들의 계회도이지만 화풍은 차분한 남종문인화로 표현
- 근경의 언덕에 서 있는 종류가 다른 몇 그루의 나무들, 중경의 가옥, 후경의 주산에 구사된 일종의 가느다란 피마준 등에서 남종화적 필치가 강조됨
- 그림 상단의 좌목에 당시 참석했었던 18명의 명단이 표시되어 계회도임을 알 수 있음

⑤ 〈인곡유거〉, 18C 중반 2008
- 인왕산 자락에 위치한 정선 본인의 집을 그린 것으로, 필묵과 기세가 강한 다른 작품들에 비해 온화하고 은은한 담채를 선염으로 표현하고 부드러운 필선을 활용함
- 담묵, 훈염 처리, 습윤한 미점과 동엽점의 사용 등 남종화풍의 특징을 강하게 반영

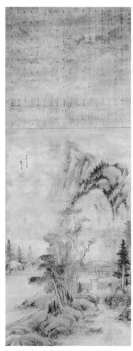

정선, 〈청풍계도〉, 1739, 견본담채

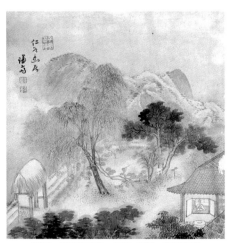

정선, 〈인곡유거〉, 18C 중반, 지본담채

정선, 〈육상묘도〉, 1739,
견본담채

⑥ 〈인왕제색도〉, 1751년 2004

- 비 온 뒤 개이고 있는 인왕산의 모습을 그린 그림으로, 연운이 깃든 인왕산의 습윤한 분위기, 노송이 우거진 중턱의 독특한 모습, 중묵을 곁들여 나타낸 바위의 단단한 질감, 농묵의 강한 효과 등이 어우러져 인왕산의 생생한 면모를 잘 드러냄
- 연운(煙雲)을 표현한 선염법, 바위산의 중후함을 표현한 적묵법, 바위 표면의 거친 느낌을 표현한 쇄찰준 등의 기법이 돋보임

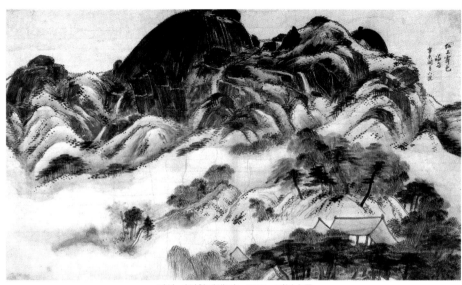

정선, 〈인왕제색도〉, 1751, 지본수묵

(2) **최북(崔北, 1712~1760)**

① 대담하고 자유로운 필법과 기이한 화격의 소유자로 정선화풍과 남종화풍을 토대로 독창적인 화풍을 형성

② 〈표훈사도〉, 18세기

- 배경의 산들을 병풍처럼 포치하여 화면 전체에 안정감을 부여하고, 근경의 좌우에는 산비탈을 포치하여 화면의 주요 부분이 한눈에 들도록 구성함
- 부드러운 필묵법과 가라앉은 담채법이 두드러져 최북의 격렬한 성정과는 다른 안온한 느낌이 화면을 감싸고 있음

③ 〈풍설야귀인〉, 18세기 `2025`

눈보라 치는 밤에 귀가하는 사람을 표현한 지두화(指頭畵)로, 날카로운 선과 서정적 분위기가 동시에 느껴짐

④ 〈게와 갈대〉, 18세기

- 두 마리 게가 갈대를 잡고 있는 '이갑전려도'를 지두화로 표현한 그림
- 게딱지 갑(甲)은 일등을 나타내는 갑(甲)으로 읽혀, 두 마리의 게를 그린 그림은 과거의 소과와 대과에서 모두 일등으로 합격하라는 의미이며, 집게로 갈대를 잡고 있는 '전로(傳蘆)'는 '전려(傳臚)'와 한자 독음이 같아 '장원급제한 사람이 임금이 내리는 음식을 받는다'는 의미로 읽힘

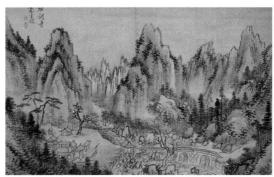

최북, 〈표훈사도〉, 18C, 지본담채

최북, 〈게와 갈대〉, 18C, 지본수묵

최북, 〈풍설야귀인〉, 18C, 지본담채

(3) 심사정(沈師正, 1707~1769) `2025`

① 산수, 영모, 초충, 인물 등 다방면의 그림을 그렸으나 특히 남종화와 북종화의 절충화풍을
토대로 한 산수화와 화조화에서 뛰어난 기량을 발휘함

② **주요 작품**

- 산수화에서는 피마준과 미법을 중심으로 하는 남종화풍을 위주로 하면서 중년 이후에
는 북종화가들이 즐겨 사용하던 부벽준을 수용하여 절충적 성격의 화풍을 형성함

- 〈강상야박도〉, 1747년

고즈넉한 밤의 강가 풍경을 그린 남종풍의 관념산수로, 구도나 수법, 필법 등에서 예찬
의 영향을 보임

- 〈방심주산수도〉, 1758년

 - 만 51세 때 심주의 필법을 방하여 그린 작품으로 절충적 성격을 잘 드러냄
 - 원경의 주산과 근경의 언덕은 피마준과 호초점으로 묘사한 반면, 다리 건너 중경의
 절벽은 부벽준과 악착준으로 처리하여 남종화와 북종화의 절충적 양상을 보여줌
 - 근경에는 초가집 안에 앉아서 글을 읽고 있는 선비를 그려 넣어 '모옥독서(茅屋讀
 書)'를 주제로 한 문인 취향을 강조함

심사정 〈강상야박도〉, 1747,
견본수묵

심사정 〈방심주산수도〉, 1758,
지본담채

- **〈계거상락도〉, 1763년**
 - 송대 이당화풍의 특징인 대부벽준을 화면 중앙의 암산에 거침없이 사용한 작품으로, 푸른색과 녹색이 조화롭게 어울려 시원하고 깔끔한 느낌을 줌
 - 전경의 수목과 정자의 배치는 이당과 유사하나 표현기법은 완연한 남종화풍임을 알 수 있어 원체화풍의 맥을 남종화풍에 연결하고 있음을 엿볼 수 있음
- **〈경구팔경도첩〉, 1768년**
 현재가 서울의 경승을 그린 진경산수화첩이지만, 우리 산천의 진경을 관념적으로 해석하여 남종문인화의 전형적인 화풍으로 표현됨

심사정, 〈계거상락도〉, 1763, 지본담채

심사정, 〈경구팔경도첩〉, 1768, 지본담채

- **〈연지쌍압도〉, 1760년**
 한자 오리 압(鴨)의 발음이 갑(甲)과 비슷한 것에서 유래하여, 오리를 두 마리 그리면 과거 시험의 초시와 복시에서 모두 1등으로 합격하라는 뜻이 되고, 연꽃은 그 발음에 따라 '연달아'라는 의미가 되어, '두 번의 과거 시험에서 연달아 합격하라'는 의미가 됨
- **〈하마선인도〉, 18C**
 - 중국 각지를 유랑하다 신선이 된 송나라 유해가 두꺼비와 노는 이야기인 '유해희섬'의 고사를 지두화로 표현한 그림
 - 유해는 길상과 재물을 상징하는 존재로 알려져, 회화의 소재로 널리 그려짐

심사정, 〈연지쌍압도〉, 1760, 견본담채

심사정, 〈하마선인도〉, 18C 견본담채

(4) 강세황(姜世晃, 1713~1791)

① 18세기의 대표적인 서화 감식가이자 시, 서, 화가 모두 뛰어난 문인으로, 조선 후기 화단에서 남종화가 발전하는 데 가장 큰 기여를 함

② 산수화에서는 남종화풍과 함께 진경산수화도 남겼으며, 서양화법을 소극적으로 수용하기도 함

③ 주요 작품
- 〈야수허정도〉, 18세기

 여름 경치를 담은 그림으로, 근경의 빈 정자와 몇 그루의 나무들, 중경의 넓은 수면과 뒤편의 마을, 후경의 온화한 주산으로 이루어진 구도, 부드러운 필묵법과 담채, 주산에 가해진 미점 등에서 남종화풍의 특징을 볼 수 있음

- 〈벽오청서도〉, 18세기

 - 한 쌍의 벽오동 아래 모옥(茅屋)에 앉아 더위를 식히고 있는 선비를 주제로 그린 그림으로, 〈개자원화전〉에 있는 심주의 〈벽오청서도〉를 방작한 작품
 - 심주의 구도를 자유롭게 해석하고, 넉넉한 여백과 청명하고 세련된 색의 활용, 활달한 필치 등을 통해 전통 남종화를 독자양식으로 새롭게 발전시킴

강세황, 〈야수허정도〉, 18C,
지본담채

강세황, 〈벽오청서도〉, 18C, 지본담채

- 〈영통동구도〉, 18세기

 산은 남종화적 미법산수화풍에, 거대한 바윗덩어리들은 태서법을 바탕으로 한 서양화풍을 채용하여 명암을 그려 넣음으로써 상호 이질적인 두 개의 화법을 절충적으로 구사함

강세황, 〈영통동구도〉, 18C, 지본담채

제4부

한국미술사 해커스임용 최단 전공미술 동양미술사

- 〈현정승집도〉, 1747년

 기하학적인 건물 표현과 길고 넓은 공간 설정, 인물들의 다양한 자세 등을 통해 선비
 들이 여가를 즐기는 모습을 자유롭게 표현한 사인 풍속화의 대표적인 예

- 〈자화상〉, 1782년

 - 머리에는 관복에 입는 오사모(烏紗帽)를 쓰고, 아래는 외출복인 도포를 입은
 어색한 차림을 한 70세의 모습을 그린 자화상으로, 직접 쓴 제발을 통해 '마음
 은 산림에 있으나 이름은 조정에 있는 안타까움'을 나타낸 것임을 밝힘

 - 육리문과 훈염법 등의 기법으로 섬세하고 사실적인 초상화를 완성함

강세황, 〈현정승집도〉, 1747, 지본수묵

강세황, 〈자화상〉, 1782,
견본채색

(5) 이인상(李麟祥, 1710~1760)

① 시, 서, 화에 모두 뛰어났던 인물로, 관직을 버리고 단양에 은거하며 남종화를 연구했으며, 그의 성품대로 매우 격조 높고 담백한 화풍을 형성함

② 〈송하관폭도〉, 18세기

- 선면화(扇面畵)로 표구된 작품으로, 화면의 폭포를 중심으로 하는 수직적 흐름과 위아래에 있는 바위의 곡선형이 서로 조화를 이루는 화면 구성을 취하고 있음
- 간결한 구도, 편평하고 각이 진 바위, 춤추듯 구부러진 소나무, 갈필의 붓질, 회청과 녹색, 흰색의 담백한 조화가 문인의 아취를 풍기며, 은일자로 살아가는 자신의 자전적 삶을 표현함

③ 〈설송도〉, 18세기 중엽

- 소나무를 대담하게 확대시켜서 화면에서 수직으로 곧게 서 있는 설송을 배치한 후, 뒤편에 또 하나의 소나무를 휘어지게 하여 두 나무끼리 교차시키는 과감한 포치를 활용함으로써 매우 힘차고 기개가 넘치는 화면이 완성됨
- 한 겨울에 눈을 맞으면서도 푸르게 자라고 있는 소나무를 그 자신에게 비유하여, 지조 높은 선비의 맑은 정신을 표현하고자 함

이인상, 〈송하관폭도〉, 18C, 지본담채

이인상, 〈설송도〉, 18C, 지본담채

⑹ 강희언(姜熙彦, 1738~1784년 이전)

① 정선의 진경산수화를 토대로 서양화법을 가미하여 파격적인 화풍을 선보임

② 〈인왕산도〉, 18세기 **2011**

인왕산을 정선에 이어 색다르게 그린 그림으로, 산의 모습을 옆으로 비껴보아 산줄기들이 평행사선을 이루도록 묘사한 대담한 포치와 부감 위주의 시점, 바위의 묘사에 나타나 있는 음영법 등을 통해 강희언이 정선의 진경산수를 계승함과 동시에 서양화법을 가미했음을 알 수 있음

③ 〈사인휘호〉, 18세기

글쓰기, 그림 그리기, 활쏘기 등 선비들의 문무예 모습을 담은 〈사인삼경〉 도첩 중 그림 그리는 장면으로, 강세황의 〈현정승집도〉와 같이 사인풍속화에 해당함

강희언, 〈인왕산도〉, 18C, 지본담채

강희언, 〈사인휘호〉, 18C, 지본담채

(7) 이인문(李寅文, 1745~1821)

① 남북종화를 절충하여 새로운 분위기의 국제적 감각화풍을 선보였으며, 격조 높은 정취와 분위기 표현으로 한국적 특색이 넘치는 독자적 작품 세계 형성

② 〈단발령망 금강도〉, 18세기

- 화면 우측 아래의 단발령에서 금상산 봉우리들을 바라보는 장면을 부감시로 표현한 작품으로, 중경을 여백으로 처리하는 파격적인 구성을 통해 금강산의 신비로움을 더욱 부각하는 효과를 낳음
- 금강산 봉우리들 간의 거리감과 깊이감을 보여주기 위해 윤곽을 가느다란 선으로 묘사한 후 먹의 농담으로 변화를 주어 음영을 표현함으로써 당시에 유행했던 서양화법을 부분적으로 수용했음을 시사함

③ 〈강산무진도〉, 18세기 `2013`

- 이인문의 그림 중에서도 남종화적 요소를 가장 적게 지닌 작품으로, 다양한 화풍을 절충적으로 반영하고 있음
- 길이가 무려 856cm에 달하는 두루마리 그림으로, 조선 시대 최대 크기의 산수화에 해당함
- 사계절 속 대자연의 다채로운 모습과 그것을 배경으로 전개되는 인간들의 다양한 생활상을 이동시점으로 그린 대작이며, 화면을 가득 채운 밀도 있는 구성과 치밀하고 섬세한 표현, 변화무쌍한 형태감과 웅장한 스케일의 구도, 독창적 필법 등을 통해 독자적 산수화풍을 개척한 작품으로 평가받음

이인문, 〈단발령망금강도〉, 18C, 지본담채

이인문, 〈강산무진도〉 부분, 18C, 견본담채

⑻ **이재관(李在寬, 1783~1837)**

① 도화서에 소속되지 않았던 직업화가였지만, 이인상의 영향을 많이 받아 남종화의 정신세계와 기법을 제대로 소화한 것으로 평가받음

② 〈귀어도〉, 19세기

- 잡은 고기를 망태기에 걸머메고 달빛을 받으며 귀가하는 어부를 주제로 다룸
- 좌우가 균형을 이룬 구도, 근경의 초가집과 나무들이 산과 냇물과 어우러진 오밀조밀한 짜임새, 달빛을 받아 명암이 대조를 이루는 분위기, 농묵과 담채의 조화, 화면 전체에 넘치는 평화로운 분위기, 어부와 그를 맞는 사립문 앞의 강아지 사이에 교차되는 반가움 등에서 자연 속에서 유유자적하는 문인화적 태도가 드러남

이재관, 〈귀어도〉, 19C, 견본담채

⑼ **조영석(趙榮祏, 1686~1761)**

① 윤두서로부터 시작된 조선의 풍속화를 충실히 계승하여 김홍도나 신윤복의 전성기 풍속화로 연결하는 교량 역할을 한 화가로, 초기에 중국의 풍속화를 본 뜬 풍속화를 제작하여 중국화풍의 흔적이 엿보이는 작품들이 있으나, 점차 조선 서민의 모습을 있는 그대로 표현하는 새로운 화풍을 창안함으로써 한국적 풍속화의 진흥에 힘씀

② 『사제첩』, 18세기 전반

- 관아재의 실물스케치 14점을 모아놓은 화첩으로 〈바느질〉, 〈우유짜기〉, 〈목기깎기〉, 〈새참〉, 〈병아리〉, 〈메추라기〉 등이 포함됨
- 대부분 수묵으로 속사한 것이며, 버드나무 숯으로 사생한 유탄약사가 포함되어 있고 칼로 지운 흔적 등이 있는 것으로 보아 밑그림화로 추정됨

③ 〈조영복 초상〉, 1725년

유배 중인 형님을 찾아가 그린 초상화로, 도화서 화원의 초상화와 달리 엄격성에서 벗어난 파격성과 자유로움을 반영함

조영석, 〈바느질〉, 18C, 지본담채

조영석, 〈조영복 초상〉, 1725, 견본채색

⑽ 김홍도(金弘道, 1745~1806)
① 풍속화가 지녀야 할 시대성, 기록성, 사실성을 살림과 동시에 창의성과 해학성을 곁들이며 속되게 느껴지기 쉬운 풍속화를 예술적 세계로 승화시킴
② 〈단원풍속화첩〉의 풍속화들은 전반적으로 다소 강하고 투박하고 뻣뻣해 보이는 힘찬 선들을 간결하게 구사하여 작품을 기운생동하게 만들고 있음
③ X자형 구도나 원형 구도를 통해 화면에 역동성을 더하고, 개성 넘치는 인물의 표정이나 동작을 통해 등장인물의 감정이 화면 속의 상황과 유기적으로 연결되도록 함
④ 은유와 풍자를 담은 표현을 통해 단순히 풍속을 전하는 것을 넘어 조선 후기 서민들의 희로애락과 생명감 넘치는 시대상을 고스란히 드러냄
⑤ 주요 작품
 • 〈군선도〉, 1776년
 서왕모의 생일 잔치에 찾아가는 팔선과 그 밖의 신선들을 표현한 8폭 병풍의 도석인물화로, 특유의 굵기 변화가 많고 생동감 넘치는 필선을 통해 인물을 빠르고 활기찬 필치로 묘사함

김홍도, 〈군선도〉, 1776, 지본담채

 • 〈빨래터〉, 18세기 후반
 – 『풍속화첩』에 포함되어 있는 작품으로, 간략한 산수를 배경으로 개울에 앉아 빨래를 하는 여인들과 주변의 상황을 해학적으로 묘사
 – X자형 구도로 인물을 배치하여 역동적인 화면 분위기 연출
 • 〈규장각도〉, 1776
 건물은 부감시를 바탕으로 하여 계화법으로 반듯하게 묘사하고 주위의 수목과 먼 산의 표현에서는 산수화의 멋과 운치를 그대로 살리면서 기록화와 감상화의 특징을 동시에 반영함

김홍도, 〈빨래터〉, 18C
후반, 지본담채

김홍도, 〈규장각도〉, 1776,
지본채색

- 〈오원아집도〉, 1788년

 단원이 문사들과 어울려 풍류를 즐기는 광경을 직접 사생한 것으로, 문인들이 연출하는 다양한 장면을 자유로운 필치로 거침없이 표현한 작품

- 〈삼세여래체탱〉, 1790년

 화승에 의해 제작되던 종래의 불화와 달리 불보살의 묘사에 음영을 가하여 뚜렷한 입체감을 살려 표현한 것으로, 조선시대 후불탱화 중 이례적인 작품으로 분류됨

김홍도, 〈오원아집도〉, 1788, 지본담채

〈삼세여래체탱〉의 음영처리 부분

김홍도, 〈삼세여래체탱〉, 1790, 견본채색

- 〈총석정도〉, 1795년

 마아준(馬牙皴)으로 그려져서 기둥처럼 늘어 선 총석들과 오른쪽 언덕 위에 작게 묘사된 총석정, 춤추는 듯한 소나무, 김홍도 특유의 수파묘(水波妙, 물결표현) 등이 복합적으로 조화를 이루며 독특하고 원숙한 화풍을 완성함

- 『병진년 화첩』, 1796년

 총 20폭의 화첩으로, 〈옥순봉도〉, 〈도담삼봉도〉, 〈사인암도〉 등의 단양 팔경을 그린 진경산수, 일상 풍속을 산수와 함께 그린 사경풍속화, 화조화 등을 담고 있으며, 과감한 변형과 생략, 과장을 통해 주제를 회화적으로 재구성하는 뛰어난 능력을 보임

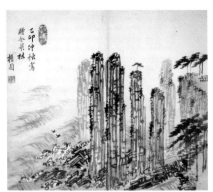

김홍도, 〈총석정도〉, 1795, 지본담채

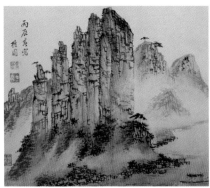

김홍도, 〈옥순봉도〉, 1796, 지본담채

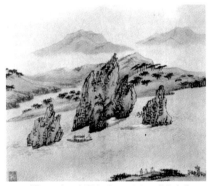

김홍도, 〈도담삼봉도〉, 1796, 지본담채

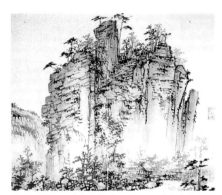

김홍도, 〈사인암도〉, 1796, 지본담채

- 〈기로세련계도〉, 1804년

 단원의 마지막 대작으로 개성의 노인 64명이 송악산 아래에 있는 만월대에서 계회를
 벌이는 장면을 그린 것으로, 윗부분은 진경산수, 아랫부분은 풍속화와 기록화 양식이
 복합적으로 결합된 종합적인 화풍

- 〈남해관음도〉, 19세기

 말년에 즐겨 그린 도석인물화의 하나로, 바다를 표현한 수파묘와 행운유수묘(行雲流水
 描)의 활달한 필치로 그린 관음의 옷 선에서 강한 율동감을 느낄 수 있음

- 〈염불서승도〉, 19세기

 말년의 도석인물화 중 또 하나의 걸작으로 꼽히는 그림으로, 구름 위에 피어난 연꽃
 위에 결가부좌 한 선승을 표현함. 연꽃과 옷자락을 그린 자유로우면서도 힘찬 필선,
 두광과도 같은 달빛 표현, 인물화로는 드물게 뒷모습을 표현하였다는 점 등을 특징으
 로 함

김홍도, 〈기로세련계도〉,　　　김홍도, 〈남해관음도〉, 19C,　　　김홍도, 〈염불서승도〉, 19C, 지본담채
1804, 견본담채　　　　　　　　　견본담채

⑾ **김득신(金得臣, 1754~1822)**

① 김홍도의 영향을 바탕으로 간단한 주변 환경과 소도구들을 적절히 활용하여 특유의 현장감을 살려 그리는 개성적인 화풍

② 〈성하직구〉, 18세기 후반~19세기 초반

한 여름에 마당에서 짚신을 짜고 있는 모습을 그린 작품으로, 생동감 있는 자세와 등장인물들의 심리가 잘 드러나는 표정 묘사가 뛰어남

③ 〈밀희투전〉, 18세기 후반~19세기 초반 `2013`

– 인물 묘사의 뛰어남을 보여주는 작품으로, 앞의 인물보다 뒤쪽의 인물들을 크게 그려서 역원근법을 나타낸 것은 전통적 화법과 연결되지만, 돋보기를 쓴 인물의 출현은 북경을 통해 들어온 새로운 서양 문물의 영향을 보여주고 있음

– 김홍도가 구사한 필선의 영향을 강하게 보이고 있으나, 대체로 김득신의 선이 좀 더 가늘고 섬세하며 부드러운 느낌을 줌

김득신, 〈성하직구〉, 18C 후반, 지본담채

김득신, 〈밀희투전〉, 18C 후반, 지본담채

⑿ 신윤복(申潤福, 1758~1820)

① 김홍도나 김득신과는 달리 일반 서민들의 생활상을 파헤치기보다는 생활의 여유를 가지고 인생의 즐거움과 남녀 간의 애정을 추구하는 한량과 기녀들의 세계를 묘사하는 데 주력함

② 남녀 간의 애정이 드러나는 미묘한 분위기를 살리기 위해 항상 배경의 설정을 중시하였고, 필선은 되도록 가늘고 섬세하고 유연하게 구사하였으며, 등장인물들의 의복과 주변 자연경관의 묘사에 깔끔하고 세련된 색채를 사용함

신윤복, 〈월하정인〉, 18C 후반, 지본채색

신윤복, 〈단오풍정〉, 18C 후반, 지본채색

더 알아보기 김홍도 vs 신윤복 vs 김득신

구분	김홍도	신윤복	김득신
대상	• 농민, 수공업자 등 서민들의 일상생활이나 생업 장면	• 한량이나 기녀 등의 풍류와 남녀 애정 관련 장면	• 농민, 수공업자 등 서민들의 일상생활이나 생업 장면
구도	• 원형구도나 ×자형 구도	• 수평, 수직 구도	• 섬세한 공간 구성
배경	• 주변 배경의 생략	• 도시 가옥이나 자연 배경	• 서민 생활공간 배경
선	• 투박하고 강한 절로묘	• 세련된 분위기의 철선묘	• 절로묘 중심, 예리한 필선 사용
채색	• 먹을 위주로 한 담채화	• 원색을 이용한 설채법 활용	• 먹을 위주로 한 담채화
인물	• 밝은 표정과 둥근 얼굴의 소탈한 서민상 창출	• 갸름한 얼굴의 섬세하고 유연한 묘사로 조선 여인의 독특한 기품과 미 표현	• 정감어린 생김새, 생동감 있는 표정 등 김홍도의 영향 반영
특징	• 인물 중심의 역동적 구성 • 해학적, 익살적 감정과 정감 넘치는 삶을 생동감 있게 묘사	• 도시적인 세련미 • 감각적, 선정적, 낭만적 분위기 강조	• 극적 상황 연출 • 등장인물의 예리한 심리와 감정 묘사

⑬ 김두량(金斗樑, 1696~1763)
 ① 〈월야산수도〉, 18세기
 해조묘로 그린 거친 나뭇가지와 빠른 붓놀림으로 속도감을 준 계곡 표현이 은은한 달무리
 나 안개와 조화를 이루며 북종화와 남종화의 접목을 보여줌
 ② 〈흑구도〉, 18세기 2013
- 서양화법이라는 새로운 경향을 전통과 절충하여 보여주는 영모화로, 절파계 소경산수
인물화의 구도를 채용하고 있음
- 나무 수(樹)와 지킬 수(守), 개 술(戌)의 한자 독음이 동일한 것을 활용하여 '나무 아래
의 개'는 '집을 지킨다'는 의미로 읽고, 몸을 긁고 있는 개라는 뜻의 한자 '소구(搔狗)'
는 묵은 것을 쓸어낸다는 뜻의 '소구(掃舊)'와 독음이 같아 '연말에 집안의 묵은 것을
청소한다'는 의미로 읽음
- 털, 주둥이와 눈자위, 발의 표현에 태서법이라 불리는 서양화의 음영법이 구사되어 있
으며, 개 주변의 잡초에는 서예적인 필묵법이 뚜렷하여 서양화법과 전통화법의 절충을
보여줌

김두량, 〈월야산수도〉, 1744, 지본담채 김두량, 〈흑구도〉, 18C, 지본담채

⑭ **변상벽(卞相璧, 1730~1775)**

① 고양이나 닭 등을 소재로 동물의 생김새나 동작 등을 실감나게 묘사하며 섬세하고 치밀한 사생력과 서정성의 조화를 이룩함

② 〈묘작도〉, 18세기

- 고양이 '묘(猫)'와 70세 노인 '모(耄)'의 독음이 같아 고양이 두 마리는 '고희의 축하'를 의미하고, 참새 '작(雀)은' 벼슬 '작(爵)'과 독음이 같아 '자녀들이 벼슬자리에 오르기를 기원함'을 의미함
- 나무의 표면에는 양감, 질감, 조광효과가 잘 표출되어 있어 태서법이 반영된 것을 알 수 있음
- 조선 초기 이암의 강아지 그림과 함께 우리나라 영모화의 쌍벽을 이루는 작품으로 평가받음

변상벽, 〈묘작도〉, 18C,
견본담채

더 알아보기 민화의 특징

① 다시점적 표현
② 원근법의 무시(역원근법)
③ 과거, 현재, 미래의 동시적 표현
④ 사물의 상호 비례 관계 무시
⑤ 사물의 개별적 색채 효과 극대화
⑥ 사물의 평면화
⑦ 대칭형, 나열형 구도

더 알아보기 민화의 상징

① 까치: 기쁜 소식을 전해주는 길조. 인간의 길흉화복을 관장하는 서낭신의 심부름꾼으로, 신의 명령이나 응답을 전하는 역할
② 호랑이: 화재, 수재, 풍재, 잡귀 등을 막아주고 전쟁, 질병, 굶주림의 고통으로부터 지켜주는 신비한 힘을 상징
③ 봉황: 수컷은 봉, 암컷은 황이라 부르며, 대나무 열매만 먹고 오동나무에서 잠을 잔다고 하여 고귀한 신분을 나타내며, 행운을 가져다준다는 의미
④ 물고기: 낮이건 밤이건 눈을 뜨고 있기 때문에 항상 부지런하고, 나쁜 것을 경계한다는 의미. 또한 금슬 좋은 부부를 상징하고, 연꽃과 함께 '연이어 귀한 자식을 낳으라'는 의미를 상징하기도 함
⑤ 잉어: 물고기 중에서도 잉어는 등용문(登龍門)의 고사에서, 물살이 세기로 유명한 용문 협곡을 힘들게 거슬러 오르고 나면 용이 되었다고 하여 입신출세를 상징함
⑥ 쏘가리: 쏘가리를 '궐어(鱖魚)'라 부르는 데서 유래하여, 과거 급제하여 '대궐'에 들어가 벼슬살이를 한다는 의미

호랑이와 까치　　　봉황　　　물고기　　　잉어　　　쏘가리

⑦ 용: 청룡은 악귀를 물리치는 의미이고, 황룡과 백룡은 임금을 나타내며 흑룡과 어룡은 가뭄이 들 때 비가 오는 것을 상징함
⑧ 연꽃: 진흙에 살면서도 기품 있는 꽃을 피우는 특성 때문에 세파에 물들지 않는 고결한 모습을 지닌 군자에 비유되며, 연근이 넓게 뻗는 성질에 비유하여 자식을 많이 낳으라는 의미로도 사용됨
⑨ 모란: 부귀와 행복을 상징하는 모란 그림 병풍은 궁중이나 신혼방, 안방, 제사용으로 사용됨
⑩ 기러기: 보통 갈대와 함께 그려져 노후의 안락을 의미함
⑪ 오리: 보통 연꽃과 함께 그려져서 가족애를 상징하거나, 버드나무와 함께 그려져서 장원급제를 상징함(오리의 압鴨에서 갑甲자만 떼어내서, 1등甲이 되길 기원함). 이때 오리 두 마리를 그리면 초시와 복시 모두 통과하기를 기원한다는 뜻이고, 버들 유(柳)를 머물 유(留)로 읽어서 벼슬자리에 오래 머물기를 기원

| 용 | 연꽃과 오리 | 모란 | 기러기와 갈대 |

⑫ 학: 장수의 상징이자 일품의 권위를 지닌 소나무와 함께 그려짐

⑬ 삼족오: 해를 상징. 삼족오의 삼(三)은 천, 지, 인을 상징하기도 함

⑭ 수탉: 맨드라미와 함께 등장하는 수탉그림은 관직을 뜻하는 닭 벼슬과 벼슬을 닮은 맨드라미를 함께 그려, 출세를 거듭한다는 뜻을 나타냄

⑮ 박쥐: 박쥐를 뜻하는 한자 편복(蝙蝠)의 '복'과 '복(福)'의 발음이 같아 복을 상징. 또 야행성이므로 어두운 밤에도 열심히 재물을 모은다는 의미

| 학 | 삼족오 | 수탉 | 박쥐 |

5. 말기(1850~1910)

1) 특징

(1) 실학적 화풍(진경산수, 풍속화)의 쇠퇴

① 유숙, 조정규, 엄치욱, 유운홍, 백은배 등의 화가들에 의해 진경산수화나 풍속화가 그려지지만, 형식적이고 활력을 잃은 모습이 두드러짐에 따라 조선 후기의 뛰어났던 전통이 제대로 계승되지 못함

② 정통회화를 벗어난 민화에서는 진경산수화와 풍속화의 저변이 확대되고 적극적으로 계승되어 서민 대중들 사이에서 강하게 뿌리내리는 경향이 나타남

(2) 김정희 화파를 중심으로 한 남종화의 지배적인 유행

① 조선 후기의 업적과 전통을 계승·발전시키기보다 김정희를 중심으로 원, 명, 청대의 남종화를 직접 받아들임으로써 화단의 성격이 모화적(慕華的)으로 흐름

② 김정희를 따른 조희룡, 김수철, 이한철, 허련, 전기, 박인석, 유숙, 조중묵, 유재소 등의 중인 출신 여항문인화가들과 이하응, 신관호, 권돈인을 비롯한 왕공사대부 출신 화가들을 중심으로 사의적 남종문인화의 발전이 두드러짐

(3) 세련되고 기교적인 새로운 화풍(신감각파) 등장 `2025`

① 김수철, 김창수를 중심으로 산수화와 화훼화에서 간략한 형태와 산뜻한 색채 감각이 두드러짐

② 홍세섭을 중심으로 수묵 화조화에서 독특한 화면 구성, 참신하고 세련된 묵법 등이 구사됨

(4) 장승업계와 허련계의 계보형성

① 장승업 → 안중식 → 조석진과 그의 제자들로 이어지는 서울화단 형성

② 허련 → 허형 → 허건 → 허백련으로 이어지는 호남화단의 허련파 형성

2) 작가와 작품

(1) 김정희(金正喜, 1786~1856)

① 북학파의 거두 박제가의 제자이자 어릴 때부터 중국을 오가며 문인화 거장들과의 교류를 통해 문인풍조를 조선 말기 화단에 정착시키는 데 결정적 역할을 함

② 문자향(文字香), 서권기(書卷氣)를 서화 제작에 있어서 제일의 덕목으로 여기며 그림에서 모든 군더더기를 버리고, 투명한 갈필을 이용해 작가의 사의(寫意)를 함축적으로 표현해야 됨을 주장함

③ 중국 학자 및 서화가와 교류하며 화단에 모화(慕華)사상을 부추겼으며, 화단이 다양화를 잃고 남종풍 일색으로 일원화되면서 민족적 화풍이 퇴조하는 결과를 낳게 됨

④ 예서에 바탕을 두고 해서와 행서를 응용하여 '추사체'라는 독창적인 서체를 창안함

⑤ 〈세한도〉, 1844 `2005`

- 김정희가 제주도에 유배 중이던 58세 때에 변함없는 마음으로 자신을 따르고 지지했던 이상적에게 그려준 그림으로, 추운 겨울을 지내보아야 소나무와 잣나무가 잎이 떨어지지 않고 늘 푸르다는 것을 알 수 있듯이 사람도 역경을 겪어 보아야 지조를 알 수 있다는 뜻을 내포하고 있음

- 의미심장한 주제, 단순한 구도, 극도로 압축된 표현, 붓자국 하나하나를 모두 드러내는 투명한 갈필법, 화면 전체에 배어 있는 냉엄하고 엄숙한 분위기 등에서 김정희의 깊은 사의성이 드러남

김정희, 〈세한도〉, 1844, 지본수묵

⑥ 〈부작란도〉(불이선란도), 19C

- 구부러지고 꺾어진 듯한 난초잎을 초서와 예서의 필법으로 힘차고 빠르게 표현함

- 난초 주변에 써 넣은 제발은 자획의 굵기와 크기에 격렬한 대조가 두드러지는 추사체로 작성함

- 난의 겉모습에 치중하지 않고 마음으로 깨닫는 것이 진정한 경지이자 선(禪)임을 추사체로 쓴 제발과 문자향 가득한 난초를 통해 표현하고 있음

김정희, 〈부작란도〉, 19C,
지본수묵

(2) 조희룡(趙熙龍, 1789~1866) **2025**

① 19세기 여항문인화가의 대표적인 인물로, 서화 양면에서 김정희의 영향을 강하게 받으며 산수뿐만 아니라 매화, 묵죽에서 높은 경지의 독자적 세계 구축

② 〈매화서옥도〉, 19세기

- 서옥의 표현은 김정희의 〈세한도〉를 연상시키지만, 훨씬 더 설명적이고 구체적이며, 김정희가 구사한 갈필을 피하고 추사체의 필법을 활용한 날카로운 점을 화면 전체에 가득 채움
- 문인적 주제, 수직성과 사선구도의 조화, 서예적 필법, 대담하고 능숙한 묵법, 먹색과 어울리는 담채 등을 통해 조희룡의 독자적 화법이 드러남

조희룡, 〈매화서옥도〉, 19C, 지본담채

더 알아보기 여항문인화가(閭巷文人畵家)

신분상 중앙 관직에 나가지 못하고, 마을에 모여 자신들만의 문예집단을 만들어 활동하는 중인계급의 화가들을 의미하며, 조선 말기는 김정희를 필두로 김정희 일파를 결성했던 조희룡, 전기, 김수철, 이한철(李漢喆, 1808~?), 김창수(金昌秀, 생몰년 미상) 등의 여항문인화가들이 화단을 풍미하며 남종문인화풍이 주류를 이루게 됨

(3) 전기(田琦, 1825-1854)

① 서화에 모두 재능이 있었고, 뛰어난 감식안과 문필력을 갖추고 있었기 때문에 김정희의 총애를 받았으며 누구보다 김정희 화풍과 사상의 영향을 많이 받게 됨

② 〈계산포무도〉, 1849년

지극히 간명하고 거칠면서도 필의(筆意)를 담아 함축적인 정신성을 표현한 작품으로, 사의적 문인화에서 추구하는 정수(精髓)를 내포한 작품으로 평가됨

③ 〈매화초옥도〉, 19세기

- 매화가 만개한 초옥(草屋)에서 친구를 기다리며 피리를 불고 있는 오경석(吳慶錫, 1831~1879)과 그를 찾아가고 있는 자신의 모습을 묘사한 작품
- 비스듬히 가로놓인 초옥과 창가에 앉아 있는 주인공, 눈송이처럼 만개한 매화꽃, 하늘과 서옥 주변에 가해진 선염의 묵법 등에서 조희룡의 〈매화서옥도〉와의 강한 연관성이 보임

전기, 〈계산포무도〉, 1849, 지본수묵

전기, 〈매화초옥도〉, 19C, 지본담채

⑷ **김수철(金秀哲, 1820~1880)**

① 조선 말기에 새롭게 등장한 이색화풍(신감각화풍)을 선구적으로 선보인 화가로, 맑고 경쾌한 색채 감각을 형태의 단순화와 절묘하게 조화시켜 신선한 감성주의 양식을 구축함

② 몇 점의 산수화와 화훼화가 전해지고 있지만, 모두 전통적인 화법에서 완전히 벗어난 파격적인 포치와 필법, 설채법 등을 구사하고 있음

③ 〈무릉춘색도〉, 1862년

길쭉한 화면에 적합하도록 언덕, 나무, 산 등을 종적으로 포치한 구성, 요점만을 간결하게 표현한 묘사력, 담청을 기조로 한 감각적 설채 등을 통해 김수철만의 이색 화풍을 엿볼 수 있음

김수철, 〈무릉춘색도〉, 1862, 지본담채

(5) 홍세섭(洪世燮, 1832~1884)

① 전형적인 사대부 출신 화가로, 경쾌한 색채를 선호했던 김수철과는
달리 수묵사의 화조화 분야에서 또 다른 양상의 이색화풍을 이룩함

② 형상의 사실성과 조형감각의 절묘한 조화, 대담한 생략과 극단적 부
감법의 자유롭고 참신한 화면 구성, 현대적 감각의 환상적이고 추상
적인 표현, 서구 수채화 기법을 연상케 하는 기교적 화면 등에서 이색
적 화풍을 볼 수 있음

③ 〈유압도〉, 19세기
수직 방향에서 내려다 본 듯한 파격적인 부감법, 여백 없이 선염으로
화면을 가득 채운 물결 등에서 서양화법의 영향이 엿보이는 이색적
수묵 사의 화조화

홍세섭, 〈유압도〉,
19C, 견본수묵

(6) 허련(許鍊, 1807~1890, 문인)

① 산수화에서 원말사대가들의 화풍, 석도의 화풍, 스승인 김정희의 화풍 등을 방하며 사의
적 남종문인화를 체득하는 데 진력하여 다소 거친 듯 하면서도 수준 높은 화풍을 형성함

② 〈방예운림죽수계정도〉, 19세기

• 화제에 '방○○○'이라고 쓰는 전통은 원대 문인화가들 사이에서 시작된 것으로, 그 정신
을 이어 원사대가 중 한 명인 예찬(예운림)의 작품을 방작함

• 투명한 갈필과 간결한 형태 표현, 평행 2단 구도의 정적인 화면 등에서 예찬의 영향이
강하게 드러남

③ 〈방김정희산수도〉, 19세기
왼편 하단에서 오른편 상단으로 전개되는 평행 3단의 구성, 넓은 수면을 따라 펼쳐지는
확 트인 공간, 간결한 형태 표현, 거칠고 투명한 갈필법, 그림과 글씨의 조화 등에서 김정
희 화풍을 충실히 반영했음을 알 수 있음

허련, 〈방예운림죽수계정도〉, 19C, 지본담채

허련, 〈방김정희산수도〉, 19C, 지본수묵

(7) **장승업(張承業, 1843~1897)**

① 안견, 정선, 김홍도와 함께 조선의 4대 화가로 꼽히며, 조선 말기 화단의 중심에 있었던 김정희 화파가 지극히 사의적인 남종화 일변도의 성향을 띤 반면, 원사대가를 비롯한 남종화가들의 화풍을 참조하기도 하고, 반복적이고 과장된 형태를 위주로 하는 북종화를 반영하기도 하는 등 특정 화풍에 구애받지 않은 자유로운 화풍을 구사하여, 단조로웠던 조선 말기 화단에 새로운 활력을 불어넣음

② 남종화 계통의 산수화를 그릴 때에도 사의적 측면보다 기교적인 형태 표현에 치중한 경향을 보이며, 인물화와 기명절지화 등에서는 중국적 취향이 두드러짐

③ 허련─허형(許瀅)─허건(許楗)─허백련(許百鍊)으로 이어지는 호남화단의 허련파와 함께 장승업─안중식(安中植)─조석진(趙錫晉)─노수현(盧壽鉉)으로 이어지는 서울화단의 장승업파를 형성하여 우리나라 근·현대 화단의 양 계보를 이어갔다는 점에서 큰 업적을 세웠다고 평가할 수 있음

④ 〈방황공망산수도〉, 19세기
 • 황공망의 문인산수를 방작한 것으로, 화면을 지그재그식으로 배분하고, 중경의 나무는 힘찬 필력으로 묘사한 것에 반해 원경의 산은 황공망의 피마준으로 부드럽게 표현함
 • 사의성보다는 기교적인 형태미의 표현에 치중하며 환상적인 분위기를 강조함

⑤ 〈삼인문년도〉, 19세기 후반
 과장된 기교로 표현된 기암괴석 사이로 중국적 색채를 강하게 풍기는 기이한 느낌의 노인들과 동자를 표현한 작품으로, 장승업 특유의 산수 인물 표현이 두드러짐

⑥ 〈쌍치도〉, 〈호취도〉 19세기 후반
 서로 쌍폭을 이루는 영모대련(翎毛對聯) 형식의 작품으로, 먹의 농담을 자유롭게 구사하며 속도감 있게 그어나간 자신 있는 필치에 의해 독수리와 꿩의 용맹함과 생동감을 극대화함

장승업,
〈방황공망산수도〉,
19C, 견본담채

장승업, 〈삼인문년도〉,
19C 후반, 지본담채

장승업, 〈쌍치도〉, 〈호취도〉, 19C 후반,
지본담채

02 **조각**

1. 불교조각

1) 불교조각의 특징

(1) 조형성의 쇠퇴

① 숭유억불 정책의 영향으로 불상은 한국 불교 조각사상 가장 퇴보된 양상을 보임

② 위로부터 찍어 눌린 듯 등이 굽고 머리를 약간 앞으로 뺀 듯한 모습이 많으며, 몸에 비해 머리가 커서 비례가 맞지 않고, 의습의 표현은 단순화된 데 반해 보관은 필요 이상으로 번잡하고 장식적이어서 부조화가 두드러짐

2) 불교조각의 흐름

(1) 전기

① 〈수종사 반가상〉, 15세기

삼국시대의 반가사유상에 비해 발의 방향이 반대로 되어 있고, 어깨가 좁고 목이 짧으며 얼굴은 커서 전체 비례가 맞지 않으며 주조기술도 투박한 것으로 미루어 볼 때, 조선 시대 숭유억불 정책에 의한 확연한 퇴보라고 볼 수 있음

② 〈운부암 금동보살좌상〉, 16세기

〈수종사 반가상〉과 함께 조선 전반기 불상의 특징을 대표적으로 보여주는 불상으로, 몸에 비해 머리가 큰 편이며 등이 약간 굽고 얼굴이 앞으로 나와 있으며 상체에 비해 하체는 마르게 표현됨. 보관과 머리의 치장이 번거롭고 요란한 것으로 미루어 고려 후기의 라마계 불상의 영향을 반영한 것으로 보임

(2) 후기

① 〈석조여래좌상〉, 조선 후기

조선 후반기 불상의 양상을 잘 보여주는 불상으로, 얌전한 앉음새, 나지막한 앉은키, 좁고 곡선적인 어깨, 크고 둥근 얼굴, 온화하고 웃음 띤 표정, 가늘고 긴 눈과 유난히 큰 귀, 없는 듯한 목, 발 위에 놓인 긴 손가락의 큰 손 등 보는 이의 마음을 편안하고 부담 없게 하는 대중친화적인 이미지가 두드러짐

〈수종사 반가상〉, 15C

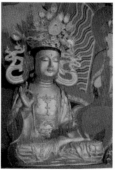
〈운부암 금동보살좌상〉, 16C

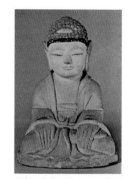
〈석조여래좌상〉, 조선 후기

2. 기타조각

1) 기타조각의 특징

① 능묘 앞의 석인

전기의 초엽에는 공민왕릉 석인에서 본 자연주의적 전통을 이어받아 육체의 괴량감이나 얼굴의 표정에 주의를 기울이고 있는 듯하나, 15세기 중엽부터 신체의 균형이 상실되며 3~4등신의 볼품없는 조각으로 퇴보함. 17세기 초에는 옷주름이 도식화되고 신체가 방형의 각주로 변화됨

② 산대극 목제가면

고려시대 탈에서처럼 표정이 나타나 있는 것은 아니나, 각 인물의 신분, 성격 등 특징을 잘 잡아 표현하였으며, 여자 가면은 채색이 잘 어우러져 단정한 조선의 여인상을 정확하게 표현함

태종 헌릉 〈무석인〉, 15C 초　　　　선조 목릉 〈무석인〉, 17C　　　　〈목제가면〉, 19C

03 공예

1. 도자공예

1) 시기별 특징과 종류

① 전기 '분청사기 시대'

- 고려청자의 퇴화형식인 각종 분청사기의 성행
- 기벽이 비교적 얇고 부드러운 곡선이면서 입구가 밖으로 벌어지는(외반) 사발, 접시, 변형된 매병, 큰 입구에 목이 낮고 팽창한 어깨에서 측벽이 넓고 안정된 바닥으로 내려가는 항아리, 편호 등의 형태가 주를 이룸
- 중국 청화백자의 영향 하에 조선적인 견실한 백자가 만들어지기 시작하며 15세기 중엽 세조대에 청화백자 등장

② 후기 '백자시대'

- 임진왜란 이후 분청사기가 완전 소멸되고 광주 퇴촌면 일대의 관요에서 만들어내는 청화백자가 주류로 등장
- 사발, 접시, 항아리 등 여러 가지 기형이 만들어지며, 매병의 경우 구연부가 높고 최대 배지름이 전기보다 내려가고 하반신이 직선이 아니라 곡선을 이루는 경우가 대부분

2) 분청사기의 특징

① '분장회청사기(粉粧灰靑砂器)'의 약칭으로, 고유섭에 의해 명명됨
② 분청토로 성형한 후 그릇 표면을 백자토로 장식·분장하고 회청색 유약을 발라 환원염으로 굽는 청자 변형의 회청색 자기
③ 14세기 중엽부터 등장하여 16세기 중엽까지 생산되었고, 15세기 전반 세종 재위 시기에 다양한 기법으로 발전하며 전성기를 형성하다 임진왜란 이후 완전히 소멸됨
④ 관의 통제에서 벗어난 지방 민간요의 제작과 중소 지주층의 취향을 반영하며 독자적 양식으로 발전
⑤ 실용적 형과 다양한 기법, 소박한 문양, 활달한 필치와 해학적 요소 등 서민의 미의식이 반영됨

3) 분청사기의 분류 `2006` `2018`

(1) 상감분청계

① 인화문 분청

- ㉠ 고려청자의 상감법이 간소화된 것으로, 그릇 전면을 백색의 세점 또는 세화문으로써 장식하는 것
- ㉡ 무늬를 조각하는 것이 아니라 표면에 무늬가 있는 도제 또는 목제의 틀이나 도장으로 무늬를 찍어 음각의 무늬를 만들고, 거기에 백토를 분장한 후 긁어내어 찍힌 무늬가 희게 나오는 기법(넓은 의미의 상감기법)
- ㉢ 무늬를 구상하고 배치를 결정하거나 새기는 노력을 일체 생략함으로써 노동력 절감과 대량생산을 구현하기 위한 제작법의 변화이자, 질 나쁜 청자색을 은폐하는 장식법으로 관청이나 지방의 이름이 새겨진 예가 많음
- ㉣ 〈분청사기 인화문 병〉, 15세기
 - 극히 일부분을 빼놓고 그릇 전면을 인화문으로 촘촘하게 메우고 있는데 표면의 푸른 청자 유약과 그 밑의 백토 분장이 어우러져 아름다움을 자아냄
 - 기형은 밑으로 내려올수록 넓게 부풀고 구연부(입구)는 수평을 이루며 외반됨(밖으로 퍼짐)

② 감화문 분청(상감분청)

- ㉠ 고려시대 상감법을 지키고 있으며 태토가 마르기 전에 무늬를 새기고 백토를 메우는 식으로, 이후 박지기법으로 발전함
- ㉡ 무늬의 선이 섬세했던 것과 달리 문양이 새겨지는 면적이 넓어지며 연꽃, 당초, 물고기, 새 등 활달하고 큼직한 문양들을 전면에 배치하여 대담함을 표출
- ㉢ 〈분청사기 상감 모란양류문 병〉, 15세기
 백색의 보상화가 힘차고 자유로운 형으로 공간을 점령하며 여유로운 분위기를 나타냄

〈분청사기 인화문 병〉

〈분청사기 상감 모란양류문 병〉

(2) 백토분청계

① 박지문 분청

 ㉠ 백토로 분장한 그릇 위에 무늬를 선각한 후 무늬 이외의 백토를 칼로 긁어 바탕을 노출시킴으로써 문양을 나타내는 기법

 ㉡ 모란, 연꽃, 물고기, 잎 등의 소재가 많고 회청색과 백색의 조화가 뛰어남

 ㉢ 〈분청사기 박지 모란문 병〉, 15세기

 그릇의 배 부분에 큰 모란을 배치하고 주변의 바탕을 긁어냄으로써 모란의 대담한 장식적 효과를 극대화하며 색채대비가 두드러지게 나타남

② 조화문 분청

 ㉠ 백토로 분장한 그릇 위에 무늬를 선각하는 기법으로, 음각기법, 선각기법이라고도 함

 ㉡ 무늬제작이 비교적 쉬워 소탈하고 대범한 무늬나 추상적인 무늬 등 문양표현이 다양하게 나타남

 ㉢ 물고기문양을 대담하게 양식화시켜 표현한 예와 앞뒤가 평평하고 형태가 둥근 편병이 많이 나타남

 ㉣ 〈분청사기 조화 어문 편병〉, 16세기

 • 나란히 헤엄치고 있는 물고기 두 마리를 상하로 평행하게 배치시키고 힘차 고 활달한 필치의 선화로 나타냄

 • 둥근 몸체, 안정감 있는 굽, 액체를 따르기에 적합한 외반된 주둥이, 끈을 묶을 수 있는 목, 그릇의 형태와 어우러진 물고기 모양의 조화문 등 16세기 조화문 분청의 특징을 그대로 반영

〈분청사기 박지 모란문 병〉

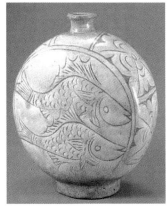
〈분청사기 조화 어문 편병〉

③ 철화 분청
 ㉠ 15세기 후반에서 16세기 전반에 발달한 기법으로 백토로 분장한 그릇 위에 철분이 다량 함유된 녹물로 그림을 그려 장식하는 기법. 경기도 광주에서 제작되던 청화백자 회화기법에서 영향을 받은 것으로 추정
 ㉡ 초화문과 조어문 등의 문양을 현대적 감각의 추상적 형태로 표현하며 기형으로는 작은 술병과 접시, 사발기형이 압도적으로 많으며 요지로는 계룡산요가 대표적이기 때문에 이 자기를 '계룡산'으로 부르기도 함
 ㉢ 〈분청사기 철화 어문 병〉, 16세기 `2009`
 • 병의 몸체를 횡선으로 단을 짓도록 구분하고 물고기를 철화로 그려넣은 것
 • 물고기의 표현이 매우 능숙하며 숙달된 솜씨로 16세기 특징을 반영함
④ 백토 분청
 ㉠ 귀얄분청 `2018`
 • 귀얄이라는 거친 붓을 사용하여 백토를 자연스럽게 돌려 발라 귀얄 자국을 남기는 기법
 • 율동감 있고 추상적인 효과, 꾸밈없는 기형과 유색 등 천연의 미를 내포하고 있는 것이 특징
 • **〈분청사기 귀얄문 대접〉, 16세기**
 – 대접의 절반가량에만 백토를 묻힌 귀얄로 빠르게 돌려서 분장함
 – 귀얄자국이 선명할 뿐만 아니라 움직임과 방향에 따른 백토의 분장이 천연의 미를 보여줌
 ㉡ 덤벙분청 `2018`
 • 그릇을 백토 속에 거꾸로 담갔다가 꺼내 고른 흰색을 강조하는 기법
 • 붓자국이 남지 않고 백토물이 자연스럽게 흐르며 우연한 효과를 냄
 – 〈분청사기 덤벙문 사발〉, 16세기
 그릇을 거꾸로 하여 굽을 손으로 잡고 백토물에 절반쯤 담근 후 꺼낸 것으로, 흘러내린 백토물의 자국이 자연스러운 무늬가 됨

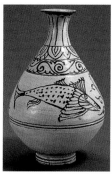
〈분청사기 철화 어문 병〉

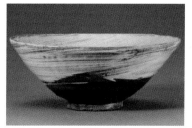
〈분청사기 귀얄문 대접〉

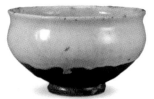
〈분청사기 덤벙문 사발〉

4) 백자의 특징

① 고령토로 성형 후 장석질 유약을 발라 1300~1350℃의 환원염으로 구워낸 반투명 자기
② 15세기 초·중반에 순백자와 청화백자가 등장하며, 15세기 후반부터 관요(광주요, 사옹원)를 중심으로 점차 한국적 의장을 갖추기 시작함
③ 16세기 이후 중국의 영향에서 벗어나 조선적인 소재와 구도, 소박한 아름다움을 추구
④ 17세기 중반 이후 실용적이고 기능적인 기형들이 생겨나고 형태도 다양해지며 백자의 전국적 확산과 철화기법의 유행
⑤ 18세기 청화백자의 쇠퇴와 함께 조선 백자 전반에 걸쳐 기형, 유색, 문양 등에서 퇴조 현상이 일어남

5) 백자의 종류

(1) 상감백자

고려청자의 상감기법을 계승한 것으로 백자표면에 무늬를 음각하고 자토를 메워 표면을 매끄럽게 다듬은 후 시유하고 번조한 것으로 15세기에만 일시적으로 제작됨

(2) 순백자

① 아무런 문양 장식이 없는 순수한 백자
② 15세기에 등장 후 당당하고 볼륨감 있는 기형으로 민족의 미의식을 반영하며 조선백자의 대부분을 차지
③ 〈백자 병〉, 15세기
 • 그릇 표면에 빙렬이 없고 유색이 맑고 청초하여 조선 초 백자의 발달을 보여줌
 • 정삼각형에 가까운 단아하고 안정감 있는 형태, 맑은 유색, 아무런 무늬 없는 깔끔함 등 견고하고 품격 높은 미의 세계를 표현
④ 〈백자 달항아리〉, 18세기
 • 광주 관요에서 번조된 것으로 추정됨
 • 둥글고 곡선적인 안정된 형태, 몸체와 조화를 이룬 다소곳한 굽과 주둥이, 유백색의 그윽한 유약의 색조 등이 조화되어 미의 극치를 보임

〈백자 병〉

〈백자 달항아리〉

(3) **청화백자**

① 태토 위에 청색의 코발트 안료로 무늬를 그린 다음 철분이 적은 장석유를 발라 굽는 자기로 중국에서는 유리청, 청화백자, 청화사기, 화기, 화자기 등으로 불림

② 15세기 중반 원, 명의 청화백자에 영향을 받으며 발전하나 16세기 말부터 점차 여백을 많이 두며 대담하게 생략하고 소박하게 묘사하는 한국적 특색으로 발전

③ 1기(초기): 15세기 중엽~16세기 말. 중국 원, 명대 청화백자의 영향을 받아 처음에는 위아래에 연판문이나 여의두문 등의 보조문양을 배치한 뒤 중앙에는 복잡한 문양을 가득 채우는 중국식 문양이 나타났으나, 점차 보조 문양이 단순화되거나 생략되고 중심문양도 여백을 살린 회화적 구성으로 한국화적 특성을 갖추기 시작함

④ 2기(중기): 17세기~18세기 중엽. 항아리의 어깨가 좀 더 아래로 내려오고, 병의 경우 다각면의 몸체를 보임. 무늬는 기면 전체에 넓게 퍼지는 용 그림이나 가는 선으로 간략화한 사군자 무늬를 넣어 완전한 한국적 특성을 보임

⑤ 3기(후기): 18세기 중엽~19세기 말. 표면이 거칠어지고 무늬가 형식화되는 청화백자의 퇴조기로, 중국에서 수입하던 고급 안료인 회회청 이외에 서양에서 양청이 풍부하게 들어와 궁중 뿐 아니라 민간에도 널리 보급됨

⑥ 〈백자청화 매조문 항아리〉, 15세기
 • 15세기 중엽 이후 한국화된 장식의장을 갖춘 전형적인 작품
 • 여유 있는 공간 활용과 회화적인 접근 등 조선적인 특색을 적극 반영

⑦ 〈백자청화 '망우대'명 초충문 탁〉, 15세기
 • 백자 유약색과 청화의 발색이 깔끔하고 아름다워 15세기 청화백자의 높은 수준을 잘 반영하는 잔받침
 • 국화와 한 마리의 큰 벌, 잔의 가운데 부분의 망우대 글씨, 접시 가장자리에 자유롭게 가해진 점들로 인해 지극히 서정적인 느낌을 줌. 도자기, 글씨, 그림의 삼예(三藝)가 종합된 수작

⑧ 〈백자청화 '홍치이년' 명 송죽문 항아리〉, 1489년
 • 청화가 고르지 못하고 검게 망울진 부분이나 심한 S자형 기형 등에서 명대 백자의 영향을 반영
 • 그림의 시원스러운 배치, 도안이 아니라 회화적인 효과의 중시 등 문양면에서는 조선적인 독창성과 개성을 보여주고 있으며 연대가 분명하게 확인되는 가장 오래된 청화백자

〈백자청화 매조문 항아리〉

〈백자청화 망우대명 초충문 탁〉

〈백자청화 홍치이년명
송죽문 항아리〉

⑨ 〈백자청화 운룡문 항아리〉, 17세기 후반
- 배가 최대한 불룩해진 공 모양의 전형적인 중기의 형태로 목은 예리한 각을 이룸
- 그릇 중앙의 넓은 공간에 운용문이 그려져 있고 발톱이 세 개인 용이 그릇의 둥근 배부분을 휘감고 있는 듯 기면 전체를 채움

⑩ 〈백자청화 난초문 각병〉, 17세기
- 팔각을 이룬 각병으로, 아랫부분에 수평을 이룬 선을 돌리고 난초 문양을 가는 선묘로 간결하게 표현
- 각을 지은 독특한 형태, 깔끔한 청화의 문양, 약간 푸른 기가 도는 백자유약 등을 통해 임란 이후 다시 궤도에 오르게 된 조선 중기 백자의 수준을 잘 보여줌

⑪ 〈백자청화 산수문 편병〉, 18세기
- 앞뒤가 평평한 둥근 형태의 편병으로 좌우어깨부분에는 끈을 꿰기 위한 동물형태의 고리를 만들고 그 안에 소상팔경도 중의 동정추월을 묘사
- 도자기와 회화가 절묘하게 어우러진 후기 청화백자의 걸작

〈백자청화 운룡문 항아리〉　　〈백자청화 난초문
　　　　　　　　　　　　　　　　각병〉　　　　　〈백자청화 산수문 편병〉

(4) **철화백자**

① 백토 성형 후 자연산화철인 철사 안료로 무늬를 그린 후 유약을 입혀 구운 흑갈색 무늬의 자기

② 17세기에 전성기를 누리며 관요에서 지방요까지 폭넓게 제작

③ 문양은 회화적 기법을 활용한 사군자와 해학적이고 익살스러운 운용문, 추상적 무늬 등으로 구분되며 궁중용과 민간용으로 사용

④ 17세기 말 이후 청화백자의 재등장으로 쇠퇴

⑤ 〈백자철화 포도문 항아리〉, 17세기: 균형 잡힌 당당한 형태, 어깨를 덮으며 기복부로 늘어진 뛰어난 포도그림 등 조선 자기를 대표할 수 있는 걸작으로 평가할만 함

(5) **진사백자**

① 백토 성형 후 산화동 안료로 무늬를 그린 다음 유약을 입혀 환원염으로 구운 붉은색 무늬의 자기

② 특수한 기형은 없으며 문양에서 연꽃과 줄기를 표현한 것이 특색

③ 18세기부터 본격적으로 제작되기 시작하여 이후 다양하게 활용됨. 대부분 해학적 무늬가 주류를 이룸

④ 〈백자진사 연화문 항아리〉, 18세기: 어깨가 넓은 항아리의 배 부분에 빨간 진사로 줄기가 있는 연꽃을 대담하고 활달한 솜씨로 묘사하여 빨간색의 진사와 회청색의 백자유약이 강한 대비를 이룸

〈백자철화 포도문 항아리〉

〈백자진사 연화문 항아리〉

2. 금속공예

1) 범종

(1) 특징

① 상대 아래에 새로 범자대(梵字帶)가 돌거나 입상화문대는 소멸되고, 유곽은 상대에서 떨어져 밑으로 내려옴

② 음통이 없어지고 한 마리의 용뉴는 쌍두일신뉴로 변함

③ 당좌는 없어지거나 장식문양으로 전락

④ 종신에 합장한 보살입상이 장식되거나 용문, 범자문, 파도문 등이 번잡스럽게 표현

(2) 〈흥천사종〉, 1462년

① 용뉴는 쌍두일신뉴이며 용통이 없어지고 종신 상단에는 연화문대가 상대처럼 돌고 있는데, 그것은 고려의 돌출된 연화문대가 퇴화된 것으로 추정됨

② 상대는 연화문대 밑에 한 줄기 덧줄로 표시됨. 덧줄 밑에는 덧줄과 분리된 4구의 유곽이 있으며 9개의 유두는 무문두이고 유곽과 유곽사이에 각 1구씩의 양각보살상이 배치됨

③ 유곽 아래 종 중앙부에는 3개의 덧줄이 돌고 덧줄과 하대 위에 돌려진 청해파문대 등은 중국 명나라 종의 형식을 가미하고 있음을 보여줌

〈흥천사종〉

〈흥천사종〉의 청해파문대

3. 목공예와 기타공예

1) 목공예

① 나무의 결을 살리고 지나친 장식을 피함

② 간결한 비례미, 재료의 자연미, 서민적 소박미, 견고한 실용미의 추구

③ 사용자(남녀 및 신분)에 따라 장식과 소재가 조금씩 달라짐

2) 칠기공예

① 고려 시대에 발달했던 나전칠기가 조선 시대에 더욱 발전하였으며, 일반인의 생활과도 더 밀접하게 연결되며 많은 작품들이 제작됨

② 고려 시대 칠기에서 사용된 복채나 금속선은 사용하지 않았으며, 조선 전기에는 당초문으로 전면을 씌워 도안적 효과를 노렸고, 후기에는 십장생 계통의 회화적인 도안을 사용함

3) 화각공예

① 쇠뿔을 얇게 펴서 뒷면에 그림을 그리거나 채색을 하고 목기에 붙여 장식하는 방법

② 중국 당대(唐代)부터 있었던 채화대모기술이나 고려 나전칠기의 대모복채 기법에서 재료가 대모에서 쇠뿔로 변형되어 한층 발전한 기법으로 볼 수 있음

〈이층 농〉

〈나전칠기 모란문함〉

〈화각함〉

1. 도성과 궁궐

1) 궁궐

(1) 경복궁

① 태조 3년(1394년)에 시작해서 다음 해에 제1차 공사가 끝난 조선왕조의 정궁으로, 현재 경복궁의 여러 건물은 임진왜란 때 소실된 뒤 고종 2년(1865년)부터 4년에 걸쳐 전부 재건된 것이며 초기의 건물은 하나도 남아 있지 않음

② 정전인 근정전을 중심으로 동서로 이분되며 동반부는 주거지구, 서반부는 정무, 공식지구로 구분

③ 〈광화문〉: 경복궁의 정문으로 정면 3칸, 측면 2칸의 중층 우진각 지붕으로 다포양식

④ 〈경복궁 근정전〉, 19세기: 임금과 신하가 정사를 돌보던 곳으로, 때로는 국가적 행사를 거행하거나 외국 사신을 맞이하기도 했음. 정면 5칸, 측면 5칸의 중층 팔작 다포집 양식의 건물로서 현존 목조 건물 중 가장 큰 규모에 해당함

⑤ 〈경복궁 경회루〉, 1412년: 근정전의 네모난 연못 안에 세워진 연회용 누각으로, 정면 7칸, 측면 5칸으로 구성된 팔작이익공 양식으로 지어짐

〈경복궁 전경〉

〈광화문〉

〈경복궁 근정전〉

〈경복궁 경회루〉

(2) **창덕궁**

① 태종이 이궁(離宮)으로 태종 5년(1405년)에 인정문과 인정전을 건설하고 태종 12년(1412년)에 돈화문을 세웠으나 임진왜란 이후 모두 소실되고, 그 이후 재건됨

② 자연의 지형을 크게 변형하지 않으면서 인위적인 건물이 자연에 융화되도록 배치함

③ 〈**돈화문**〉, 1412년: 창덕궁의 정문으로, 정면 5칸, 측면 3칸의 중층 우진각 다포양식

④ 〈**창덕궁 인정전**〉, 1405년: 이중의 석단 위에 세운 정면 5칸, 측면 4칸의 이층 팔작지붕의 다포양식

〈돈화문〉

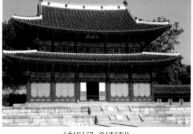
〈창덕궁 인정전〉

(3) **창경궁**

① 세종 원년(1419년)에 세운 수강궁을 성종 14년(1484년)부터 시작해 다음해까지 확장한 것으로 임진왜란 때 소실된 이후 여러 차례 화재와 재건이 이루어짐

② 다른 궁과 달리 정전인 명정전이 동향인 것이 특징

③ 〈**홍화문**〉, 1616년: 창경궁의 정문으로, 동향한 정면 3칸, 측면 2칸의 중층 우진각 지붕의 다포양식

(4) **종묘**

① 화려하게 단청을 하고 장식이 두드러진 전형적인 궁궐 건축과 달리 검소하면서도 장중하고 아름다운 건축미를 보여주는 유교식 사당

② 〈**정전**〉, 1870년: 역대 왕과 왕비의 신위를 봉안하고 제사를 지내는 의식공간으로, 신위를 모신 감실 19칸, 배흘림기둥, 홑처마, 맞배지붕의 이익공 양식

③ 방 사이를 칸막이 대신 발이나 장막을 쳐서 하늘나라를 상징함

④ 본래 7칸이었던 정전은 17세기 광해군 때 11칸으로 재건되고 18세기 영조 때는 15칸, 19세기 헌종 때 19칸이 되어 현재와 같은 규모로 유지됨

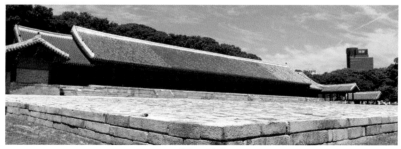
〈종묘 정전〉

(5) 수원화성 `2009`

① 정조가 왕권 강화의 목적으로 경기 수원에 세운 신
도시이자 성곽 이름

② 종래는 방어시설은 산성에만 설치하고 도성, 읍성
은 거주에만 적합하게 설계되었는데, 임진왜란과
병자호란을 겪은 후 실학자들의 주장으로 거주용인
수원화성의 성곽에 다양한 방어시설 설계

③ 전통적 성곽 양식의 장점을 살리고 실학사상을 반영해 과
학적으로 축성(거중기 사용, 외축내탁, 전석교축)

④ 포루, 각루, 공심돈이라는 은둔형 공격시설을 곳곳
에 설치

⑤ 성곽 내부 도시 계획에서도 십자로를 내어서 사람들 왕래가 활발하도록 설계하는 등 과학과
기술이 집약된 조선 최고의 건축물로 꼽힘

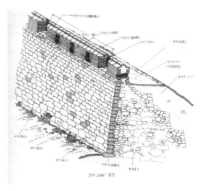

〈외축내탁 구조〉

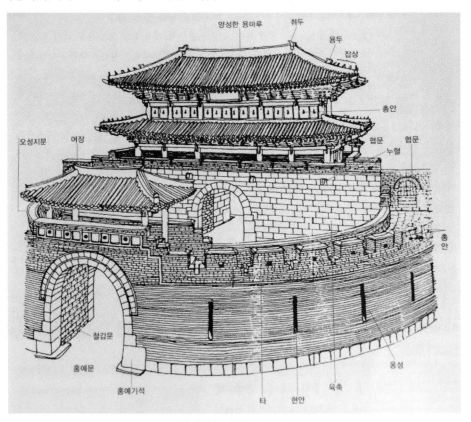

〈수원화성 팔달문의 구조〉

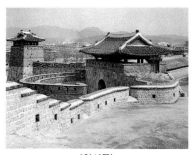

〈화서문〉

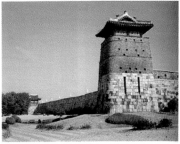

〈서북공심돈〉

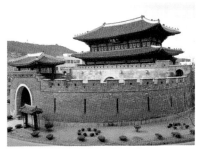

〈팔달문〉

〈동북공심돈〉

더 알아보기 **수원화성의 세부 구성 요소**

① 육축
- 체성과 연결하여 성문에 들어서는 곳에 체성벽보다는 두껍고 높게 설치한 벽을 뜻함
- 육축의 내외벽에는 육축 상부의 빗물을 배수시키기 위해 누혈을 설치함

② 개구부
- 개거식: 개구부의 위쪽 덮개돌 없이 단순히 성벽의 일부를 절단하여 통행로로 낸 것
- 평거식: 개구부의 위쪽 덮개를 긴 장대석이나 판석으로 구성한 형태
- 홍예식: 개구부의 위쪽 덮개를 아치형태로 형성한 것으로, 크고 높은 개구부를 만들 수 있음

〈개거식〉

〈평거식〉

〈홍예식〉

③ 문루: 성문의 위에 설치하는 누각으로서, 외관상 위엄을 갖게 하고 유사시에는 장수의 지휘처로 활용
④ 옹성: 성문을 밖으로부터 보호하기 위해 성문의 외부에 설치한 이중성벽
⑤ 적대
 • 성문 가까이의 성벽을 돌출시킨 부분으로, 적의 공격에 보다 효과적으로 대응하기 위한 시설
 • 수원화성에는 장안문에 적대가 설치되어 있음
⑥ 현안
 • 적대의 윗면에 수직으로 구멍을 뚫어 외벽의 수직 홈과 연결되게 구성한 부분
 • 성벽을 기어오르는 적에 대해 이 구멍으로 장대나 창 등을 밀어 넣어 격퇴시킬 수 있음

⑦ 체성: 성곽의 부속 시설을 제외한 몸체 부분, 즉 성벽을 일컫는 말
⑧ 여장
 • 체성 위에서 적의 공격으로부터 은신하면서, 활이나 총을 쏠 수 있도록 구멍을 뚫거나 사이를 띄워서 쌓은 구조물
 • 평여장, 凸자형 여장, 반원형 여장 등 여러 형태가 있음
⑨ 총안
 • 여장에 총이나 활을 쏘기 위해 뚫어놓은 구멍을 뜻함
 • 원거리로 사격할 수 있는 원총안, 성벽 가까이를 공략하기 위해 경사도를 크게 한 근총안으로 구분됨

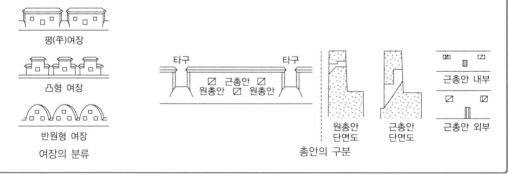

2) 성문

(1) 〈남대문〉

본래 이름은 숭례문으로 정면 5칸, 측면 2칸의 중층 우진각 지붕의 다포양식

(2) 〈동대문〉

① 본래 이름은 홍인지문이며 태조5년(1396년)에 창건되고 단종 원년(1453년)에 개수되며 다시 고종 6년(1869년)에 중건됨

② 정면 5칸, 측면 2칸의 중층 우진각지붕의 다포양식으로, 동측 전면에 옹성이 있는 것이 특징이며 이 옹성 상면에는 전후로 여장을 쌓고 각각 총안을 내어 방비용으로 활용함

〈숭례문〉

〈동대문〉

2. 사찰건축

1) 초기(14세기 말~15세기)

(1) 구조적 특징

① 다포집이 주류를 이루며 주심포 양식도 여전히 건재함

② 건물의 실용성과 구조의 견고성에 주력하여 필요 없는 장식을 피하고 간결하며 정돈된 미를 나타냄

③ 공포는 쇠서가 짧고 든든하며 강직한 인상을 전달함

(2) 건축의 예

① 〈무위사 극락전〉: 조선 초 대표적인 주심포 양식으로 정, 측면 모두 3칸이고 내부에 아미타삼존불, 백의관음보살, 석가설법도, 아미타내영도 등의 벽화가 있음

② 〈개심사 대웅전〉: 연대가 확실한 조선 초의 다포집 건물로, 정면 3칸, 측면 3칸의 단층 맞배지붕이며, 다포임에도 팔작지붕이 아닌 것이 특징

2) 중기(16~17세기)

(1) 구조적 특징

초기의 뒤를 이어 건물이 점차 장식성을 띠고, 공포가 실용성과 견실성을 상실하기 시작

(2) 건축의 예

① 〈전등사 대웅전〉: 정, 측면 3칸의 팔작 다포집이며 첨차 끝에 조각이 있어 쇠서가 길어지고 추녀 밑 네 모서리의 쇠서에는 원숭이 상을 하나씩 올려 간결미가 사라짐

② 〈법주사 팔상전〉: 우리나라 현존 가장 오래된 목조 5층 탑으로, 공포는 주심포 양식. 1, 2층이 사방 5칸, 3, 4층이 각 3칸, 5층이 단칸으로 균형 잡힌 체감율을 보임

③ 〈금산사 미륵전〉: 현존 유일의 3층 목조건축으로 유명하며 1, 2층은 각각 정면 5칸, 측면 4칸이고 3층은 정면 3칸, 측면 2칸으로 구성. 팔작의 다포집 건물 `2018`

④ 〈강릉 오죽헌〉: 율곡 이이의 생가이자 조선 중기 양반집의 표본으로, 주심포계 팔작집. 정면 3칸, 측면 2칸의 규모로 대청과 안방으로만 이루어짐. 주택 건물에서는 드문 이익공을 취하여 주심포에서 익공계로 넘어가는 과정을 보여줌

3) 후기(18~20세기)

(1) 구조적 특징

초, 중기 전봉이 점점 소멸되고 공포부의 약화, 장식화로 인해 전반적인 품격이 저하됨. 번잡함, 공포가 단순한 익공 양식의 유행

(2) 건축의 예

① 〈화엄사 각황전〉: 신라 시대의 대석단 동쪽 면에 세운 중층의 대불전. 정면 7칸, 측면 5칸의 규모로, 근정전보다는 작으나 현존하는 우리나라 사찰의 전각 중에서는 가장 큼

② 〈쌍봉사 대웅전〉: 팔상전과 함께 목탑의 귀중한 예로, 세 개 층 모두 각 면 1칸, 1, 2층의 지붕은 우진각 지붕, 3층은 팔작지붕인 다포계 양식

〈무위사 극락전〉

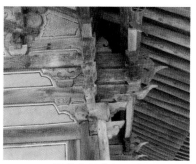

〈무위사 극락전 공포〉

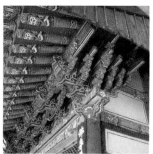

〈개심사 대웅전 공포〉

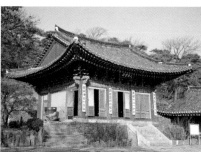

〈전등사 대웅전〉

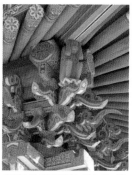

〈전등사 대웅전의 원숭이 상〉

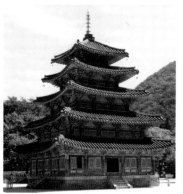

〈법주사 팔상전〉

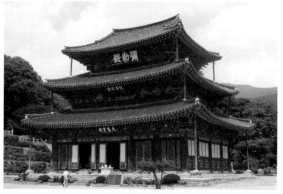

〈금산사 미륵전〉

〈오죽헌 이익공 양식〉

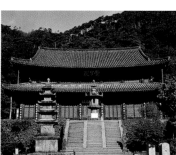

〈화엄사 각황전〉

〈쌍봉사 대웅전〉

3. 탑

1) 특징

① 초기 고려의 전통을 이어받아 석탑이 건립되었으나 불교 탄압 이후 건립이 중지됨

② 남원 만복사탑, 서울 원각사탑, 양양 낙산사탑, 여주 신륵사탑 등이 현존하며, 원각사지를 제외한 나머지는 전대의 전통을 거의 상실하며 소형화, 둔화되어 석조물로서의 기념비성이 없어짐

2) 주요 탑

① 〈**원각사지 10층탑**〉: '亞'자형의 삼단 기단 위에 '亞'자형 3층 탑신, 방형 7층 탑신을 얹은 대리석탑으로서, 조각으로 목조건축의 세부를 충실하게 재현해내고 전면에 불상군을 조각한 것 등에서 고려 말 〈경천사지 십층 석탑〉을 모방한 탑임을 알 수 있음

② 〈**여주 신륵사 다층석탑**〉: 2층 기단 위의 8층 대리석탑이며 기단부 면석에는 용문을, 상하 갑석에는 연화문을 새겼고 갑석이나 조각의 모습이 원각사지 탑과 상통하는 점이 많음

〈원각사지 십층석탑〉

〈원각사지 십층석탑 탑신 세부〉

〈신륵사 다층석탑〉

 요점정리 및 주요 용어

1. 요점정리

1) 〈몽유도원도〉는 왼편 하단부에서 오른편 상단부로 대각선을 이루며 이어지는 특이한 이야기 전개법, 왼편으로부터 현실 세계의 야산, 도원의 바깥쪽 입구, 도원의 안쪽 입구, 도원으로 구분되는 따로 떨어진 경군들의 절묘한 조화, 고원과 평원의 강한 대조, 도원의 넓은 공간 등에서 안견의 독창성이 드러남

2) 〈몽유도원도〉는 고원, 평원, 심원의 삼원법과 산의 밑둥에 표현한 조광효과, 바위에 붓질을 잇대어 써서 필선이 드러나지 않도록 한 연선필묵법, 해조묘, 운두준 등 곽희의 산수 양식을 반영함

3) 16세기 안견파 산수화의 특징

구분	15세기	16세기
구도	편파 2단 구도(근경, 원경)	편파 3단 구도(근경, 중경, 원경)
공간	안개 효과를 통한 넓은 공간 표현	3단 구도를 통해 더 확장된 공간 표현
준법	연선필묵법	단선점준
대표작	〈사시팔경도〉, 안견	〈산수도〉, 양팽손

15세기 안견과 16세기 안견파 화풍의 비교

4) 〈송하보월도〉는 한쪽으로 치우친 근경 중심의 일각구도, 굴절된 소나무, 인물에 주어진 작지 않은 비중, 생략적인 원경의 표현 등에서 마하파의 영향을 읽을 수 있음

5) 강희안은 변각구도의 사용과 거친 부벽준의 활용, 근경의 인물 부각, 강한 흑백대비 등 북송 원체화 계열의 초기 화단에 절파 양식을 도입하여 문기 넘치는 양식으로 승화시킴

6) 이장손, 최숙창, 서문보는 북종화풍을 위조로 한 조선 초기에 남종화 계열의 미법산수화를 선보임으로써, 남종화가 조선 초기에 이미 수용되었음을 보여줌

7) 〈한림제설도〉는 왼편 종반부에 치우친 편파구도, 수면을 따라 펼쳐지는 확 트인 공간 등에서 안견의 영향을 엿볼 수 있음

8) 김시의 〈목우도〉에서 해학적인 눈매, 초승달 같은 뿔, 농묵으로 표현된 뿔과 발굽, 점선으로 처리된 둥근 등, X자 형의 주둥이 등은 전형적인 우도 양식으로 자리잡아 김식, 이경윤 등에게 직접적인 영향을 미침

9) 이정근의 〈설경산수도〉는 'X자형'의 화면 구성, 식빵 덩어리를 연상시키는 특이한 주산의 형태, 뒤로 물러서면서 깊어지는 오행감(奧行感)과 굵기의 변화가 심한 구륵법, 녹두색 위주의 설채법, 변형된 수지법 등의 변형된 양식을 선보임

10) 어몽룡의 독특한 매화 형식은 중국에서도 찾아볼 수 없는 독자적인 양식으로, 이후 조선 매화도의 전형적인 양식으로 자리잡음

11) 윤두서의 〈나물캐기〉는 수묵으로만 표현한 관념적인 산수 배경, 지식인의 눈으로 바라본 정적인 상황 묘사 등에서 조선 후기의 현장감 넘치는 풍속화와는 차이를 보이는 과도기성이 나타남

제4부 한국미술사 해커스임용 최란 전공미술 동양미술사

12) 〈금강전도〉는 음양의 조화를 담고 있는 '주역'을 반영하여 원형 구도, 암산과 토산의 대조, 수직과 수평, 흑백의 대비 등을 두드러지게 표현함

13) 〈인왕제색도〉는 연운(煙雲)을 표현한 선염법, 바위산의 중후함을 표현한 적묵법, 바위 표면의 거친 느낌을 표현한 쇄찰준 등의 기법이 돋보임

14) 게딱지 갑(甲)은 일등을 나타내는 갑(甲)으로 읽혀, 두 마리의 게를 그린 그림은 과거의 소과와 대과에서 모두 일등으로 합격하라는 의미이며, 집게로 갈대를 잡고 있는 '전로(傳蘆)'는 '전려(傳臚)'와 한자 독음이 같아 '장원급제한 사람이 임금이 내리는 음식을 받는다'는 의미로 읽힘

15) 〈방심주산수도〉에서 원경의 주산과 근경의 언덕은 피마준과 호초점으로 묘사한 반면, 다리 건너 중경의 절벽은 부벽준과 악착준으로 처리하여 남종화와 북종화의 절충적 양상을 보여줌

16) 강희언의 〈인왕산도〉는 인왕산을 정선에 이어 색다르게 그린 그림으로, 산의 모습을 옆으로 비껴보아 산줄기들이 평행사선을 이루도록 묘사한 대담한 포치와 부감 위주의 시점, 바위의 묘사에 나타나 있는 음영법 등을 통해 강희언이 정선의 진경산수를 계승함과 동시에 서양화법을 가미했음을 알 수 있음

17) 조영석은 윤두서로부터 시작된 조선의 풍속화를 충실히 계승하여 김홍도나 신윤복의 전성기 풍속화로 연결하는 교량 역할을 한 화가로, 초기에 중국의 풍속화를 본 뜬 풍속화를 제작하여 중국화풍의 흔적이 엿보이는 작품들이 있으나, 점차 조선 서민의 모습을 있는 그대로 표현하는 새로운 화풍을 창안함으로써 한국적 풍속화의 진흥에 힘씀

18) 김홍도의 〈삼세여래체탱〉은 화승에 의해 제작되던 종래의 불화와 달리 불보살의 묘사에 음영을 가하여 뚜렷한 입체감을 살려 표현한 것으로, 조선시대 후불탱화 중 이례적인 작품으로 분류됨

19) 김정희는 중국 학자 및 서화가와 교류하며 화단에 모화(慕華)사상을 부추겼으며, 화단이 다양화를 잃고 남종풍 일색으로 일원화되면서 민족적 화풍의 퇴조하는 결과를 낳게 됨

20) 김수철의 〈무릉춘색도〉는 길쭉한 화면에 적합하도록 언덕, 나무, 산 등을 종적으로 포치한 구성, 오른쪽으로 치우친 편파구도, 요점만을 간결하게 표현한 묘사력, 담청을 기조로 한 감각적 설채, 산과 언덕에 가한 호초점 등을 통해 김수철만의 이색 화풍을 엿볼 수 있음

21) 분청사기 인화문기법은 무늬를 조각하는 것이 아니라 표면에 무늬가 있는 도제 또는 목제의 틀이나 도장으로 무늬를 찍어 음각의 무늬를 만들고 거기에 백토를 분장한 후 닦아내어 찍힌 무늬가 희게 나오는 기법

22) 수원화성은 서중기 사용, 외축내탁, 전석교축, 내부십자로 등 과학과 기술이 집약된 조선 최고의 건축물로 꼽힘

2. 주요 용어

- 단선점준
- 훈염법
- 지두화
- 태서법
- 이색화풍
- 귀얄분청
- 적대

- 고극공계 미법산수
- 공필법
- 이갑전려도
- 여항문인화가
- 박지문 분청
- 덤벙분청
- 현안

- 소상팔경
- 묵찰법
- 사인풍속화
- 모화사상
- 조화문 분청
- 개거식 개구부
- 여장

제 **6** 장 　근·현대(1910~1990)

01　서양화

1. 1910년대

1) 특징: 일본 유학파를 중심으로 한 서양화의 도입과 정착

　① 일본에서 유학한 후 1915년에 귀국한 고희동을 우리나라 최초의 서양화가로 봄

　② 이후 김관호(19016년), 김찬영(1917년), 나혜석(1918년) 등이 각각 일본 유학을 마치고 귀국하여 서양화 정착의 기틀을 형성함

2) 주요 작가

　(1) 고희동(1886~1965)

　　① 유학 전에는 안중식과 조석진에게 동양화를 배웠으나, 임모 위주의 교육에 흥미를 느끼지 못하고 1910년에 도쿄미술학교에 입학함으로써 우리나라 최초의 서양화가가 됨

　　② 귀국한 후 1918년에 서화협회를 결성하여 미술인들의 결속을 다지는 데 앞장섬

　　③ 1927년부터 동양화로 완전히 전향하였으며, 미술계의 원로 대표로서 정치적 활동에 더 많은 공을 쏟음

　(2) 김관호(1890~1959)

　　① 1916년에 도쿄미술학교를 수석으로 졸업할 당시 졸업작품으로 그린 〈해질녘〉이 일본 문부성미술전에서 특선을 수상함

　　② 〈해질녘〉, 1916: 인상파적 감각으로 완성한 우리나라 최초의 누드화로서, 일본식의 절충적인 인상파 화풍이 두드러짐

고희동, 〈자화상〉,
캔버스에 유채, 1915

고희동, 〈양류관음도〉, 지본담채, 1929

김관호, 〈해질녘〉,
캔버스에 유채, 1916

2. 1920~30년대

1) 특징: 절충적 인상주의의 극복과 인상주의의 토착화

① 미국·유럽파의 귀국(이종우, 이종찬, 백남순 등)으로, 일본을 통해 유입된 절충적 인상주의를 극복하기 위한 시도들이 나타남

② 여러 화가들에 의해 본질적인 인상파 양식에 대한 탐구가 이루어지며, 오지호, 김주경 등은 한국적 자연주의와 인상파 이념의 결합을 시도함

2) 주요 작가

(1) 이종우(1899~1981)

① 1925년 한국인 화가로서는 최초로 파리로 건너가 고전주의적 사실화를 습득함

② 절충적 인상파 중심의 화단에 해부학적 정확성을 바탕으로 한 새로운 화법을 선보임으로써 신선한 충격을 안김

이종우, 〈자화상〉,
캔버스에 유채, 1923

이종우, 〈독서하는 친구〉,
캔버스에 유채, 1926

이종우, 〈루앙풍경〉,
캔버스에 유채, 1926

(2) 나혜석(1896~1948)

① 도쿄 여자미술전문학교를 졸업하고 돌아와 우리나라 최초의 여류 서양화가로 활동함

② 그림과 문학을 통해 조선 여성 전체의 진보를 위한 목소리를 내는데 앞장섰던 신여성으로 평가받음

나혜석, 〈파리풍경〉, 캔버스에 유채, 1927

나혜석, 〈자화상〉,
캔버스에 유채, 1928

(3) 이인성(1912~1950)

① 천재적인 재능을 인정받아 1937년 '선전' 서양화부의 추천작가로 선정되면서 스타 작가로 급부상함

② 후기 인상주의 화풍을 바탕으로 하여 향토적 소재를 강렬한 색채로 표현함

이인성, 〈가을 어느날〉, 캔버스에 유채, 1934

이인성, 〈해당화〉 부분,
캔버스에 유채, 1944

(4) 오지호(1905~1982)

① 빨강, 노랑, 초록 등 채도 높은 색의 사용을 통해 우리나라 고유의 맑고 경쾌한 대기의 색채를 표현하고자 함

② 프랑스 인상주의가 중점에 둔 빛과 색채의 객관적인 표현에 머물지 않고 한국적 소재와 자연의 생명감을 포착하는 데 치중함으로써 인상주의의 토착화에 기여함

오지호, 〈사과밭〉, 캔버스에 유채, 1937　오지호, 〈도원풍경〉, 캔버스에 유채, 1937　오지호, 〈남향집〉,
캔버스에 유채, 1939

(5) 김주경(1902~1981)

① 오지호와 같이 도쿄미술학교를 졸업하고 귀국하여, 청명한 한국적 자연의 색채를 강조한 인상파 양식 추구

② 우리나라의 기후가 일광의 영향을 많이 받기 때문에 '밝고 활기찬 색채표현은 필수'라고 주장함

③ 1938년 오지호와 함께 우리나라 최초의 화집인 『이인화집』발간(원색 화보와 두 사람의 예술론이 수록됨)

김주경, 〈오지호〉, 캔버스에 유채, 1937

김주경, 〈가을볕〉, 캔버스에 유채, 1937

더 알아보기 　조선 '향토색(Local color)' 논쟁

1920년대 후반부터 30년대에 걸쳐, 우리나라 화단에서 '조선 고유의 색(감각, 정서)이 무엇인가'에 대해 다양한 접근과 해석을 내놓았던 과정을 일컫는 말이다. 그러나 이 논쟁은 하나의 결론을 내리지 못했는데, '향토색'이란 개념이 그것을 주장했던 평론가, 화가, 조선총독부 등의 추구이념에 따라 서로 다른 목적으로 이용되었기 때문이다.

즉, 향토색론은 ①서양미술의 새로움에 취해있던 우리 화단의 독자적인 정체성이나 향토적 정조를 찾자는 민족의식에서 비롯된 것, ②일제의 식민지정책의 일환으로, 일본 본국과 대비되는 지방, 외지, 식민지의 전근대적인 생활상을 부각시키려는 의도에서 비롯된 것으로 크게 나뉜다.

①의 측면: 김용준, 심영섭 등은 '향토적 정서를 노래하고 그 율조를 찾는 것'이라 하며, 조선적 회화가 바로 향토색이라고 주장함
　　　　　 윤희순은 '조선의 총명한 공기와 자연에 주목해야 하며, 맑고 희망찬 약동을 그려야 한다'고 하면서 환경론적 입장을 취함
②의 측면: 조선총독부는 '선전' 출품작들을 대상으로 조선 향토색이 드러나는 작품을 그릴 것을 집요하게 요구함
　　　　　 '선전'의 일본인 심사위원들도 향토색이라는 용어 외에 조선색, 지방색, 반도적이라는 용어를 사용하며 향토색 표현을 지속적으로 권장함

3. 1930년대 후반~40년대

(1) 특징

① 인상주의의 지속과 초기 모더니즘의 수용
- 이인성, 오지호, 김주경 등에 의해 향토적 소재를 다룬 인상주의 화풍 지속됨
- 일본을 통해 야수주의, 표현주의, 구성주의 등 모더니즘의 다양한 표현 양식을 수용하며, 인상주의 경향을 벗어남
- '선전'의 획일주의에 대한 비판의식이 고조되며, 구본웅, 문학수, 이중섭, 이대원 등이 활약함

② 초기 추상미술의 수용
- 김환기, 유영국, 이규상을 중심으로 1947년에 '신사실파'를 결성하여 우리나라 최초로 추상양식을 추구함
- 당시 큰 영향을 미치지 못하고 국내 화단은 여전히 구상 일변도였으나, 화단 최초로 추상양식에 대한 인식을 시작했다는 점에서 의의가 있음

③ 근대적 학문으로서의 한국미술사와 미학 정립
- 미학, 미술사를 전공했던 유일한 한국인이었던 고유섭에 의해 고려청자, 조선 미술사, 조선의 탑파 등에 대한 체계적인 연구가 시도됨
- 고유섭이 조선일보에 1940년 7월에 발표한 〈조선 미술 문화의 몇 낱 성격〉을 통해 한국 미의식의 특징을 처음으로 규명함
 → 무기교의 기교, 무계획의 계획, 무관심성, 구수한 큰 맛(온아함), 고수한 작은 맛(단아함)

(2) 주요 작가

① 구본웅(1906~1953)
- 대상을 거친 붓 터치와 왜곡된 형상으로 나타냄으로써 아카데미즘을 거부하고 내적 욕구에 따라 자유롭게 표현하는 야수파나 표현주의 성향의 그림 추구
- 식민지배 하의 울분과 저항의식을 표출하는 수단으로 그림을 활용함

② 이중섭(1916~1956) `2006`
- 소, 소년, 달, 물고기 등 설화적인 모티브와 환상적인 화면 구성을 추구
- 소: 일제 치하 민족의 울분, 작가의 내면적 갈등(거친 붓자국, 형태 변형, 강한 동세)
- 아이들: 가족에 대한 그리움, 미래에 대한 희망(밝은 색채, 상상적 화면)

구본웅, 〈여인〉,
캔버스에 유채,
1930년대

이중섭, 〈흰소〉, 종이에 유채,
1950년대 초

이중섭, 〈무제〉, 은지에 연필,
유채 1950년대 초

③ 김환기(1913~1974)
 - 서울시대(1937년~1956년)
 - 일본 유학 후 1948년에 유영국, 이규상 등과 함께 우리나라 최초의 추상미술계열 단체인 '신사실파'를 결성하며 본격적인 미술 활동 시작
 - 해방과 한국전쟁의 혼란기를 거치면서 매화, 달항아리 등 우리나라 고유의 모티브를 활용하여 절충적인 추상 양식을 연구함
 - 뉴욕시대(1963~1974년)
 - 절충적 추상에서 탈피하여 순수 추상을 연구하며 '점화'를 탄생시킴

김환기, 〈론도〉, 캔버스에 유채, 1938년

김환기, 〈항아리와 매화〉, 캔버스에 유채, 1954년

김환기, 〈작품〉, 캔버스에 유채, 1962년

김환기, 〈어디서 무엇이 되어 다시 만나랴〉, 캔버스에 유채, 1970년

④ 유영국(1916~2002)
 - 초기(1930년대 후반)
 나무판 부조 등을 통한 매체의 실험과 순수 추상에 대한 연구
 - 후기(1940~1970년대)
 산, 바다, 들판 등 자연 소재를 선, 면, 색채로 이루어진 추상화면으로 재해석함으로써, 엄격한 기하학적 구성과 강렬한 색채가 어우러진 경쾌한 추상 추구

유영국, 〈릴리프 오브제〉, 나무, 1937년

유영국, 〈무제〉, 캔버스에 유채, 1953년

유영국, 〈산〉, 캔버스에 유채, 1957년

유영국, 〈산사〉, 캔버스에 유채, 1974년

4. 1950년대~70년대

(1) 특징

① 1950년 '50년미술협회' 설립
- 서로 다른 이데올로기로 분열된 국내 미술인들을 국전의 아카데미즘에 저항한다는 공통의 목표 속에 규합하기 위해, 중견 미술가들이 주축이 되어 결성한 단체
- '민족 미술의 정통성을 회복하고 미술의 현대화를 추구하여 새로운 우리 미술을 재건, 창조한다.'는 것을 목표로 하여 창립전을 계획하였으나 전쟁으로 무산됨

② 앵포르멜의 팽창 `2024`
- 57년에 결성된 '현대미술가협회'의 활동을 중심으로 전후에 전쟁의 공포와 불안한 심리를 표출하는 앵포르멜 양식이 크게 유행하여, 60년대 후반에 이르러서는 포화상태에 다다름
- 강렬한 원색의 대조, 거친 마티에르, 강한 왜곡과 변형, 다양한 오브제의 사용 등 실험적인 방법의 모색
- 이전의 추상 양식과 다르게, 이론적 개념을 바탕으로 한 최초의 집단적 움직임이라는 점과 시대적 공감대를 형성하며 마련된 필연적 형식이라는 점에서 의의를 지님

③ 1975년 모노크롬(단색화) 등장
- '한국 5인의 작가–다섯 개의 흰색전'(1975): 일명 '백색전'으로 불리며 권영우, 박서보, 서승원, 허황, 이동엽이 참여하여 흰색을 기조로 한 단색화 전시
- 이후 다른 색을 사용한 단색회화 작가군, 화면에 일정한 이미지를 가진 단색회화 작가군 등으로 모노크롬 운동이 확대됨
- 서양의 모노크롬과 대비되는 금욕주의적이고 비물질적인 정신 공간을 추구하며 한국 미술의 정체성에 대한 논의를 이끌어내는 계기가 됨

(2) 주요 작가

① 박수근(1914~1965)
- 화강암 재질을 연상시키는 두터운 마티에르 효과와 함께 아이들, 고목, 여인 등 전후의 고단하고 궁핍한 생활상을 상징하는 모티브를 활용
- 화면 공간감의 무시, 단순명료한 형태, 배경 생략 등을 통해 극도로 단조로운 화면을 구성

박수근, 〈절구질하는 여인〉, 캔버스에 유채, 1954년

박수근, 〈빨래터〉, 캔버스에 유채, 1959년

박수근, 〈고목나무와 아이들〉, 보드에 유채, 1964년

② 이쾌대(1913~1965)

- 서구 미술의 주체적 수용과 한국적 재창조로 리얼리즘 미술의 한국적 정착에 일조
- 한국전쟁 당시 노모와 만삭인 아내 때문에 피난을 가지 못해, 할 수 없이 북한 정권의 선전 미술활동에 가담하였다가 서울 수복 후 국군에 체포됨. 1953년 포로교환 때 북한을 택하여 월북함

이쾌대, 〈두루마기 입은 자화상〉, 캔버스에 유채, 1948년

이쾌대, 〈해방고지〉, 캔버스에 유채, 1948년

③ 김봉태(1937~), 윤명로(1936~), 정영렬(1934~1988) 등

'60년미술가협회' 소속으로 한국 앵포르멜을 이끌었던 작가들

김봉태, 〈무제〉, 캔버스에 유채, 1964년

윤명로, 〈원죄B〉, 캔버스에 유채, 1961년

정영렬, 〈작품63-15〉, 캔버스에 유채, 1963년

④ 박서보(1931~2023)

- 60년대까지 '원형질' 시리즈를 통해 앵포르멜 경향의 추상을 전개하다가 70년대부터 일정한 리듬의 선조를 단색 화면 위에 반복하는 '묘법 시리즈'를 통해 우리나라 모노크롬 운동을 이끎
- 1980년대부터는 한지의 물질적 특성과 질감을 살리는 데 관심을 가지고 수성물감에 젖은 한지를 연필심으로 긋는 행위의 반복을 통해 작가의 제작 행위 자체를 작품에 끌어들이려는 시도를 전개함

| 박서보, 〈원형질64-1〉, 캔버스에 유채, 1964년 | 박서보, 〈유전질〉, 캔버스에 유채, 1968년 | 박서보, 〈묘법18-77〉, 캔버스에 유채, 연필 1977년 | 박서보, 〈묘법107-83〉, 한지에 수채. 연필 1983년 |

⑤ 이우환(1936~)

- 일본에서의 평론 활동을 통해 동양 최초의 현대미술 운동인 일본 '모노하(物派)' 운동(1970년대 초)을 창시함
 ※ 모노하 운동: 작가가 물질(모노)에 최소한의 작업만을 가해 어떤 장소에 제시하면, 작품은 작가와 세계가 만날 수 있도록 매개역할을 할 수 있다는 이우환의 이론을 바탕으로 광범위한 작품활동을 전개한 일본의 현대미술 운동. 작가(주체)와 작품(대상)을 이항으로 분리한 서양 근대미술 사상을 비판하며 등장
- 동양화 안료인 석채와 오일을 혼합하여 사용하거나 작품에 여백을 남기는 등 동양성이 드러나는 작품 제작
- 붓에 찍은 물감이 없어질 때까지 점을 찍거나 선을 그었고, 작가의 행위를 통해 점과 선으로 구성된 캔버스를 세계가 만나는 장이자 구조로 설정함
- '존재한다는 것은 점이며 산다는 것은 선이므로, 나도 역시 점이며 선이다.'

| 이우환, 〈관계항〉, 돌, 유리, 1968년 | 이우환, 〈선으로부터〉, 캔버스에 유채, 1976년 | 이우환, 〈점으로부터〉, 캔버스에 유채, 1978년 |

⑥ 권영우(1926~2013)

여러 겹으로 바른 화선지를 다시 손으로 긁어내는 작업이나 먹색의 색지 위에 바른 화선지를 뚫어내어 흑백의 대비를 유도하는 등 주로 무심한 동작의 반복을 통해 화선지의 물성을 극대화함과 동시에 정신의 해방과 자연 상태로의 회귀라는 동양적 접근법을 모색함

⑦ 김기린(1936~2021)

모든 색의 귀착점이 되는 무채색 안료를 반복적으로 덧칠하는 방법을 통해 회화를 오브제화하는 실험을 전개하다가 80년대부터 사각형의 구획과 그 안의 타원형 점을 기본 단위로 하는 작업으로 발전함

권영우, 〈S77-23〉,
한지, 1977년

권영우, 〈무제〉,
한지에 과슈, 1984년

김기린, 〈보이는 것과 보이지
않는 것〉, 캔버스에 유채, 1970년

김기린, 〈안과 밖〉,
캔버스에 유채, 1986년

⑧ 김창열(1929~2021)

70년대 초반부터 물방울을 극도의 사실주의 기법으로 그려내다가 80년대에는 기존 물방울에 한글이나 한자와 같은 동양적인 모티브를 접목함

김창열, 〈물방울〉, 마포에
모래, 유채, 1976년

김창열, 〈물방울SH87003〉,
캔버스에 유채, 1987년

김창열,
〈회귀SH93013-93〉,
마포에 유채, 1993년

5. 1980년대~90년대

(1) 특징

① 모노크롬으로 대표되는 미니멀리즘의 극복

 - 미니멀리즘에 대한 반동으로, 사진으로 찍은 이미지를 정밀 묘사로 옮겨낸 극사실 회화 등장
 - 신진 작가들을 중심으로 집단적인 움직임을 보이며, 전후 방치되어있던 사실주의 양식의 부활을 공론화시킴

이석주, 〈벽〉, 캔버스에 유채, 1980년 | 고영훈, 〈stone book〉, 종이에 아크릴, 1980년 | 김강용, 〈현실+장〉, 캔버스에 유채, 1980년

② 민중 미술 출현

 - 1980년대 독재 체제의 정치상황에 대한 저항과 유미주의적이고 엘리트적, 권위주의적인 미술계에 대한 반동으로 등장함
 - '현실 인식을 바탕으로 미술의 소통 기능을 회복하자'는 이념과 함께 1980년에 창립된 '현실과 발언'을 필두로, '임술년'(82년), '두렁'(83년), '삶의 미술전'(84년), '서울미술공동체'(85년) 등의 후속그룹들이 잇따라 창립되며 대대적인 유행의 동력을 확보함
 - 만화나 광고 이미지와 같은 대중적인 이미지들을 적극적으로 활용하고, 판화나 콜라주 등의 기법을 도입함으로써 대중 친화적인 제작 방법을 모색함
 - 미술의 정치적 수단화, 계급적 투쟁의 무기로서 인식하려는 경향으로 인해 순수 예술적, 창조적 형식으로의 발전을 저해했다는 한계점을 드러냄
 - 임옥상, 이종구, 민정기, 오윤, 신학철, 박불똥 등

민정기, 〈세수〉, 캔버스에 유채, 1980년 | 민정기, 〈동상〉, 캔버스에 유채, 1980년 | 오윤, 〈소리꾼〉, 목판화, 1985년

이종구, 〈오지리 김씨2〉, 쌀부대에 유채,
1986년

임옥상, 〈6.25전쟁 이후 김씨 일가〉,
한지부조, 1989년

박불똥〈경찰의 보호(감시)아래 서울강서구
목동주민들 이른 아침 일터로 향하다〉,
사진콜라주, 1985년

박불똥, 〈세기말 서울 야경〉,
사진콜라주, 1985년

신학철,
〈한국근대사—종합〉,
캔버스에 유채, 1983년

③ 포스트모더니즘 양식의 발전

- 1985년 이후 퍼포먼스, 설치미술, 개념미술, 영상미술 등 탈 장르 현상의 본격화
- 후기 산업사회의 물질주의, 정신 퇴폐, 도덕성 타락 등을 비판하며 90년대까지 이어짐
- 전수천, 김수자, 이불, 니키 리 등

전수천, 〈Mother Land2〉, 테라코타, 유리,
산업폐기물, 모니터, 1996년

김수자, 〈떠도는 도시들〉, 퍼포먼스, 1997년

이불, 〈몬스터시리즈〉, 천, 혼합재료, 1998년

니키 리, 〈노인 프로젝트〉, 퍼포먼스, 1999년

1. 1910년대

(1) 특징

조선 말기 김정희를 중심으로 일어난 문인 취향의 예술 풍조가 변색되며, 중국 화보의 맹목적 모방 현상이 지속됨

(2) 주요 작가

① 안중식(1861~1919) `2025`

- 장승업의 제자로, 청대의 화원들이 지향했던 기법 존중주의에 문인화적 정취를 절충한 이상주의적 산수화 작업에 중점을 둠
- 1911년에 설립된 서화미술원에서 이상범, 노수현, 변관식 등을 가르치며 후진 양성에 매진함
- 1918년에 고희동, 조석진 등 13명의 화가, 서예가들과 함께 서화협회 창립

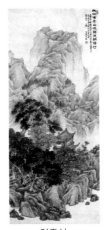 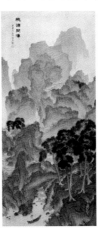

| 안중식, 〈진주촉석루〉, 견본채색, 1913년 | 안중식, 〈도원문진〉, 견본채색, 1913년 | 안중식, 〈백악춘효〉, 견본채색, 1915년 |

② 조석진(1853~1920) `2025`

- 장승업에게 직접적인 영향을 받은 조선 최후의 화원으로서, 모든 화목에 능하였으나 서양화 기법을 가미한 어해도, 남종화와 북종화를 절충한 산수화에서 특히 두드러짐
- 안중식과 함께 고종의 어진 제작에 발탁되었고, 서화미술원에서 후진 양성에 힘씀

 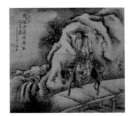

| 조석진, 〈어락도〉, 견본채색, 년도미상 | 조석진, 〈파교기려〉, 견본담채, 1919 |

2. 1920~1940년대

(1) 특징

① 전통 관념산수의 명맥 유지

　허백련, 정운면, 정학수 등을 중심으로 20년대 초반까지 전통적 재료, 기법과 양식화된 화면 구성을 고수하며 관념산수의 명맥을 간신히 유지함

② 개성적 사경산수

- '선전'이 3회 차에 접어든 1924년부터 이상범, 노수현, 변관식, 이용우 등을 중심으로 관념산수적 인식을 현대적으로 재해석한 개성적인 사경(실경)산수 경향의 작품 출품 현상이 나타나기 시작함
- 서화미술원에서 스승인 안중식과 조석진에게 전수받은 방법을 극복하고 새로움을 모색한 결과로, 작품에 현실 인식을 반영하여 자연을 실제적으로 관찰하고 묘사함으로써 작가들마다의 개성이 뚜렷해짐

③ 일본풍의 신감각 채색화

　김은호, 김기창, 장우성 등에 의해 일본풍의 감각적 색채를 활용하고 현실적인 모티브를 사용하는 인물, 화조화 중심의 표현 양식이 전개됨

(2) 주요 작가

① 허백련(1891~1977)

- 조선 말기의 화원인 허련에서 시작되었던 호남화단을 완성함으로써 한국적 관념산수의 마지막 흐름을 장식함
- 산수, 화조, 영모, 사군자 등 다양한 화재를 섭렵하였으나, 그 중 갈필의 수묵을 바탕으로 한 사의적 관념산수에서 뛰어난 업적을 남김

② 노수현(1899~1978)

　전통적인 기법과 현대적이고 현실적인 시각을 접목한 작품 경향을 추구하다가 50년대부터 정신미를 추구하는 관념산수로 복귀함

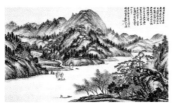

허백련, 〈호산청하〉, 지본담채,
1925년

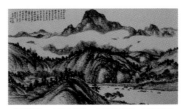

허백련, 〈산수도〉, 지본담채, 1932년

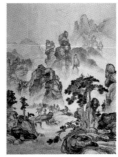

노수현, 〈성하〉, 지본담채,
1956년

③ 이상범(1897~1972) `2005` `2007` `2022`
- 명산승경(名山勝景)이 아닌 주변의 얕은 야산이나 안개 낀 대기 등 생활 속 농촌 풍경을 적막하고 목가적으로 표현
- 메마른 갈필의 단선(短線)을 지속적으로 중첩하는 독특한 필묵 효과를 통해 부드러운 윤곽과 곡선적인 화면 구성
- 두루마리 형식에서 벗어난 액자형식의 표구, 제발의 생략, 부감시 위주의 단일 시점, 명산이 아닌 생활 주변의 소박한 야산을 주제로 한 점 등에서 근대적 변화점을 발견할 수 있음
- 변관식, 노수현, 이용우와 함께 우리나라 최초의 한국화동인회인 '동연사'를 결성하여, 조석진과 안중식으로부터 전해진 전통회화를 근대적 감각으로 개혁하려는 운동을 전개함

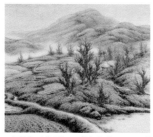
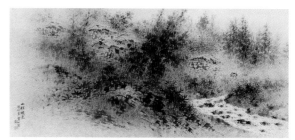

이상범, 〈초동〉, 지본담채, 1926년

이상범, 〈모추〉, 지본담채, 1965년

④ 변관식(1899~1976) `2019`
- 초기에는 서화미술원에서 배운 남종화풍의 관념산수와 일본 유학시절에 접한 신남화풍을 토대로 하다가 1937년부터 전국을 여행하면서 익힌 실경 사생을 통해 자신만의 화풍을 확립함
- 수직과 사선 구도, 삼원법의 복합적 활용 등을 통해 역동적인 화면을 구성하고, 묵점을 통해 선을 깨뜨려 변화를 주는 독자적인 '파선법(破線法)'과 갈필의 진한 먹선을 거칠게 중첩시키는 적묵법을 활용하여 경물을 중량감 넘치게 묘사함

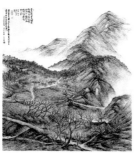
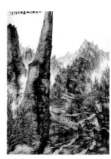

변관식, 〈조춘〉, 지본담채, 1944년

변관식, 〈외금강 삼선암〉, 지본담채, 1959년

변관식, 〈옥류청풍〉, 지본담채, 1961년

⑤ 김은호(1892~1979)

　서화미술원 출신으로서 백묘화를 중심으로 한 전통 북종화를 추구하다가, 일본 유학을 통해
안료의 미에 치중하는 일본화의 근대적 감각주의를 본받아 철저한 사생과 밝은 채색을 중심
으로 일본화의 독특한 정취를 재현함

김은호, 〈순종어진〉,
지본채색, 1923-28년

김은호, 〈간성〉,
지본채색, 년도미상

김은호, 〈화기〉, 지본채색, 1960년대

⑥ 김기창(1913~2001) `2012`

- 김은호에게 그림을 배워, 30년대에는 김은호 화풍을 충실히 따른 채색 인물화를 선보임
- 50~60년대 입체주의 영향의 작품과 추상, 70년대 청록산수 등으로 작품 경향 변화함

김기창, 〈가을〉,
지본채색, 1930년

김기창, 〈아악의 리듬〉, 지본채색,
1967년

김기창, 〈청산도〉, 지본채색, 1970년

3. 1950~1970년대

(1) 특징

① 동양화 그룹의 활동

- 백양회: 57년 김기창, 박래현, 천경자 등이 주축이 되어 설립한 단체로, 동양화의 현대화와 후진 양성을 설립 목적으로 제시함
- 묵림회: 60년 서세옥, 민경갑, 정탁영 등을 중심으로 결성한 단체로, 기존 화단의 고루함, 국전의 폐단 등을 비판하며 '한국 동양화단의 유일한 전위적 청년작가들의 집결체'를 모토로 삼음

(2) 주요작가

① 박래현(1920~1976)

- 50년대: 입체파적 면 분할과 동양적 설채를 활용하여 일상적 풍경을 재구성함
- 60년대: 순수 추상을 추구하고 판화, 오브제 작업 등의 새로운 매체와 기법을 연구하는 등 전통적 동양화의 형식을 벗어난 실험을 전개함

박래현, 〈노점〉, 지본채색,
1956년

박래현, 〈시간의 회상〉,
에칭, 1970년

② 이응노(1904~1989) 2012

- 60~70년대: 프랑스 파리에 정착한 시기로, 생활고로 인해 물감 대신 버려진 잡지를 캔버스에 뜯어 붙이는 과정에서 종이 꼴라주라는 새로운 작업을 발견하고 서예의 필법을 접목한 종이 꼴라주 양식을 확립함. 이후 문자를 해체하여 추상적으로 재구성하는 문자추상 작업을 전개함
- 80년대: 광주 민주화운동을 계기로 문자추상에서 인간 군상의 에너지를 소재로 한 구상적 회화 양식으로 전환하여, 절제된 형태의 작고 단순한 인간 형상을 화면 가득 채운 수묵화 양식을 통해 서예적 필치와 현대적 감각을 절충함

이응노, 〈생맥〉,
지본담채,
1950년

이응노, 〈구성〉, 한지 꼴라주,
1962년

이응노, 〈구성〉,
목판화, 1978년

이응노, 〈군상〉 부분, 지본수묵,
1987년

③ 박생광(1904~1985)

- 50~70년대 초: 추상화, 일본의 장식적이고 감각적인 구상화 등을 추구
- 77년 이후: 한국적 소재의 탐색 시기로, 샤머니즘, 불교설화, 민화, 역사 소재 등을 주제로 삼아 전통적 색채로 표현하며 한국적 회화를 현대적 조형성으로 재창조했다는 평가를 받음

박생광, 〈홍죽〉,
지본채색, 1970년

박생광, 〈무녀〉, 지본채색, 1984년

박생광, 〈전봉준〉, 지본채색, 1985년

4. 1980년대

(1) 특징

① 수묵화 운동의 등장

- 80년대 초반 송수남, 홍석창, 김호석 등을 중심으로, 수묵을 통해 퇴색된 고유 정신세계로의 환원을 꾀하며 수묵화 운동이 전개됨
- 60년대의 묵림회는 동양화 관념을 탈피하고 동양화 양식의 한계를 실험함으로써 동양화 매체의 확대와 의식의 변혁을 추구한 반면, 수묵화 운동은 묵림회 이후 퇴색해 왔던 동양화의 본래적인 정신을 수묵이라는 순수한 매체를 통해 다시 회복하는 것을 추구함

김호득, 〈꽃과 나비〉 부분, 지본담채,
1984년

송수남, 〈나무〉, 지본수묵, 1985년

김호석, 〈매천 황현〉, 지본수묵,
1986년

1. 1920~1940년대

(1) 특징 `2016`

① 일본을 통한 근대조각의 유입
- 1919년 도쿄미술학교 조각과에 입학하여 유학을 마치고 1925년에 귀국한 김복진에 의해 서구적인 방법의 조각이 최초로 도입된 이후 30년부터 김경승, 윤승욱, 윤효중 등이 등장하며 조각계의 저변이 확대됨
- 고전주의를 바탕으로 한 초보적인 인체 조각이 주류를 이룸
- 조선시대의 전통적 불교 조각기법에서 탈피하여 일본으로부터 유입된 근대조각 기법을 활용

(2) 주요 작가

① 김복진(1901~1940)
- 일본 유학을 통해 최초로 근대 서양 조각기법을 도입함으로써 우리나라 근대 조각의 출발에 큰 영향을 미침
- 사실주의 기법을 바탕으로 고전 조각의 품격과 한국 전통 미의식의 결합을 시도함으로써 그리스 조각에서 볼 수 있는 고전적 구조와 한국의 절제미 표현

② 윤효중(1917~1967)
- 한국적 여인상을 주요 소재로 하여 끌 자국의 효과를 살린 목조각을 주로 제작했으나, 일본 목조각의 기술적 감화에서 벗어나지 못함
- 1951년 유럽에서 돌아온 이후 마리니의 영향으로 강렬한 생명주의와 동양적 신비주의 추구
- 50년대 이후 청동주조를 활용해 단순하고 변형된 유기적 형을 제시하며 민족의 설화를 소재로 한 내면적 표현을 시도하나 복고적 취향을 낳았다는 비판을 받음

김복진, 〈백화〉,
청동, 1938년

김복진, 〈소년〉,
청동, 1940년

윤효중, 〈현명〉, 목조, 1942년

윤효중, 〈약진〉, 청동, 1963년

2. 1950~1970년대

(1) 특징

① 모뉴먼트(Monument) 조각의 유행

- 순수 창작의 흐름과 별개로 발달한 모뉴먼트 조각을 통해 조각계 전반이 활기를 띠게 됨. 김경승의 〈이충무공상〉(부산, 51년), 윤효중의 〈이충무공상〉(진해, 51년) 제작이 발단이 되어 모뉴먼트 조각의 붐이 형성됨
- 이후 윤효중이 서울 남산에 건립한 〈이승만 박사상〉을 거쳐 50년대 말 김세중, 김찬식, 김영중 등이 등장하며 60년대까지 질적·양적 발전을 이어감

② 철의 재발견과 용접 조각의 유행

- 현대 공업사회의 가장 친근한 재료인 금속재가 가진 재료 수급과 제작의 용이함이라는 장점을 활용하여 젊은 작가들 중심으로 '철 용접조각'이라는 새로운 장르가 탐구됨
- 전통적 재료에 기반한 '닫힌 기술'의 개념은 금속의 자유로운 조형 가능성과 선재, 면재에서 비롯되는 새로운 공간 개념을 통해 '열린 기술'의 개념으로 전환됨
- 조각계 최초로 통일된 조형이념을 표방하며 신진 작가들을 중심으로 결성된 '원형회'는 정통파를 자처하는 서울대 미대와 아방가르드를 추구하는 홍익대의 대립 양상을 극복·통합했다는 점에서 조각사적 의의를 지님

③ 새로운 산업재료들의 활용

70년대 이후부터 플라스틱, 스테인레스스틸, 유리 등 새로운 산업 재료들을 조각에 도입하며 현대 조각으로의 개념 발전이 진행됨

(2) 주요 작가

① 김종영(1915~1982) `2025`

- 50년대: 〈전설〉을 통해 한국 조각 최초로 철 용접을 사용하여 순수 조형적 공간을 추구하는 추상조각을 제시하며, 이후의 추상조각에 큰 영향을 미침(철조 이외에 목조, 석조, 청동 등 다양한 재료 탐색)
- 60년대: 나무, 금속, 대리석을 재료로 한 단순하고 명쾌한 형태의 추상작업을 통해 자연 재료를 다듬지 않고 원래의 형태를 거의 그대로 살려 조각함으로써 겉모습과 기교보다 내면의 뜻을 중시하고자 하는 사상인 '불각(不刻)의 미'를 추구함

김종영, 〈전설〉, 철용접,
1958년

김종영, 〈자각상〉, 목조,
1964년

김종영, 〈work76-6〉, 돌,
나무, 1976년

김종영, 〈작품81-1〉, 목조,
1981년

② 송영수(1930~1970)

김종영과 함께 한국 금속조각의 선구자로서, 50년대 후반 청동용접 조각을 개척하여 자신만의 조형 언어로 구현함

송영수, 〈곡예〉, 동용접,
화강암, 1966년

송영수, 〈순교자〉, 동용접,
나무, 1967년

송영수, 〈새〉, 동용접, 나무,
1969년

③ 권진규(1922~1973)

- 60년대 금속 추상 조각이 주류를 이루었던 시기에 인물상과 불상 등 전통적 모티브와 방법을 활용한 구상 조각을 추구함
- 테라코타와 건칠 기법 등 전통적인 제작 기법과 서구적인 조형의식의 결합을 통해 고도의 정신세계를 구현함
- 외형적 사실성보다는 대상의 내면 정신에 몰입함으로써 한국적 사실주의 추구

권진규, 〈지원의 얼굴〉,
테라코타, 1967년

권진규, 〈그리스도의 십자가〉, 건칠,
1970년

권진규, 〈불상〉, 목조,
1971년

1) **명동성당:** 고딕양식

2) **독립문:** 프랑스 개선문 모방

3) **덕수궁 석조전:** 영국인 하딩(J. R. Harding)이 설계한 것으로, 외부는 고전주의적(르네상스) 양식, 내부는 로코코풍이며, 외국 사신의 접견장으로 이용됨

〈명동성당〉, 1898 〈독립문〉, 1897 〈덕수궁 석조전〉, 1909

1. 요점정리

1) 1920~30년대에는 여러 화가들에 의해 본질적인 인상파 양식에 대한 탐구가 이루어지며, 오지호, 김주경 등은 한국적 자연주의와 인상파 이념의 결합을 시도함

2) 1930~40년대에는 일본을 통해 야수주의, 표현주의, 구성주의 등 모더니즘의 다양한 표현 양식을 수용하며, 인상주의 경향을 벗어남

3) 1950~70년대에는 전후에 전쟁의 공포와 불안한 심리를 표출하는 앵포르멜 양식이 크게 유행하여, 60년대 후반에 이르러서는 포화상태에 다다름

4) 한국 모노크롬은 서양의 모노크롬과 대비되는 금욕주의적이고 비물질적인 정신 공간을 추구하며 한국 미술의 정체성에 대한 논의를 이끌어내는 계기가 됨

5) 1980년대에는 1980년대 독재 체제의 정치상황과 유미주의적이고 권위적, 엘리트적인 미술계 등에 대한 반발로 민중미술이 등장함

6) 1920년대 한국화단에서는 20년대 중반부터 이상범, 노수현, 변관식, 이용우 등에 의해 전통적 기법과 인식을 현대적으로 재해석한 개성적이고 현실감 있는 실경산수의 탐구가 전개되어 전통적 산수의 전형적 구도와 근본 사상에서 벗어나, 대상의 구체적 관찰과 묘사, 개성적 표현에 치중하며 자연을 일상적 공간으로 처리함

7) 김종영은 한국 조각 최초로 철 용접을 사용하여 순수 조형적 공간을 추구하는 추상조각을 제시하며, 이후의 추상조각에 큰 영향을 미침

2. 주요 용어

• 향토색 논쟁	• 앵포르멜	• 모노크롬
• 모노하 운동	• 민중미술	• 백양회
• 묵림회		

참고문헌

- 가오밍루(2009), 중국현대미술사, 미진사
- 갈로(2010), 중국회화이론사, 돌베개
- 강민기 외(2011), 클릭, 한국미술사, 예경
- 강민기 외(2020), 한국 미술문화의 이해, 예경
- 강수미(2017), 까다로운 대상: 2000년 이후 한국 현대미술, 글항아리
- 곽동석(2000), 금동불, 예경
- 곽동석(2016), 한국의 금동불, 다른세상
- 구노 미키(2010), 중국의 불교미술, 시공아트
- 국립현대미술관 학예연구실(2019), 국립현대미술관 소장품 300, 국립현대미술관
- 국립현대미술관(2021), 한국미술 1900-2020, 국립현대미술관
- 김미경(2003), 한국의 실험미술, 시공아트
- 김영나 외(2010), 오늘의 미술가를 말하다 1, 학고재
- 김영나 외(2010), 오늘의 미술가를 말하다 2, 학고재
- 김영나 외(2010), 오늘의 미술가를 말하다 3, 학고재
- 김영나(2020), 1945년 이후 한국 현대미술, 미진사
- 김원용 외(2003), 한국미술의 역사, 시공아트
- 김재열(2000), 백자 분청사기 1, 예경
- 김재열(2000), 백자 분청사기 2, 예경
- 김정필 (2008), 공예의 변천으로 본 한국문화의 조형, 재원
- 김정희(2009), 불화, 돌베개
- 김종길 외(2017), 민중미술, 역사를 듣는다 1, 현실문화A
- 김종길 외(2017), 민중미술, 역사를 듣는다 2, 현실문화A
- 김종헌 외(2015), 서예가 보인다, 미진사
- 김현화(2021), 민중미술, 한길사
- 데브라 J, 드위트 외(2017), 게이트웨이 미술사, 이봄
- 뤼펑(2013), 20세기 중국미술사, 한길아트
- 마이클 설리번(1999), 중국미술사, 예경
- 마이클 설리번(2015), 최상의 중국 예술: 시 서 화 삼절, 한국미술연구소
- 박경식(2001), 탑파, 예경
- 박정애(2018), 보편성의 미학: 세계화와 한국미술, 사회평론아카데미
- 박차지현(2006), 청소년을 위한 한국미술사, 두리미디어
- 반이정(2018), 한국동시대미술 1998-2009, 미메시스
- 쑨언퉁(2008), 중국산수화의 이해, 미진사
- 안연희(1999), 현대미술사전, 미진사
- 안휘준(2000), 한국 회화의 이해, 시공아트
- 안휘준(2000), 한국의 미술과 문화, 시공사
- 안휘준(2000), 한국회화사연구, 시공사
- 안휘준(2009), 역사와 사상이 담긴 조선시대 인물화, 학고재
- 안휘준(2010), 청출어람의 한국미술, 사회평론아카데미
- 안휘준(2012), 한국그림의 전통, 사회평론
- 안휘준(2013), 한국 고분벽화 연구, 사회평론

- 안휘준(2015), 조선시대 산수화 특강, 사회평론아카데미
- 안휘준(2015), 한국미술사연구, 사회평론아카데미
- 안휘준(2019), 한국 회화의 4대가, 사회평론아카데미
- 오광수(2000), 박수근, 시공아트
- 오광수(2000), 이중섭, 시공아트
- 오광수(2013), 김종영, 시공아트
- 오광수(2013), 한국현대미술사, 열화당
- 오주석(2015), 오주석의 옛 그림 읽기의 즐거움 3, 솔
- 오주석(2017), 오주석의 한국의 미 특강, 푸른역사
- 오주석(2018), 오주석의 옛 그림 읽기의 즐거움 1, 솔
- 오주석(2018), 오주석의 옛 그림 읽기의 즐거움 2, 솔
- 월간미술편집부(2009), 세계미술용어사전, 월간미술
- 유덕선(2010), 점획에서 초서까지 서예백과, 홍문관
- 윤난지(2017), 한국 동시대 미술: 1990년 이후, 사회평론
- 윤난지(2018), 한국 현대미술의 정체, 한길사
- 윤난지(2019), 키워드로 읽는 한국 현대미술, 사회평론아카데미
- 윤열수(2000), 민화 1, 예경
- 윤열수(2000), 민화 2, 예경
- 이난영(2012), 한국 고대의 금속공예, 서울대학교출판문화원
- 이미림 외(2007), 동양미술사 하권, 미진사
- 이성도 외(2013), 미술교육의 이해와 방법, 예경
- 이성도(2017), 한국 마애불의 조형성, 진인진
- 이성미 외(2015), 한국 회화사 용어집, 다할미디어
- 이윤구 외(2013), 미술실에서 미술관까지, 미진사
- 임두빈(2013), 한 권으로 보는 한국미술사101장면, 미진사
- 임영주(2011), 한국의 전통문양, 대원사
- 장언원 외(2002), 중국화론선집, 미술문화
- 장언원(2008), 역대명화기 상, 시공아트
- 장언원(2008), 역대명화기 하, 시공아트
- 장준석(2017), 인도미술사, 학연문화사
- 장진성(2020), 단원 김홍도, 사회평론아카데미
- 정병모(2001), 회화 1, 예경
- 정병모(2001), 회화 2, 예경
- 정병모(2020), 세계를 담은 조선의 정물화 책거리, 다할미디어
- 징양모(2017), 소선시대 화가 종람 세트, 시공아트
- 정연심(2018), 한국의 설치미술, 미진사
- 정하윤(2019), 커튼콜 한국 현대미술, 은행나무
- 제라르 듀로조이(2008), 세계현대미술사전, 지편
- 제시카 해리슨 홀(2020), 고대부터 현대까지 중국미술사, 미진사
- 조앤 스탠리베이커(2020), 일본 미술의 역사, 시공아트
- 조용진(2014), 동양화 읽는 법, 집문당
- 천촨시(2014), 중국산수화사 1, 심포니
- 천촨시(2014), 중국산수화사 2, 심포니
- 최건 외(2000), 토기 청자 1, 예경
- 최건 외(2000), 토기 청자 2, 예경

- 최성은(2004), 석불 마애불, 예경
- 최열(2015), 한국근대미술의 역사, 열화당
- 최열(2016), 한국근대미술 비평사, 열화당
- 최열(2021), 추사 김정희 평전, 돌베개
- 최완수(1999), 겸재를 따라가는 금강산 여행, 대원사
- 최완수(2009), 겸재 정선, 현암사
- 최완수(2014), 추사집, 현암사
- 최완수(2018), 겸재의 한양 진경, 현암사
- 크레그 클루나스(2007), 새롭게 읽는 중국의 미술, 시공사
- 한국서예학회(2017), 한국서예사, 미진사
- 한정희 외(2007), 동양미술사 상, 미진사
- 한정희 외(2018), 사상으로 읽는 동아시아의 미술, 돌베개
- 홍선표(2009), 한국 근대미술사, 시공아트
- DK편집부(2009), ART: 세계미술의 역사, 시공아트

해커스임용

최단
전공미술
동양미술사

초판 1쇄 발행 2025년 2월 7일

지은이	최단
펴낸곳	해커스패스
펴낸이	해커스임용 출판팀

주소	서울특별시 강남구 강남대로 428 해커스임용
고객센터	02-566-6860
교재 관련 문의	teacher@pass.com
	해커스임용 사이트(teacher.Hackers.com) 1:1 고객센터
학원 강의 및 동영상강의	teacher.Hackers.com

ISBN	979-11-7244-805-9 (13600)
Serial Number	01-01-01

교원임용 교육 1위,
해커스임용 teacher.Hackers.com

해커스임용

- 임용 합격을 앞당기는 전문 교수님의 **본 교재 인강**
- 풍부한 **무료강의·학습자료·최신 임용 시험정보** 제공
- **모바일 강좌 및 1:1 학습 컨설팅 서비스** 제공

2021 대한민국 NO.1 대상 교원임용 교육(온·오프라인 교원임용) 부문 1위(한국미디어마케팅그룹)